# 西藏藝術集萃
## TIBETAN ARTS

藏文「西藏藝術」
十世班禪大師1984年8月題字

韓書力・著

# TIBETAN ARTS

# 西藏藝術集萃

藝術家出版社

# 永恆與萬有 —— 出版人語

　　西藏藝術，最初吸引我發生興趣的是，一幅幅充滿神秘色彩的複雜幾何圖案—曼陀羅（Mandala），在瑰麗的色彩之外，構圖均爲方內有圓，圓內有方，層層結構緊密。後來，我讀到一篇文章〈永恆與萬有—論西藏密宗的壇城〉（談錫永著），瞭解到這個曼陀羅即是西藏密宗的壇城。它神秘，因爲任何人對著它沈思默想，都可以在自己的知識範圍內，得到有益的觸發與啓示；它神秘，因爲它充滿古代哲人對宇宙、對人生的見地，透過壇城的背後，我們可以讀出古哲的思想。就如Willam Blake所說：宇宙的成長如花開放，自地球的核心處，而此處即是永恆。

　　1991年6月，我首次探訪西藏，參觀了相傳西藏第一座宮殿雍布拉康、拉薩的大昭寺、布達拉宮、哲蚌寺、桑耶寺、薩迦寺、色拉寺。寺院中殿內懸掛的無數精美刺繡和彩繪飾物、寺頂和牆壁上裝飾著金頂和金屬浮雕、布達拉宮的靈塔殿金頂的龍首飛檐、哲蚌寺之怖畏金剛殿、以及大昭寺前祈禱跪拜的藏胞婦女等等景象，使我對藏密藝術和風土人文，有了更直接的體驗。

　　難得的是在這次西藏之旅的最後三天，見到當時進藏工作將近二十年的畫家韓書力，當天夜晚我到他的畫室，欣賞他深受西藏宗教影響的現代繪畫創作，和他蒐集的數量龐大的西藏藝術資料。對他投入西藏、醉心藝術創作感動不已之餘，我立即邀他把手邊保存的近二十年來從事西藏藝術田野調查得來的第一手記錄，整理出書。四年之後，這本《西藏藝術集萃》終於呈現在讀者眼前了。機會加上友情的緣份誕生了這本書。但是，更要值得提出的是這本書中的藝術作品，是出自無數歷代生活在西藏的民間藝人之偉大創作。我們對於在漫長的西藏藝術發展史上，出現的許多燦若群星的無名巨匠、大師，要特別獻上最大的敬意。

　　西藏地域遼闊，高峻的雪峰環抱四周。在這片天荒而神秘的高原上，生活著以藏族爲主體的各族人民。自古以來西藏就有著強烈而神祕的宗敎氣氛，隨著宗敎的繁衍而派生出各種宗敎藝術。從本書五百多幅圖版中，我們看到的寺院建築，或山崖大地上的佛像雕鑿，以及各種金、木、石雕刻裝飾用具、布或紙上繪畫，都是世世代代民間藝術家內心的表露，他們對宗敎的虔誠與奉獻，得到了淋漓盡致的發揮。本書著者韓書力謙虛的指出，本書刊載的作品雖有五百多件，但僅僅是萬里高原浩瀚藝海中的區區幾例，主旨是在爲對西藏有興趣者提供富有史料意義和審美價值的自然與人文景觀。我相信對於不能親臨世界屋脊的讀者來說，韓書力的這本圖鑑著作，可以讓我們發現一個深藏於民間的神秘而豐富的西藏；一種永恆與萬有的西藏藝術之美。

# 西藏藝術集萃目錄

# 聖山神湖之間
## ——西藏藝術探集錄

**韓書力**

　　西藏，這是一片被喜馬拉雅山脈、喀拉昆侖山脈、唐古拉山脈和橫斷山脈牢牢封閉的浩莽神奇的土地。很久很久以前，藏族先民便生活並融合其間，默默不懈地創造著自己的文明。

　　佛教傳來之前，在雪域西藏盛行著原始拜物教，人們對於變幻莫測的大自然是敬畏、崇拜、迷惘而又依戀，大至山川，小到木石都可以成爲頂禮祈告的對象。正是這種聖山神湖的宏大氣象培養了西藏民族勇敢、豪邁、隱忍、達觀的性格，並使他們具有一種與生俱來的強大生命意識與宗教意識。

　　歐亞板塊撞擊的造山運動之偉力，把原本是一片汪洋的特底斯古海奇妙地變幻成雪域高原，百態千姿的岩石便是大自然對這片超塵拔俗的土地豐厚有加的饋贈。靠山吃山的藏族先民磨石斧以狩獵，鑿石鍋以果腹，疊石屋以避寒，佩石墜以驅邪。繼而又築起西藏歷史上的第一座宮殿和第一座寺院。可以說西藏的文明是衍生於高山巨石之巔，大江大澤之畔。

　　公元六世紀以後，佛教從印度、尼泊爾和中國內地兩個方面越過極地天險，水遠山遙地傳入西藏，自此便經歷了立足、興起、低落、復興、鼎盛的艱苦而漫長的歲月，直至完成了與本土原始宗教的相融相蓄，才真正形成了西藏化的佛教，即藏傳佛教。

　　受宗教意念的啓迪與驅使而產生靈感，全心地投入，幾近無條件地爲其教義的弘揚廣播而創作，則是西藏藝術的本質特徵，也是西藏藝術家安身立命之本。

　　公元七、八世紀前後的西藏摩崖石刻和建築石刻，有著明

顯的印度笈多藝術和盛唐石刻的影像。很顯然，這一時期的西藏雕刻更多的是對外來文化的吸收與借鑒。而西藏王室與僧俗大眾所以對這些外來者容忍與認同，首先是它的宗教內涵。

公元十至十三世紀，是西藏社會封建經濟蓬勃發展的時期，從而有可能爲藏傳佛教諸多方面的發展提供物質保障。西藏多處傑出的摩崖石刻和石窟藝術，多開鑿於這數百年間。毋庸置疑，許多摩崖石刻是在遠古巨石文化遺址上的再創作。彼時那些爲本教徒供奉的神峯聖谷怪石嶙峋的風水寶地，此時亦爲佛教徒所相中，於是由王室或宗教集團出資，高僧大賢提出構想，延請藝匠在那些潛寓著靈性的巨石闊岩之上鎸刻出佛陀神祇的形象，以昭彰教義和偶像崇拜。這種創作的完成時間常要以數年或數十年計。藝匠們在成百上千平米的岩面上視地貌、石質之異，隨形就勢地經營設計，必然要在很大程度上擺脫種種《造像度量經》的欽規戒律，代之以刻工自身對佛教義理的理解和對佛神形象的揣摩和理想化，同時也必然會摻入藝術家們的審美情趣及當時當地的社會審美時尚。

除摩崖石刻外，我們不能不費些筆墨來談西藏的另一種石刻藝術——瑪尼石刻，因爲它古往今來流布最廣，隨處可見，俯拾皆是，並且在表現內容與藝術形式上也足以堪稱西藏藝術之冠。

在西藏各地的山口、江畔、田野、草原和大小城鎮，幾乎隨處可見到一座座以石塊疊成的素樸祭壇瑪尼堆。尤其是在遠離寺院的僻遠鄉野，瑪尼堆更成爲人們宗教生活不可或缺的所在。而隨著瑪尼堆的擴展與普及，瑪尼石刻藝術也就應運而生了。在荒漠高原上，找一塊石頭遠比找一張羊皮、一片布、一張紙容易百倍，人們便自然而然地就地取材在石頭上作起文章。

初期的瑪尼石多是刻劃佛教箴言與經咒，後來藝匠們顯然是受到外來經頁插圖的啓示，爲便於對絕大多數的文盲信眾施教化啓蒙，遂出現了圖文結合乃至完全是圖像的瑪尼石刻，而且圖像內容也大大超出了佛像範圍。

縱觀浩若煙海的西藏瑪尼石刻，依其宗教意義大致可分爲

五類；一、佛、菩薩與大成就者造像；二、本尊護法神祇；三、懺悔與祈禱；四、符咒與警句；五、整本或節錄章節的經書。依藝術風格論又可分爲四類：一、藏東地區的線刻圖像和通體經文的陰、陽刻；二、前後藏地區的線、面、畫、染結合的淺浮雕；三、阿里地區的卵石剔刻；四、羌塘地區的石畫。相較之下，筆者認爲尤以藏東瑪尼石爲最佳，「四大種神」是藏東藝術家對佛教藝術新的審美形象的重大貢獻。我們驚歎作者在把握人與妖、氣質與韻味上似乎具有某種天生本能，這本能大概是來自一個世世代代生長於自然環境、自然經濟中，又經常受到超自然力量的保護與懲罰的民族的獨特思維模式。

西藏木雕藝術主要包括建築裝飾木雕和經版模具木雕兩方面。古代建築木雕作品因風化與戰亂的緣由遺存有限，而晚近期的作品又多承襲清代繁瑣靡華之風，令人不敢恭維。

唯經書木版雕刻方可稱西藏木雕藝術之代表，幾乎是無一不精，無一不絕。本書輯錄的幾件經書封版木雕是筆者多年來從全藏境內著名寺院收藏中選拍的，雖然都是佛、菩薩、神祇、天女、花草等佛光法雨的內容，但似乎每件作品都做到了藝術上的完美與極致，均可圈可點。

西藏銅質佛神造像，近百年來，海內外評介很多，讀者也較熟悉。據史料載，金銅佛像在吐蕃初期就已傳入西藏，並影響規範西藏銅雕技藝長達幾個世紀。十世紀後，爲順應佛教的擴展波瀾，拉薩、譯當、古格等地還相繼建立了一定規模的佛像法器作坊。

由於銅質佛像倍受王室貴胄與僧俗信眾的青睞，遂使這門技藝得到迅猛發展，製作工藝與材料也日益複雜考究，但在藝術上卻很少越《造像度量經》之雷池，因而導致一大批形式單調，格調平庸的作品充斥雪域。本書選錄的金銅雕刻作品實爲此中鳳麟。

西藏的泥陶浮雕與石、木、銅雕一樣也都具有確定的宗教意義。這類作品多用於聖跡和尋常人家的供奉，以便於信徒隨時觀想禮讚。

「擦擦」即俗稱的泥佛，是以細黃泥爲原料經銅範木模壓

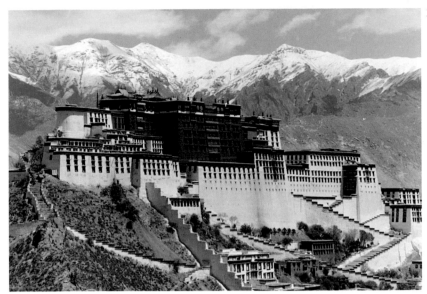

製成形後再風乾或燒製而成。寺院監製的「擦擦」背後，還須鑲進幾粒青稞，一炷藏香或由活佛加持手印，以增進神聖感。

　　較之繪畫，我以為西藏成功的雕刻作品，在精神內涵與藝術感染力上都更為接近西藏高原的本族本土，究其原因自然諸多，但筆者認為雕刻家比畫家容易游離於種種《造像經》的桎梏，容易打擦邊球，從而也就獲得了較自由的創作空間，此為一主要因素。

　　西藏繪畫藝術源遠流長，至今總有二千多年的歷史了，但由於人禍天災的原因，最初的原始拜物教的繪畫遺存，我們卻無緣得識，我們通常所謂的西藏繪畫該是指西元六、七世紀後，佛教傳來至今所產生的藏傳佛教繪畫。

　　佛教在西藏的廣泛傳播，極大地促進了西藏繪畫的發展與成熟，在不勝其數的佛教典籍中「五大明」與「五小明」合稱「十明」，匯聚了西藏古老文化各個領域的著述，繪畫則包含在「工巧明」之中，為「五大明」的精粹部分。藏文大藏經工巧明有三部一疏：《造像量度經》、《繪畫量度經》、《佛說造像量度經疏》等為歷代畫家所尊崇的圭臬。

　　西藏繪畫初期的藝術風格多是對南亞鄰國如印度、尼泊爾、克什米爾畫風的追摹。十世紀後，西藏繪畫才漸漸產生出質的變化，經過僧俗畫家數十代的努力，融合南亞與中國內地兄

弟民族不同的藝術基因，創造了令人耳目一新的西藏畫風。至十幾世紀的數百年間，西藏畫家的羣體創造始終處於生機勃勃的鼎盛期，留下了大量的傳世佳作。

西元十五世紀以後，西藏繪畫趨於定型，公式化概念化陳陳相因之風瀰漫雪域畫壇，藝術的感染力相對減弱了。但在各地區卻形成了頗具特色的衆多繪畫流派，各流派裡亦先後湧現出技藝超羣的大手筆，並以其各自的藝術活動和創作成就，繼續推動西藏繪畫向前發展。

西藏繪畫的流派主要分爲排赤（尼泊爾畫派）、蕃赤（藏畫派）兩大派系。而蕃赤中又分出「前藏派」、「後藏派」、「康赤派」、「嘎瑪嘎赤派」、「貢嘎欽日派」等支派，而居主導地位的則是「緬唐派」。西藏著名殿宇寺院中鋪天蓋地的壁畫和不勝枚舉的卷軸布畫——唐卡，多是緬唐派的代表之作，毫無疑問，這是在西藏及鄰近藏區流傳最廣，影響最大的一個畫派。

江孜十萬佛塔建築羣與薩迦寺和古格王朝遺址並稱三大藝術寶庫，其間大量的古代壁畫則是「排赤」派的傑作，代表了西藏後弘期佛教藝術成熟期的水準，藝術上淡化了樸茂粗獷的氣息而趨於典雅精巧，因而在借助頌揚佛界勝境而抒發人間情懷的探索中更進一步。

而布達拉宮的壁畫則多爲「蕃赤派」之作，縱觀遍覽之餘，我們在認同該畫派所追求的莊重、熱烈和理想化藝術境界的同時，也可明晰地看出藏族畫家以自覺的主體意識廣徵博引不同文化因素的資質。

越是晚近期的「蕃赤」派作品，其民族化越趨完善，其風格面貌越是卓然。

師徒相授父帶子傳的西藏畫家們，幾乎個個都身懷絕技，從壁畫的做底、乾溼畫法、立粉貼金嵌銀，到唐卡畫面上的金，可分染出五個色調、五個層次等絕活，都令當年的張大千、葉淺予先生擊節讚賞，確實是對中國繪畫藝術的一大貢獻。

唐卡畫一般是用本地出產的純淨礦物色（包括純金）繪在亞麻或棉布上的，所以，我們今天有幸見到的千百年前作品仍

是那麼光華璀璨熠熠生輝。

　　無論壁畫或唐卡在創作程序上基本近似，宗教繪畫在藏民族心目中原先是神聖的信仰寄託和崇拜、觀想、禮讚的對象，而非單純的藝術行爲，所以西藏繪畫的主題、構圖、形象、動態、表情、比例及色彩配置都不容隨心所欲，對此，《繪畫度量經》中都作了詳盡的規定，並且還對畫師的品行提出了嚴格的戒律規範。

　　繪畫在這裡是一項善業功德，繪畫過程本身等同於宗教儀軌，需擇吉日良辰，沐浴焚香，口誦經文後方可作畫。起稿時施主願賜貴重布施、奏樂表示佛心已印於畫上。作品完成後要在主尊佛像位置之側或背後，書寫特定的經咒箴言，繼而舉行儀式請喇嘛頌經開光加持，佛像便被認可爲具有靈性與神力，一件作品方算完成最終意義。

　　還須指出的是，在西藏德高望重的卓越藝術大師的作品，可以略去上述種種儀軌而直接獲得「神力與靈驗」。他們的作品供奉於寺院法門之堂奧，被視作無價之珍寶。由此可見，西藏繪畫的創作過程，是未經忘我的宗教體驗者無法洞悉的神祕行爲，而壁畫唐卡作品本身表達的至篤至真的宗教情感，是至高至誠的信仰之物化，有別於一般的審美對象。

　　美學家何溶先生生前看到筆者拍攝的一批西藏繪畫，驚歎

不已，欣然題寫「筆補造化天無功」，以表達一個從未涉足雪域高原的人初見西藏繪畫時的欣喜。

我們不難得出這樣的結論，即西藏畫師們的藝術創作首先是以弘揚教義和信衆需求爲出發點與立足點，而藝術家個性與風格的表現則往往退居其次，由此也就助長了西藏藝術傳統的保守性的一面，這也是不以欣賞者和評論家意志爲轉移的無可奈何的事實。

還須提及的，就是西藏諸多畫派往往只有代表性作品傳世，而代表性畫家卻鮮爲人知，這是因爲西藏民族的宗教信仰與民俗習慣使然，古往今來藝術家們的關注點在於自己一生中畫了多少尊佛像，刻了多少頁經文，如一個信徒一生中朝了多少次聖跡，頌了多少遍經典箴言一般，所以在雕刻、壁畫、唐卡的作品上極爲罕見作者芳名款識的題刻。這也是我們在前面敍述中談及「羣體創造」這個詞彙的根據所在。總之，我們不應淡忘義大利藏學家杜奇先生半個世紀前說過的一句話：「西藏藝術是使那些構成宗教神祕語言的象徵，看得見，摸得著。」這也應是評論與理解西藏藝術的一把鑰匙。

藏族是一個很愛美也很會創造美的民族，無論在城鎮還是鄉野，無論在寺院還是邊寨，無論年節慶典還是素往常日，西藏同胞總是依照虔誠的信仰和獨特的審美取向來精心著意地打扮裝點自身，精心著意地打扮自家的生靈和裝點生活與勞作的大環境。

我們在訪問農牧區人家時，每每會不期而遇地發現集藝術性實用性於一體的美輪美奐的種種「高光」，這裡面有人們珍視爲「天降石」的神聖佩飾，有以珊瑚、珍珠和松綠石串製的婦人頭飾，有犛牛開犁布穀時的全套盛裝，有率意盎然各型各色的卡墊，有後藏人須臾不能離身的陶製酒器，有品類繁多的羊毛織物和皮製品，有正在繪製的還願哈達等等，不一而足。這些作品中洋溢著無名藝術家那可貴的人間情趣、智慧與創造力。令人倍覺可親可愛可近可用，它爲我們展示了西藏藝術衍生並繁榮於人間煙火中的一面，當視爲實用工藝美術作品之佼佼者。

雲松林

　　本書集錄的凡五百餘件西藏藝術作品，只是筆者和友人二十年間徜徉於聖山神湖之間的所見所攝，只是萬里雪域浩瀚藝海中的區區幾例，在自己獲得了先睹爲快的藝術享受後，略作整理編排公諸於世，以期對西藏文化有興趣的人們提供有史料意義與美學價值的景觀資料，以使多數不能親臨世界屋脊這片雪域淨土的朋友們能獲得藝術上的滿足。

# 西藏的文化藝術

## （法）R. A. 石泰安著／耿昇譯

　　當代人對於西藏繪畫和雕刻品非常關心，其原因肯定既是由於其宗教內容，又是由於其美學價值。事實上，我們所知道的藝術幾乎完全是宗教性的。宗教對藝術的滲透比對文學的滲透更爲嚴重。繪畫和雕刻品常常是宗教性的，在藏文中用以指從事這些工作者的名字則是 Lha-' bri-pa（意爲「天神的畫家」）和 Lha-bzo-ba（意爲「神的製造者」）。他們自認爲是微不足道的匠人，而不是具有個性的創造者。除了某些不僅在藝術上、在其它方面也出名的宗教界人士之外，十五世紀的壁畫中只爲我們保留了一些並不太傑出的人物。西藏史學家們確實提到了藝術風格及其創作者們的名字，但沒有向我們指出關於他們的任何著名的和爲人所熟知的作品。這些繪畫和雕刻從來（或者是幾乎）不附署名。藝術家們幾乎始終是宗教人士，他們在自己的作家生涯中又增加了繪畫。據介紹，十世噶瑪巴（1604－1674）早在八歲時就是一位優秀的畫家和雕刻家。他在藏地學會了噶拉巴的繪畫圖案模式，而噶拉巴正是香巴拉神祕地區的都城。著名的宗教家帕木珠巴在 1119 年左右也繪製過許多繪畫。

### 儀軌方面的要求

　　儘管這些藝人們自認卑賤和主要關心之處仍爲宗教，但這並不是說他們的作品不是藝術品。當然，西藏人對於某一作品質量的好壞或者成功與否也是很敏感的。但是，無疑的，他們最關心的仍是宗教內容。所以，如果我們在西藏藝術品中發現

其構思和色彩並不是由畫家自由選擇，而是儀軌書所要求的，那樣我們就會誤解西藏人繪畫（至少是某些畫）的意圖。例如，曼陀羅以及它們那漂亮的城市規劃圖的布局和對稱的組成，這一切肯定會在歐洲觀眾們中間引起一種研究藝術風格的感覺、一種美學的激動情緒，而藝術家本來是不希望這一切的，西藏觀眾們自己也不會產生這樣的感覺。在各尊神像的色彩、姿態和附屬物問題上的情況也基本如此，這一切均由儀軌書嚴格規定。

圖像從屬儀軌書的原因是一種宗教行爲，如同在靜修冥想中的思想創作一般。我們於前文已經通過所介紹的表象而了解了主題的真實存在情況。與古代漢地的「天問」（一般是放在繪畫前的）有些相似。我們發現八世噶瑪巴也向繪在牆壁上的文殊師利像提問……並且還可以得到回答，而這些回答本身就是天啓或神啓。

正如吟遊詩人在詩詞創作中一般，在作畫之前也首先要以靜坐冥想而召來神（除非是事先在夢中曾見過這尊神），然後再根據其外表而繪製。大伏藏師（「發現寶庫者」）米貝多吉就是採用這種方法而準確地描畫了（如同他所作的敍述一般）他在夢境中所見到的一尊神的祕密傳授，或者是筆錄了神的口述。這一過程解釋了同一有關上人翁的肖像變種的多種不同形式。冥想創造從本質上來說是形形色色的，在詩詞或藝術創造中也可以反映出來。

根據儀軌法典（通過冥想而產生）所希望的那樣來造神是作爲這些藝術品特點的現實主義之基礎，而且還是一種在任何情況下都不會變化的現實主義。神像都穿戴和裝飾有真正的寶石。在神的意義和作用需要的時候，要特別明顯地標示出其性器官，如同對閻羅和荼如女的處理那樣。這種把現實主義發展到如此地步的願望肯定是非常典型的。因爲，在印度和尼泊爾的模式中，也有表示神母神祕交合和某種性行爲的場面（見前文第四章），其中把妾姬畫得坐在神仙的左大腿上，因此僅僅是含蓄的暗示。西藏人的描繪則特別逼真，可以明顯地看到男性性器官進入女性性器官中的全部過程。某些神像是以活動的

兩部分拼接在一起的，而且二者拼接時嚴密無縫。這些神像經常遮隱於帷幔後面的作法則始終未變，而且一直沿存了下來。即使當這些神像不是專門供人欣賞的時候，細節部位也畫得非常明確具體，其目的是爲了確保存在的真實性。這種現實主義主宰了所有神像或魔像的創作過程，無論是繪畫、雕刻、還是所戴的面具都是這樣。即使當我們覺得那些滑稽怪誕或令人望而生畏的人物似乎具有印象主義色彩的時候也是這樣，這裡實際上僅僅是指一種系統化的肖像學，它一勞永逸地確定了萬神殿中各種神像的真實面貌。

## 風格和形式

然而，在這種肖像學中，藝術風格甚至影響到了對面部相貌、服飾、所持物和作爲襯托背景的風景的勾勒。只是所有這一切表現得非常少。十九世紀的一位多題材作家，把各種分散的資料匯攏成了各不同繪畫派別之間的集合觀點。一直到十五世紀，這一模式被簡單地說成是「尼泊爾」式的；對於西部西藏來說，又稱爲「克什米爾」式的。十五世紀初葉，在其它地方從來未曾出現過的某位藝術家創立新學派的先例，其中就已經出現了漢人影響。在十六和十七世紀的時候，這一學派的兩個分支就已經形成，而且在其中的一個分支中，漢人的影響明顯增加。另外一個也是於十六世紀創立的學派的代表人物則是薩迦和俄爾。漢族藝術影響的增長並不是一種偶然的現象。這種影響是隨著自元代（蒙古人）到明代、清代以來天朝中央政府對西藏的政治控制而平行發展的。雖然人們也曾提到過其它學派，但直到現今爲止，我們還沒有發現可以歸於其中某一學派的繪畫。

無論如何，確實存在有一種典型的西藏藝術。但其中所指的主要不是某些著名大師的個人創作，而是指在西藏沿存下來的外來藝術風格，這種風格有時是孤立的，有時又是綜合性的。當提到印度風格（包括其變種，即尼泊爾和克什米爾風格）、中亞的于闐風格和漢人風格時，那就是提到了所有可能性。藝術作品越是古老，它們就越與印度風格近似，而漢人影響一

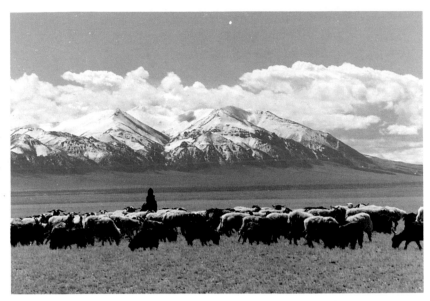

般則是占有優勢的，至少在近幾個世紀中是與其它兩種藝術風格結合在一起的。

各種不同藝術風格的混合或簡單的並存從來沒有冒犯和觸怒西藏人。甚至有人試圖（至少在開始階段是這樣的）把西藏各大近鄰的風格與西藏風格結合起來。西藏人很注意借鑒這些近鄰的文化，正如人們曾鼓勵把佛教故事與土著傳統結合起來一樣。在修建桑耶寺時，其內部布置裝飾是吐蕃式的，其中部是一個漢地式的屋頂，其上部是一個印度的屋頂。漢人式的屋頂可能是無牆無柱式的建築：很難認爲這一建築圖案受到有關明堂的漢人觀念之影響。同一傳說還認爲木笛贊普在桑耶寺東南所修造的一個大殿共有九個尖頂和三層。其底層爲吐蕃式的，第一層的兩個于闐式房頂可能是由于闐木匠建造，第二層漢式的建築是漢族木工的傑作（共三個屋頂），第三層印度式的建築則是印度木匠之作品（也有三個屋頂）。這種引自「伏藏」或風格含糊的史著資料似乎是完全不可能的。但應該指出，許多建築，如拉薩的覺康寺（大昭寺）和布達拉宮，它們把漢式的屋頂與完全是吐蕃式的建築術巧妙地結合起來了。史著中提到的三種風格的平列最爲常見的是出現在壁畫的，這些壁畫裝飾了寺廟，特別是表現了舉行祝聖的儀式以及整個人羣和主要的地區。另一部史著也明確地談到了這三種風格，正如布滿

三層的那些神像的風格一樣。這些稍微有些矛盾的故事的基礎肯定是一種相當古老的資料。據這一史著記載，首先是指創造度母或聖阿波羅（Āryápolo）寺的塑像。菩薩大師，也就是寂護（'Santarakśita）聲稱採納了印度風格，但贊普更爲喜歡吐蕃風格。當時就把庫族的一個人當作是聖阿波羅的模特兒，把屬廬氏兩位美人當作是天后和度母塑像的模特兒。其風格是否像其模特兒那樣完全是吐蕃式的呢？我們對此尚無所知，但隨後又向我們介紹了以吐蕃、漢地或印度風格而製成的其它塑像。

另外，史著中還向我們介紹了許多藝術家，它們是從吐蕃中區別出來的第三種外來風格——中亞風格的創作者。爲了建築一藝術寺宇，墀祖德贊贊普邀請了印度、唐朝、尼泊爾、克什米爾、于闐和吐蕃的一些工匠專家。但他主要是聽到了談論以「于闐傑作之王」的綽號而著稱的工匠。贊普要求于闐國王將此人派來，並且揚言若遭拒絕就將大興問罪之師。因此，這個工匠來到了吐蕃，攜其三子而同行，並且與尼泊爾的「石匠」一道工作。

這一于闐藝術派別的傳統維持下來了，吐蕃人對此一直是很清楚的。在藏地的伊旺，十五世紀的一些藝術家們發現一些碑銘題識承襲了于闐的方式。松贊干布（有時甚至是蓮華生）畫像的國王特徵、面龐中裝飾以波浪形的小鬍子，這也可能是源出於同一史料。我們在敦煌繪畫毗沙門天王的形象中也發現了這一風格，毗沙門天王是于闐的保護神，也是戰神。九世紀前半葉（吐蕃人控制了唐朝的于闐地區）的某些敦煌壁畫和幡中也說明了一種既是漢式的又是吐蕃——尼泊爾式的風格，而且作者也似乎是同一人：一位吐蕃僧侶。吐蕃繪畫中有一種非常特殊的風格，即以一種俯視的方法來表示城牆環繞的宮殿，這似乎也是受到了敦煌模式的啓發。

西藏學者，十六世紀的白瑪噶布（白蓮）和十八世紀的晉美林巴都傳播了一些有關金屬雕刻及其風格的具體資料，特別是關於一些實用材料（青銅、黃銅、「漂亮的金屬」響銅）。他們區別出了多種印度的（東部、南部等）、吐蕃的（君權時

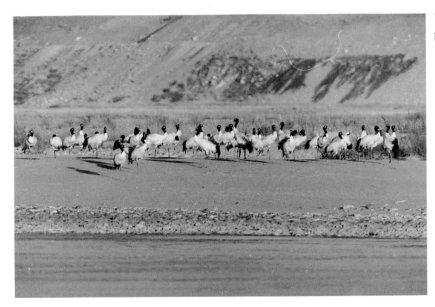

西藏自然保護區
的黑頸鶴

代，蒙古人時代等）和漢地的（唐代和明代等，《從風格看佛
教聖像的西藏分類法》）風格。

　　這樣看來，儘管儀軌的規定非常嚴格，藝術的風格甚至在
宗教聖像問題上留下了自己的標誌。更何況，創作活動在反映
其它體裁方面是可以自由行動的。在那些假面具中，代表著印
度的瑜伽行者（阿折羅）的小丑們的假面具是可以自由處理的
，其種類形形色色，不勝枚舉。藏族人特有的幽默詼諧和善良
純樸的性格使他們具有了特殊的魅力，他們對於外來聖者的崇
仰、尊重和熱愛是隱蔽在由其滑稽的外貌而引起的詼諧語言和
笑聲中的。另外，在繪畫中，對於自然界和牲畜的熱愛使許多
歌和詩受到了啓發，這種熱愛在形成於位於畫面中央的大圖像
背景的風景中也可以表現出來，或者常常是在環繞這一背景的
各種場面中表現出來。正如在我們西方十四或十五世紀那些大
師們的畫面中所看到的一樣，許多小畫面使人懷著幽默和愛戴
的心情追述了人和自然界的生命力。這些場面常常被當作是繪
畫的原因。它們實際上都是一些傳記說明。這樣一來，我們就
擁有了許多套繪畫，這些可以說明大師和上人、佛陀、辛饒、
米拉日巴、格薩爾、八十四位大成就者、宗喀巴、各世相繼的
高僧化身（如達賴喇嘛和班禪喇嘛的一代化身）的繪畫。這些

瑪尼石

畫同時也是一系列的故事、佛陀和辛饒的本生事、戲劇節目內
容等等。這類繪畫的目的是爲了配合贊歌或唱詩，故事說唱師
以一根小棒依次指示繪畫中的場面。這種根據圖像而朗誦的技
術在西藏傳播之前，曾被印度、漢地和日本的宗教界人士們利
用過。完全如同在後一些地區一樣，即畫像是繪製成壁畫或可
以攜帶的畫卷的。在吐蕃，十四世紀的那些說明須大拏（已改
編成戲劇的一個故事中的主人翁）、羅漢和薩迦派喇嘛的壁畫
已由圖齊先生在拉孜附近的羌地發現。一些表示《賢愚經》場面
的壁畫曾由八世噶瑪巴作過描述。這些繪畫的文學或故事性的
特點也可以由一些有時很長的故事的存在得以表明，而傳說故
事是以每個畫面的形式而出現的，可以利用它們來考證其中的
人物和場面，它們經常複述帶有對照編號的相應圖解文字。

　　只有在著名人物的形象中，才最容易從已規定的法典中得
到啓示。當然，甚至在這一領域中，在畫像人物的面相和態度
方面，仍然具有最大的統一性。個人人格肯定表現得不如法典

所規定的上人那樣明顯強烈。所以某些細節常常是象徵性的，
例如面部表情的和藹或憤怒，或者是身體的顏色（典型的瑜伽
行者是深藍色的）。但是，我們有時也會遇到一些真正的個人
形象，尤其是在雕像中更爲如此。如果我們對此了解得格外膚
淺，那也是由於常常缺乏照片資料的緣故。近期在西藏拍攝的
一些照片都説明，某些意想不到的發現仍然是可能的。

西藏珠峰冰塔林（祈雲攝影）

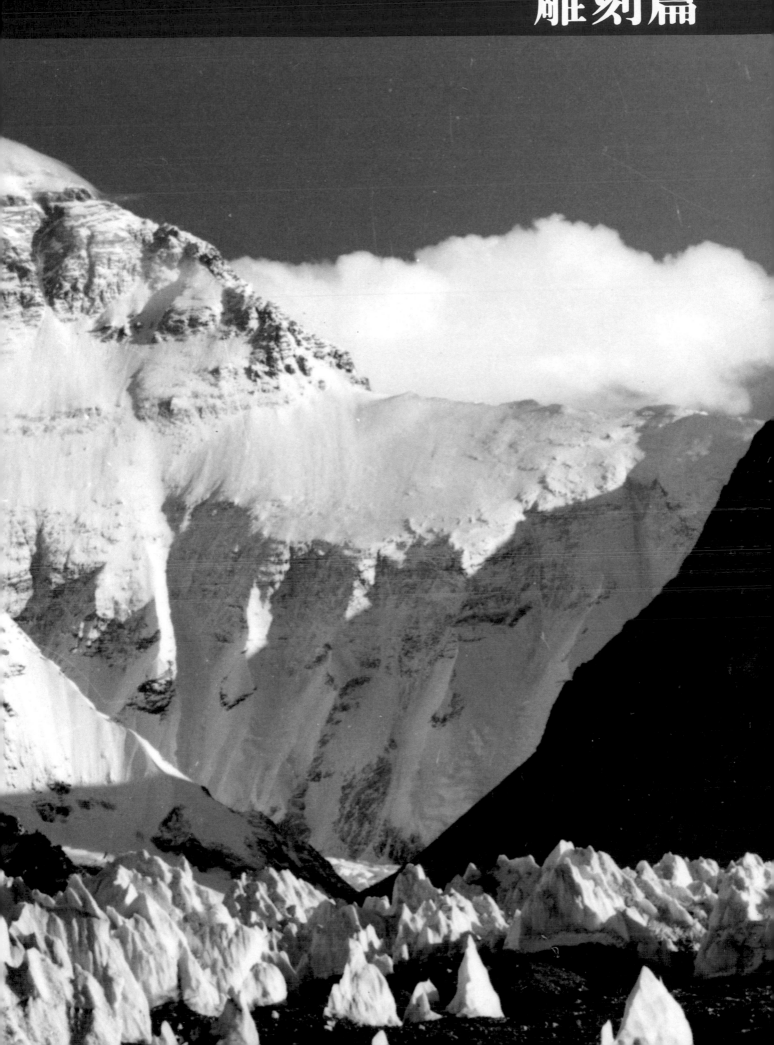

# （一）

# 石雕藝術

　　西藏的石雕藝術是因爲西藏的宗教而產生的，源遠流長，分佈甚廣。從遠古巨石崇拜的遺存，至散佚於大山大野之間的瑪尼石刻，比比皆是。

　　以往國內外對西藏雕刻藝術的評介，往往偏重於寺院與貴冑所藏的金銅作品，而忽視名不見經傳的民間石刻藝術，致使這異常豐厚的藝術寶藏，鮮爲人知。

　　正是從彌補這種缺憾出發，本篇集中介紹了西藏各地內容、型製、技法互異的瑪尼石刻羣，及其中百裡挑一的瑪尼石刻藝術精品。這些作品出自吐蕃時期至近現代的西藏本土本民族民間藝術家之手。我們會發現，同樣是出於信仰與教化的需要，同樣是佛地天國的內容，但逾越出宗教造像經桎梏的民間藝人所創作的藝術世界，卻大異於寺院僧侶藝術中的那種嚴肅冷寂與相對概念化的面目。在這裡除了虔誠的敬畏與供奉，還能令我們更強烈地感受到作品中鮮明的藝術個性以及活脫鮮靈的人的氣息、人的智慧與人的價值取向。並且，又因時空、教派、材質、作者和作品接受者的異同而呈現出神到意到，令人面目一新的氣派。

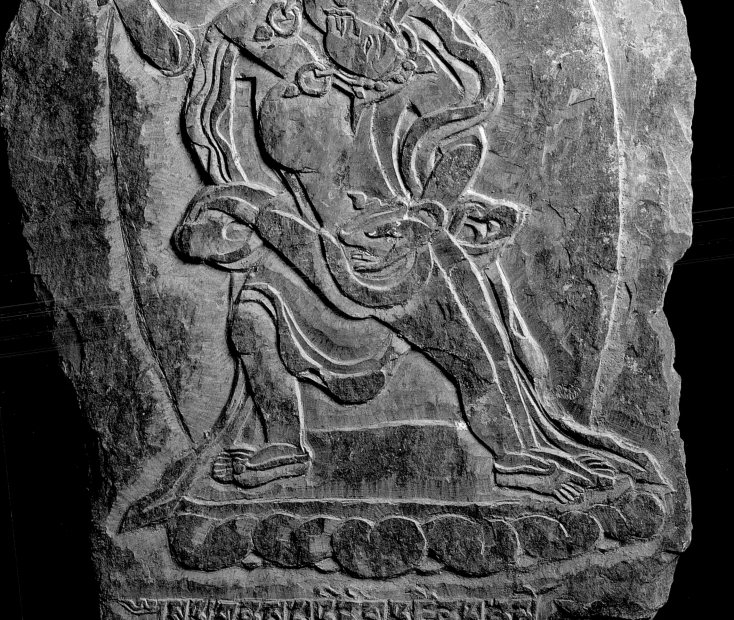

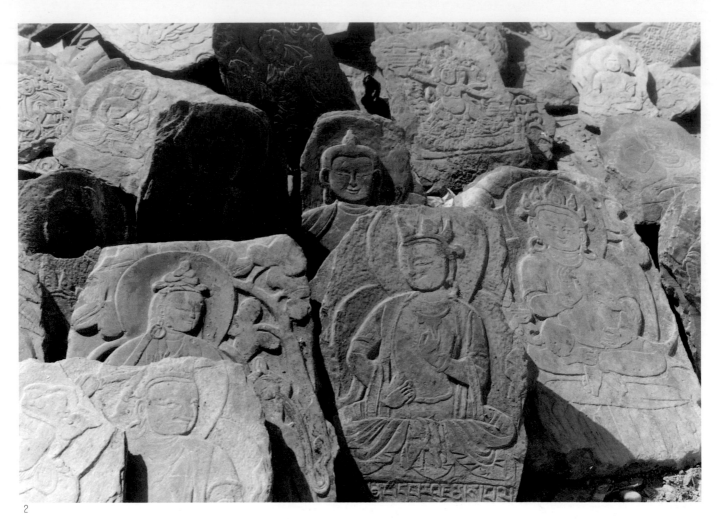

2

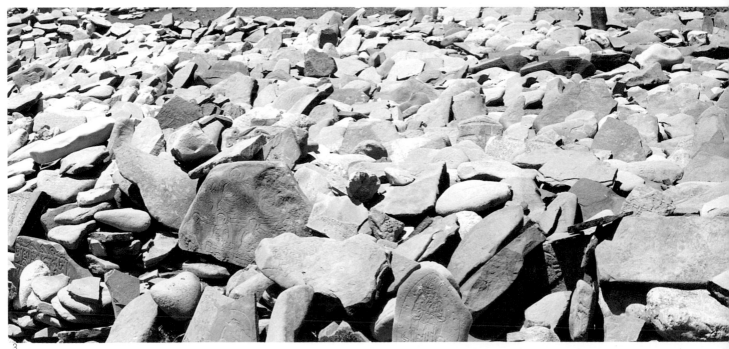

3

2. 西藏各地的瑪尼石刻羣　　年代不詳

3. 西藏的瑪尼石刻羣　　年代不詳

4. 西藏山區的瑪尼石刻羣　　年代不詳

4

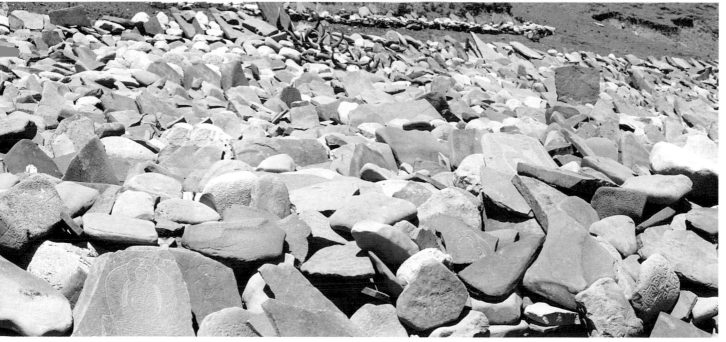

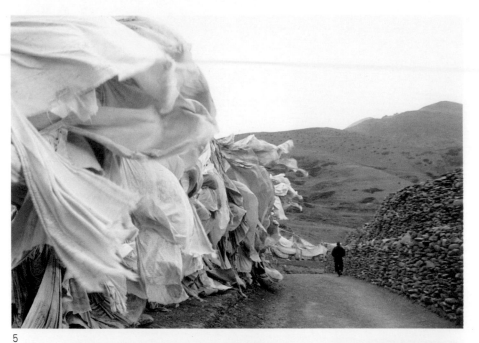

5

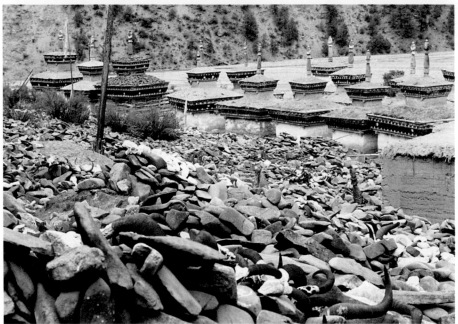

6

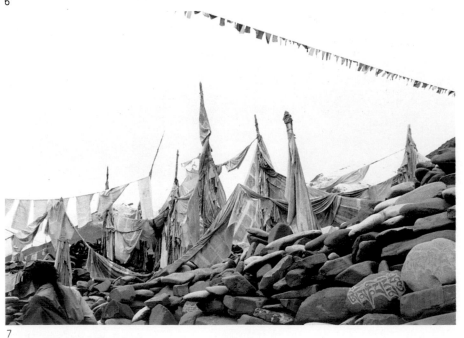

7

5. 西藏的瑪尼石刻羣　　年代不詳
6. 西藏的瑪尼石刻羣　　年代不詳
7. 西藏的瑪尼石刻羣　　年代不詳

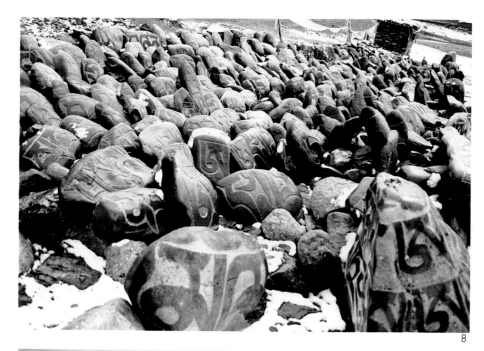

8

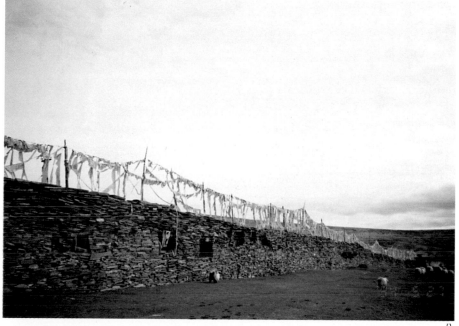

9

8. 西藏的瑪尼石刻羣　　年代不詳
9. 西藏的瑪尼石刻羣　　年代不詳
10. 西藏的瑪尼石刻羣　　年代不詳

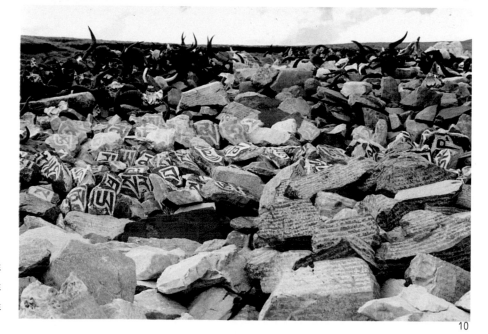

10

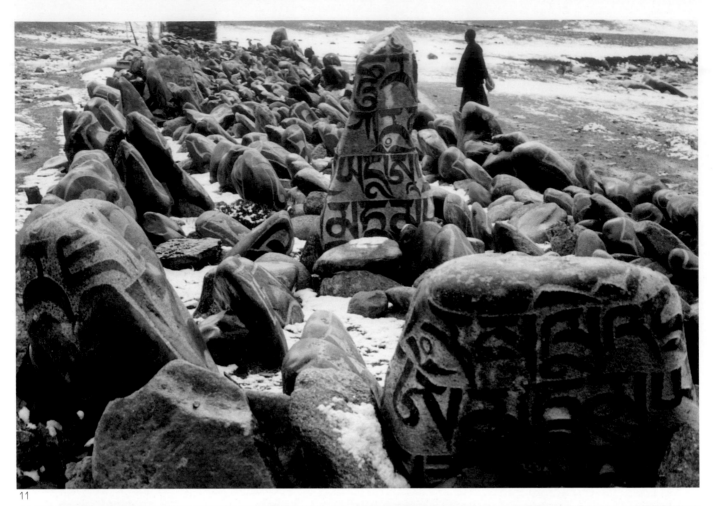

11

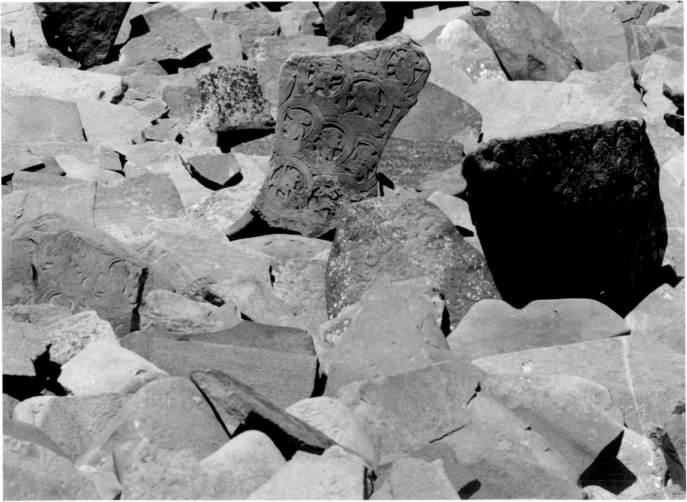

12

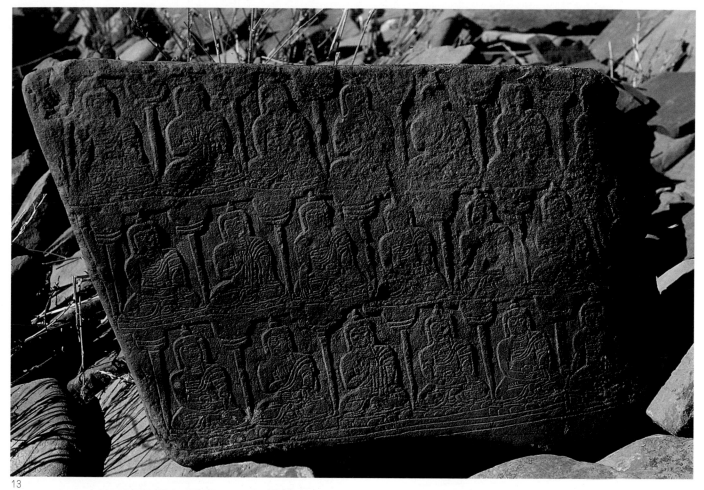

13

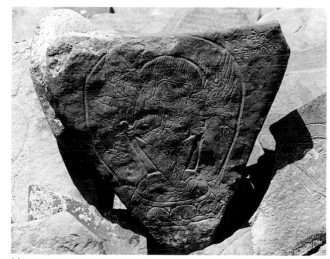

14

11. 瑪尼石刻羣　　年代不詳
12. 瑪尼石刻羣　　年代不詳
13. 千佛　　石雕　　約公元 14 世紀　　高 43cm
14. 護法　　石雕　　年代不詳　　高 65cm
15. 瑪尼石牆　　年代不詳

15

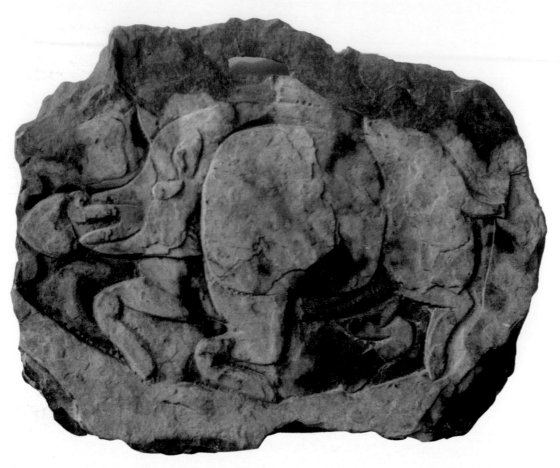

16

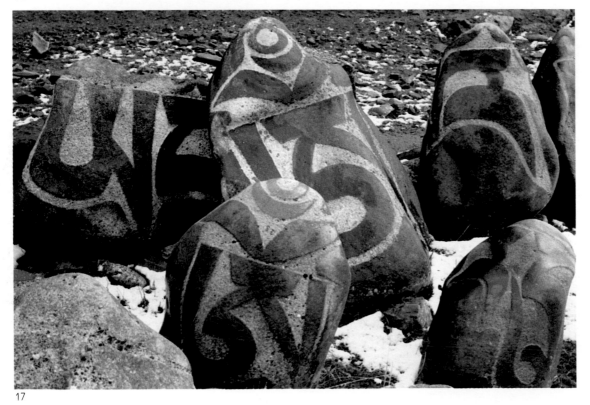

17

16. 豪豬　　石雕　　公元 14 世紀　　14×21cm
17. 瑪尼石　　石雕　　約公元 16 世紀　　高 78cm

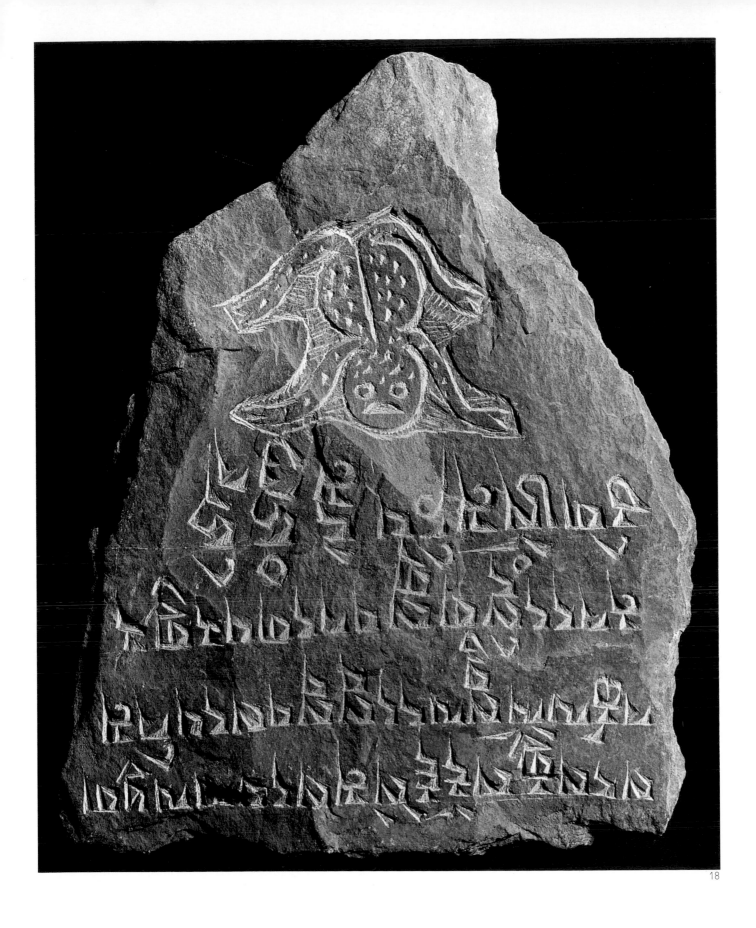

18. 蛙與吉祥文　石雕　約公元18世紀　高23cm

19

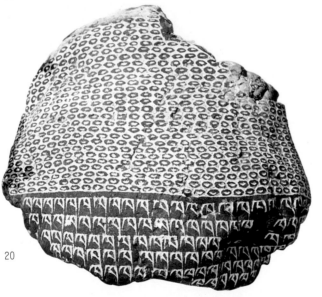

20

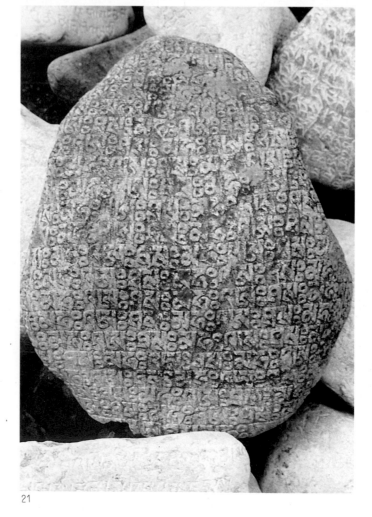

21

19. 瑪尼石　　石雕　　約公元 18 世紀　　高 60cm
20. 瑪尼石　　石雕　　近代　　高 50cm
21. 瑪尼石　　石雕　　約公元 19 世紀　　高 68cm
22. 瑪尼石　　石雕　　年代不詳　　高 55cm
23. 瑪尼石　　石雕　　約公元 19 世紀　　高 57cm

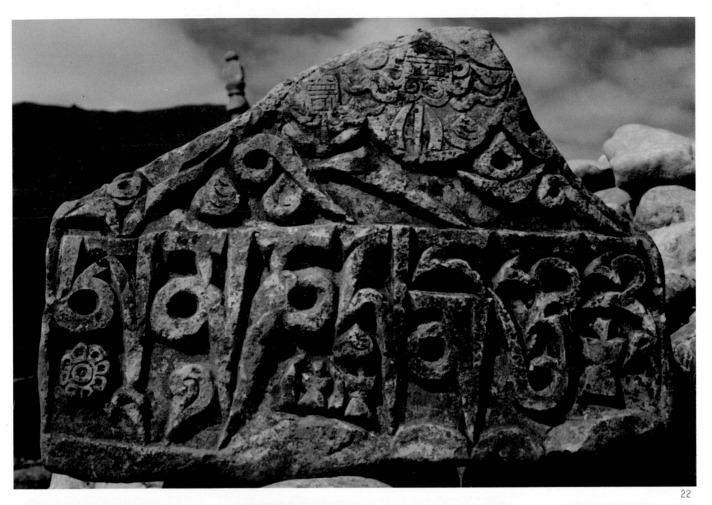

22

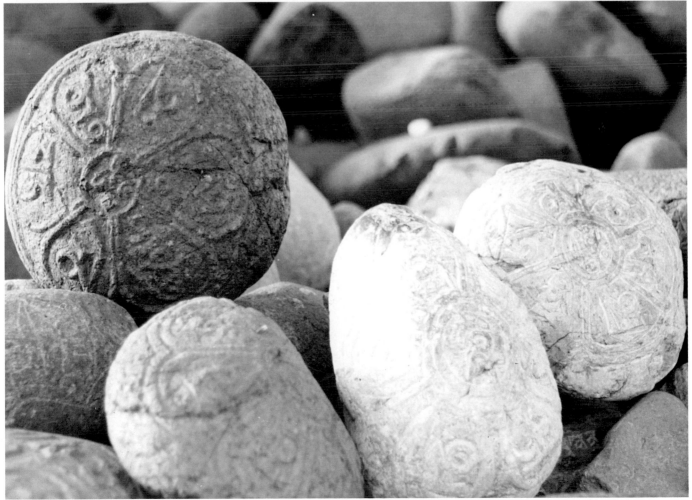

23

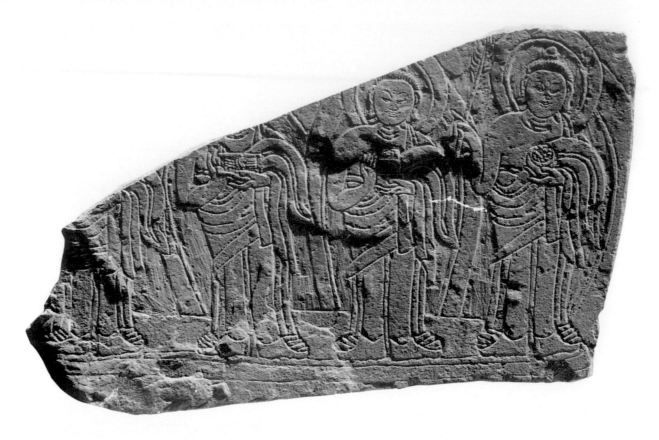

24

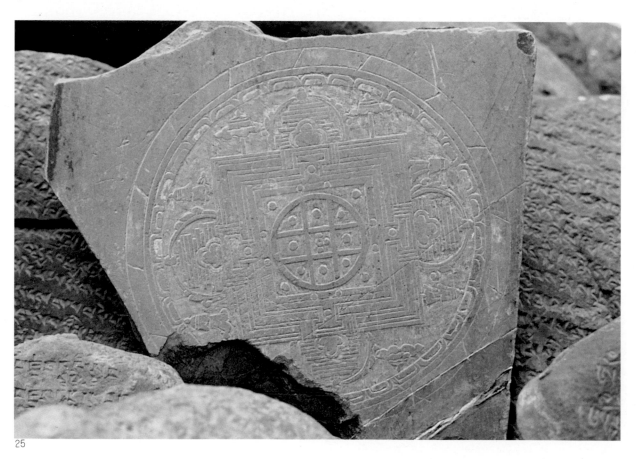

25

24. 禮佛　　石雕　　約公元 18 世紀　　高 81cm
25. 曼陀羅　　石雕　　約公元 19 世紀　　高 43cm
26. 佛　　石雕　　約公元 12 世紀　　高 45cm

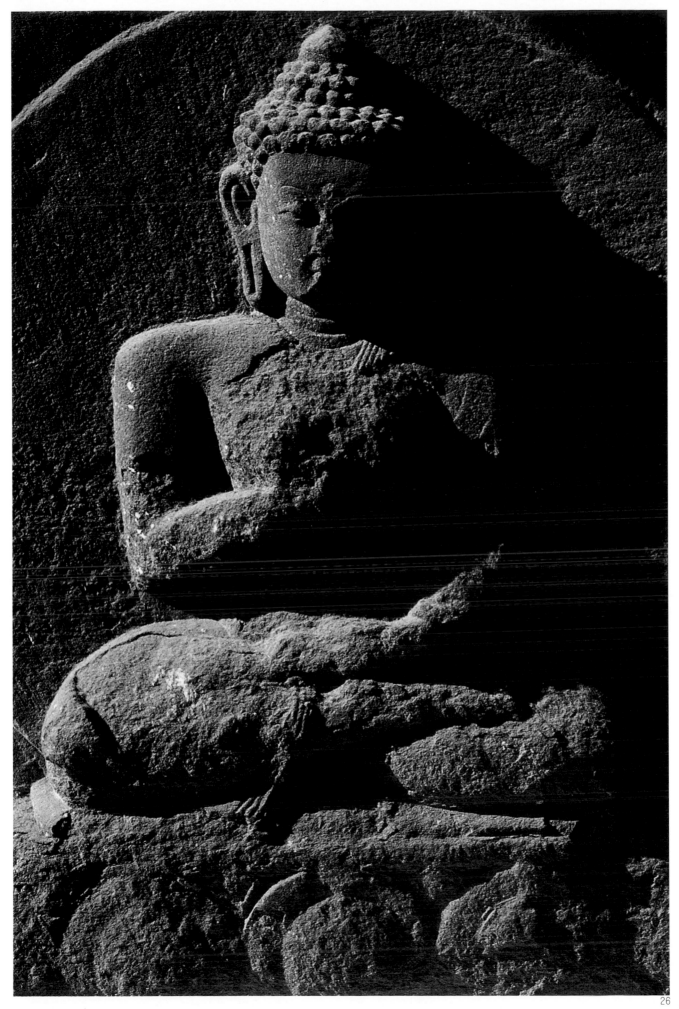

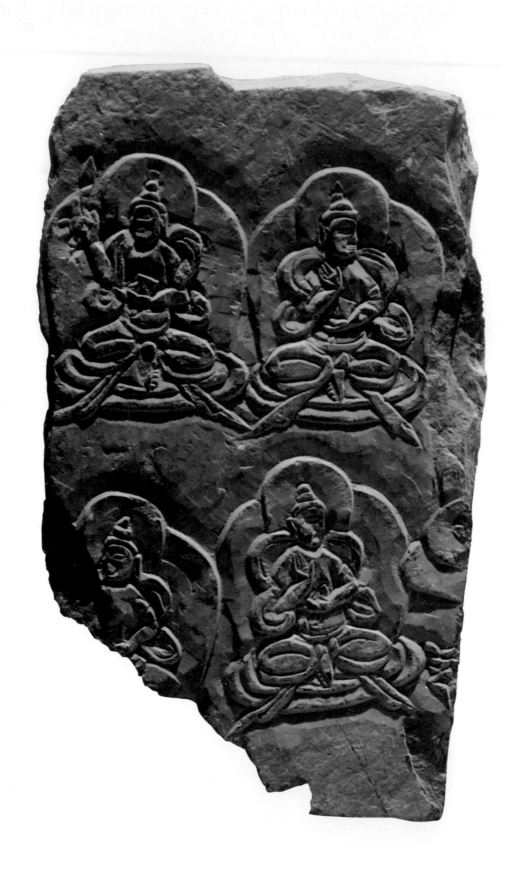

27. 四菩薩　　石雕　　約公元 14 世紀　　高 30cm

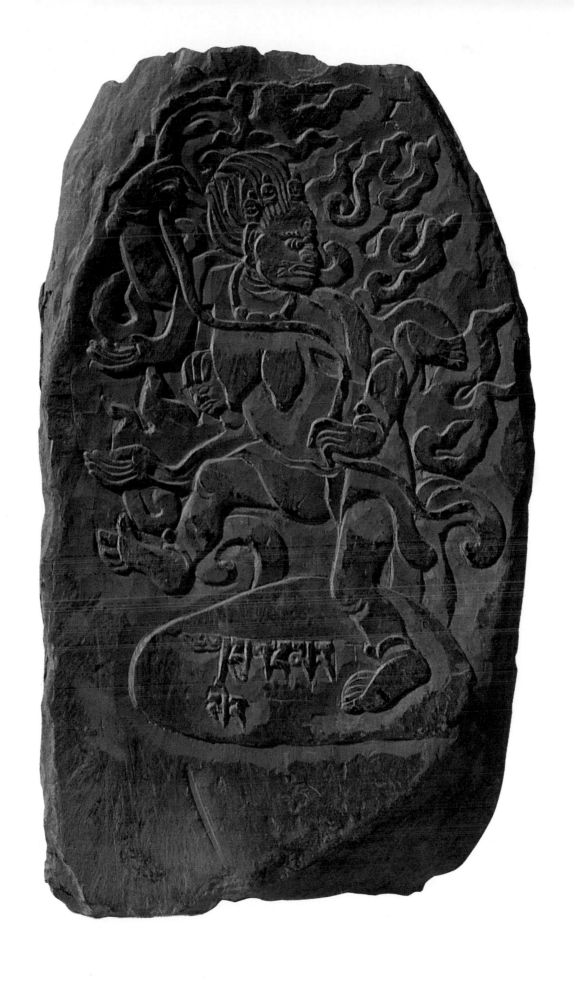

28. 無名神　石雕　約公元 17 世紀　高 26cm

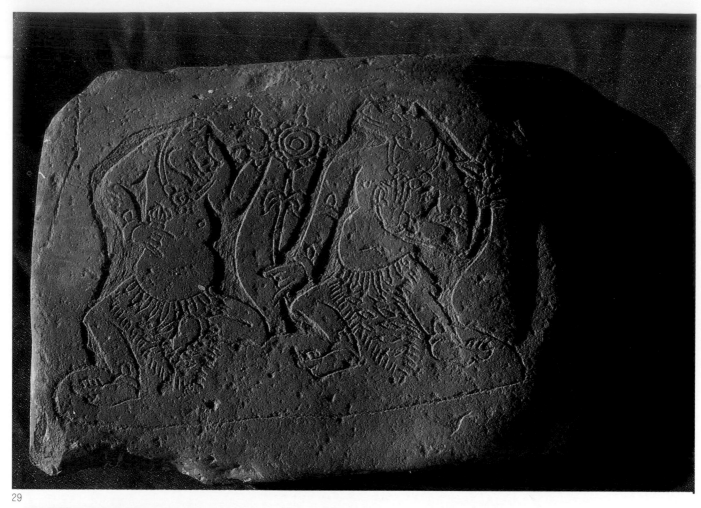

29

30

29. 護法　　石雕　　約公元 17 世紀　　高 21cm

30. 百類歡怒賢　　石雕　　約公元 14 世紀　　高 50cm

31. 迦棲羅神鳥　　石雕　　年代不詳　　高 17cm

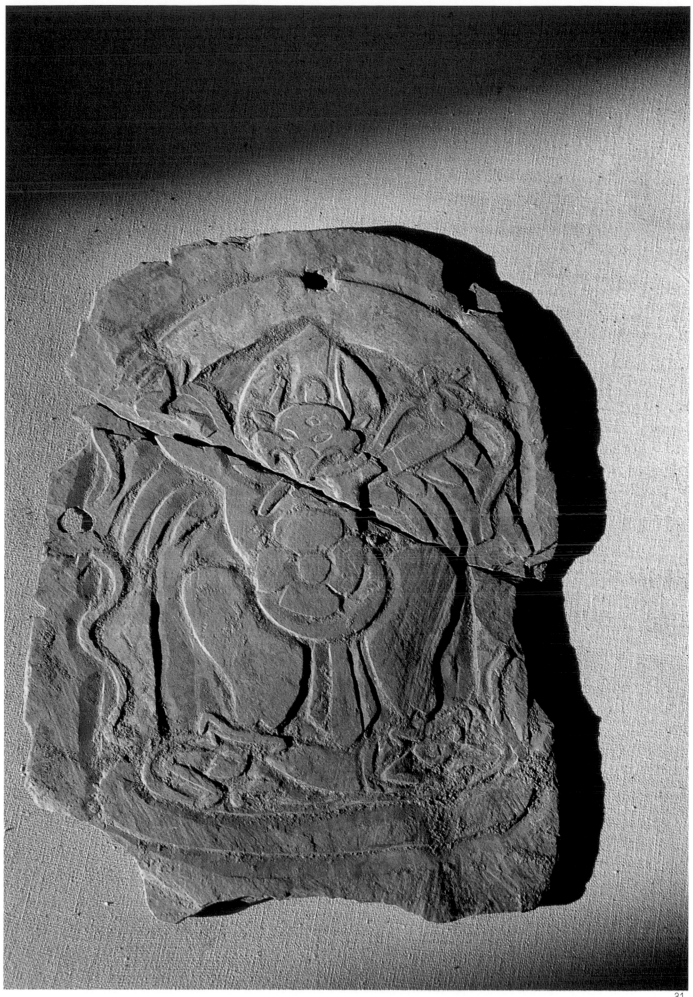

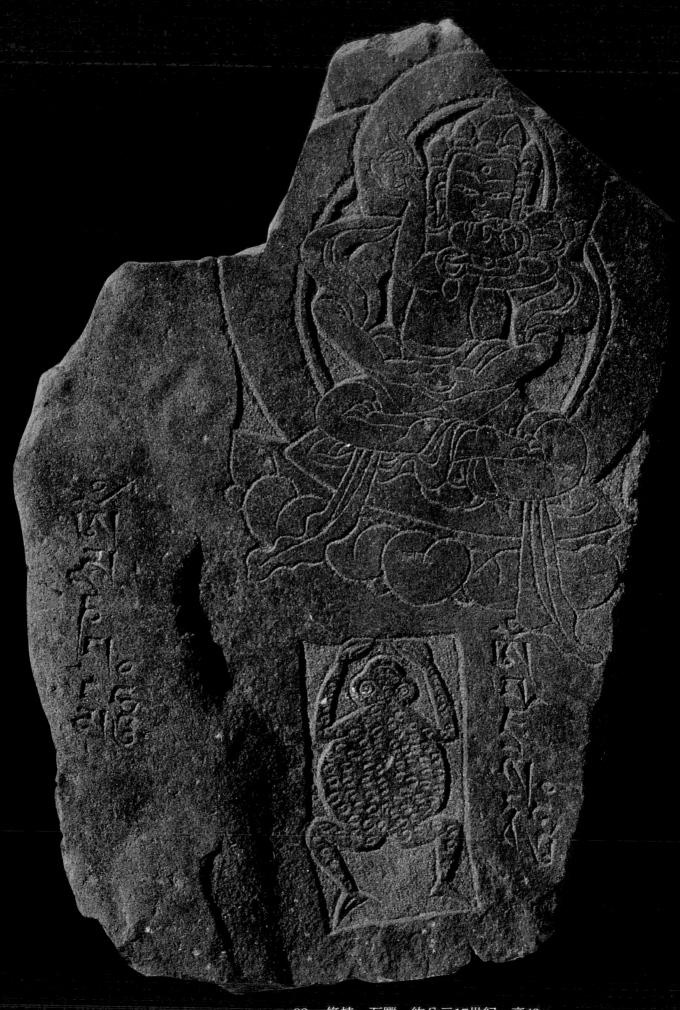

32. 修持　石雕　約公元17世紀　高42cm

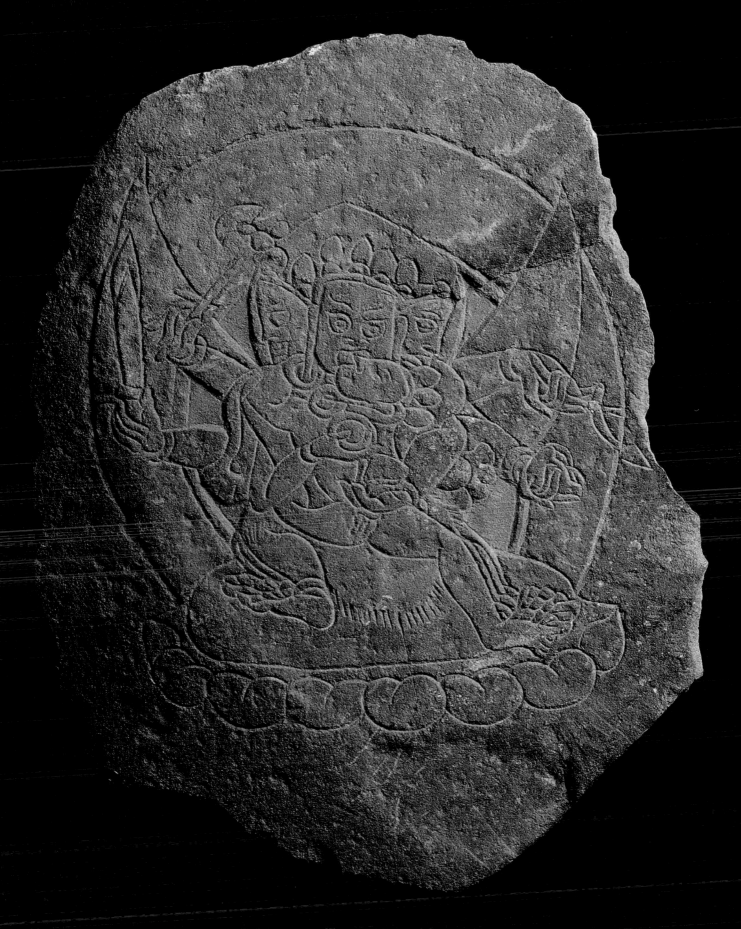

33. 樂勝金剛　　石雕　　約公元 18 世紀　　28.5×24.5cm

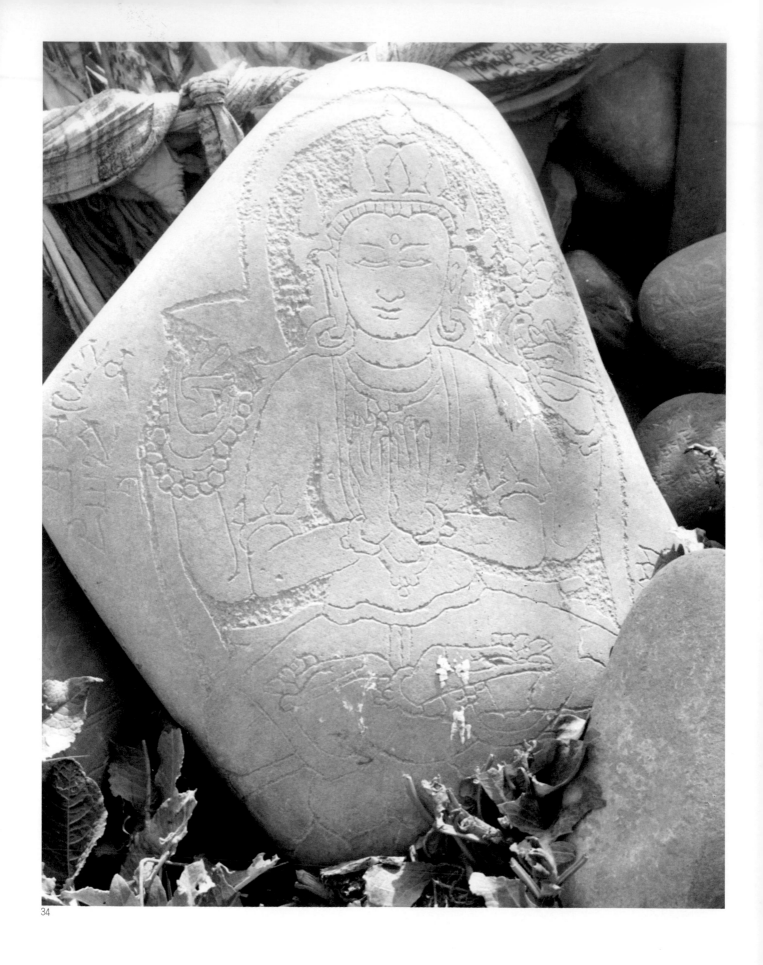

34

34. 觀音　石雕　　約公元 19 世紀　　高 61cm

35.　觀音（局部）　　石雕　　約公元 19 世紀

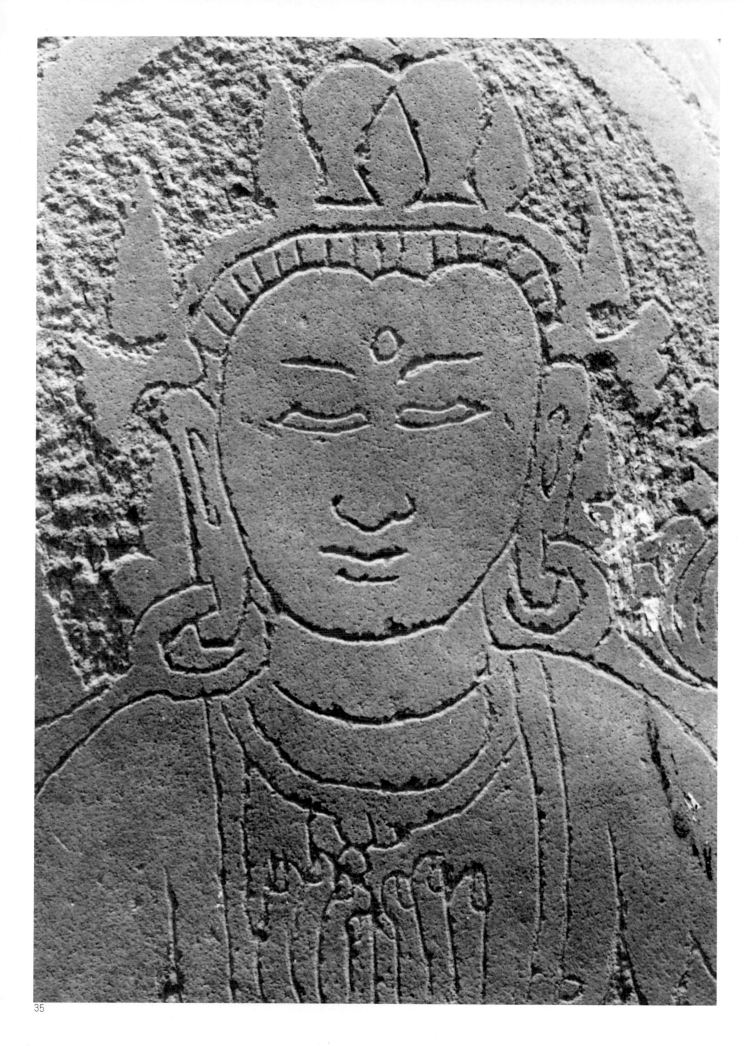

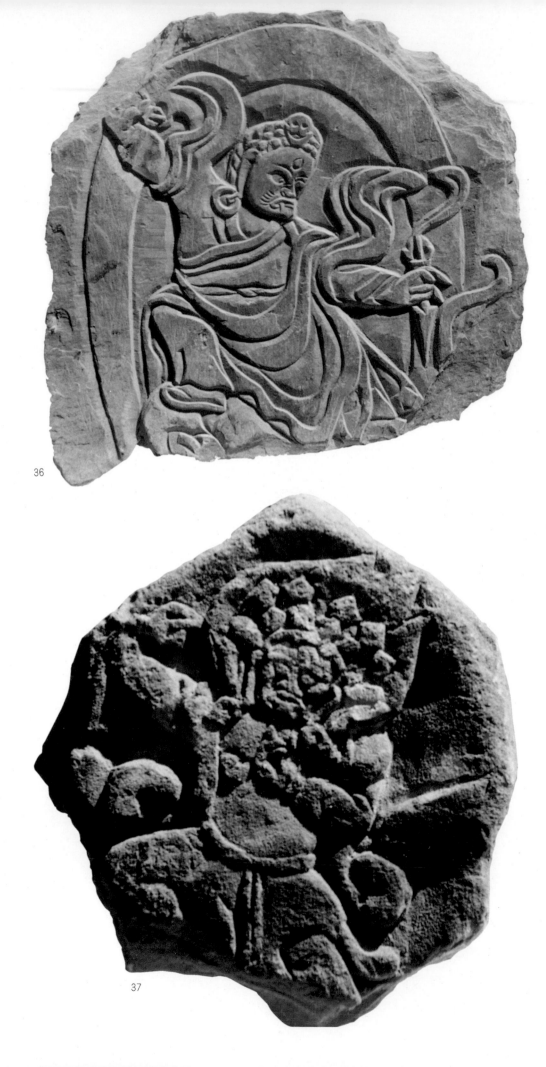

36

37

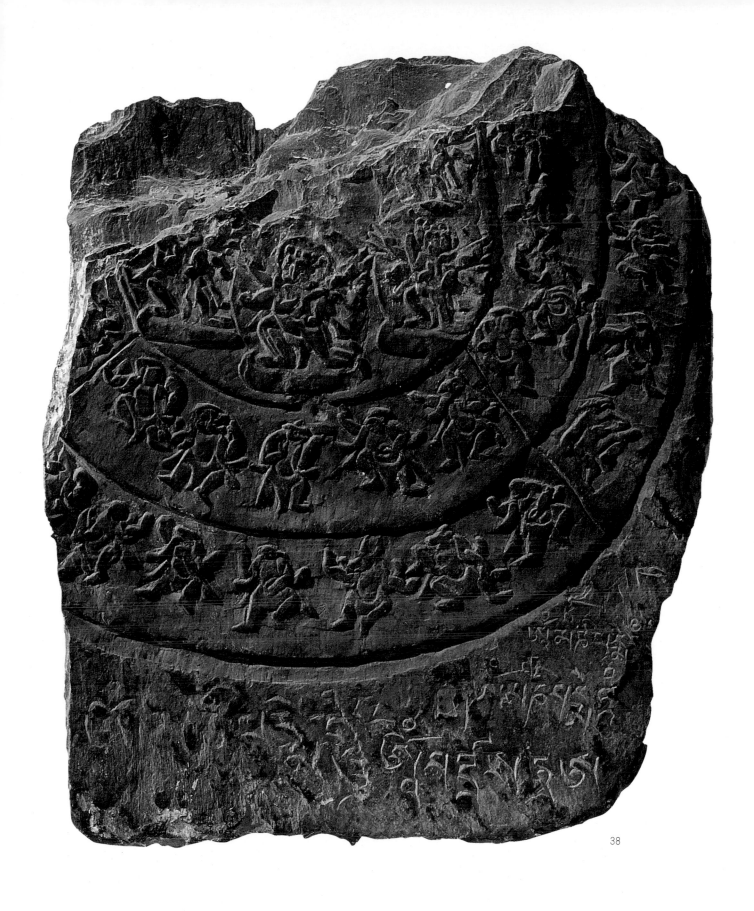

38

36. 怒蓮花生　　石雕　　年代不詳　　高 28cm
37. 金剛　　石雕　　年代不詳　　高 39cm
38. 百類歡怒賢　　石雕　　年代不詳　　高 49cm

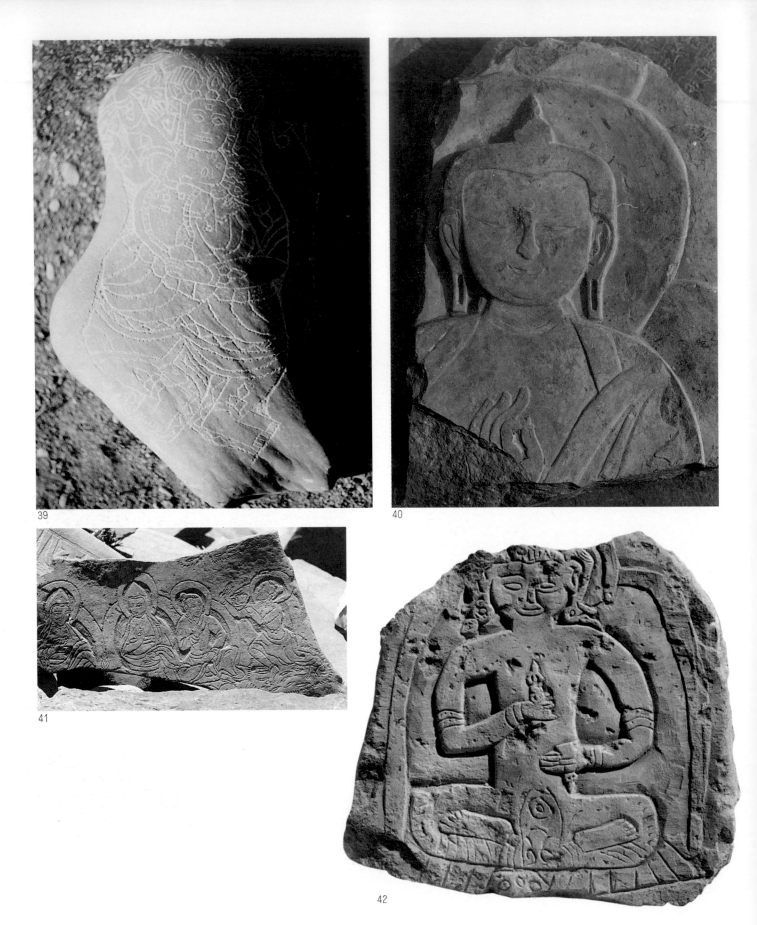

39

40

41

42

39. 雙尊　　石雕　　年代不詳　　高51cm

40. 佛　　石雕　　約公元15世紀　　高51cm

41. 經辨　　石雕　　約公元18世紀　　高55cm

42. 密集金剛　　石雕　　年代不詳　　高20cm

43. 千佛　　石雕　　近代　　高97cm

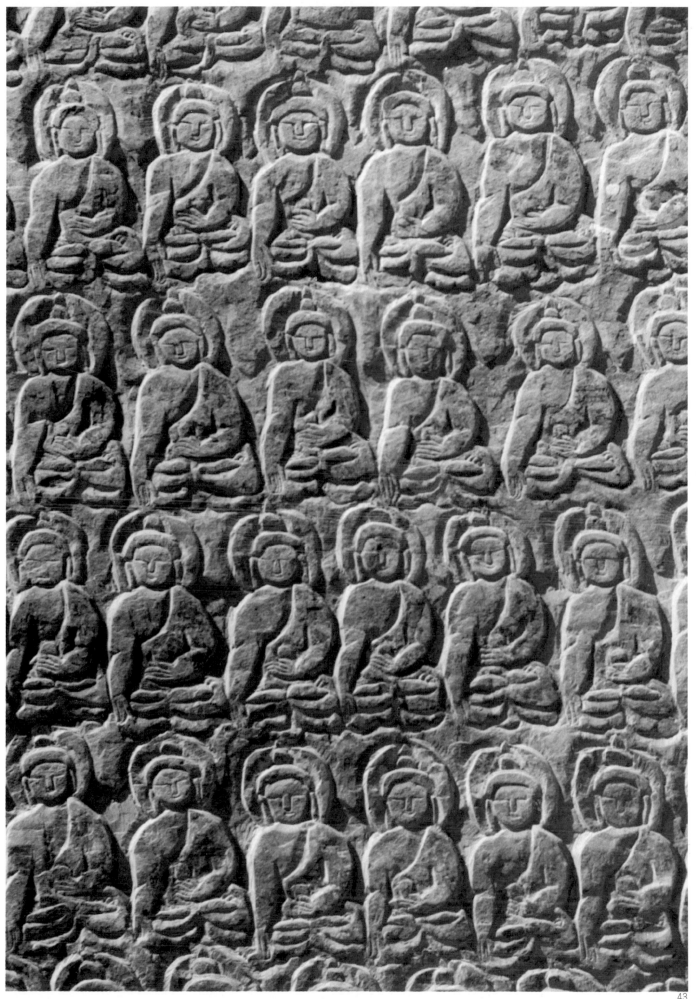

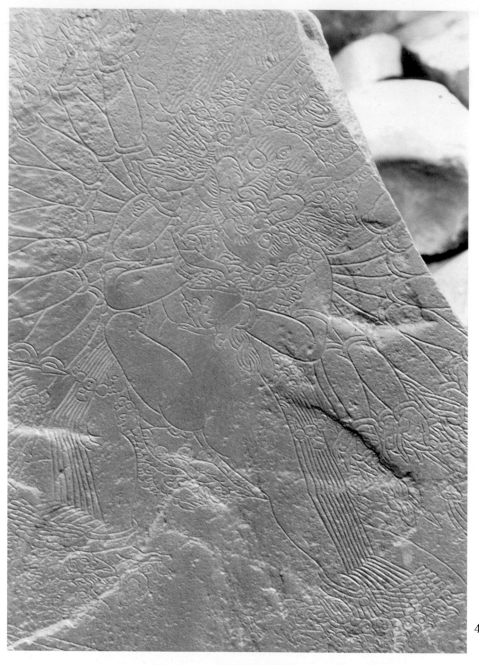

44. 雙尊　　石雕
　　約公元 18 世紀　　高 44cm

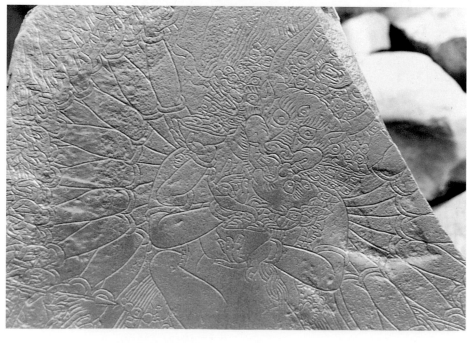

45. 雙尊（局部）　　石雕
　　約公元 18 世紀

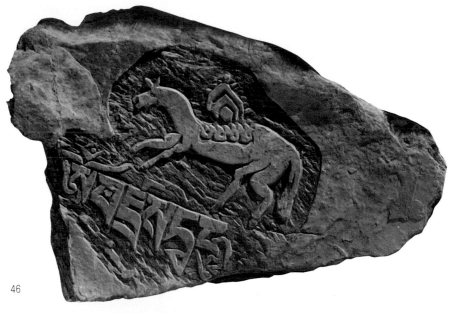

46

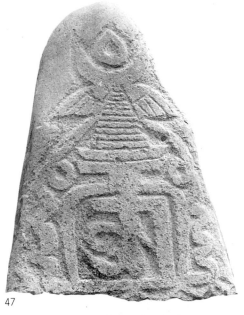

47

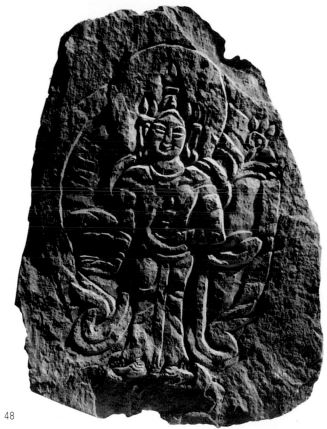

48

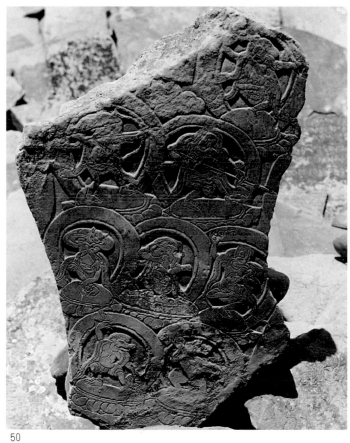

50

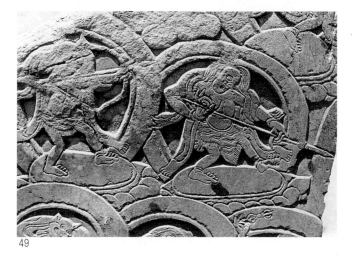

49

46. 寶馬　　石雕　　年代不詳　　高 22cm

47. 塔　　石雕　　約公元 16 世紀　　高 45cm

48. 天女　　石雕　　近代　　高 50cm

49. 護法（局部）　　石雕　　約公元 17 世紀

50. 護法　　石雕　　約公元 17 世紀　　高 35cm

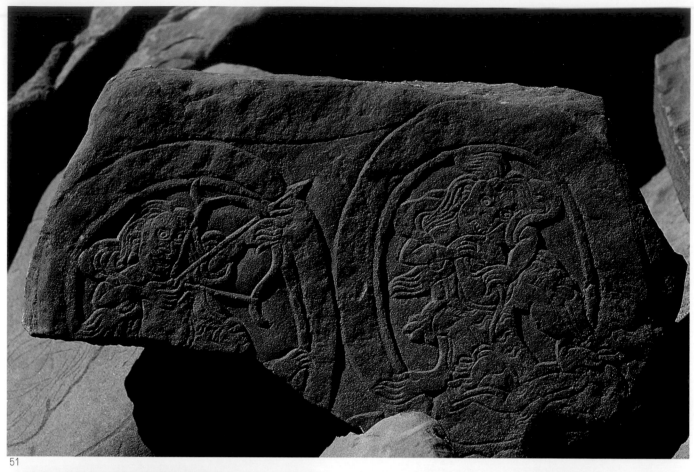

51

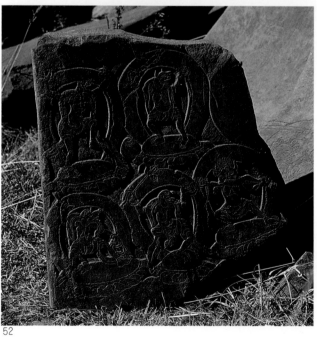

52

53

| 51. | 護法 | 石雕 | 約公元 17 世紀 | 高 51cm |
|-----|------|------|----------------|---------|
| 52. | 護法 | 石雕 | 約公元 17 世紀 | 高 50cm |
| 53. | 護法 | 石雕 | 約公元 17 世紀 | 高 45cm |
| 54. | 護法 | 石雕 | 約公元 17 世紀 | 高 53cm |
| 55. | 護法 | 石雕 | 約公元 17 世紀 | 高 40cm |

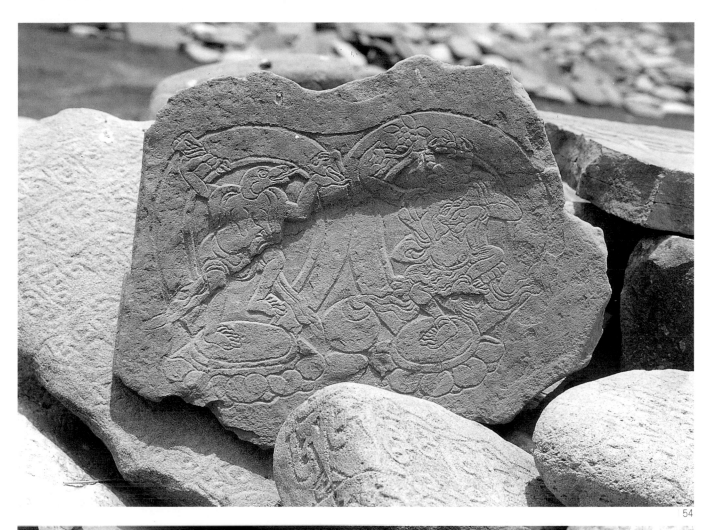

54

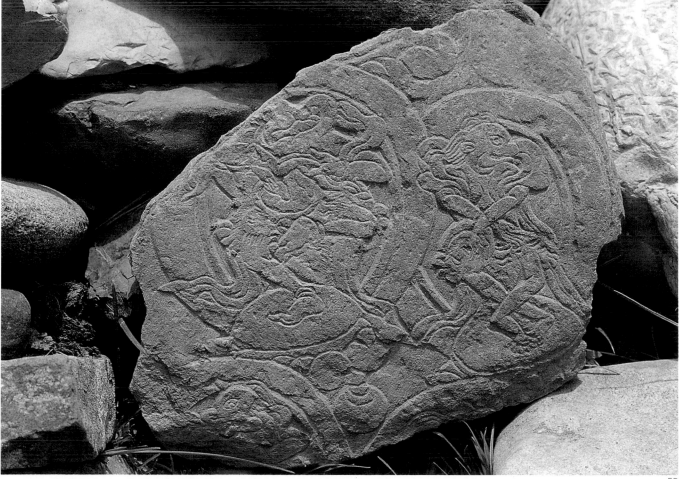

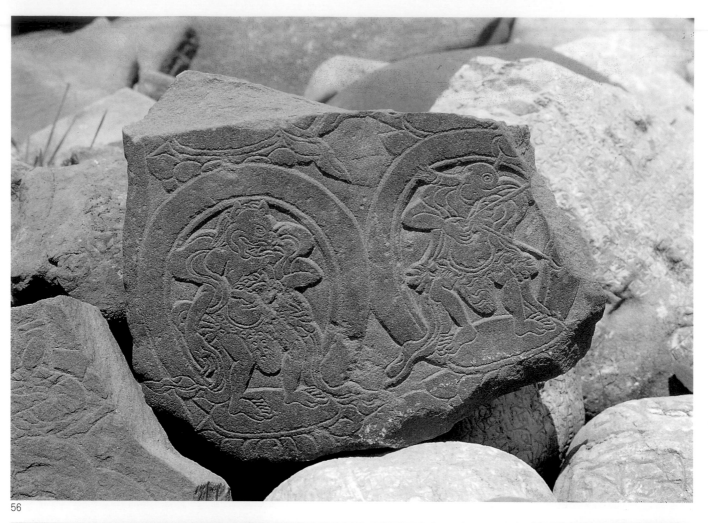

56

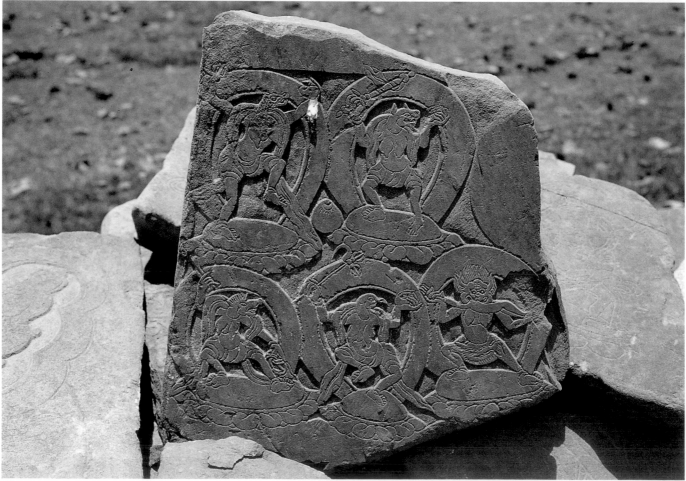

57

54

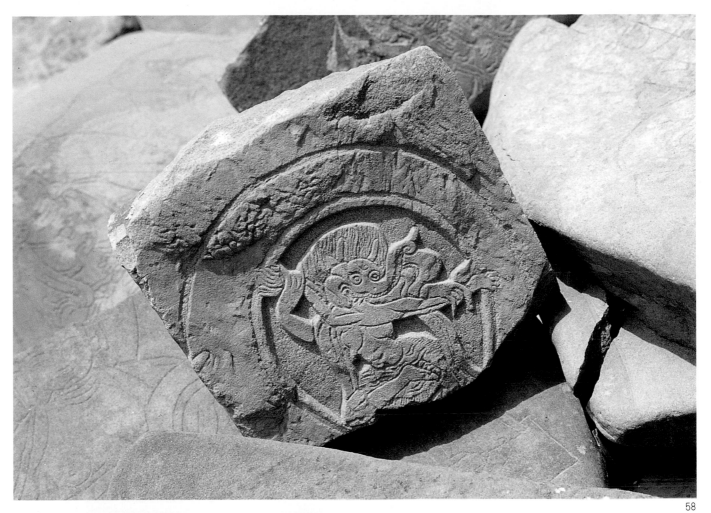

58

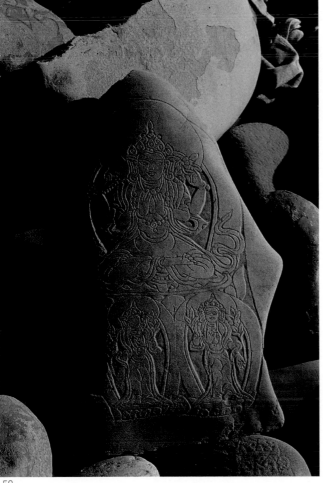

59

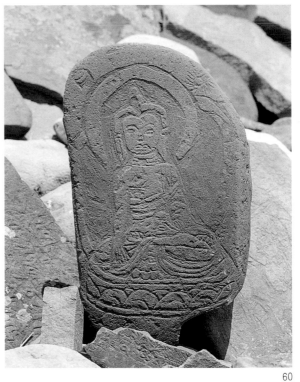

60

56. 護法　　　石雕　　　約公元 17 世紀　　　高 40cm
57. 護法　　　石雕　　　約公元 17 世紀　　　高 37cm
58. 護法　　　石雕　　　約公元 17 世紀　　　高 68cm
59. 觀音　　　石雕　　　約公元 18 世紀　　　高 40cm
60. 少年釋迦　石雕　　　年代不詳　　　　　高 37cm

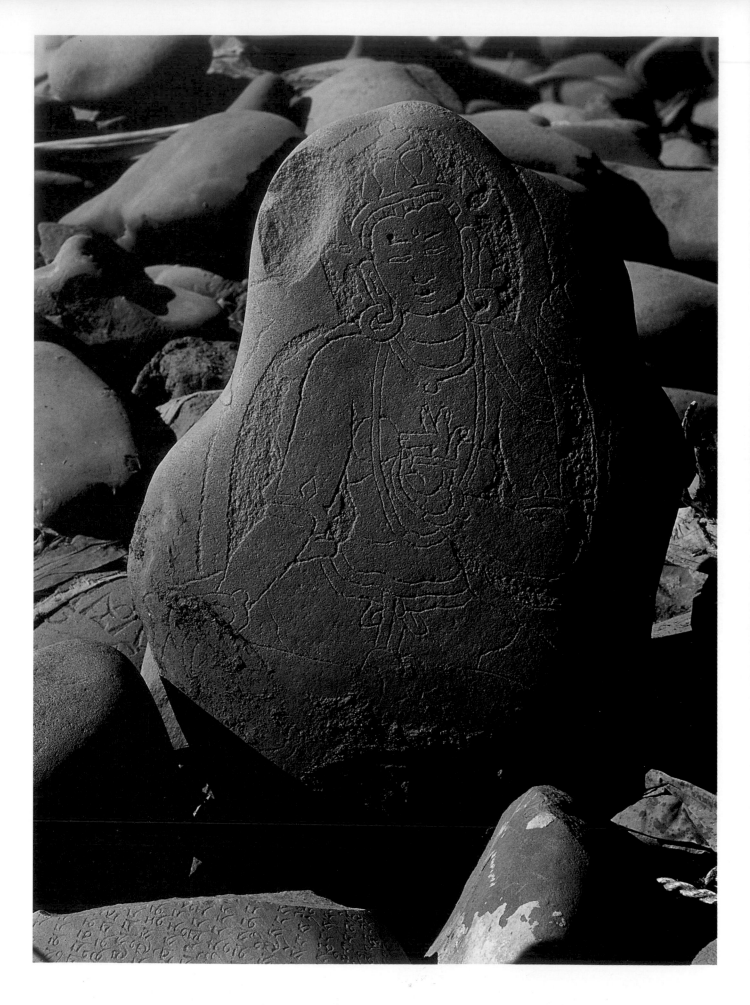

61. 度母　　石雕　　約公元 18 世紀　　高 61cm

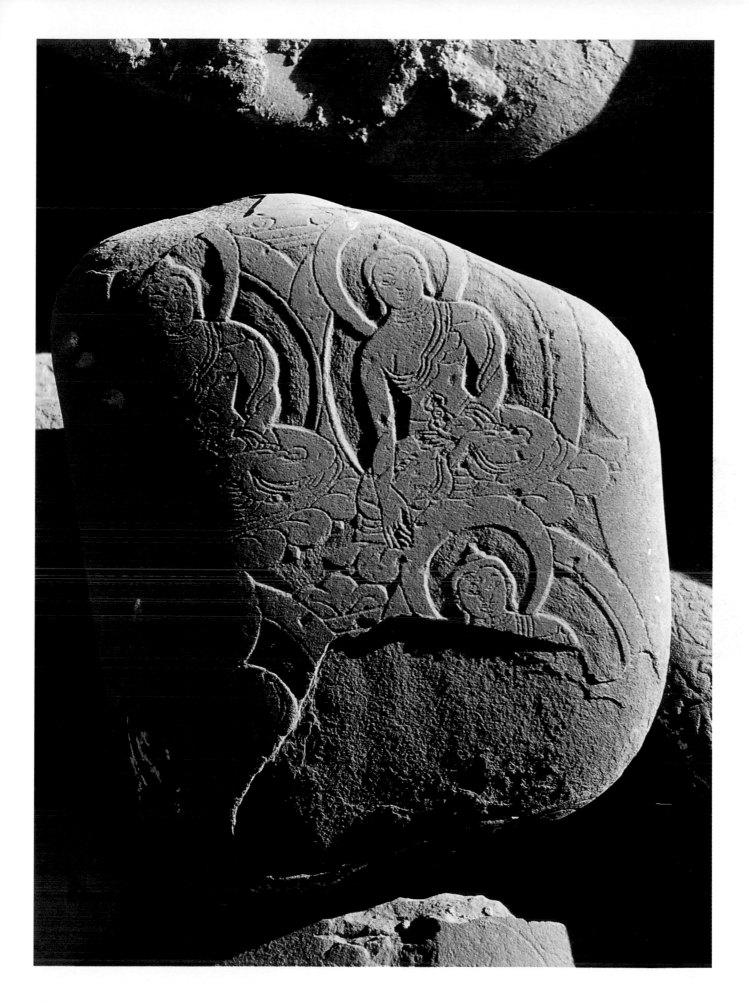

62. 佛　　石雕　　約公元 18 世紀　　高 9cm

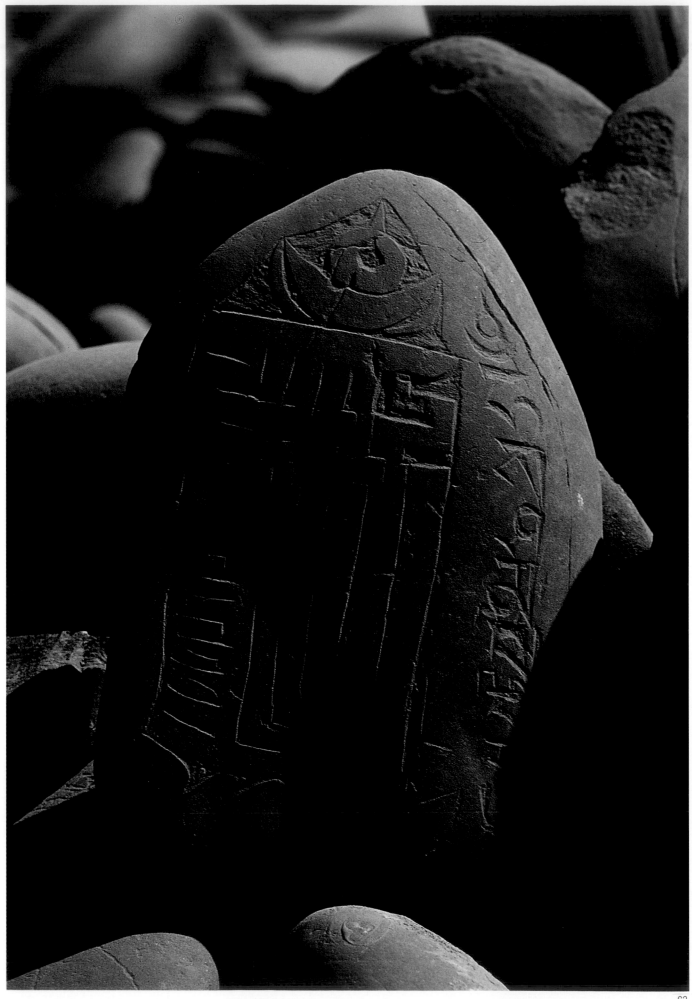

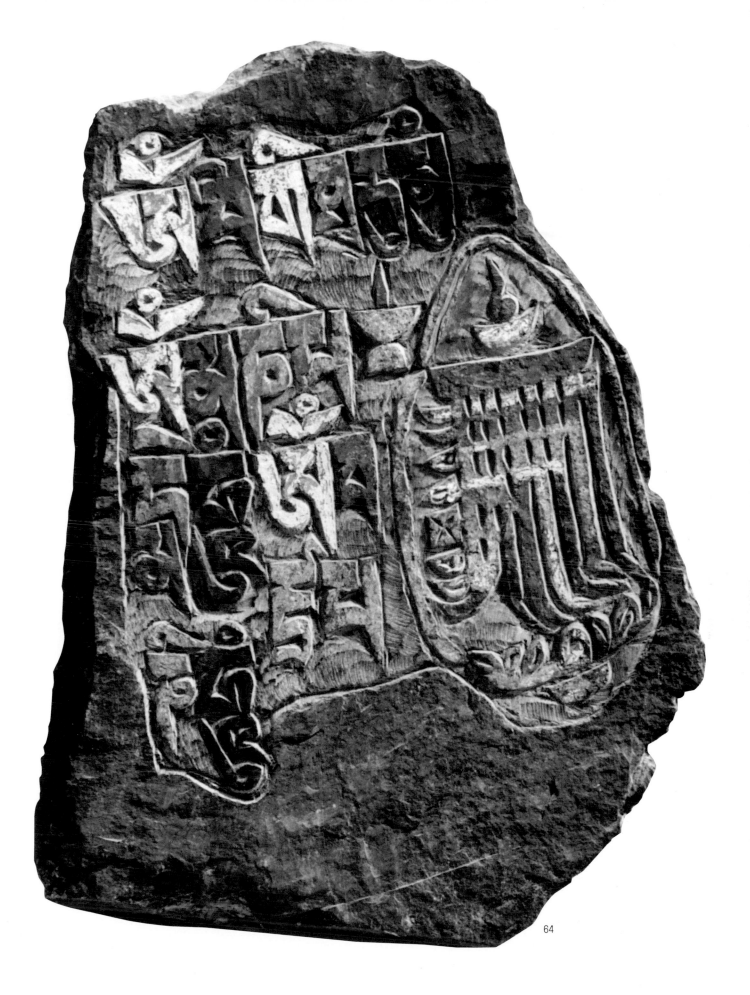

64

63. 南久旺丹　　石雕　　年代不詳　　高 24cm　　64. 南久旺丹　　石雕　　近代　　高 39cm

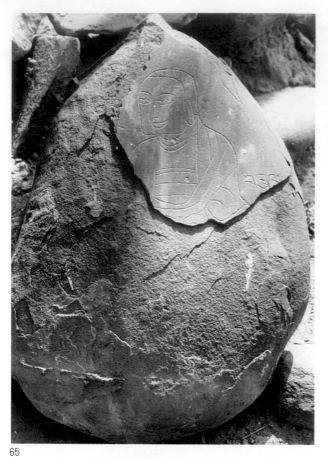

65

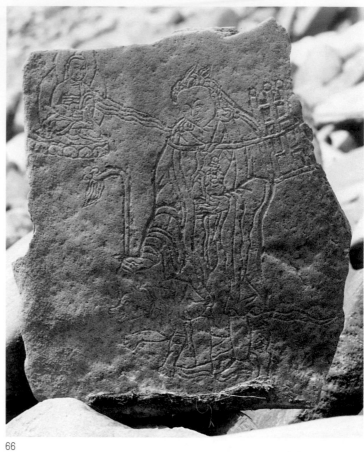

66

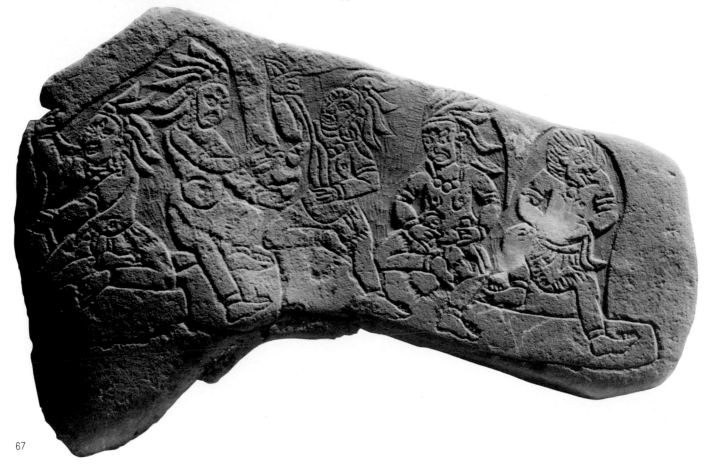

67

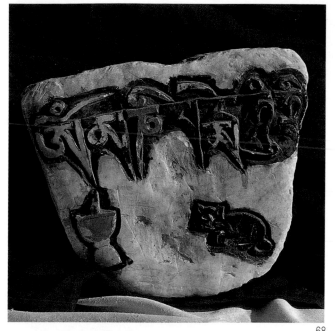

68

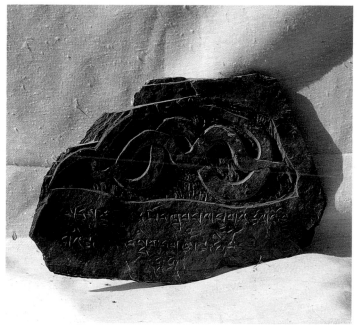

69

70

65. 高僧　　　石雕　　　年代不詳　　　高 43cm

66. 行者　　　石雕　　　約公元 18 世紀　　　高 50cm

67. 伎樂天　　石雕　　　約公元 17 世紀　　　高 20cm

68. 貓與長明燈　　石雕　　　年代不詳　　　高 31cm

69. 地龍　　　石雕　　　近代　　　高 22cm

70. 護法　　　石雕　　　約公元 17 世紀　　　高 40cm

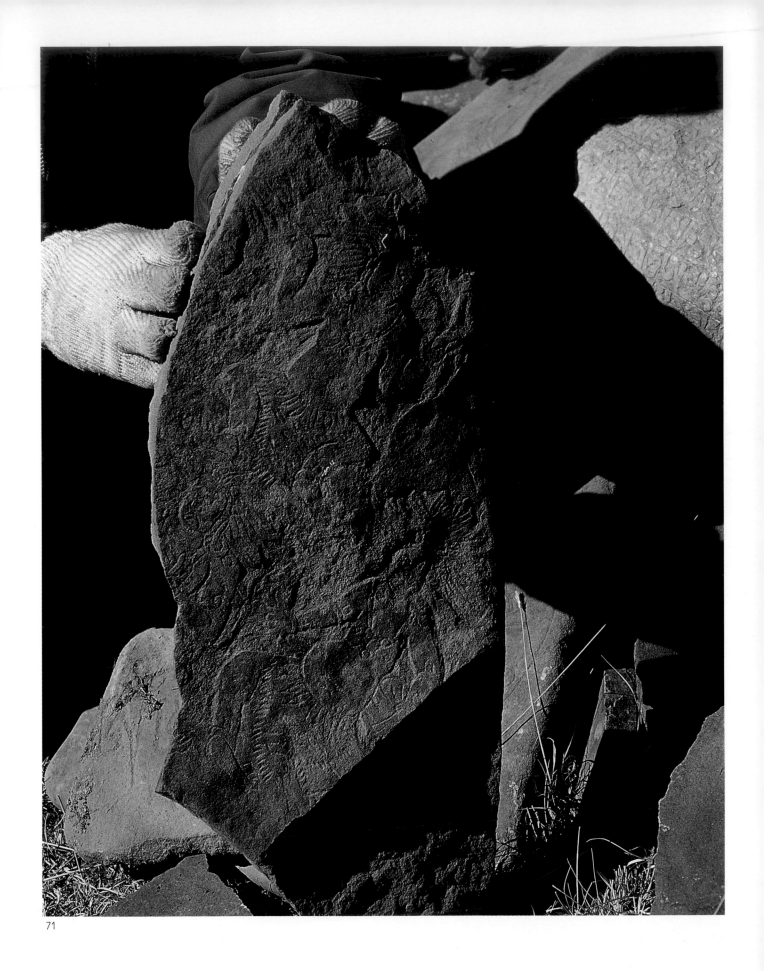

71

71. 護法　　　石雕　　　約公元 17 世紀　　　高 43cm
72. 法會　　　石雕　　　年代不詳　　　高 82cm

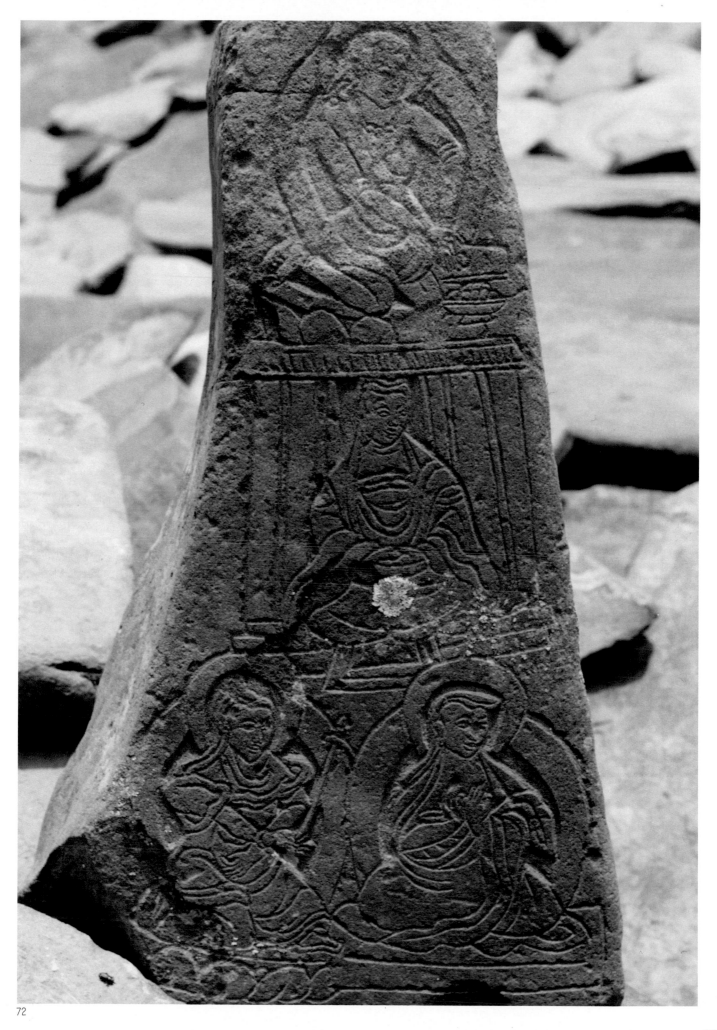

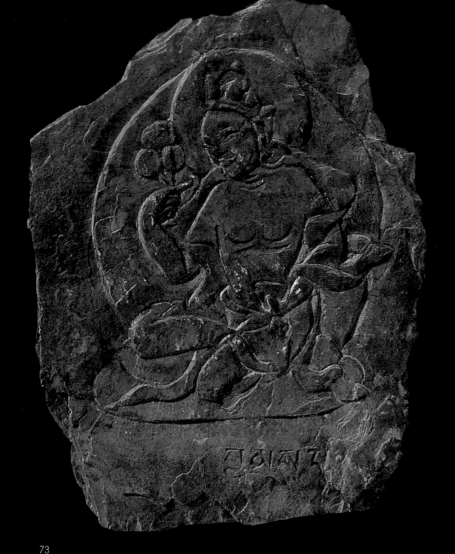

73

74

73. 供敬者　　石雕　　近代　　高42cm

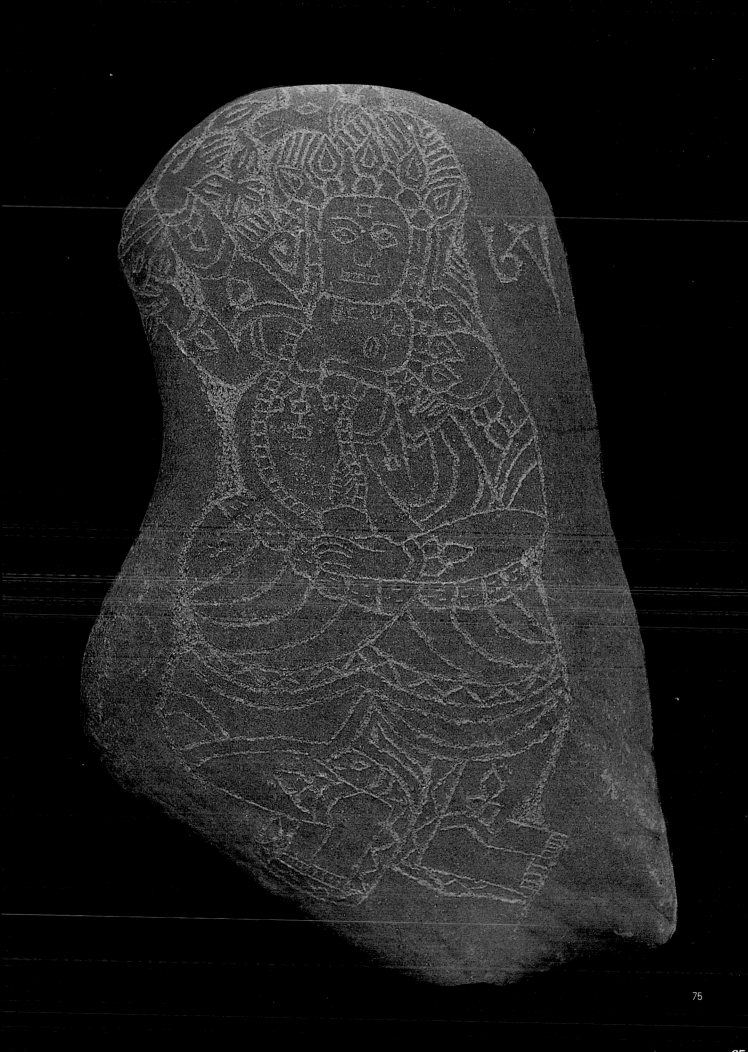

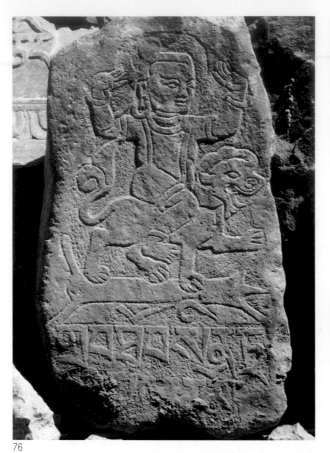

76

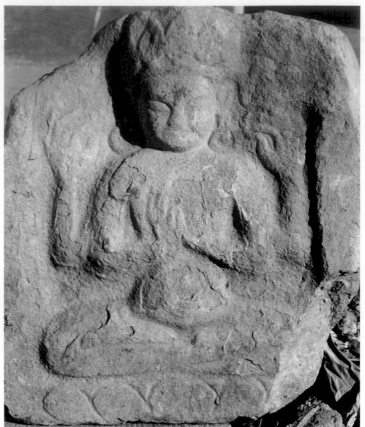

77

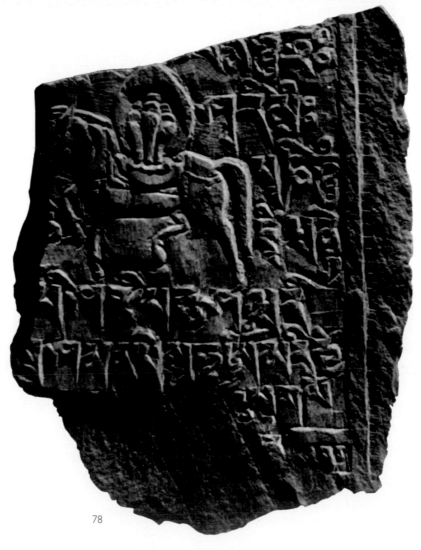

78

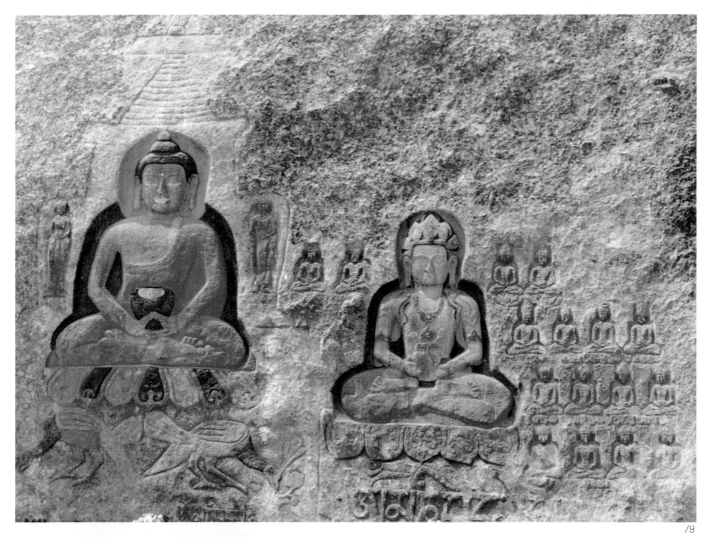

79

80

76. 森扎羅漢　　石雕　　約公元 14 世紀　　高 36cm
77. 觀音　　石雕　　約公元 13 世紀　　高 41cm
78. 寶馬馱經　　石雕　　年代不詳　　高 17cm
79. 佛與弟子　　石雕　　約公元 12 世紀　　高 47cm
80. 救度母　　石雕　　年代不詳

67

81. 藥師佛　　石雕　　約公元 12 世紀

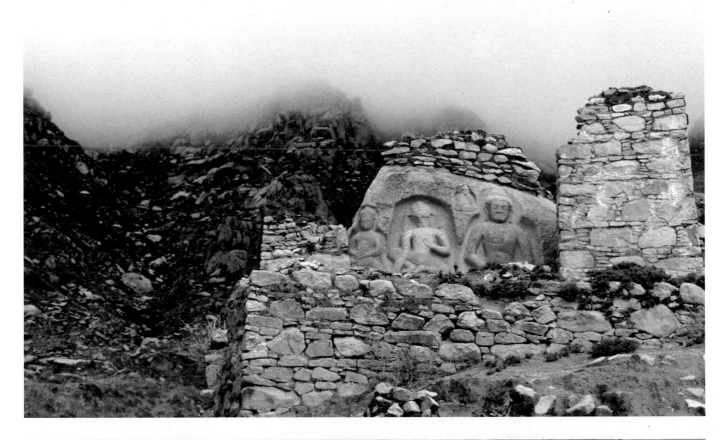

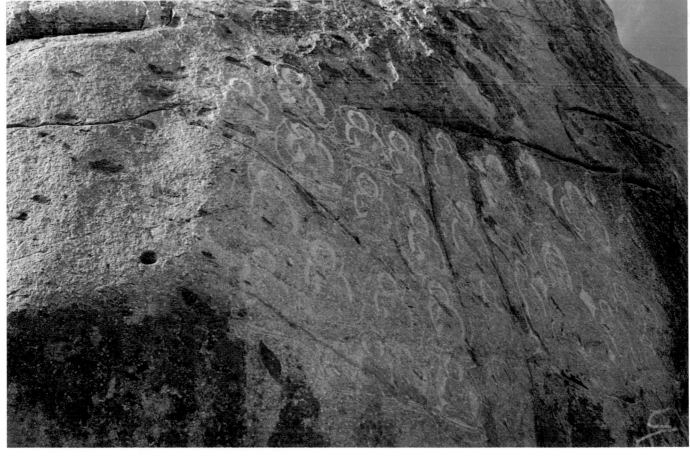

82. 佛與弟子　　石雕　　年代不詳
83. 千佛崖　　石雕　　約公元 13 世紀

# （二）
# 木雕藝術

　　包括經書封板木雕在內的經版雕、法器模具木雕和建築裝飾木雕，構成了西藏木雕藝術的主流與特色。

　　其中經書封板木雕藝術水平最佳，獨領風騷數百年。在西藏佛教信衆的觀念中，佛像體現著佛之肉身，經文代表著佛之語言，浮屠（塔）寓示著佛之精神。故古往今來的僧俗雕刻家們無一不是窮其畢生精力與才智，兢兢業業做著這項善業功德。

　　本篇介紹的經書封板木雕作品，攝於西藏十幾座主要教派寺院的陳列或祕藏，幾乎是無一不精，無一不絕，稱得上是西藏木雕藝術品類中的「撒手鐧」。

　　法器模具木雕，如多瑪班丹（翻製面塑各種降魔驅鬼替身之木模）則是主題劃一但形式手法、造型設色卻百人百趣，極爲豐富。刻工們在不足盈尺的面積中將意念、實用、趣味三者完美結合，並充分發揮金（刀）木（板）之長，呈現方折挺拔的陽剛之氣，令人歎服。

　　至於建築裝飾木雕的代表作品，多屬十世紀前後的古建築遺存，古代藏族工匠們在把握這些巨製的宗教喻意與殿堂堅固的實用統一方面，無疑是下過一番苦功的。許多佳構雖經千百年風沙雨雪侵蝕，而雄姿不減。

　　晚近期的西藏建築裝飾木雕，似乎一味趨近細密華麗之風，美感度不高。

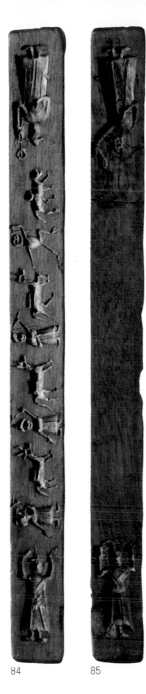

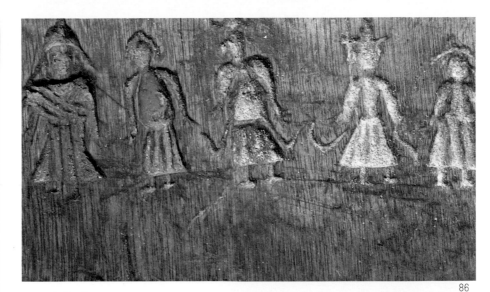

86

87

88

89

90

84.　多瑪班丹　　木雕
　　約公元 14 世紀　　高 4cm

85.　多瑪班丹　　木雕
　　約公元 14 世紀　　高 3cm

86.　多瑪班丹　　木雕
　　年代不詳　　高 4cm

87.　經書封板木雕　　木雕
　　約公元 12 世紀　　高 19cm

88.　經書封板木雕　　木雕
　　約公元 12 世紀　　高 17cm

89.　經書封板木雕　　木雕
　　約公元 12 世紀　　高 19cm

90.　經書封板木雕　　木雕
　　約公元 12 世紀　　高 21cm

84　　　85

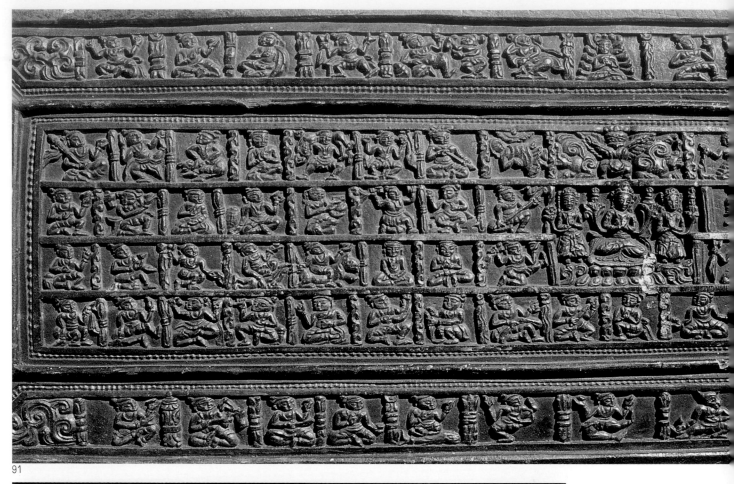

91

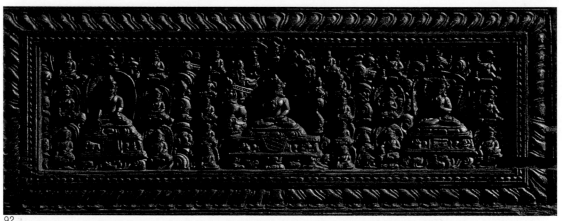

92

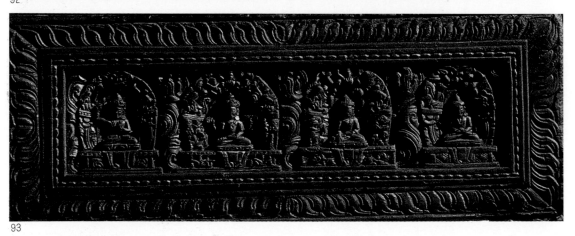

93

91. 經書封板木雕　　木雕　　約公元 12 世紀　　高 22cm

92. 經書封板木雕　　木雕　　約公元 12 世紀　　高 20cm

93. 經書封板木雕　　木雕　　約公元 12 世紀　　高 18cm

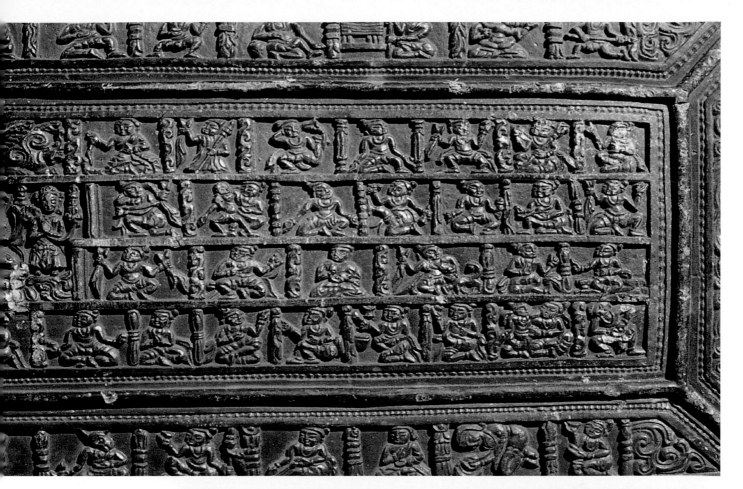

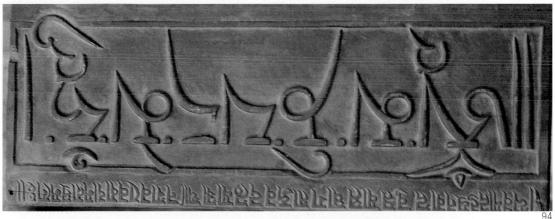

94

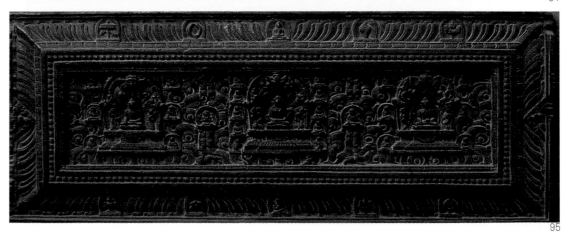

95

94. 經書封板木雕　　木雕　　年代不詳　　高 19cm
95. 經書封板木雕　　木雕　　約公元 12 世紀　　高 23cm

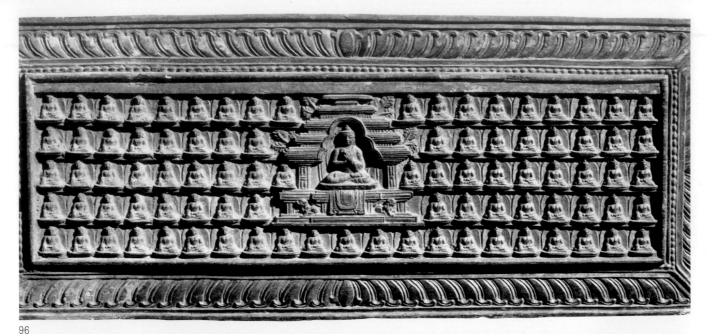

96

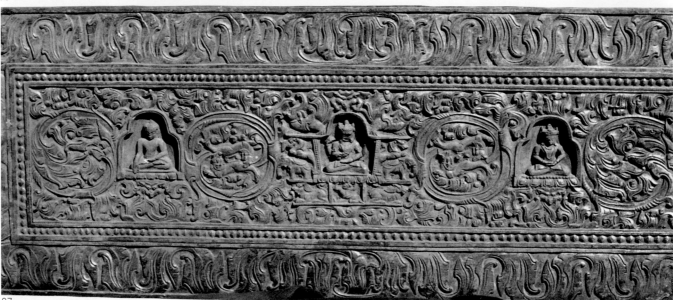

97

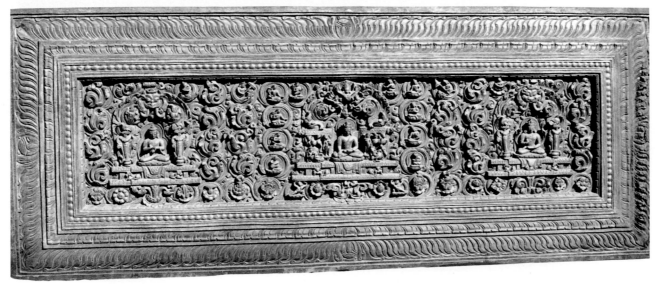

98

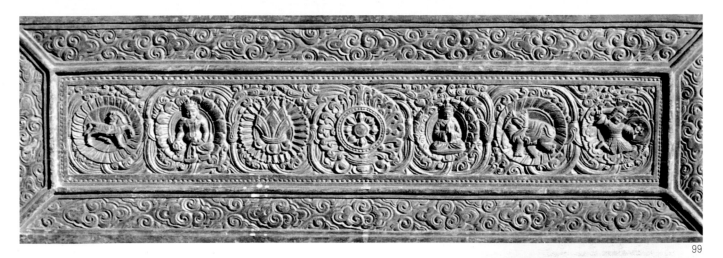

99

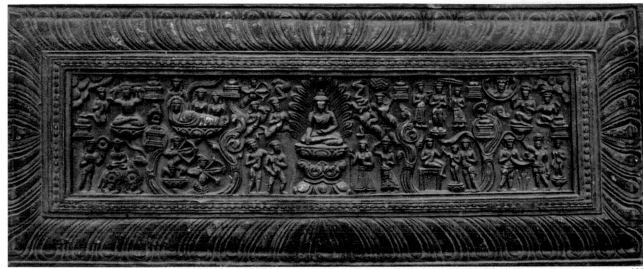

100

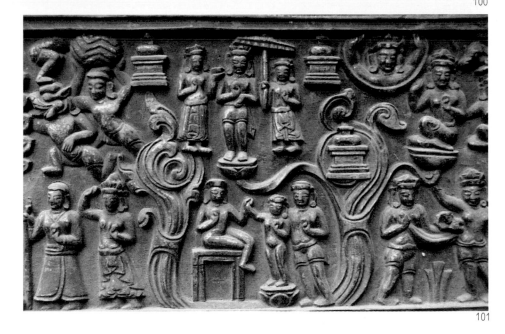

101

| 96. | 經書封板木雕 | 木雕 | 約公元 14 世紀 | 高 20cm |
| 97. | 經書封板木雕 | 木雕 | 約公元 12 世紀 | 高 23cm |
| 98. | 經書封板木雕 | 木雕 | 約公元 12 世紀 | 高 21cm |
| 99. | 經書封板木雕 | 木雕 | 年代不詳 | 高 20cm |
| 100. | 經書封板木雕 | 木雕 | 約公元 12 世紀 | 高 23cm |
| 101. | 經書封板木雕 | 木雕（局部） | 約公元 12 世紀 | |

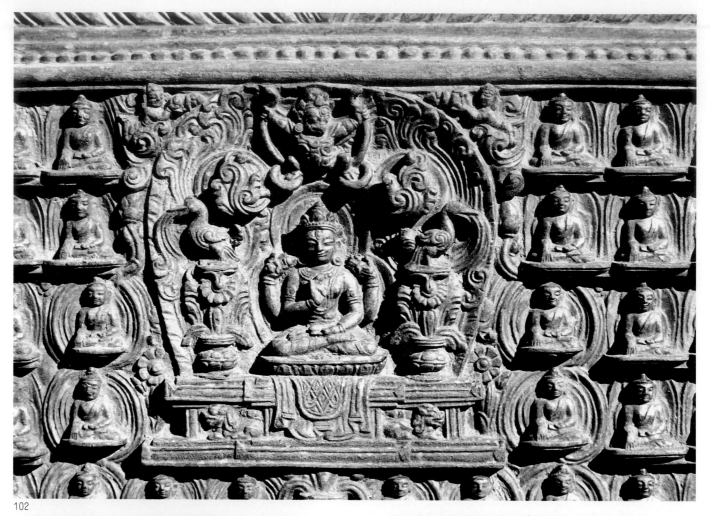

102

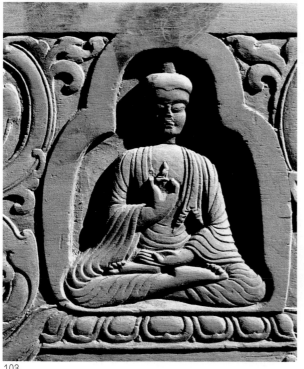

103

104

102. 經書封板木雕　　木雕（局部）　約公元 12 世紀
103. 經書封板木雕　　木雕（局部）　約公元 15 世紀
104. 多瑪班丹　　木雕　年代不詳　　高 4cm

105

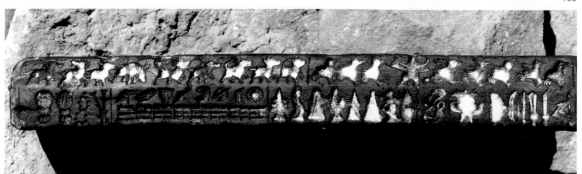

106

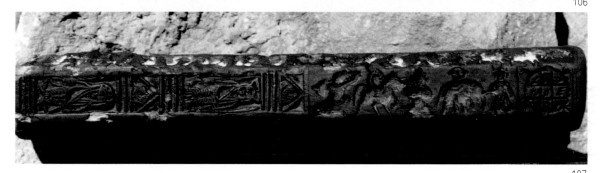

107

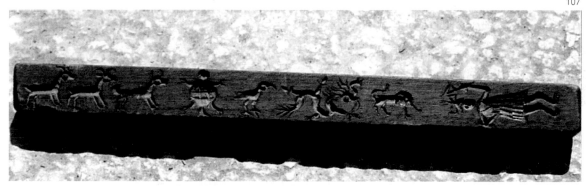

108

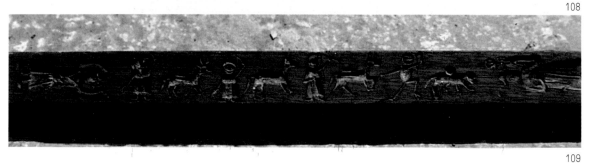

109

| 105. | 木印鑑 | 木雕 | 年代不詳 | 高 6cm |
| 106. | 多瑪班丹 | 木雕 | 約公元 17 世紀 | 高 4cm |
| 107. | 多瑪班丹 | 木雕 | 約公元 17 世紀 | 高 4cm |
| 108. | 多瑪班丹 | 木雕 | 約公元 14 世紀 | 高 4cm |
| 109. | 多瑪班丹 | 木雕 | 約公元 14 世紀 | 高 4cm |

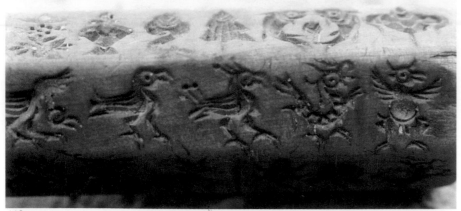

110

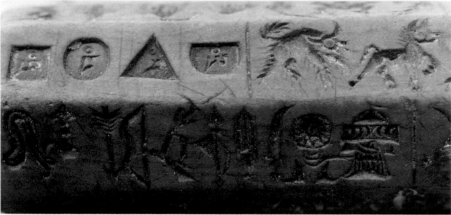

111

112

113

110. 多瑪班丹（局部）
　　 木雕　　約公元 18 世紀
111. 多瑪班丹（局部）
　　 木雕　　約公元 18 世紀
112. 多瑪班丹（局部）
　　 木雕　　年代不詳
113. 多瑪班丹（局部）
　　 木雕　　年代不詳

114

115

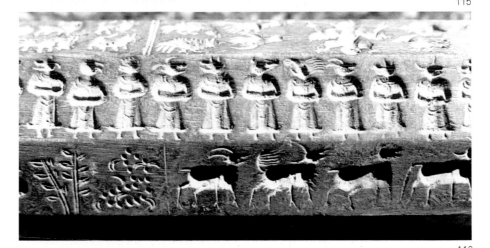

116

114. 多瑪班丹（局部）
　　　木雕　　年代不詳
115. 多瑪班丹（局部）
　　　木雕　　年代不詳
116. 多瑪班丹（局部）
　　　木雕　　年代不詳
117. 多瑪班丹（局部）
　　　木雕　　年代不詳

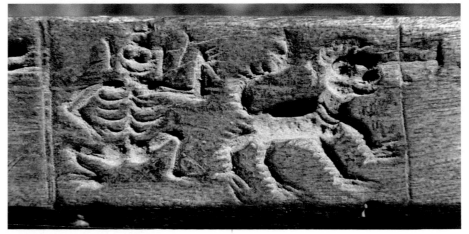

117

118-1

118-2

119

118. 木雕龕楣（正面）
　　 木雕　　約公元 15 世紀　　高 28cm
119. 木雕龕楣（背面）
　　 木雕　　約公元 15 世紀　　高 28cm

120. 風馬旗木版　　木刻　　現代　　高 50cm
121. 風馬旗木版　　木刻　　約公元 16 世紀　　高 31cm

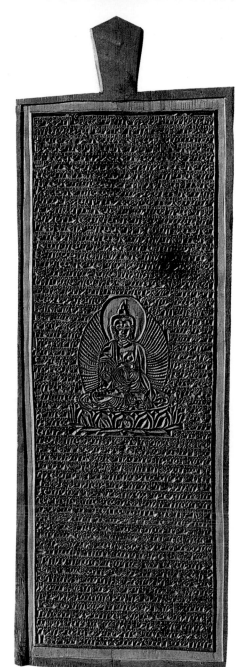

120

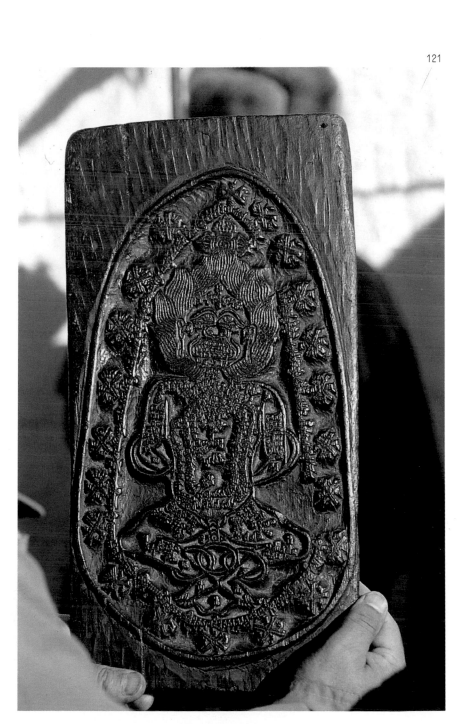

121

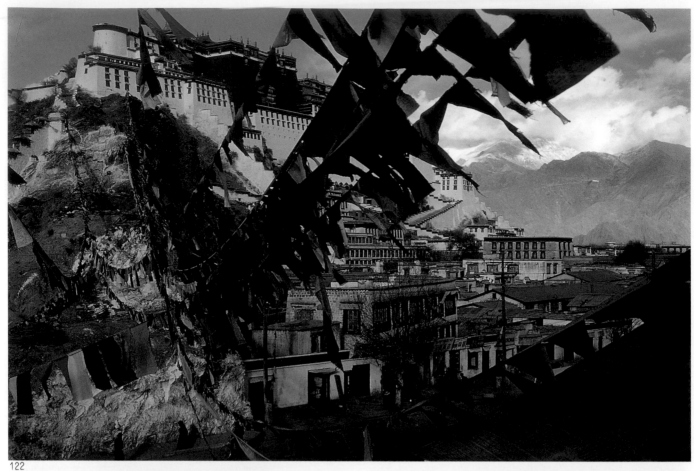

122

123

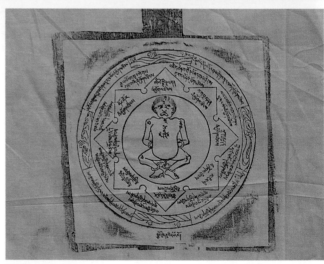

124

122. 拉薩風馬旗
123. 風馬旗　　約公元 17 世紀
124. 風馬旗　　木刻印在布上　　約公元 18 世紀

125. 風馬旗　　木刻　　年代不詳
126. 風馬旗　　木刻　　年代不詳
127. 林區風馬旗　　木刻

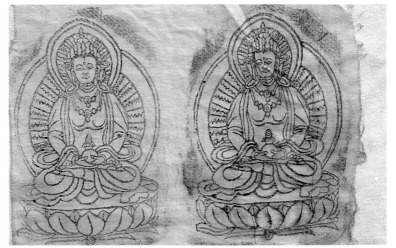

125

126

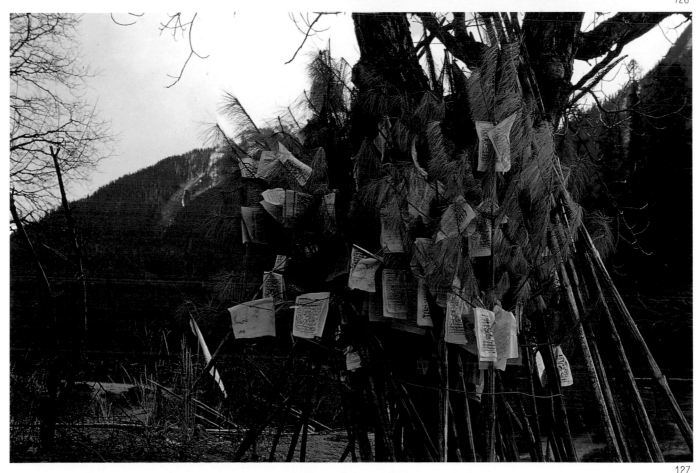

127

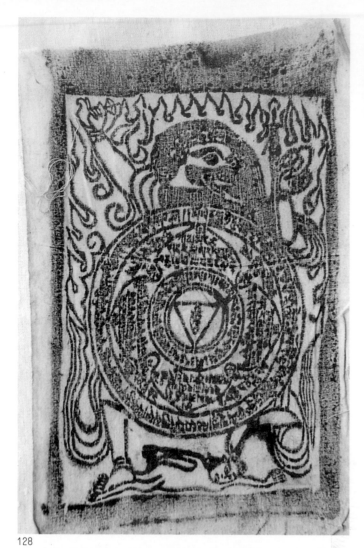

128

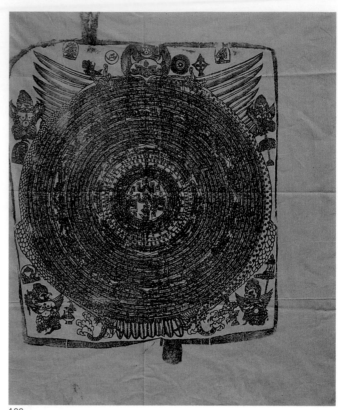

129

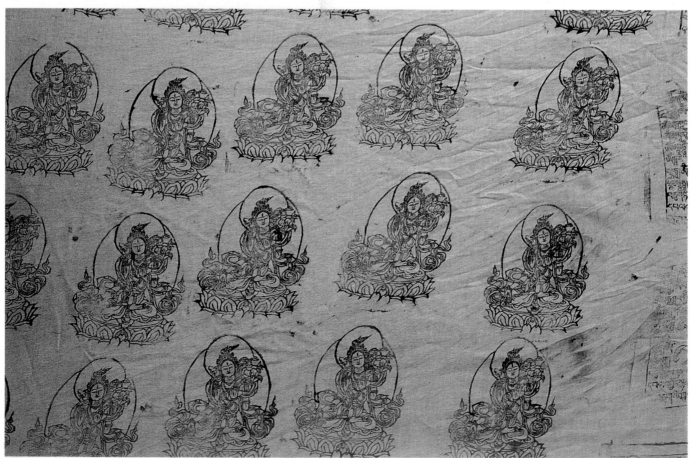

130

84

128. 風馬旗　　木刻　　約公元 18 世紀
129. 風馬旗　　木刻　　約公元 17 世紀
130. 風馬旗　　木刻　　近代
131. 風馬旗　　木刻　　約公元 17 世紀
132. 風馬旗　　木刻　　約公元 18 世紀
133. 風馬旗　　木刻　　約公元 18 世紀

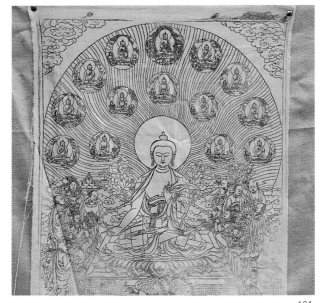

131

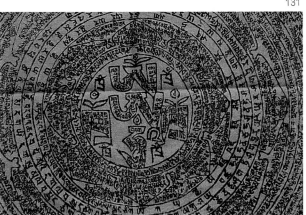

132

133

134. 風馬旗　木刻　近代

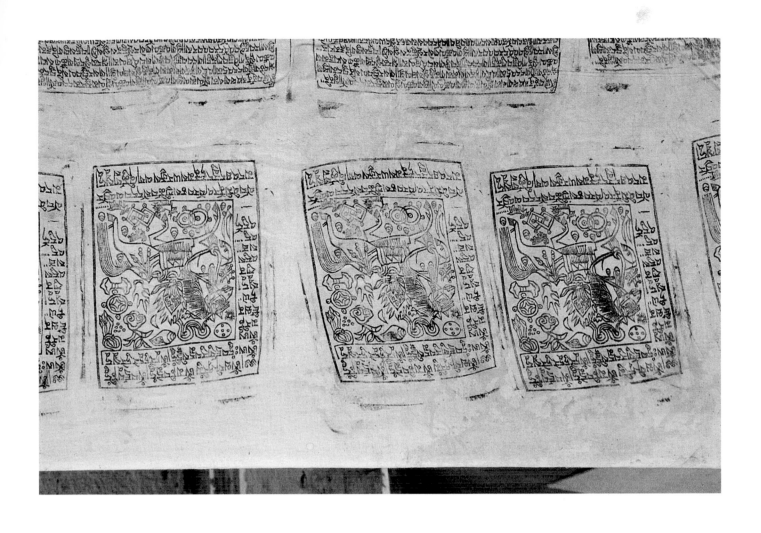

135. 風馬旗　木刻　近代

# （三）

# 銅雕藝術

　　西藏銅雕一般泛指青銅、紅銅、金銅、銀銅神祇圓雕與銅質浮雕。

　　銅雕多是佛陀菩薩和諸神明造像，數量、型製燦若繁星，爲西藏僧俗各界情有獨鍾之珍品。但其中也不乏大量的延續前人與南亞風格的「二傳手」式作品，地域特徵與民族個性模糊，審美價值有限。偶有新奇傑作，則是那些敢於並善於追求新意的藝術家以對宗教理念獨到的思悟創作而成的，應視爲西藏銅雕藝術之圭臬。

　　同出於銅雕藝人之手的種種佩飾、珠珞卻自然天成，妙趣橫生。這類作品往往直接取材於大自然裡的生物百態，極少有樣板模式可循，是地道的寫心寫意之作。

　　銅質浮雕和銅皮圓雕，在西藏社會生活中用場很多，大至廟宇殿堂內外的神聖裝點，小至日常生活的筒、壺、碗、勺，相當普及，因而使得這門技藝能有長足的進展和迅速的成熟。

　　值得一提的是，西藏銅質浮雕作品中很難發現「薄弱無力」的毛病，不管是多麼龐雜的幅面，多麼繁密凹凸的形象，都能呈現出飽滿、堅實，富於量感與張力的藝術效果。

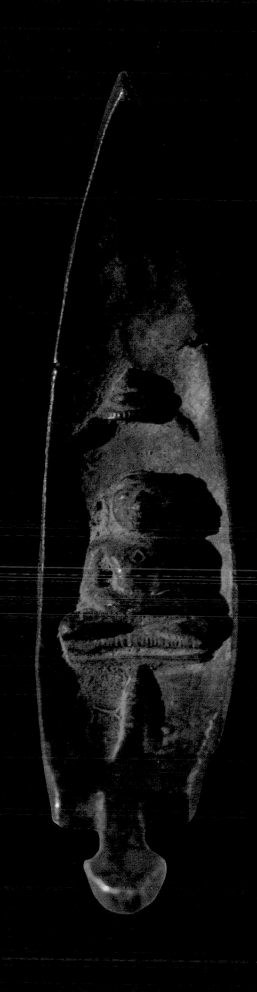

136. 蓮中佛　　銅雕　　約公元 10 世紀　　高 9cm

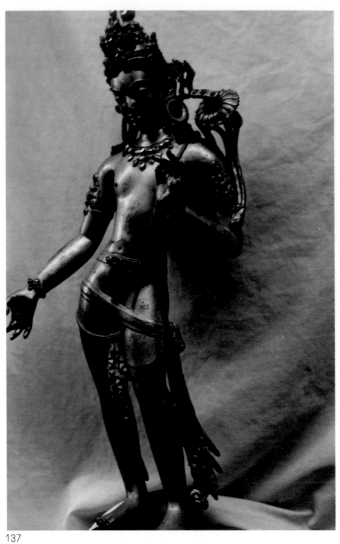

137

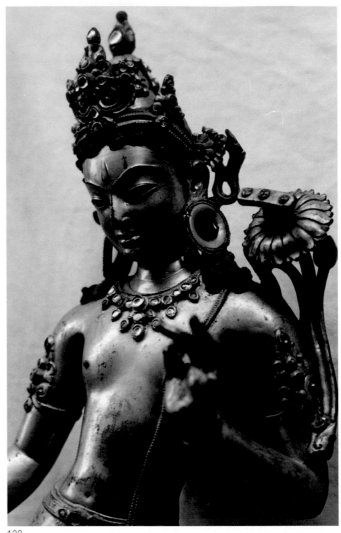

138

137. 金銅天女面面觀　　銅雕　　約公元 12 世紀　　高 42cm
138. 金銅天女面面觀　　金銅雕刻　　約公元 12 世紀

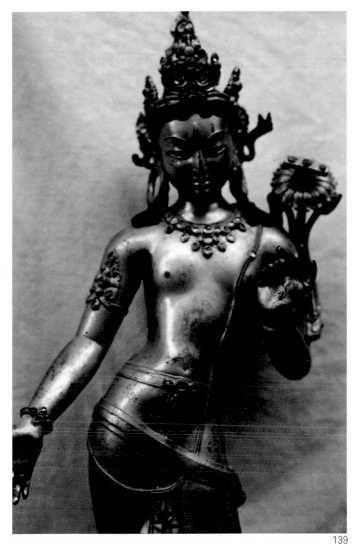

139

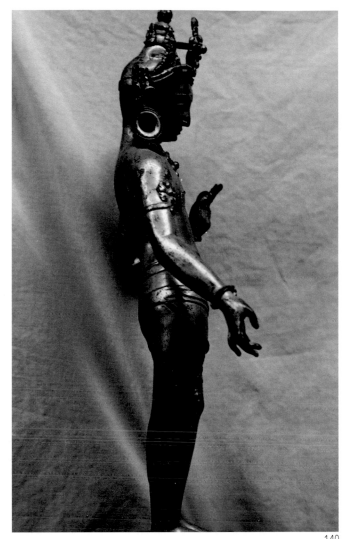

140

139. 金銅天女面面觀　　金銅雕刻　　約公元 12 世紀
140. 金銅天女面面觀　　金銅雕刻　　約公元 12 世紀

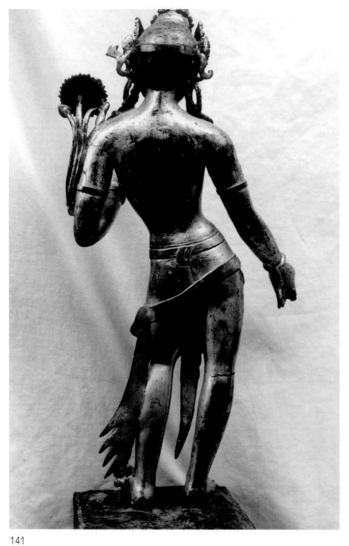

141

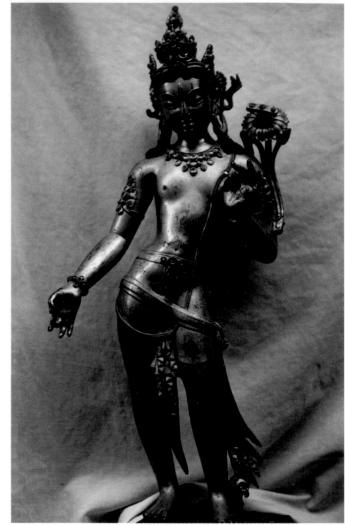

142

141. 金銅天女面面觀　　金銅雕刻　　約公元 12 世紀
142. 金銅天女面面觀　　金銅雕刻　　約公元 12 世紀

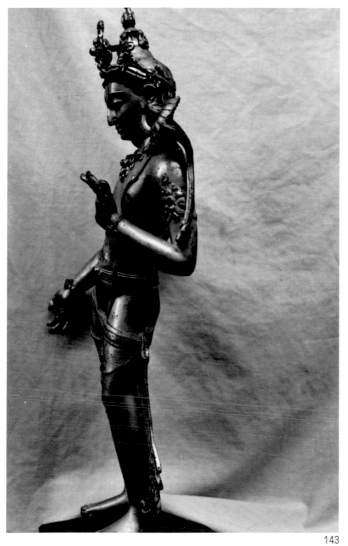

143

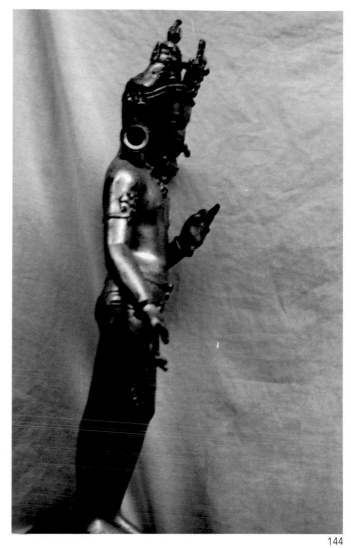

144

143. 金銅天女面面觀　　金銅雕刻　　約公元 12 世紀
144. 金銅天女面面觀　　金銅雕刻　　約公元 12 世紀

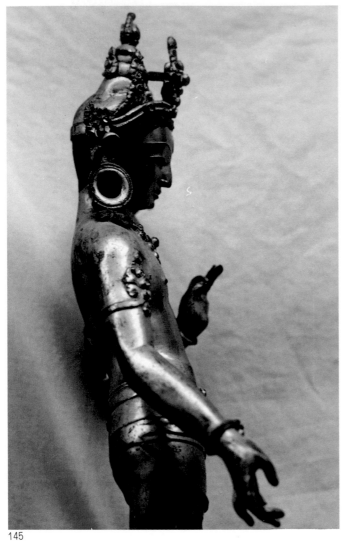

145

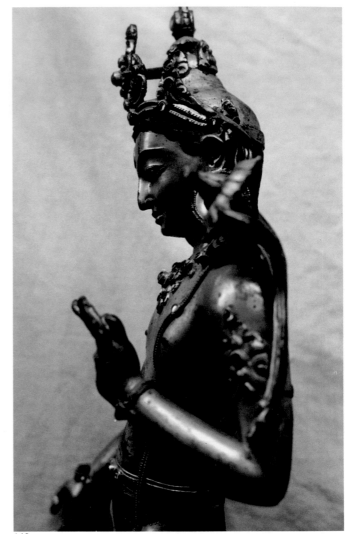

146

145. 金銅天女側面像　　　銅雕　　　約公元 12 世紀

146. 金銅天女側面像　　　金銅雕刻　　　約公元 12 世紀

147. 佛弟子立像（正面）　　金銅雕刻　　約公元 12 世紀　　　高 48cm

148. 佛弟子立像　　　金銅雕刻　　　約公元 12 世紀　　　高 48cm

149. 佛弟子立像（斜面）　　金銅雕刻　　約公元 12 世紀　　　高 48cm

150. 佛弟子立像（側面）　　金銅雕刻　　約公元 12 世紀　　　高 48cm

151. 佛弟子立像（背面）　　金銅雕刻　　約公元 12 世紀　　　高 48cm

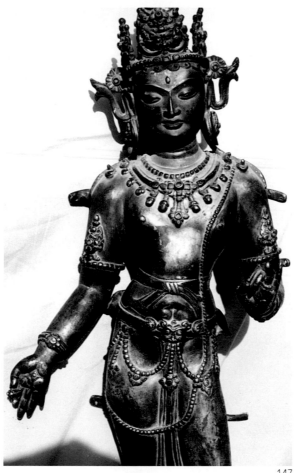

147

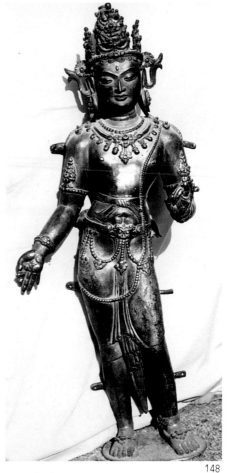

148

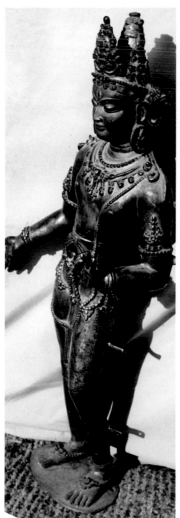

149

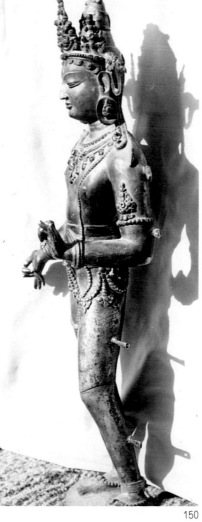

150

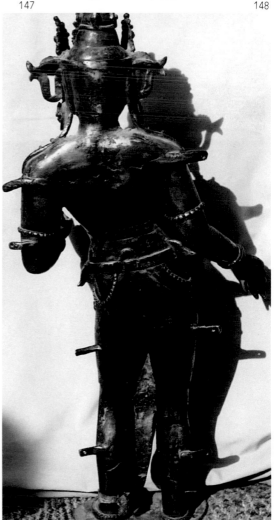

151

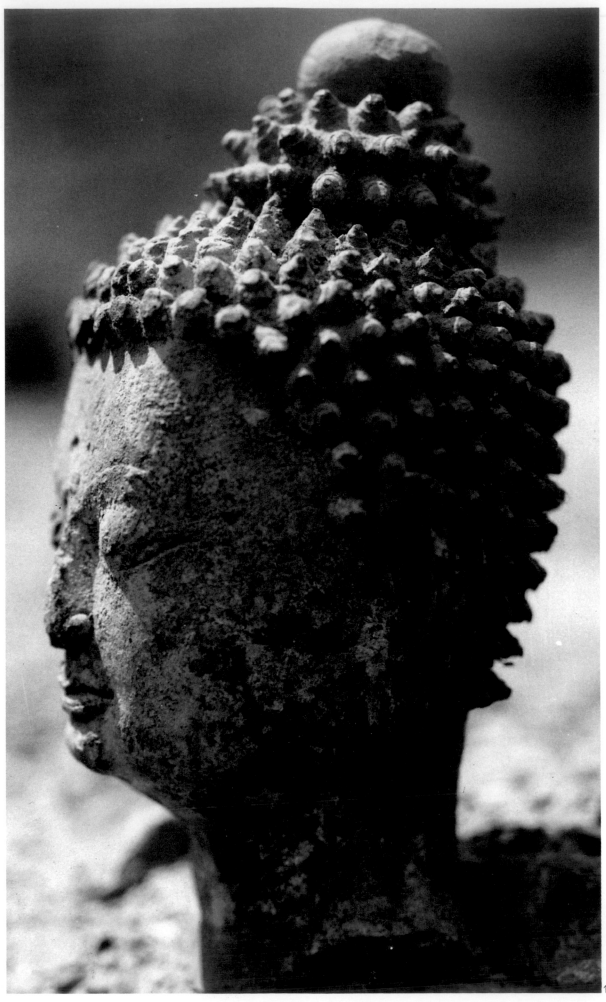

152. 佛頭　　金銅雕刻
　　　約公元 11 世紀　　高 21cm
153. 行走的菩薩　　金銅雕刻
　　　約公元 14 世紀　　高 13cm

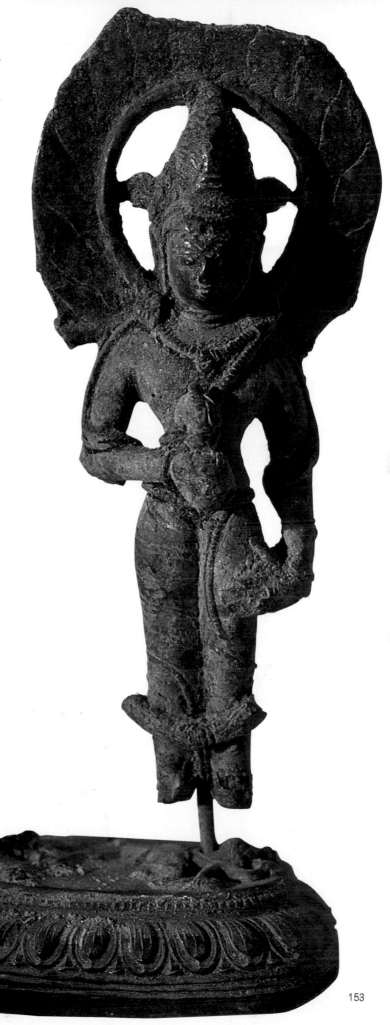

153

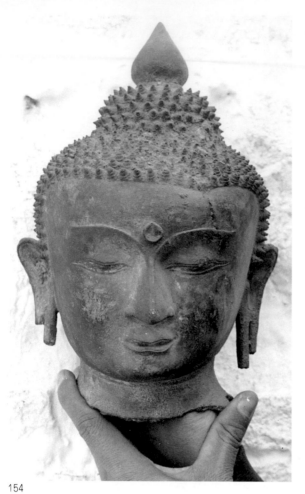

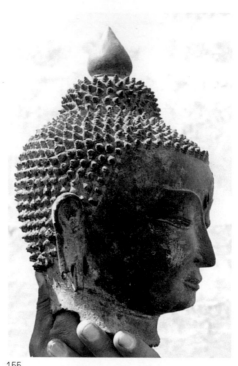

154. 佛頭　　　　約公元 12 世紀　　　高 12cm
155. 佛頭　　金銅雕刻　　約公元 12 世紀　　　高 13cm
156　觀音像　　金銅雕刻　　約公元 10 世紀　　　高 80cm
157. 觀音側面像　　金銅雕刻　　約公元 10 世紀　　　高 80cm

154

155

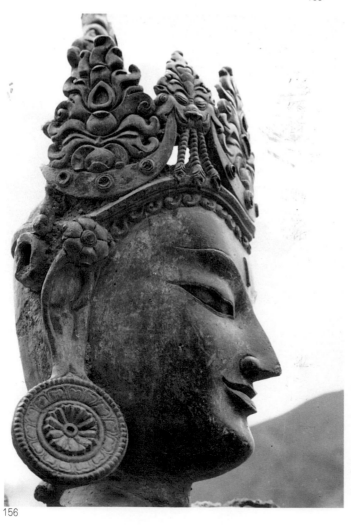

156

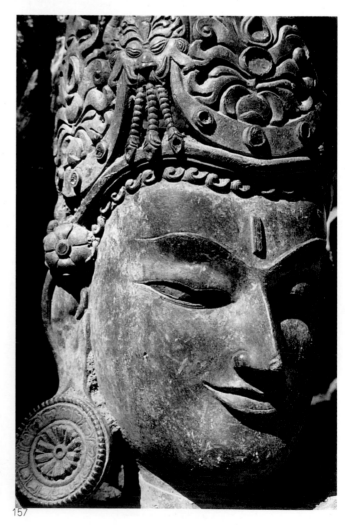

157

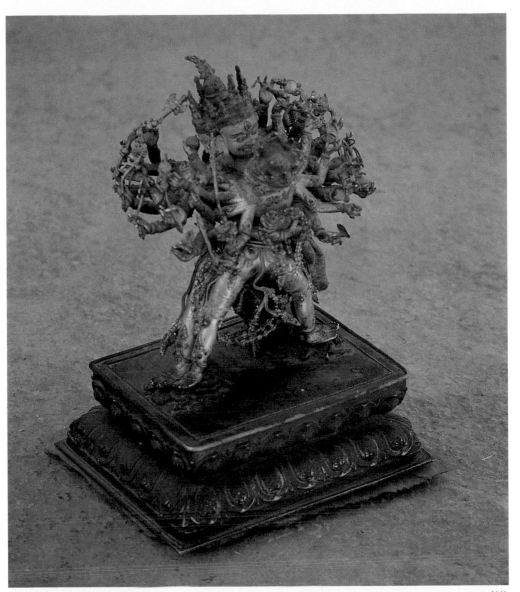

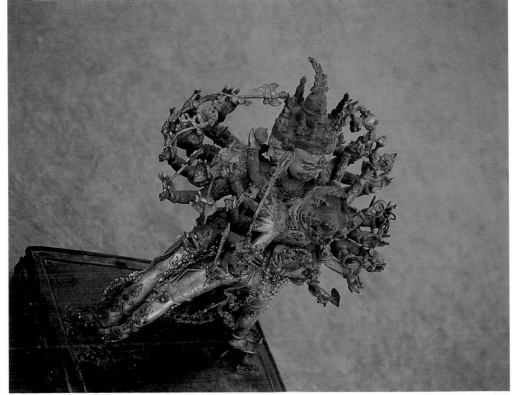

158. 雙尊　金銅雕刻
　　　約公元 12 世紀
　　　高 37cm
159. 雙尊　金銅雕刻
　　　約公元 12 世紀
　　　高 37cm

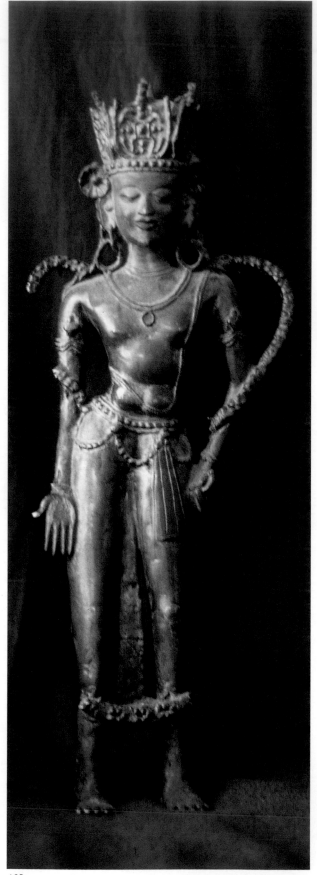

160

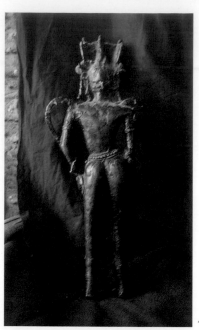

161

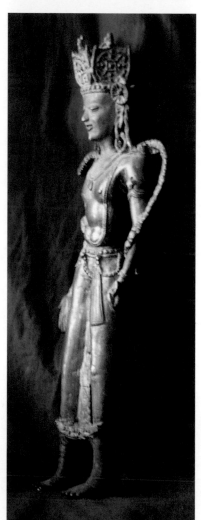

162

160.　觀音立像　　金銅雕刻　　約公元 11 世紀　　高 41cm
161.　觀音立像　　金銅雕刻　　約公元 11 世紀　　高 41cm
162.　觀音立像　　金銅雕刻　　約公元 11 世紀　　高 41cm

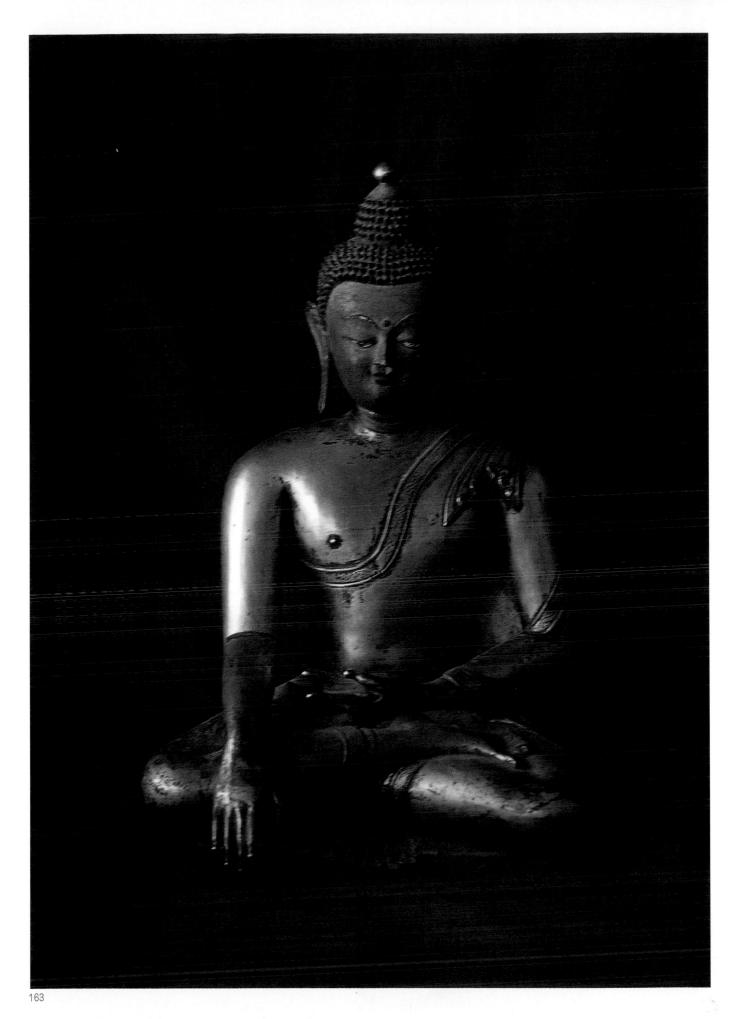

163

163. 佛　　金銅雕刻　　公元 12 世紀　　高 42cm

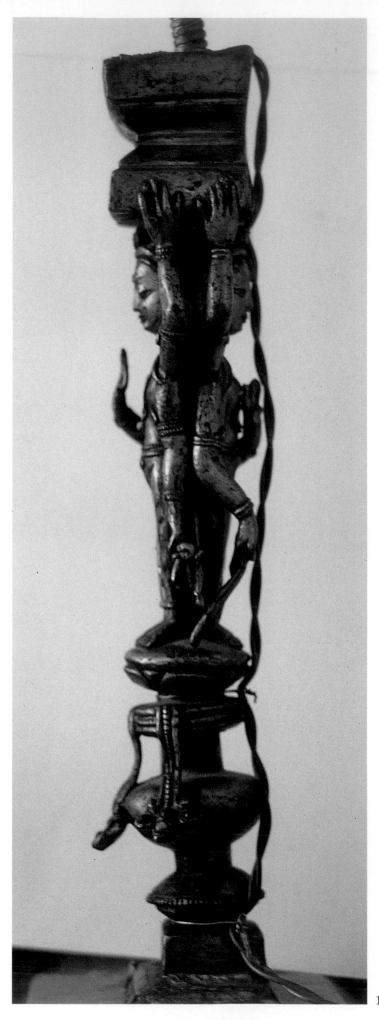

164. 天女　　金銅雕刻　　年代不詳　　高 20cm

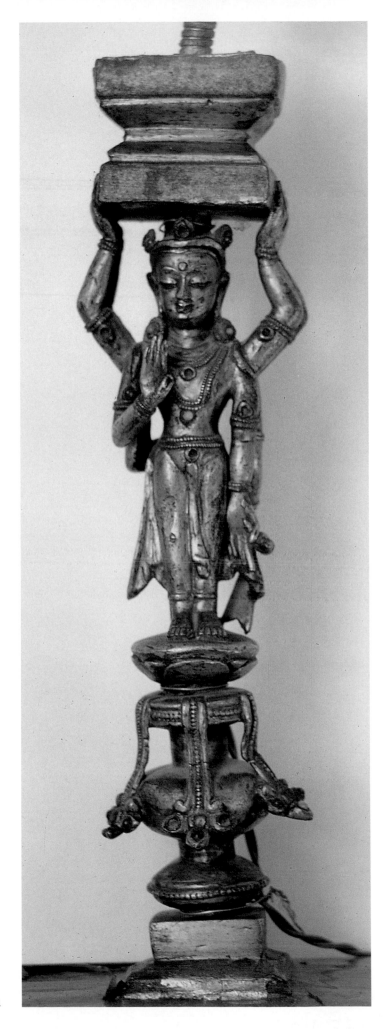

165. 天女　　金銅雕刻　　年代不詳　　高 20cm

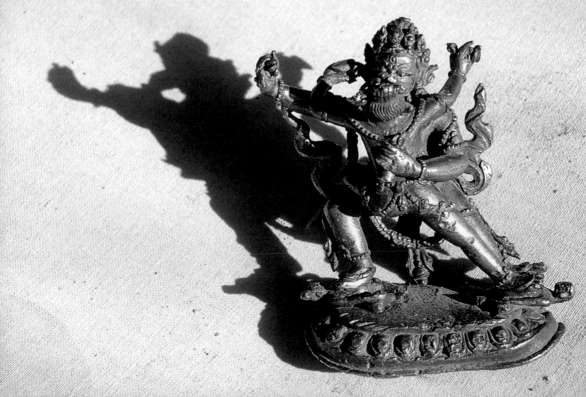

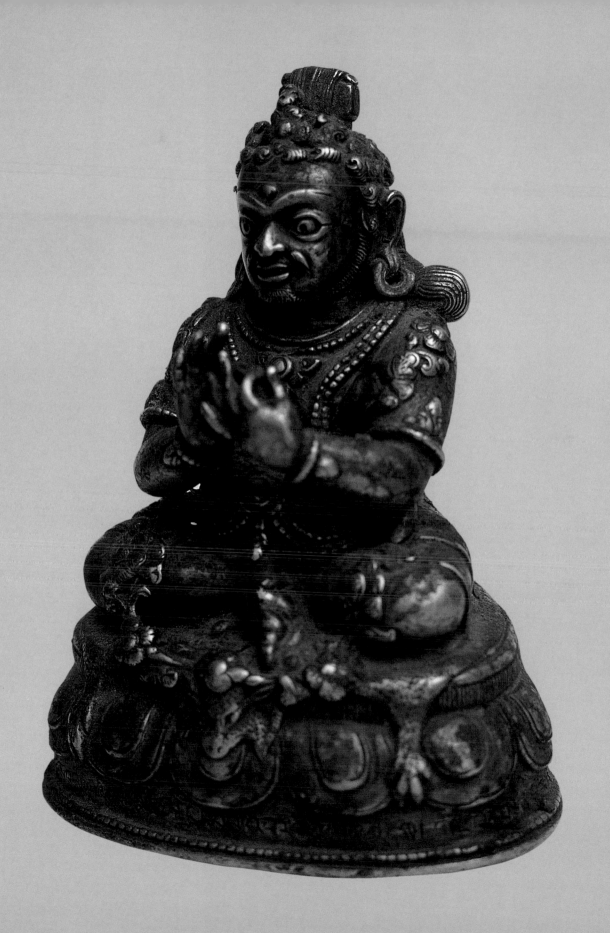

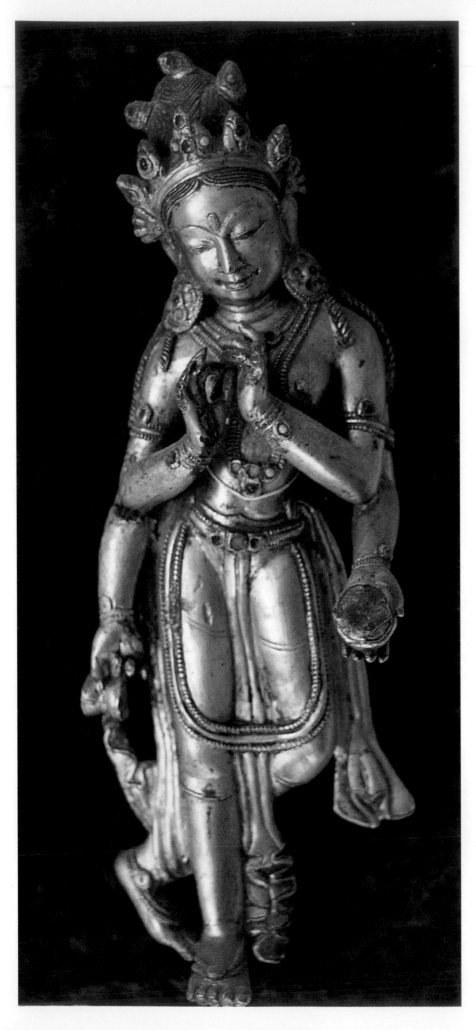

168. 伎樂天　　金銅雕刻
年代不詳　　高 29cm

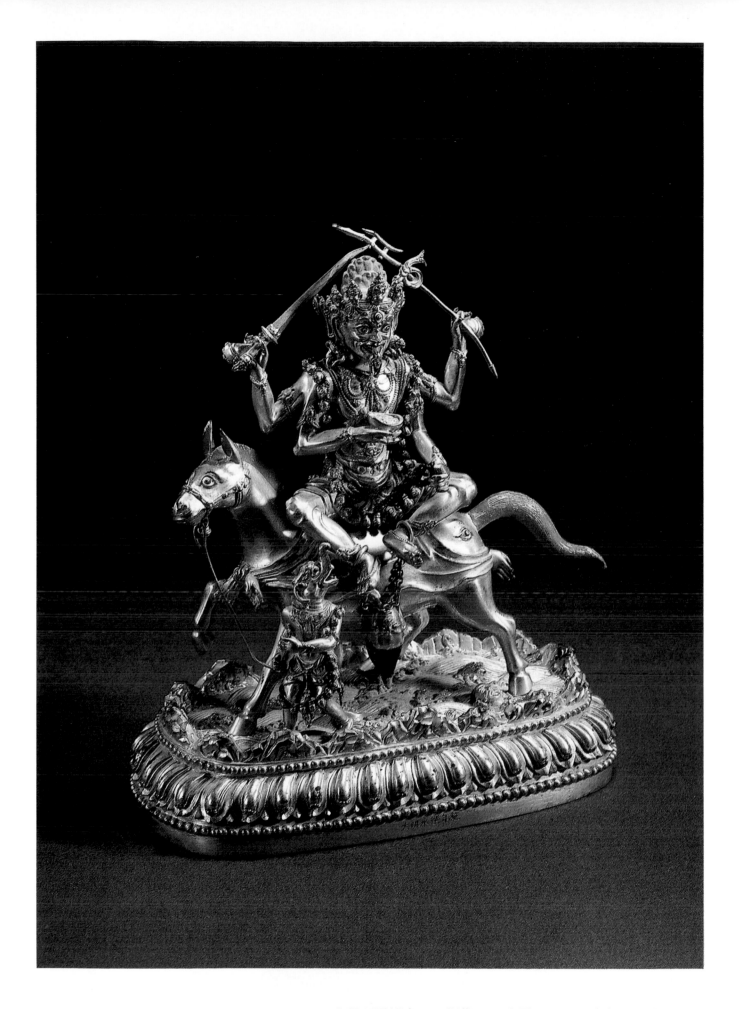

169 　吉祥天母鎏金 　　銅像 　　公元1368～1644年 　　高21cm

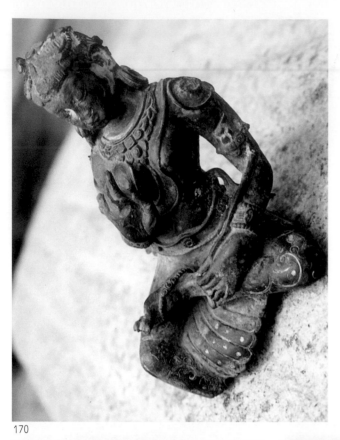

170

| 170. | 度母 | 金銅雕刻 | 約公元 12 世紀 | 高 21cm |
|------|------|----------|----------------|---------|
| 171. | 度母 | 金銅雕刻 | 約公元 12 世紀 | 高 21cm |
| 172. | 度母 | 金銅雕刻 | 約公元 12 世紀 | 高 21cm |
| 173. | 力神 | 金銅雕刻 | 年代不詳 | 高 11cm |
| 174. | 力神 | 金銅雕刻 | 約公元 12 世紀 | 高 8cm |
| 175. | 力神 | 金銅雕刻 | 約公元 15 世紀 | 高 9cm |
| 176. | 力神 | 金銅雕刻 | 近代 | 高 17cm |

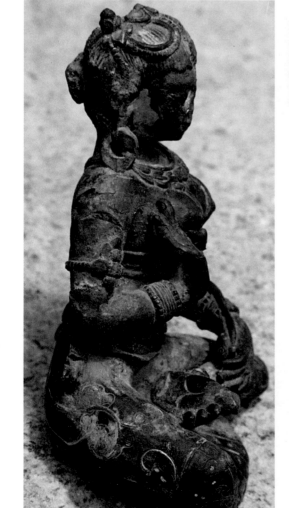

171

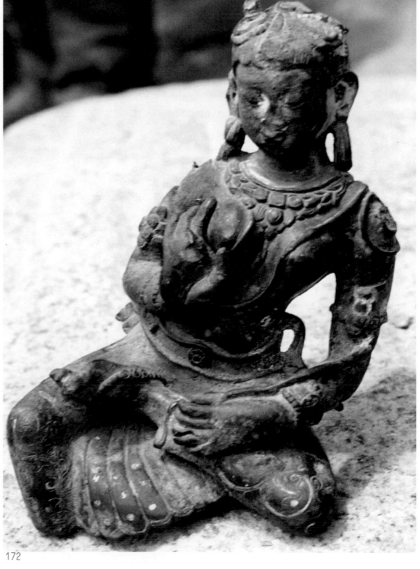

172

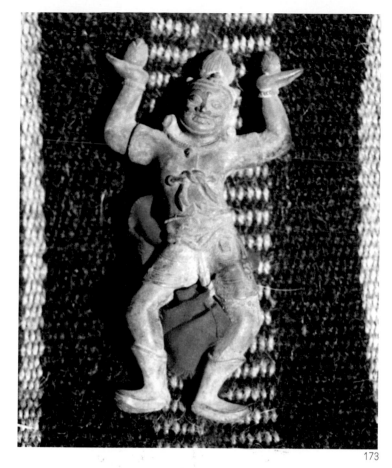

173

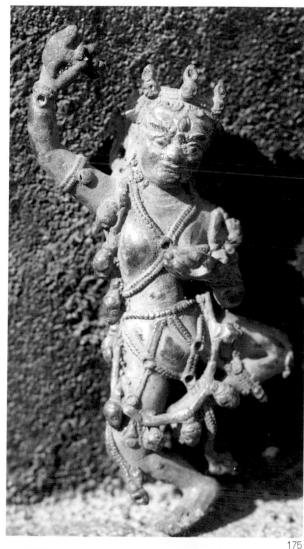

175

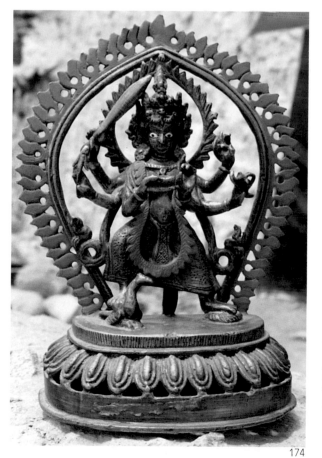

174

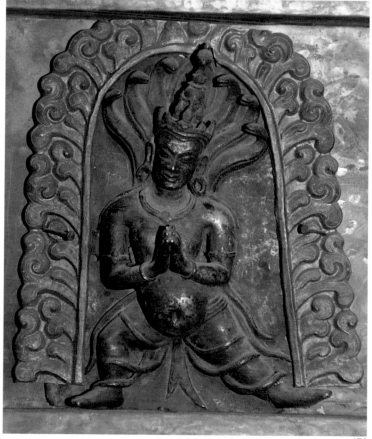

176

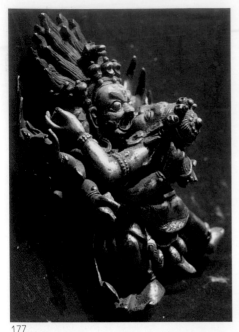

177

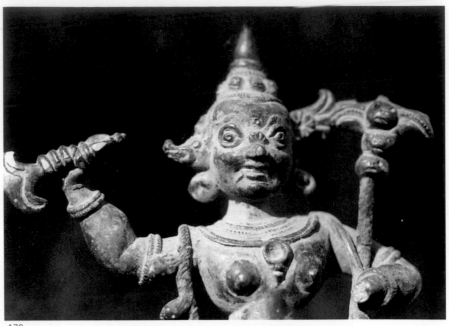

178

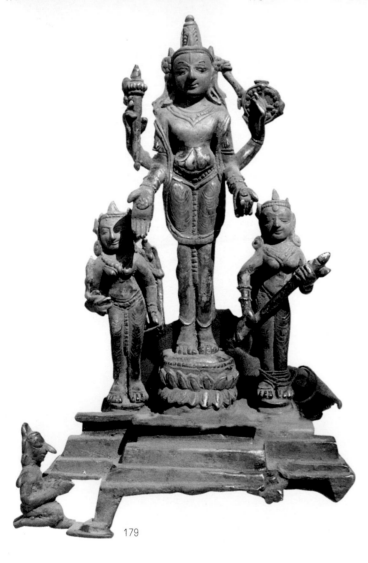

179

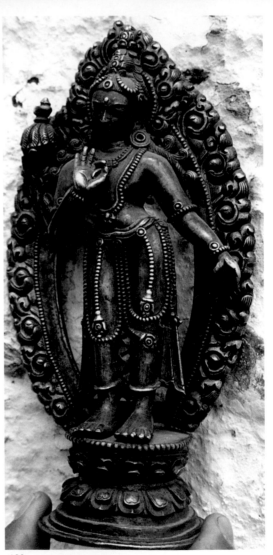

180

177.　雙尊　　金銅雕刻　　約公元 15 世紀　　高 10cm

178.　戰神依祜（局部）　　金銅雕刻　　年代不詳

179.　佛與弟子　　金銅雕刻　　約公元 13 世紀　　高 13cm

180.　立佛母　　金銅雕刻　　年代不詳　　高 17cm

181.　寶塔　　金銅雕刻　　約公元 13 世紀　　高 55cm

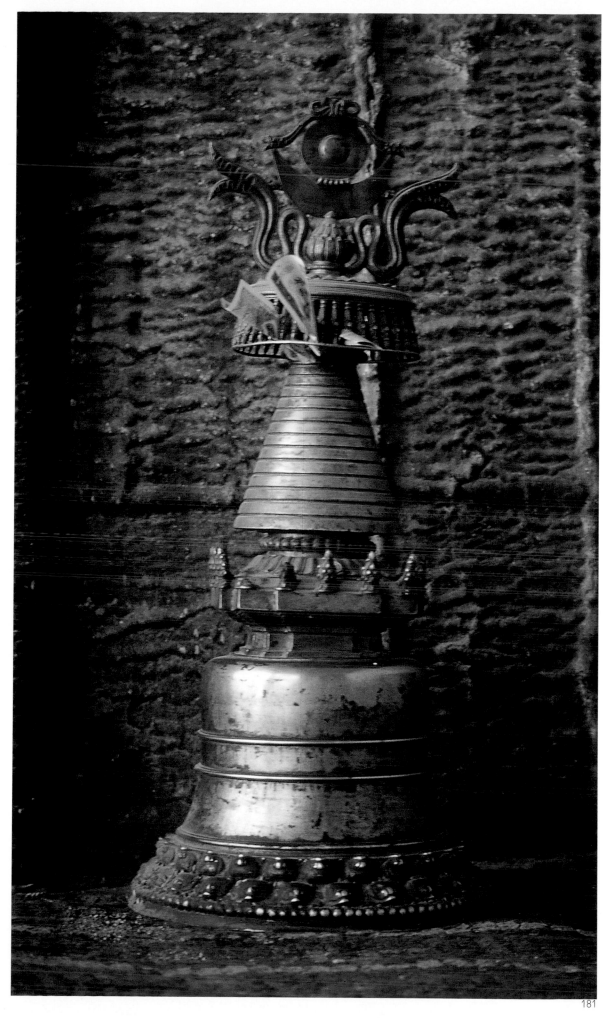

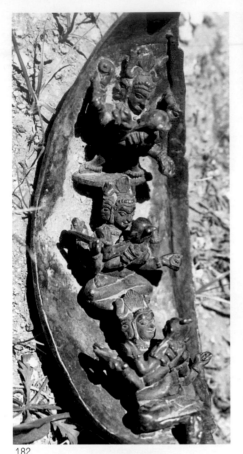

182

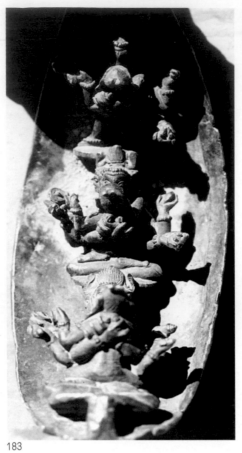

183

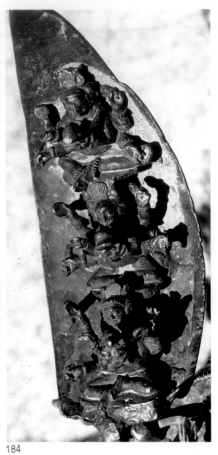

184

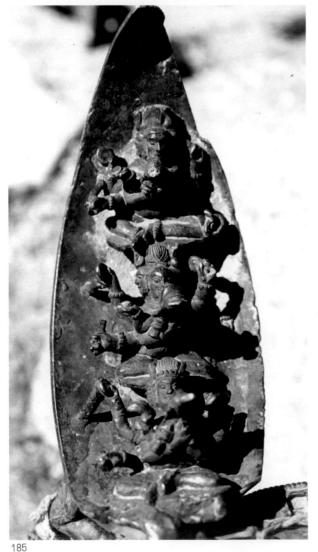

185

| 182. | 密宗修煉 | 金銅雕刻 | 約公元 11 世紀 | 高 14cm |
| 183. | 密宗修煉 | 金銅雕刻 | 約公元 11 世紀 | 高 14cm |
| 184. | 密宗修煉 | 金銅雕刻 | 約公元 11 世紀 | 高 14cm |
| 185. | 密宗修煉 | 金銅雕刻 | 約公元 11 世紀 | 高 14cm |

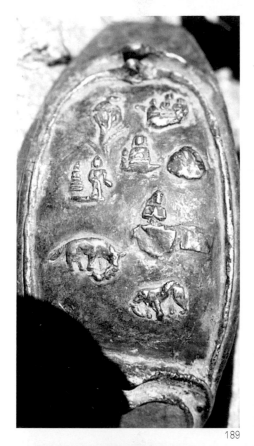

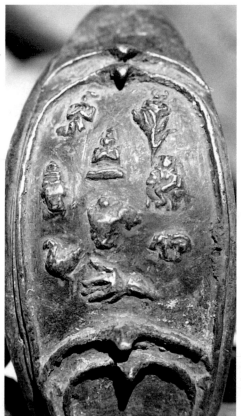

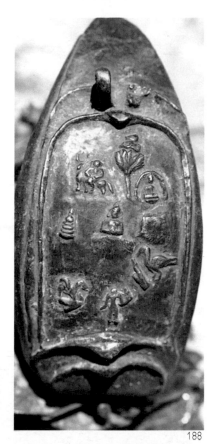

189

187

188

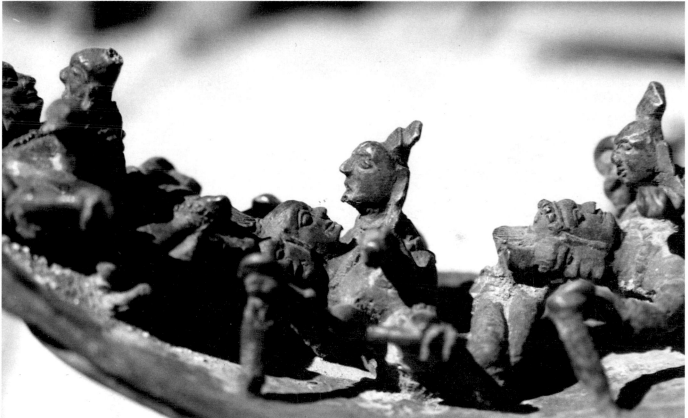

186

186. 密宗修煉　　金銅雕刻　　約公元 11 世紀　　高 14cm
187. 屍林修行　　金銅雕刻　　約公元 11 世紀　　高 14cm
188. 屍林修行　　金銅雕刻　　約公元 11 世紀　　高 14cm
189. 屍林修行　　金銅雕刻　　約公元 11 世紀　　高 14cm

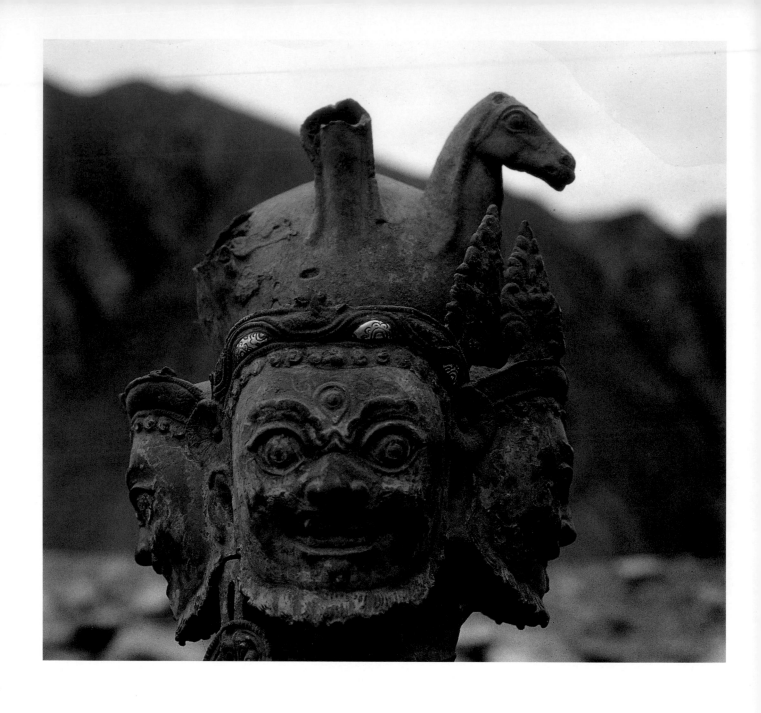

190. 馬頭明王　　金銅雕刻　　約公元 12 世紀　　高 33cm

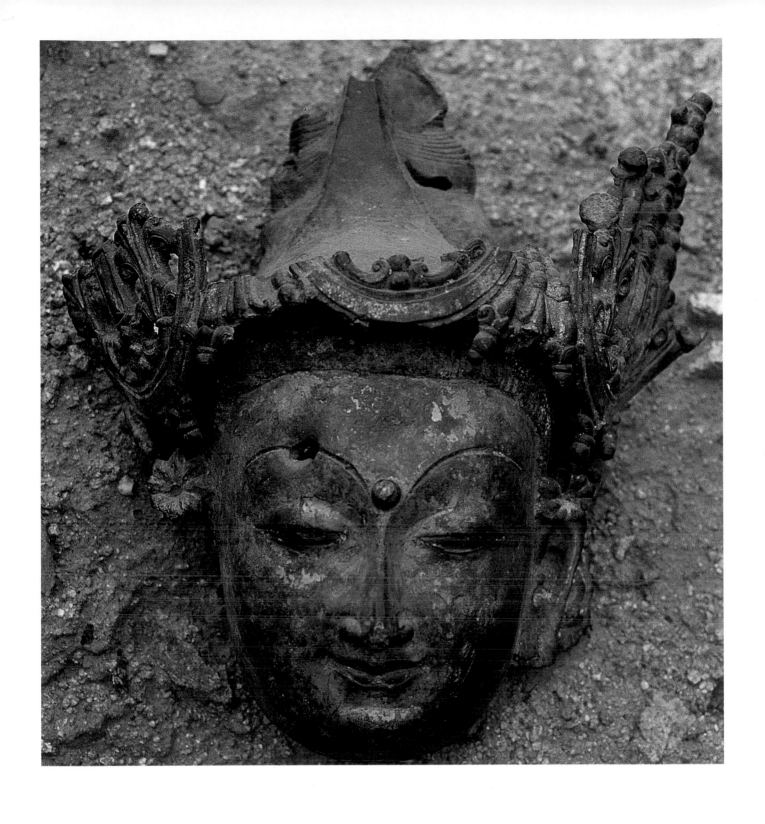

191. 菩薩頭像　　金銅雕刻　　約公元 12 世紀　　高 19cm

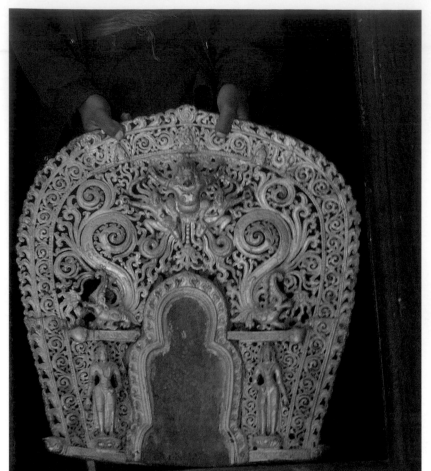

192

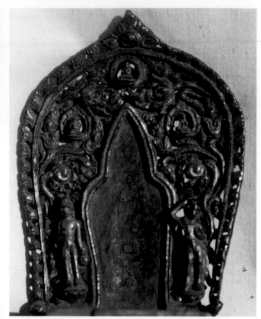

194

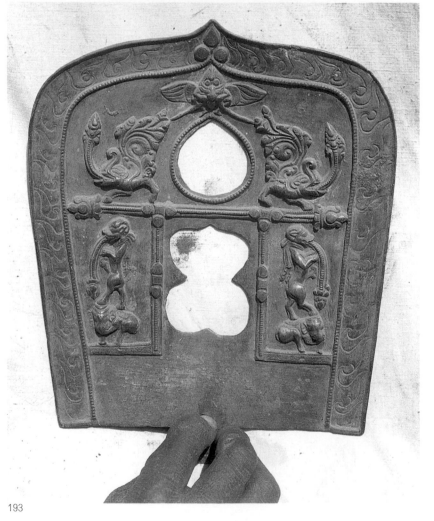

193

192. 龕楣　　金銅雕刻
　　　約公元 14 世紀　　　高 6cm
193. 龕楣　　金銅雕刻
　　　年代不詳　　　高 25cm
194. 龕楣　　金銅雕刻
　　　約公元 12 世紀　　　高 46cm

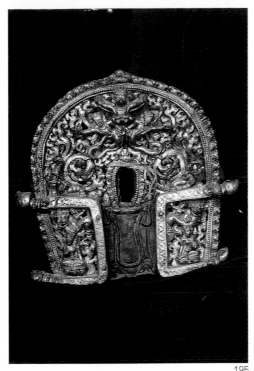

195

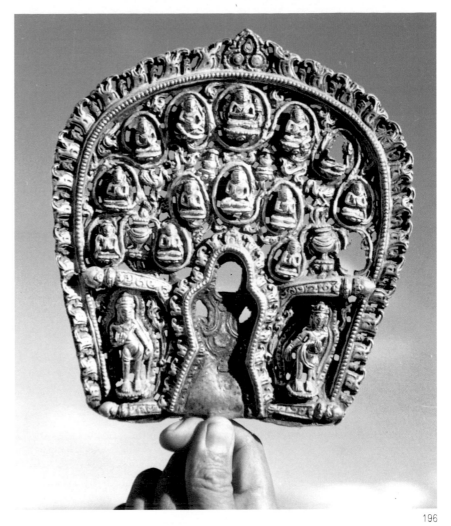

196

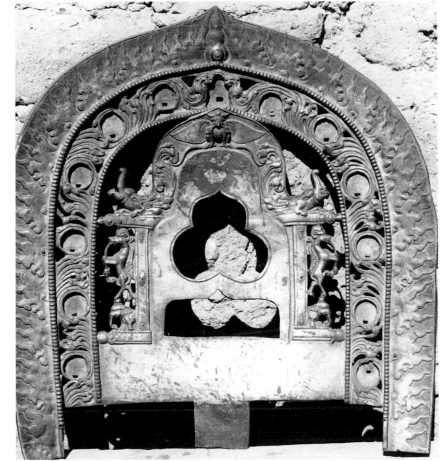

197

195. 龕楣　　金銅雕刻
　　　約公元 14 世紀　　高 21cm
196. 龕楣　　金銅雕刻
　　　約公元 12 世紀　　高 15cm
197. 龕楣　　金銅雕刻
　　　約公元 12 世紀　　高 12cm

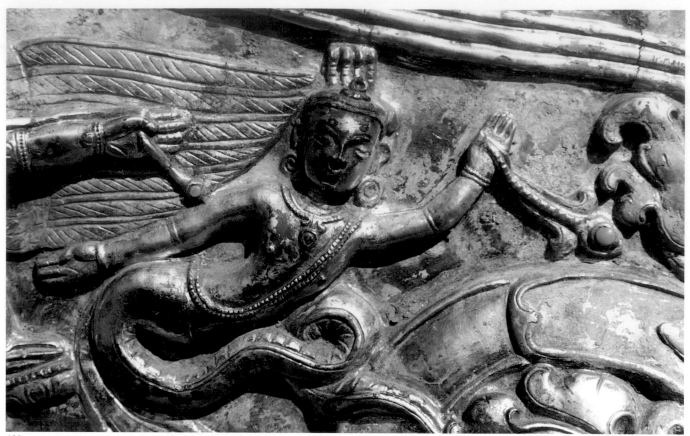

198

199

198.　龕楣（局部）　金銅雕刻　約公元 12 世紀
199.　托座　金銅雕刻　年代不詳　高 12cm
200.　佛弟子立像　金銅雕刻　約公元 12 世紀　　高 48cm

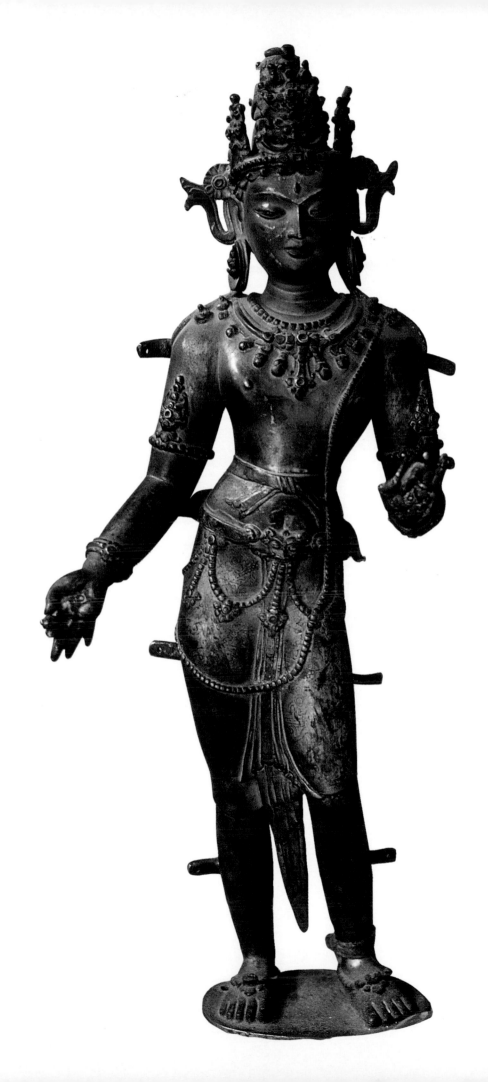

200

# (四)
# 泥陶雕藝術

　　西藏的泥、陶製佛像，俗稱「擦擦」，一般是以黃黏土經銅範木模叩塑後風乾或燒製而成，這類作品，除供眾多的下層信徒觀想禮讚外，多用於聖址之供奉，如洞穴深處，寶塔腹中都藏匿有各式各樣的「擦擦」。其中又以佛、菩薩，神祇形像為多見，也有經咒、寶塔、曼陀羅圖像的。

　　珍貴的「擦擦」須由高僧大德或著名寺院監製，這樣的「擦擦」背面通常抹進五穀、羊毛、香料，也有加按活佛指印的，並須開光加持，方更具神聖力。

　　「擦擦」由行腳僧人和還願信眾隨身攜帶到聖山神湖之間，多少年來，衛、藏、青康乃至國內外間的這種交融，近乎於郵票一般，彼來此往，蔚為壯觀，極豐富拓展了西藏泥陶藝術的陣容，其中上乘之作，樸茂雋永，可與秦磚漢瓦比肩。

　　大型的釉彩陶雕作品，基本上是建築物的附屬，在西藏並不多見，本篇介紹的幾件作品，應算是其中之鳳麟了。

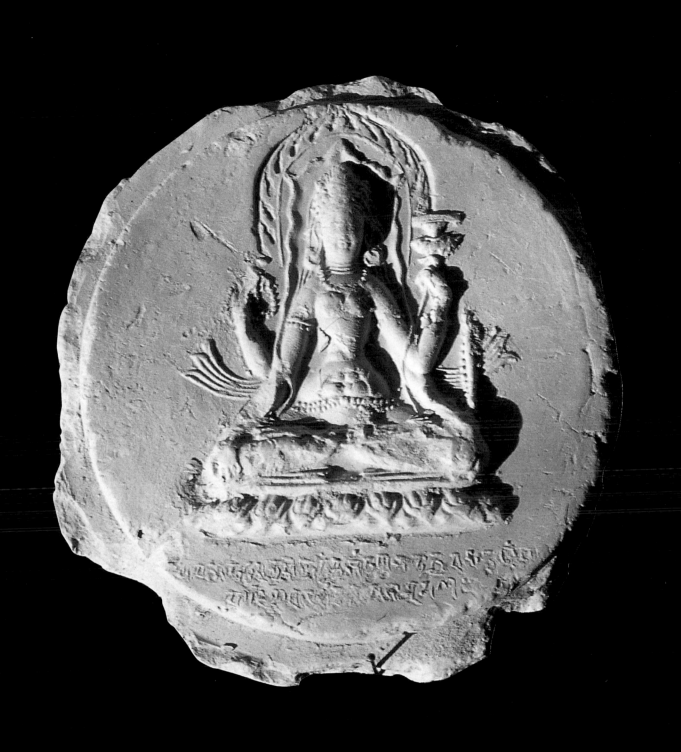

201. 四手觀音　　陶塑　　約公元 12 世紀　　高 7cm

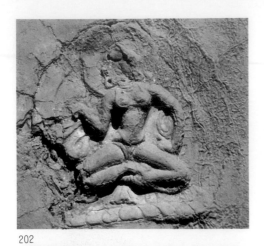

202

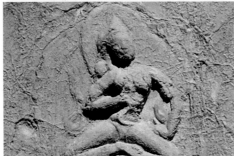

203

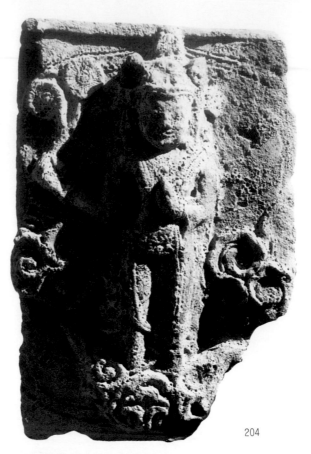

204

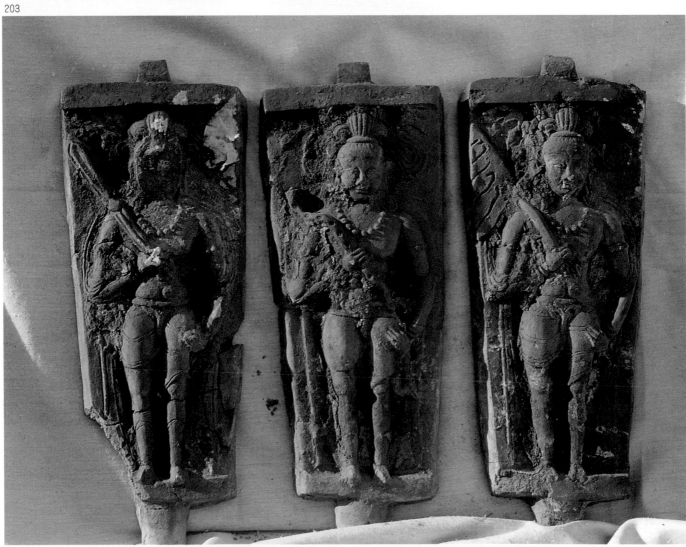

205

122

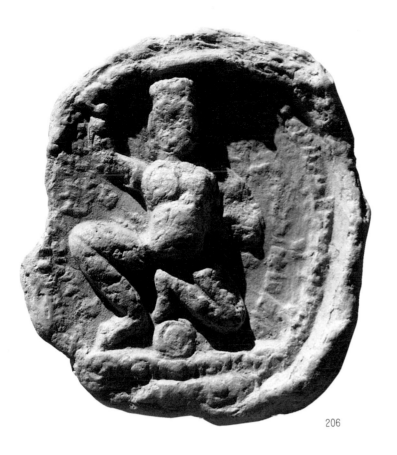

206

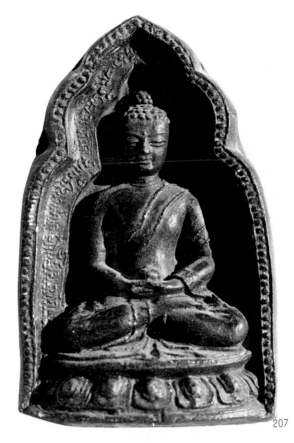

207

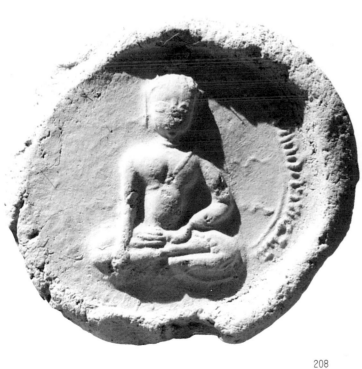

208

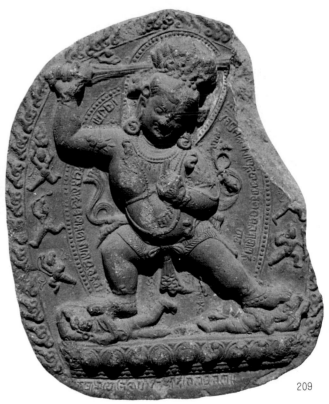

209

202. 影塑天女　　陶塑　　約公元 11 世紀
203. 影塑天女　　陶塑　　約公元 11 世紀
204. 持花天女　　陶塑　　約公元 12 世紀　　高 54cm
205. 三天女　　　陶塑　　約公元 12 世紀　　高 43cm

206. 擦擦　　　　泥塑　　約公元 12 世紀　　高 5cm
207. 擦擦　　　　泥塑　　年代不詳　　高 7cm
208. 擦擦　　　　泥塑　　約公元 12 世紀　　高 8cm
209. 擦擦　　　　泥塑　　約公元 17 世紀　　高 6cm

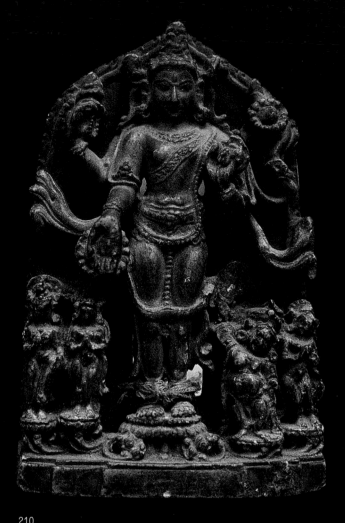

210

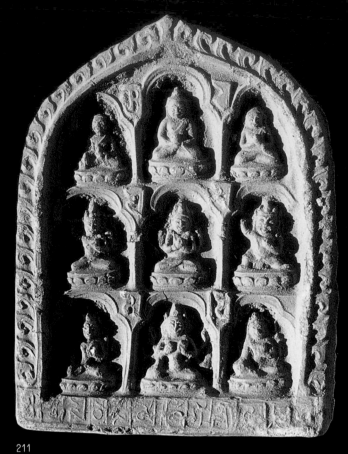

211

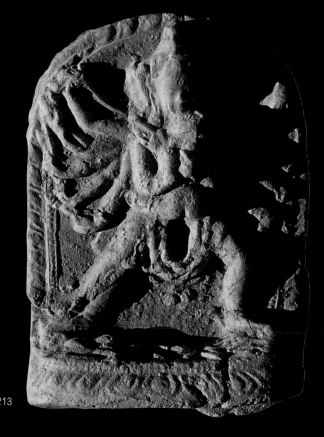

212

213

210. 擦擦　　泥塑　　年代不詳　　高4cm　　212. 擦擦　　泥塑　　約公元14世紀　　高5cm

211. 擦擦　　泥塑　　約公元17世紀　　高5cm　　213. 擦擦　　泥塑　　約公元14世紀　　高4cm

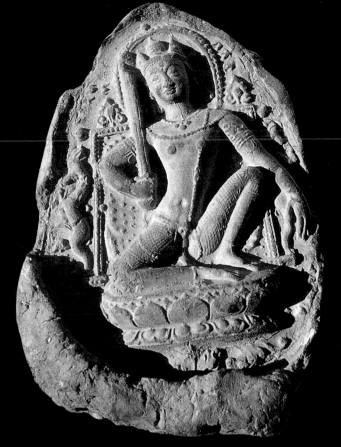

214

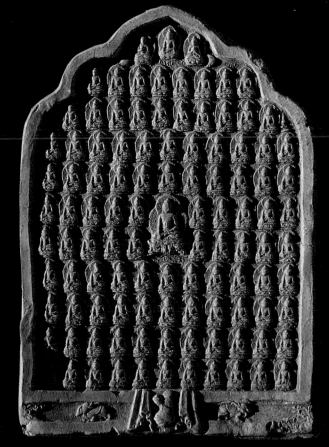

215

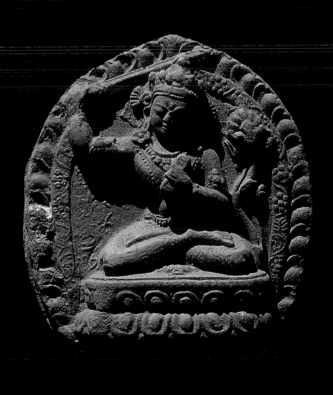

216

217

214. 擦擦　　泥塑　　年代不詳　　高 4cm

215. 擦擦　　泥塑　　約公元 14 世紀　　高 6cm

216. 擦擦　　泥塑　　年代不詳　　高 7cm

217. 擦擦　　泥塑　　約公元 12 世紀　　高 6cm

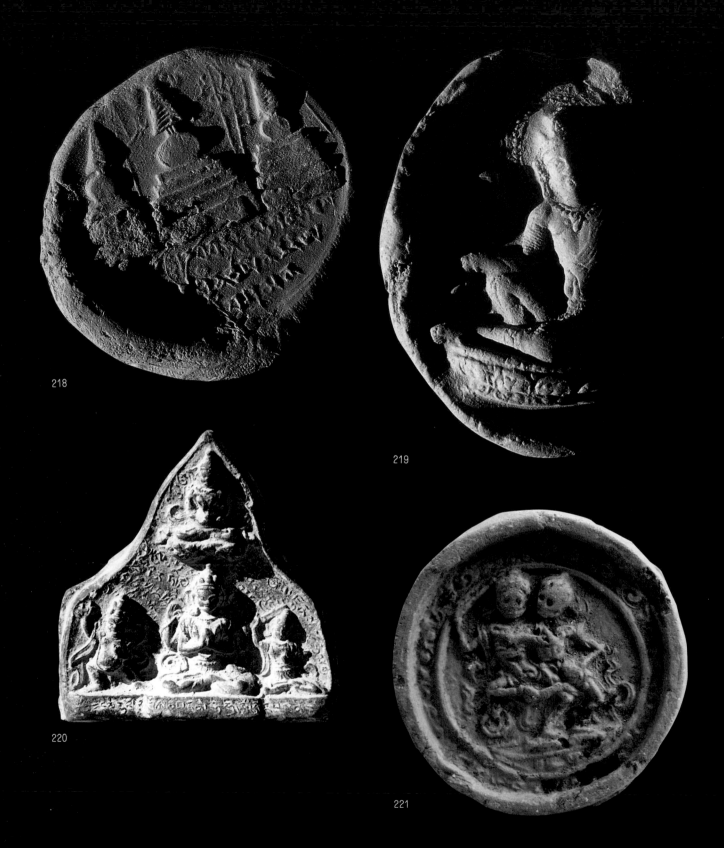

218

219

220

221

218.　擦擦　　泥塑　　約公元 12 世紀　　高 6cm
219.　擦擦　　泥塑　　約公元 12 世紀　　高 6cm
220.　擦擦　　泥塑　　年代不詳　　高 4cm
221.　擦擦　　泥塑　　約公元 17 世紀　　高 5cm

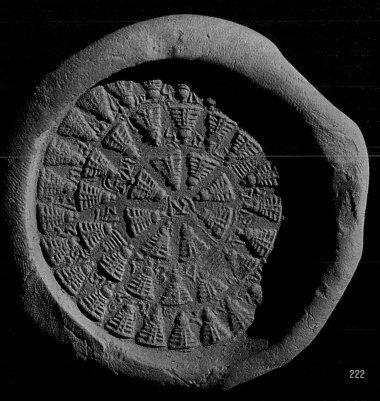

222

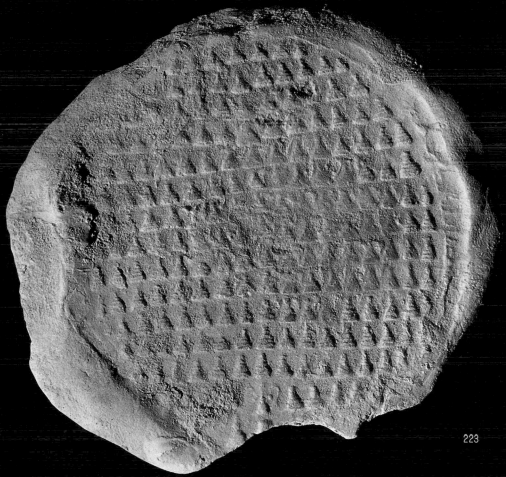

223

222. 擦擦　　泥塑　　約公元 12 世紀　　高 7cm
223. 擦擦　　泥塑　　約公元 12 世紀　　高 4cm

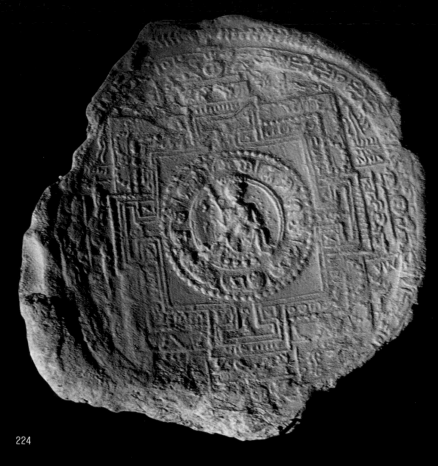

224

225

| 224. | 擦擦 | 泥塑 | 約公元 12 世紀 | 高 4cm |
| 225. | 擦擦 | 泥塑 | 約公元 12 世紀 | 高 8cm |

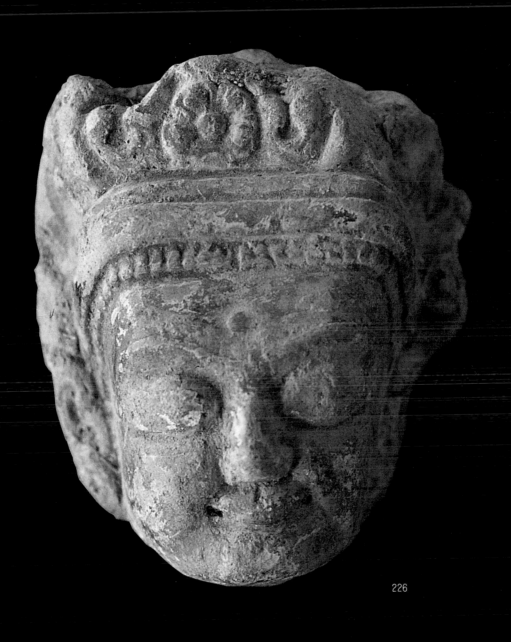

226

226. 佛頭 陶塑 約公元 12 世紀 高 5cm

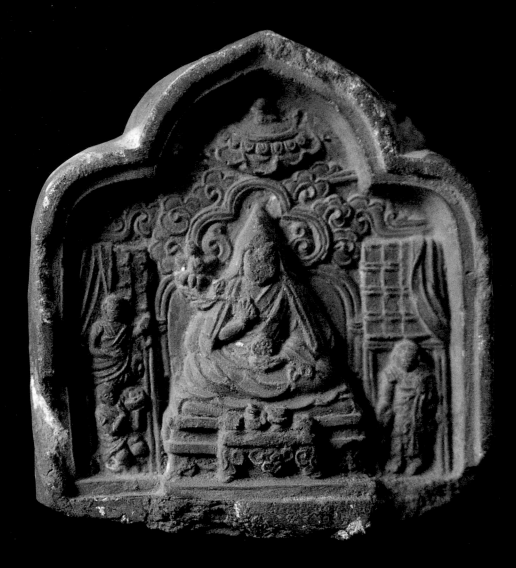

227

227. 擦擦　　泥塑　　公元 18 世紀　　高 10cm

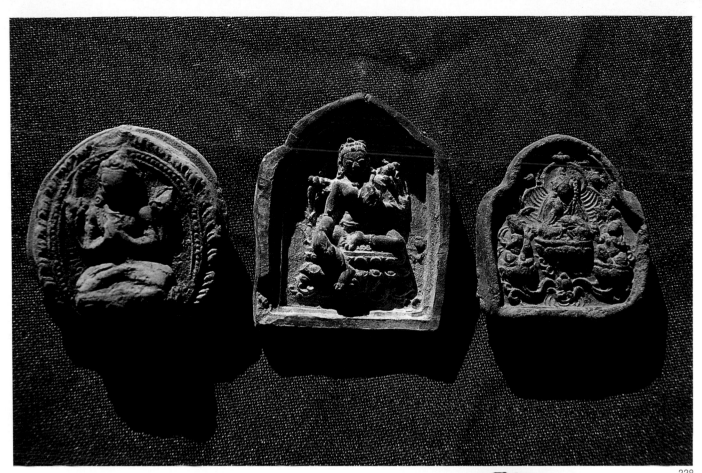

228

229

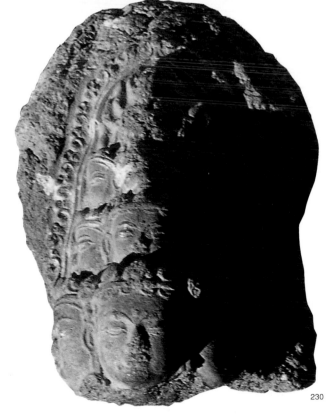

230

228. 擦擦　　泥塑　　年代不詳　　高 4cm

229. 雙龜　　陶塑　　年代不詳　　高 9cm

230. 十一面觀音　　陶塑　　約公元 16 世紀　　高 11cm

珠峰

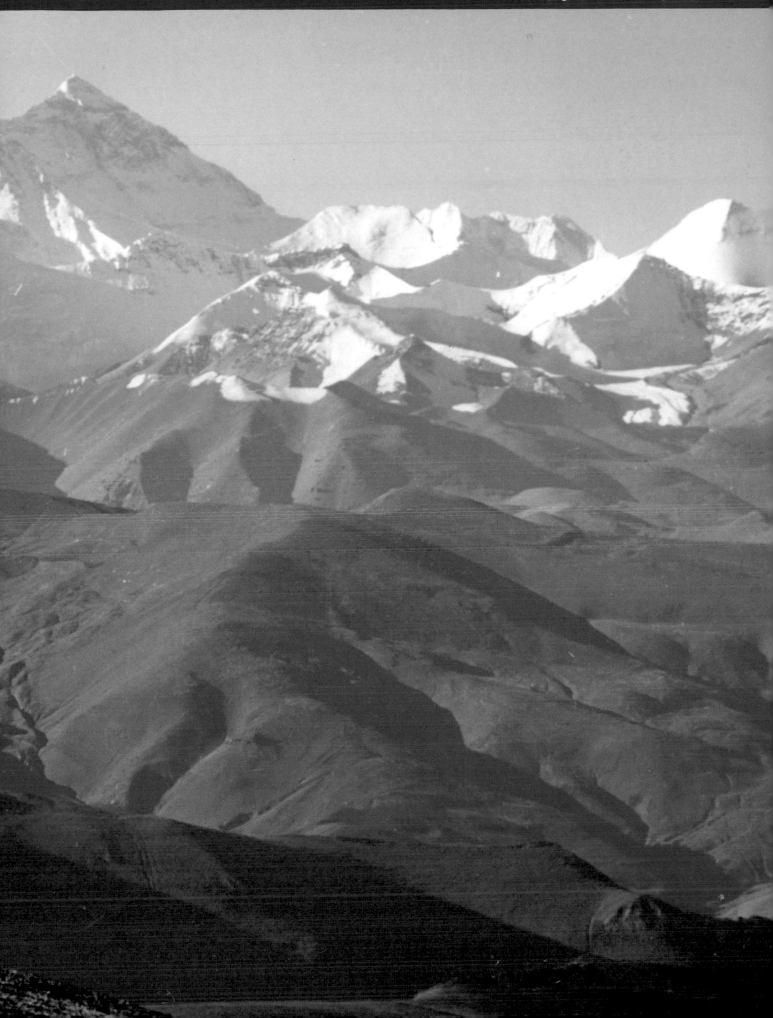

# 壁畫藝術

　　西藏壁畫藝術的緣起與宗教建築的產生是同步的。現在所能見到的古代壁畫遺跡，大概只有拉薩大昭寺、古格王朝遺址、阿里石窟、後藏夏魯寺、白居寺等七世紀至十四、五世紀間的作品了。

　　西藏早期壁畫從內容到手法多是對外來文化的摹仿與借鑒，十世紀前後，經過數十代藝術家孜孜不倦的努力，才逐步形成確立了藏傳佛教壁畫藝術的主體風範，既嚴整、博大、富麗、超現實與理想化的和諧統一性。

　　西藏畫家們超塵拔俗的想像力和獨特的構圖、勾勒、設色貼金技巧，使其在狀描佛地天國的景象中得到極致的發揮，天界與人間，佛、菩薩、神祇、凡夫、餓鬼，濟濟一堂，行雲流水，花木山石交相輝映，整幅畫面洋溢著美好祥和之氛圍，從而在宗教感召功能上起著文字所不及的作用。另外，西藏畫家們在表現地獄變相一類主題時，也盡力以美為旨歸點到為止，而遠避慘烈與悲壯。

　　晚近時期的西藏壁畫，睥睨前代的高水準作品不多，這自然與陳陳相因的構思技法程式化作風有關。尚需出現一批具才情與膽識的創意畫家方可打破這種集體無意識的局面，新壁畫的藝術高峯也只有在那時才可翹首相望。

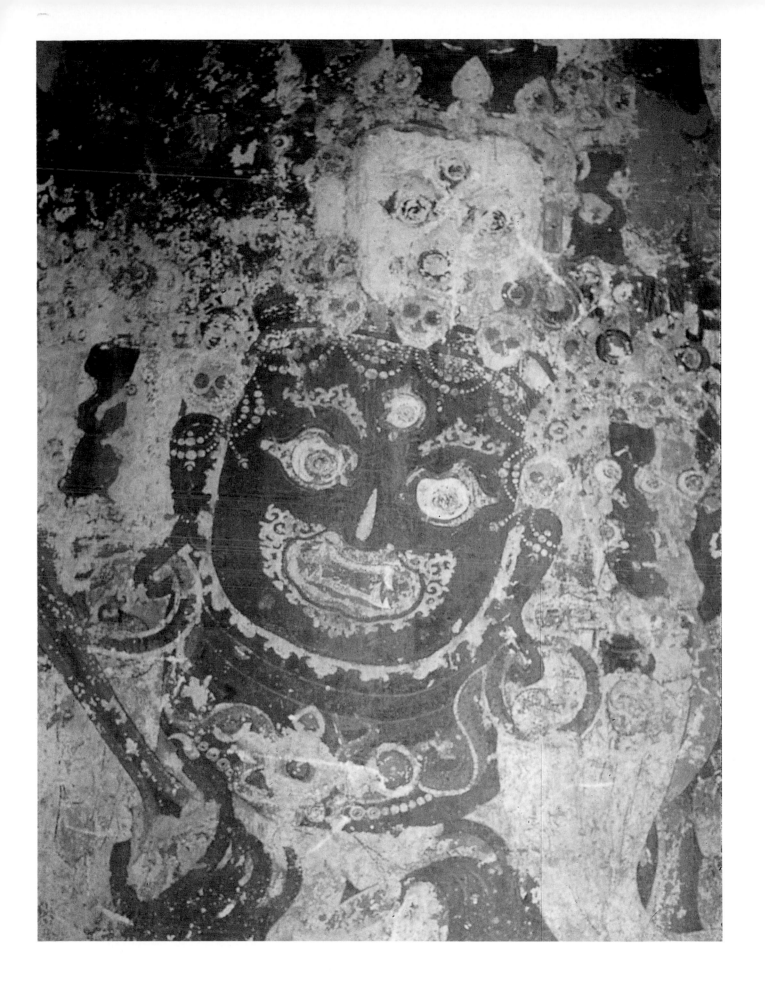

231　護法圖（局部）　　壁畫　　公元 15 世紀

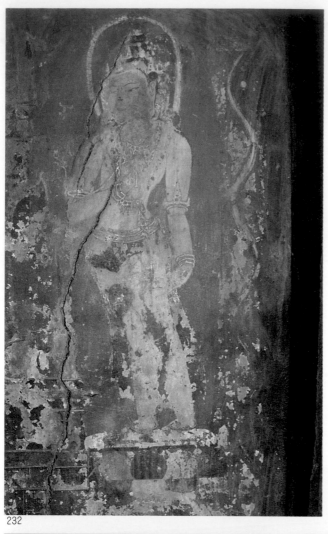

232

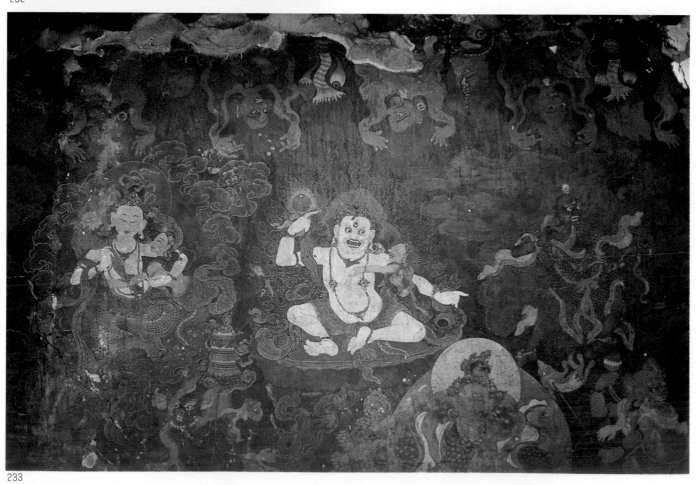

233

234

235

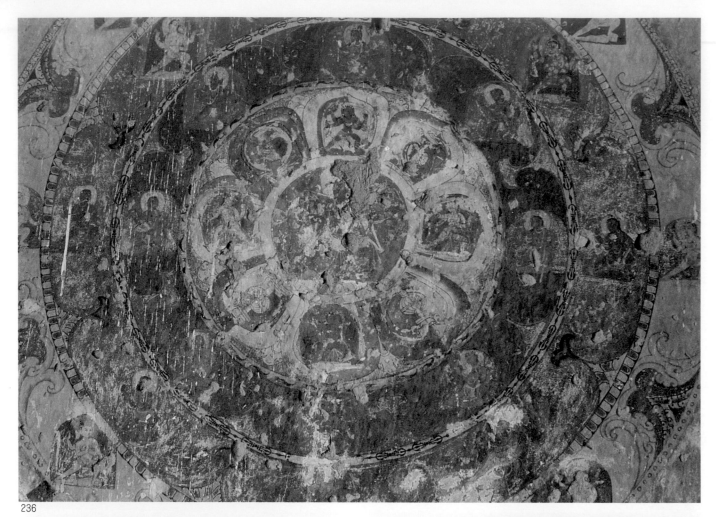

236

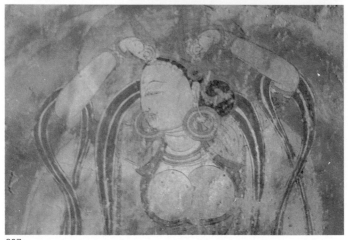

237

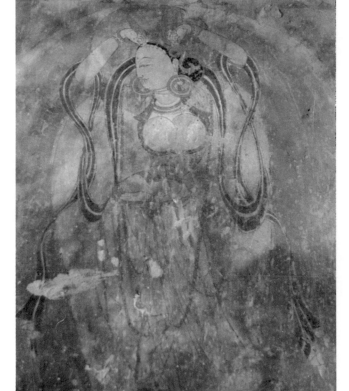

238

236　曼陀羅　　　壁畫　　　公元 9 世紀　　　高 157cm
237　美豔（局部）　　　壁畫　　　公元 10 世紀
　　　高 100cm
238　美豔　　壁畫　　　公元 10 世紀　　　高 100cm
239　美豔　　壁畫　　　公元 10 世紀　　　高 100cm
240　美豔　　壁畫　　　公元 10 世紀　　　高 100cm

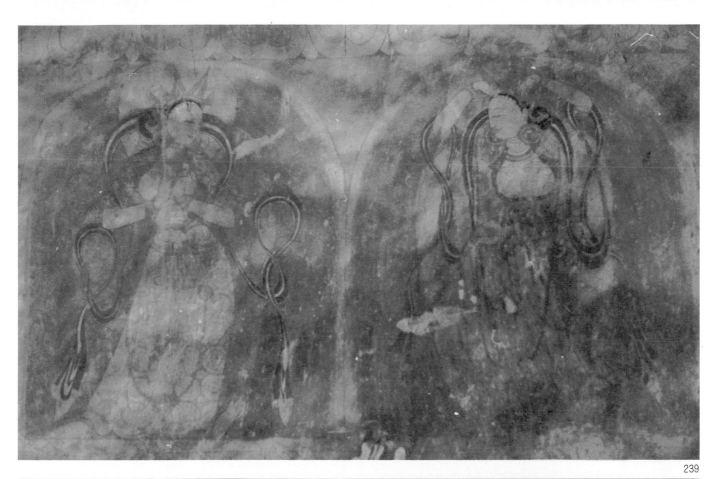

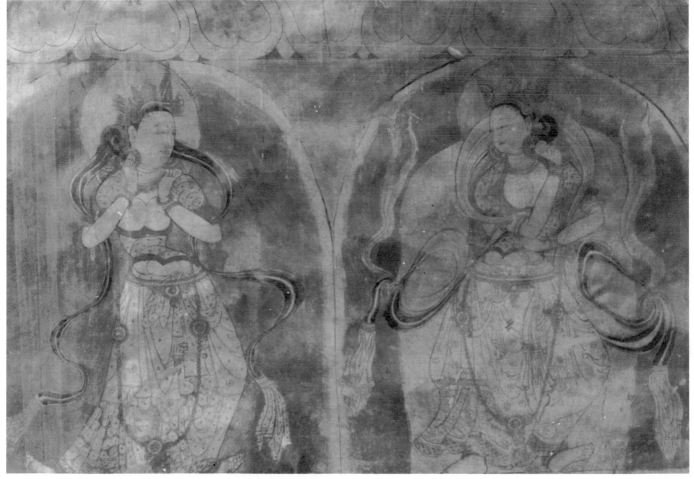

241

242

243

241　佛傳故事　　壁畫
　　公元 11 世紀　　高 30cm
242　佛傳故事　　壁畫
　　公元 11 世紀　　高 30cm
243　佛傳故事　　壁畫
　　公元 11 世紀　　高 30cm

244

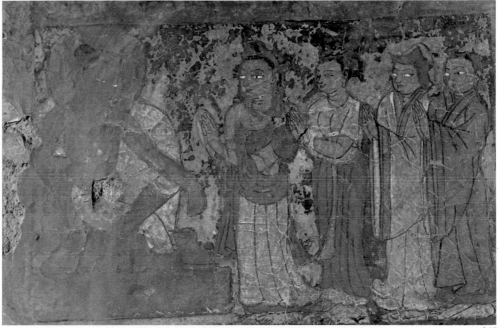

245

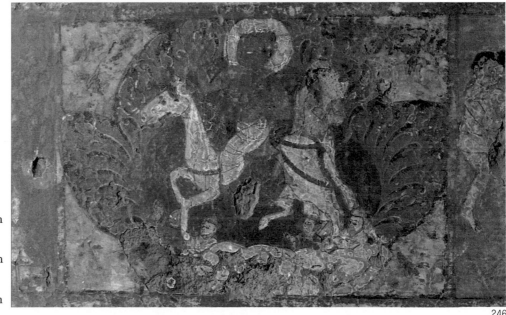

246

244　佛傳故事　　壁畫
　　公元 11 世紀　　高 30cm
245　佛傳故事　　壁畫
　　公元 11 世紀　　高 30cm
246　佛傳故事　　壁畫
　　公元 11 世紀　　高 30cm

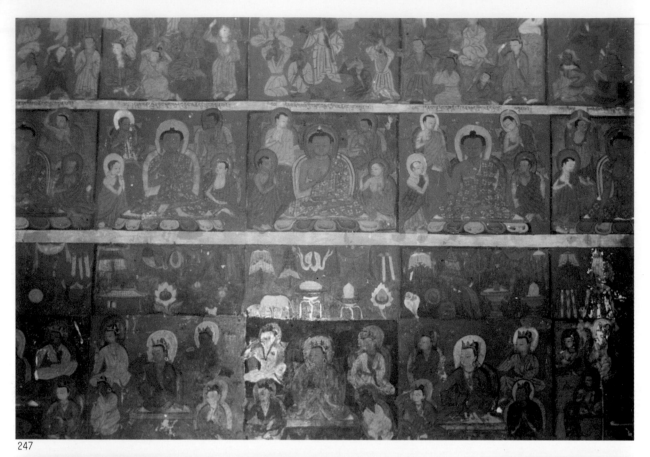

247

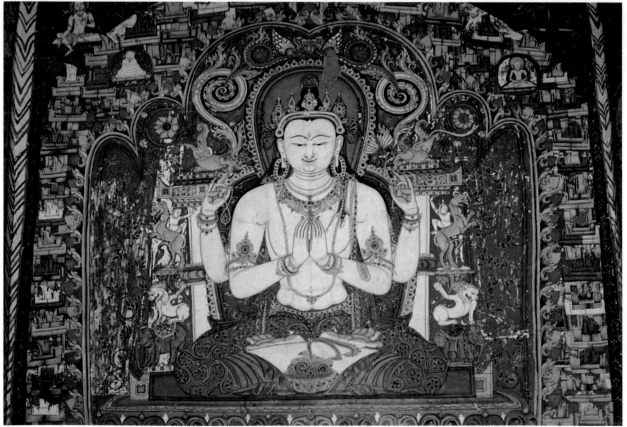

248

247　佛陀與供養　　壁畫　　公元 12 世紀　　高 175cm
248　觀音　　壁畫　　公元 12 世紀　　高 168cm

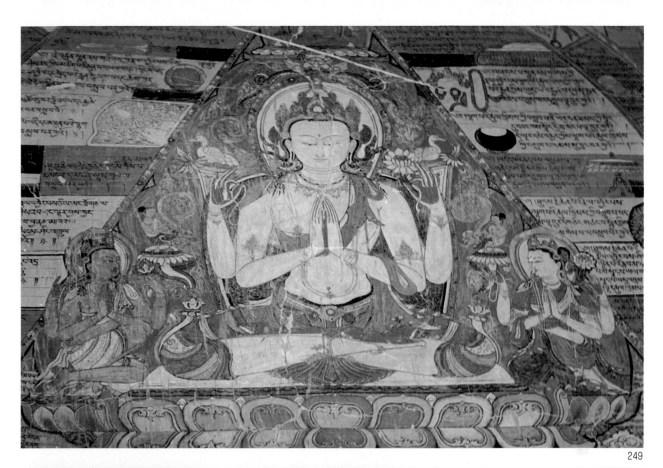

249

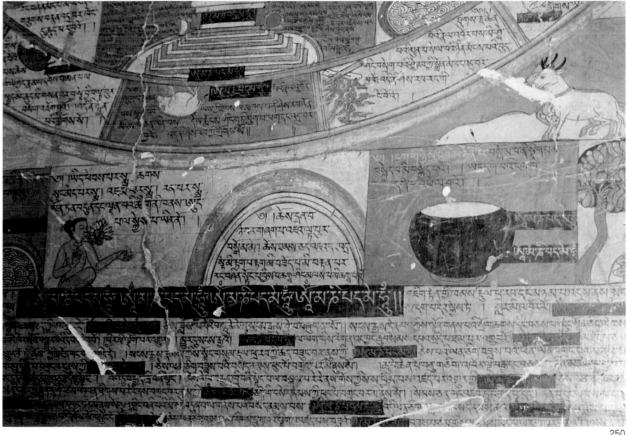

250

249　觀音　　壁畫　　公元 14 世紀　　高 150cm
250　觀音壁畫右側裝飾圖文　　公元 14 世紀

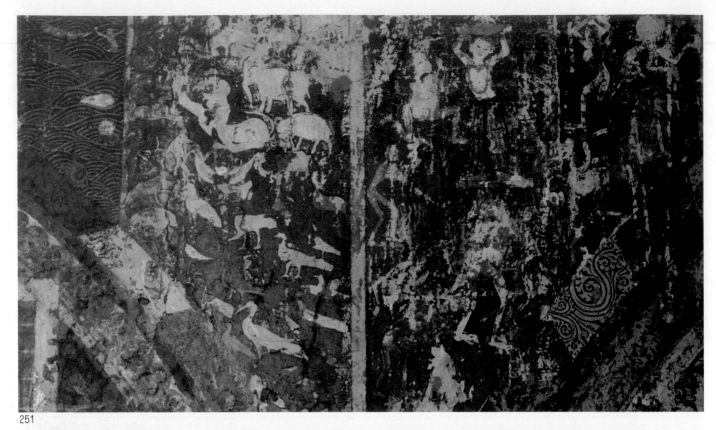

251

252

251　曼陀羅（局部）　　壁畫　　公元 11 世紀
252　地獄變相（局部）　　壁畫　　年代不詳
253　佛傳故事　　壁畫　　約公元 11 世紀　　高 130cm
254　佛傳故事　　壁畫　　約公元 11 世紀　　高 180cm

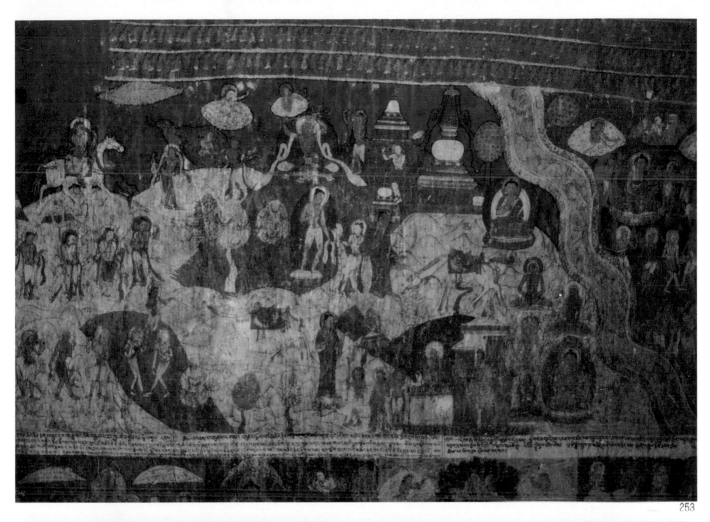

253

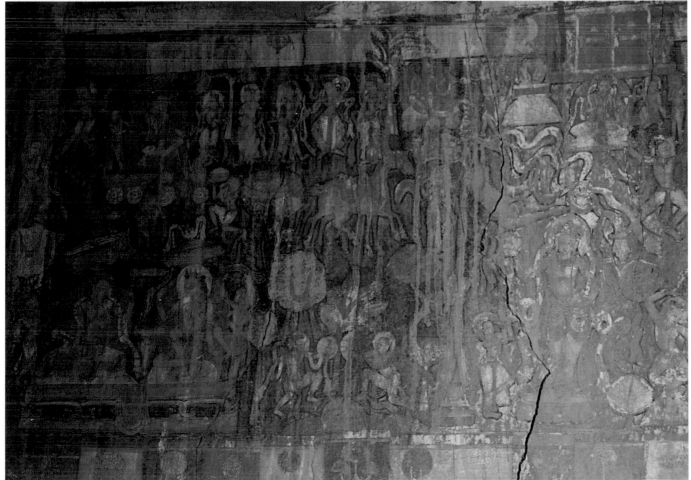

254

145

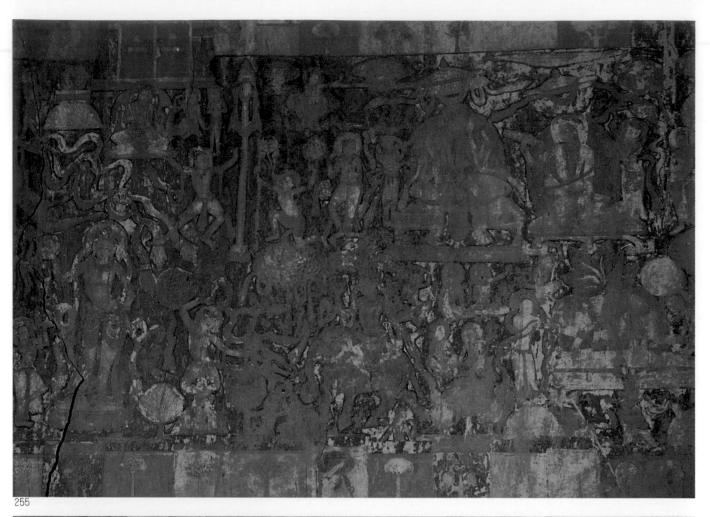

255

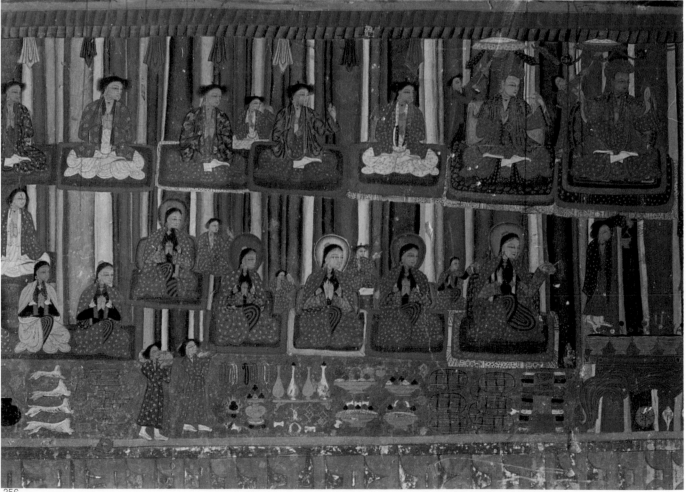

256

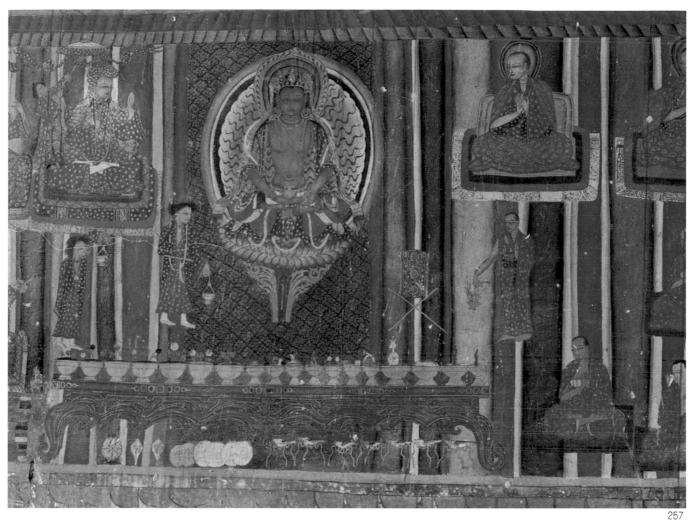

257

255　佛傳故事　　壁畫　　約公元 11 世紀　　高 180cm
256　盛典　　壁畫　　約公元 11 世紀　　高 170cm
257　禮佛　　壁畫　　約公元 11 世紀　　高 180cm

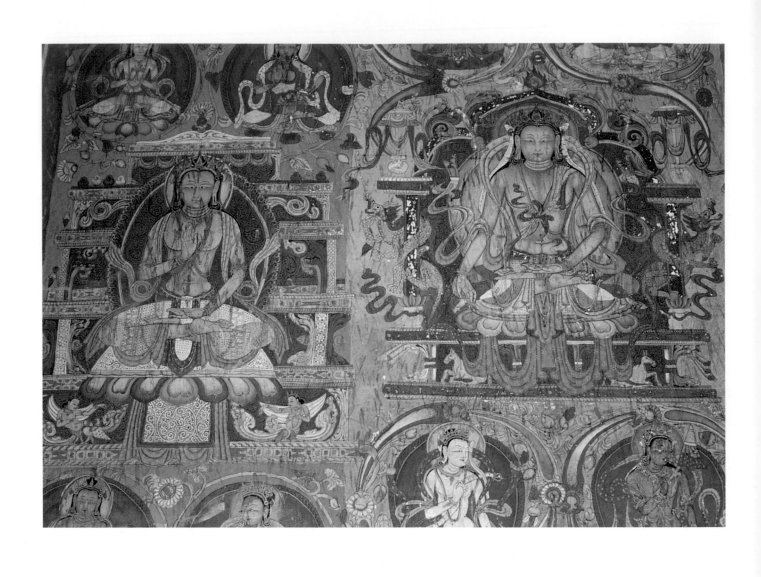

258 佛 壁畫 約公元 11 世紀 高 200cm

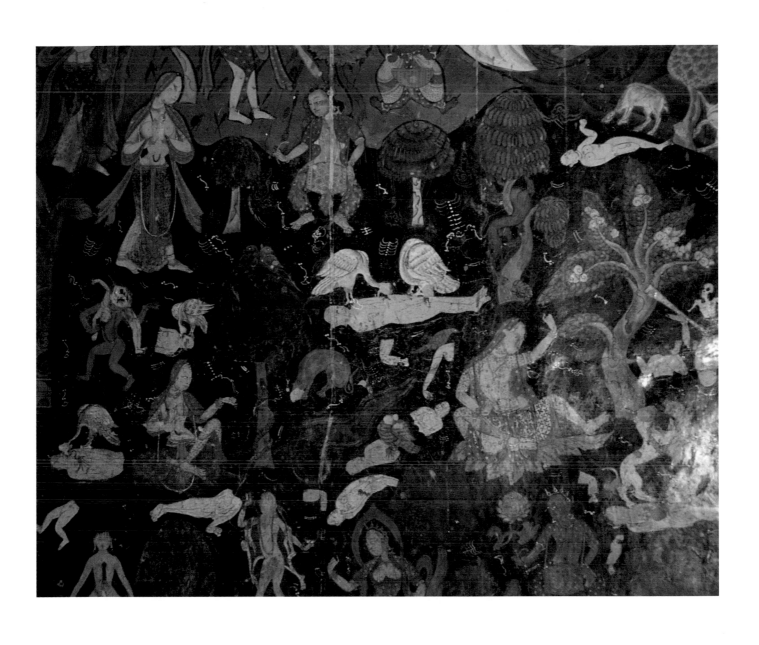

259　屍林修行　　壁畫　　約公元 11 世紀　　高 230cm

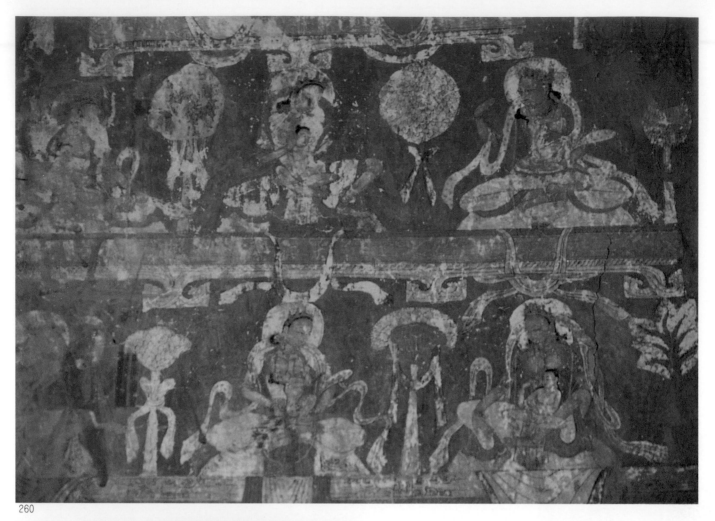

260

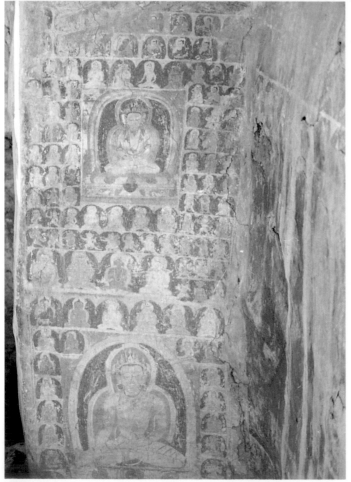

261

260　愛嬰圖　　壁畫
　　約公元 11 世紀　　高 90cm
261　佛與弟子　　壁畫
　　公元 10 世紀　　高 135cm

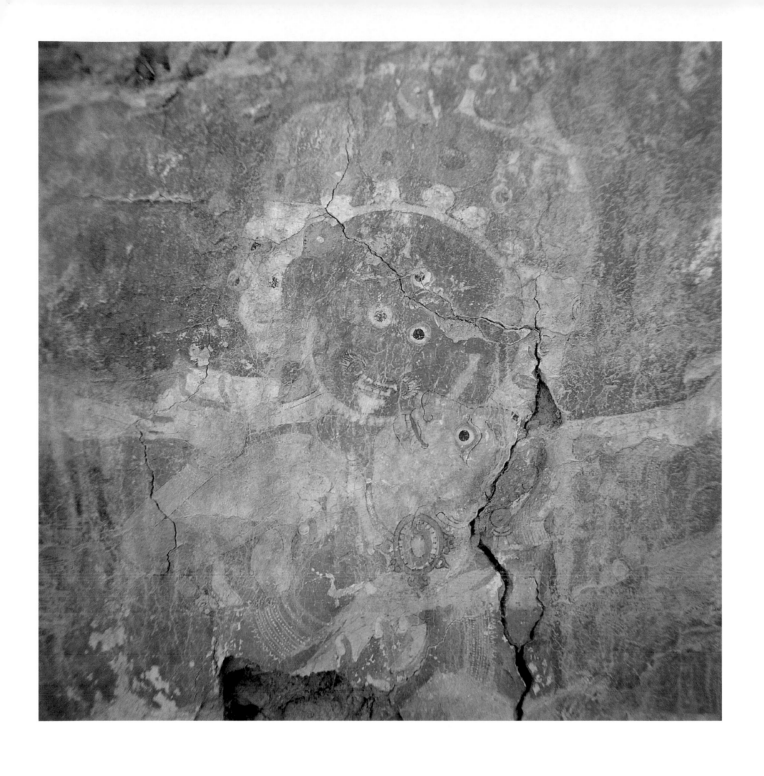

262　雙尊（局部）　　壁畫　　公元 10 世紀

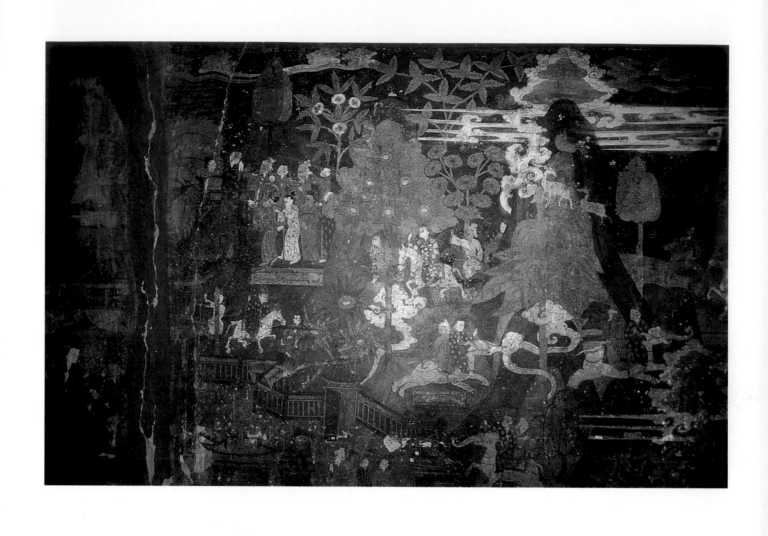

263　遨遊圖　　壁畫　　公元 14 世紀　　高 150cm

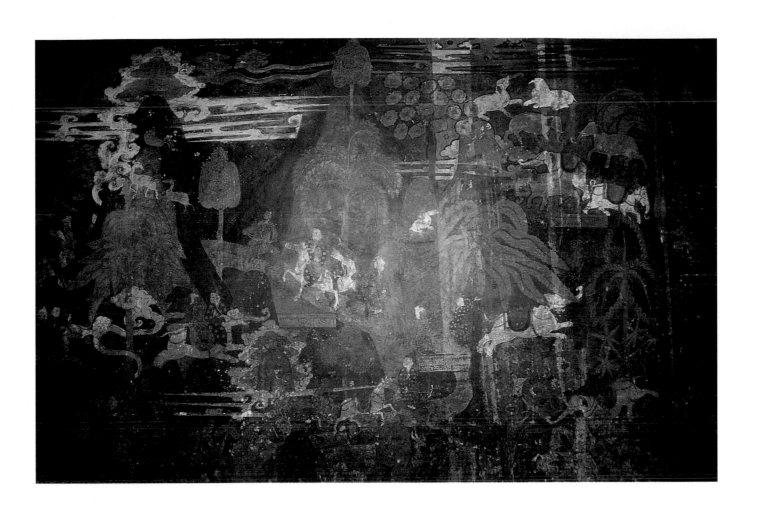

264　遨遊圖　　壁畫　　公元 14 世紀　　高 150cm

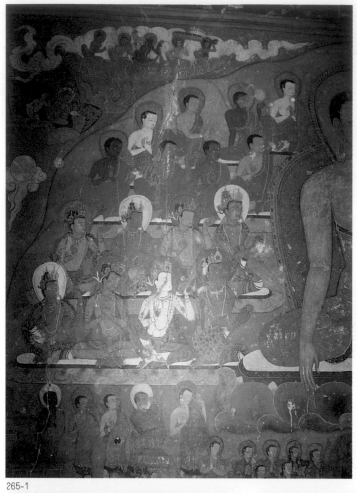

265-1

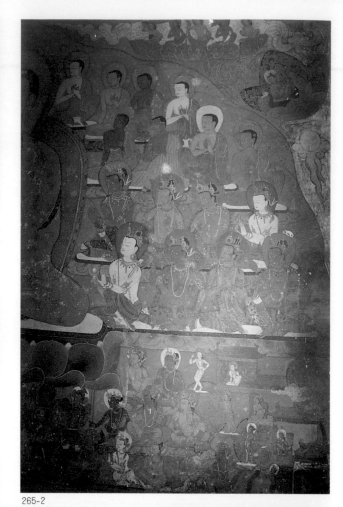

265-2

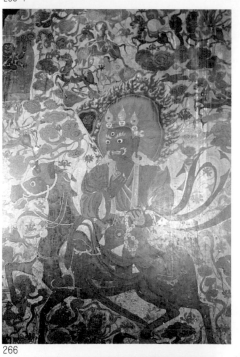

266

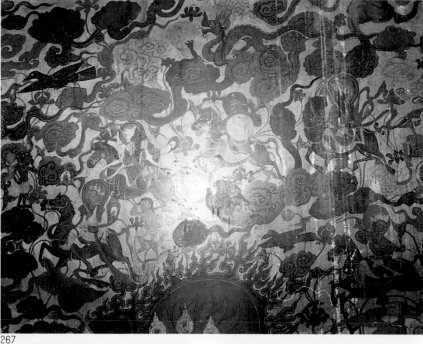

267

268

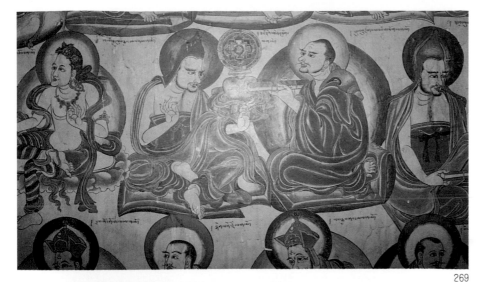

269

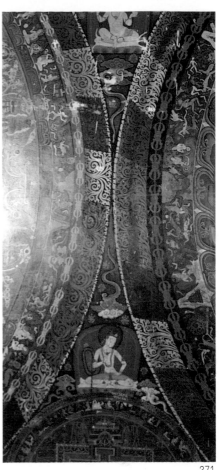

271

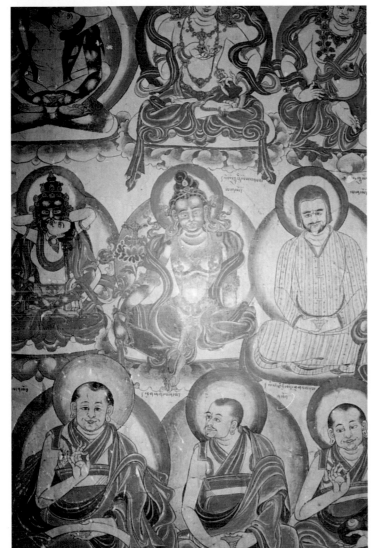

270

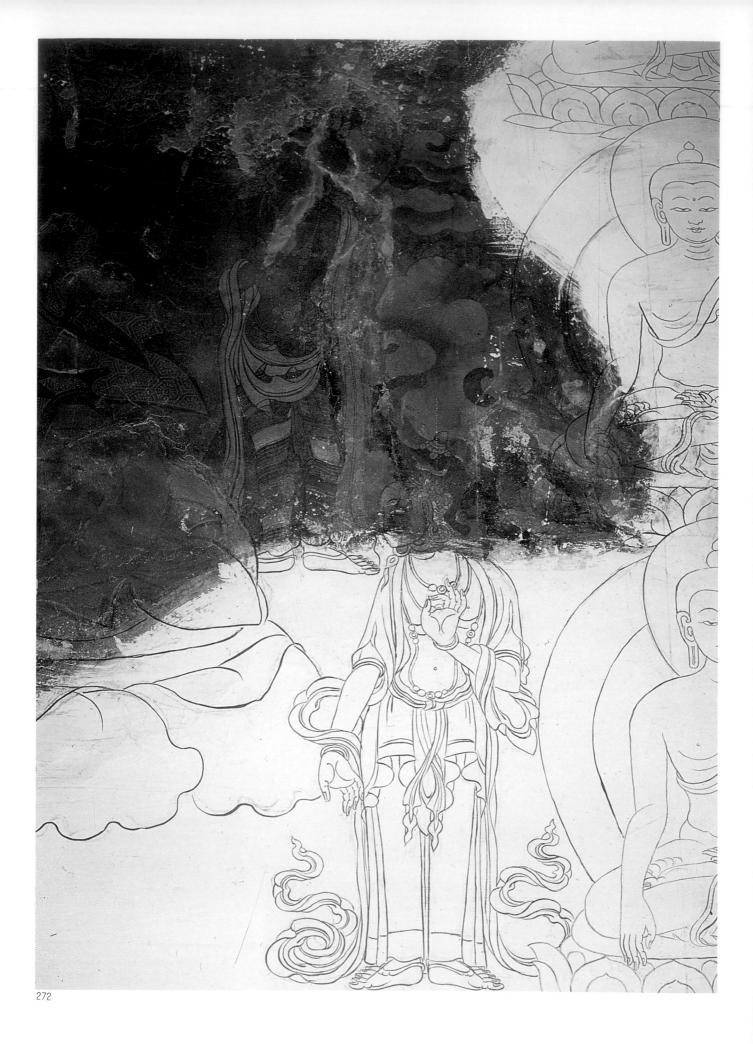

272

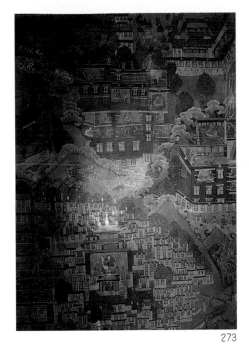

273

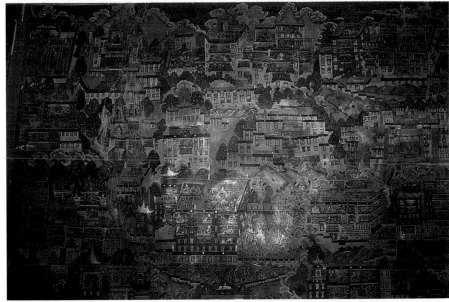

274

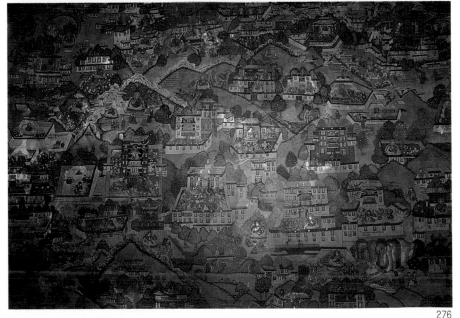

275

276

272　補畫的壁畫　　壁畫
　　　年代不詳　　高203cm
273　布達拉宮壁畫　　壁畫
　　　公元18世紀　　高300cm
274　布達拉宮壁畫　　壁畫
　　　公元18世紀　　高300cm
275　布達拉宮壁畫　　壁畫
　　　公元18世紀　　高300cm
276　布達拉宮壁畫　　壁畫
　　　公元18世紀　　高300cm

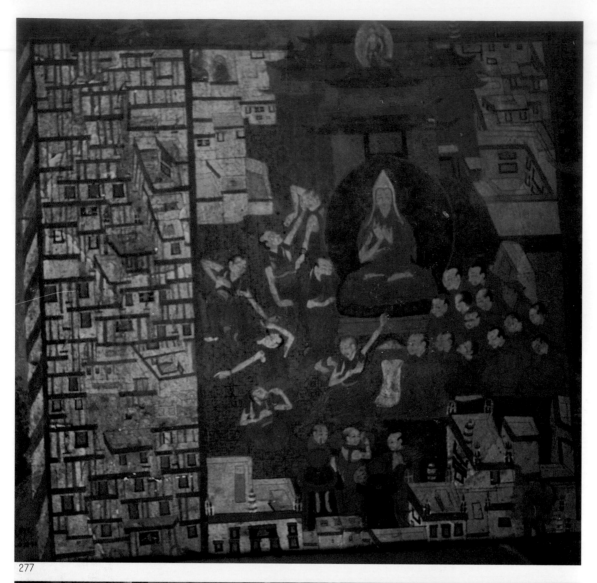

277

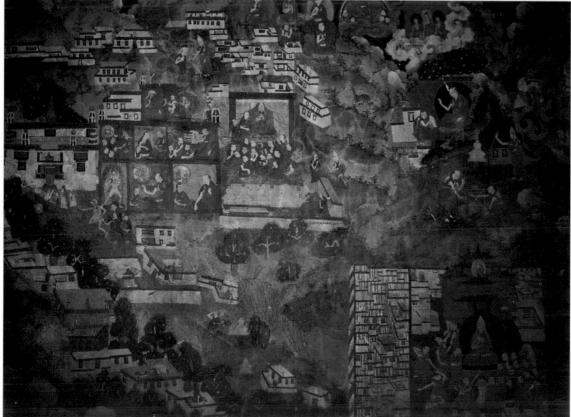

278

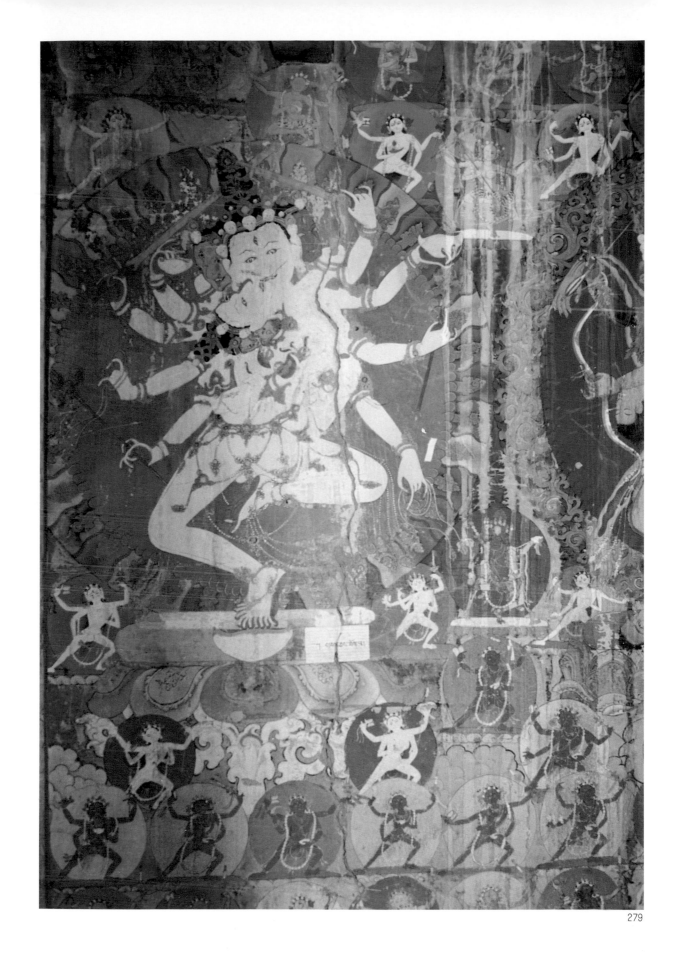

279

| 277 | 經辨圖 | 壁畫 | 年代不詳 | 高 190cm |
| 278 | 福田圖 | 壁畫 | 年代不詳 | 高 190cm |
| 279 | 樂空雙運 | 壁畫 | 公元 18 世紀 | 高 270cm |

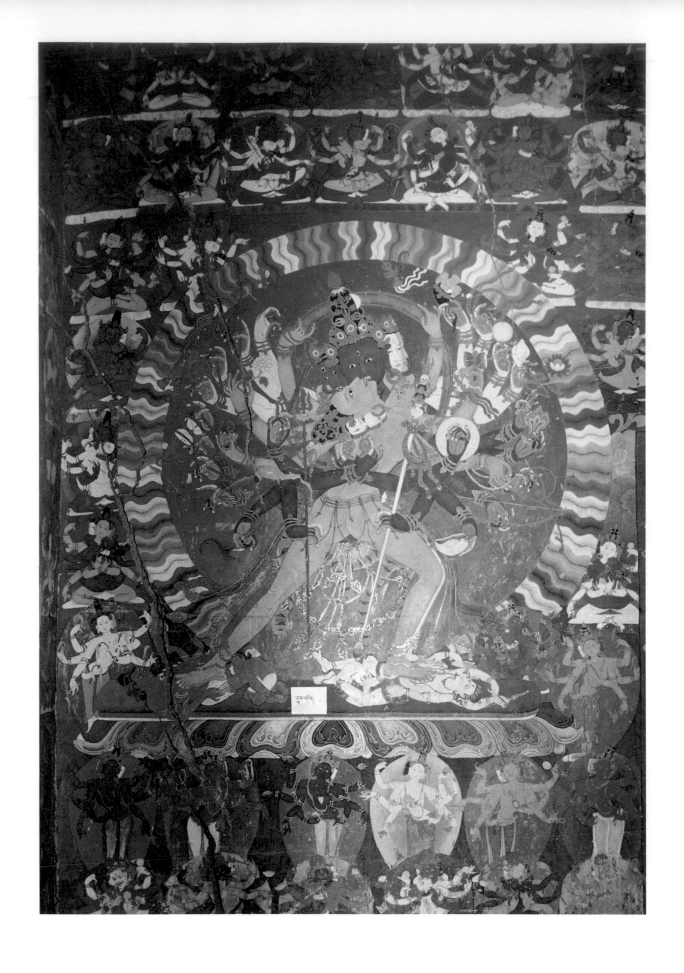

280　樂空雙運　　壁畫　　公元 18 世紀　　高 270cm

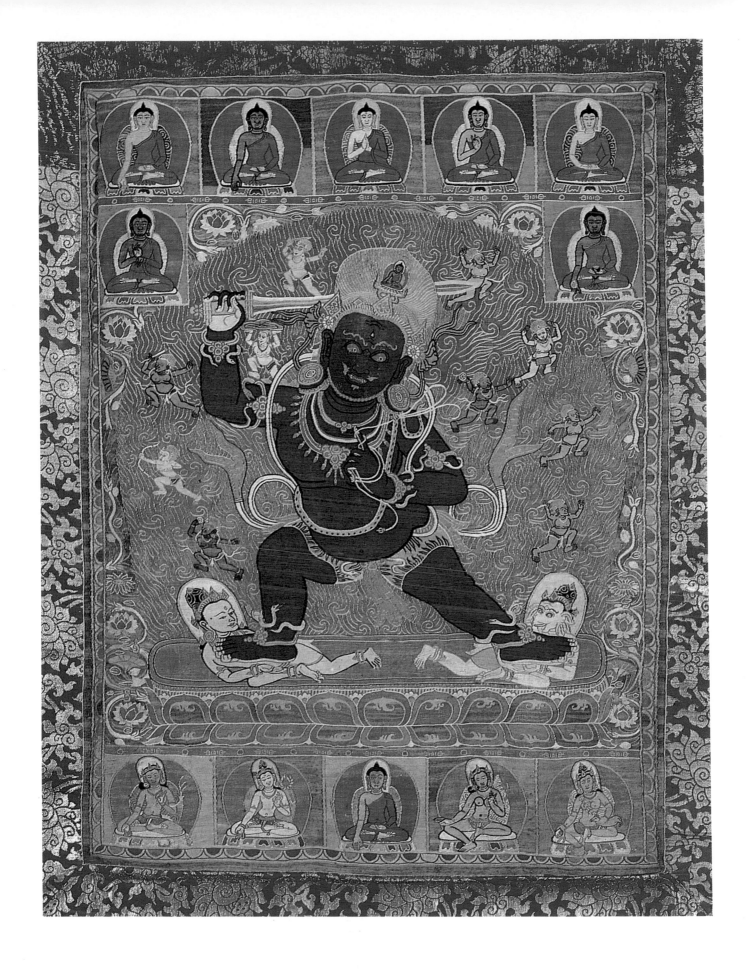

281　不動明王像　　緙絲　　公元1271～1368年　　90×56cm

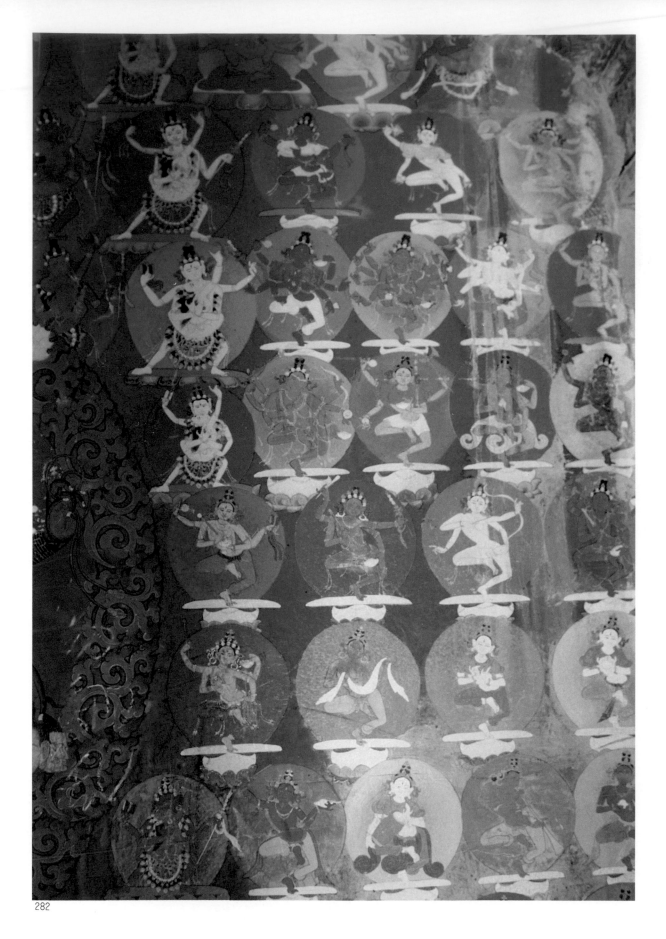

282

282 伎樂天　　壁畫　　公元 18 世紀　　高 270cm
283 輪迴圖（局部）　　壁畫　　近代
284 輪迴圖（局部）　　壁畫　　近代
285 輪迴圖（局部）　　壁畫　　近代

283

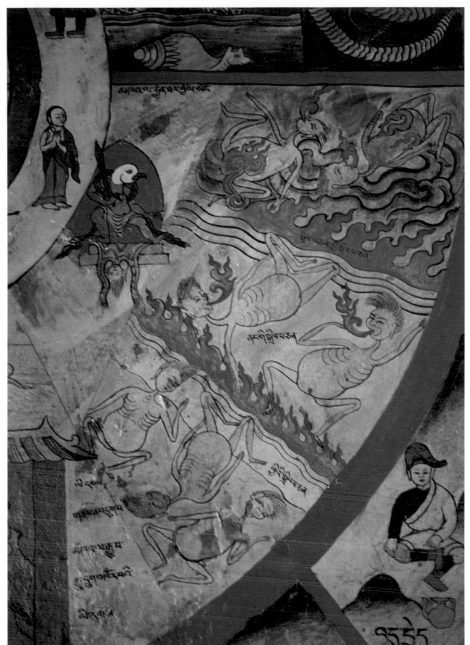

284

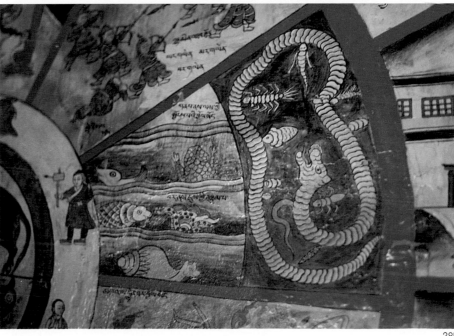

285

# 唐卡藝術

　　唐卡，即西藏的卷軸布畫，由於自然與兵燹的緣由，如今我們所能看到的最古遠的唐卡畫，大概也不會超過十二世紀。與西藏佛教的其他藝術品類一樣，十二世紀前後的唐卡作品，無論其內容、形式、手法、材料都僅僅是對外來藝術的描摹與追尋。因爲這一時期，西藏僧俗信衆對它們的接受認可，首先還是其宗教內涵和新奇的外觀形式。毫無疑問，這一時期的唐卡作品，主要構架是南亞風格，其次也能見到中亞細密畫的影響。

　　西藏唐卡藝術的民族化的完成，應該是在十五世紀以後，從這一時期的大量作品中，我們已能感受到西藏畫家們在題材把握上得心應手的輕鬆自如和繪畫技法上的純熟與地道。

　　唐卡畫又因材質，手段不同，可大致分爲兩類，一是「國唐」，又分「繡像國唐」、「絲面國唐」、「布貼國唐」，類似漢地的堆繡與織補；二是「止唐」，內分「彩唐」，「金唐」，「朱唐」，「黑唐」等等，但都限於繪畫。

　　值得一提的是，西藏各地區的唐卡藝術反應出的文化邊緣現象非常有趣，如喜馬拉雅山脈地區的唐卡，趨近印度、尼泊爾的藝術風格，阿里高原的唐卡畫則呈現出西藏與克什米爾、于闐藝術交匯融合的作風，而康區的唐卡中又滲透著中原漢地工筆繪畫的神韻。

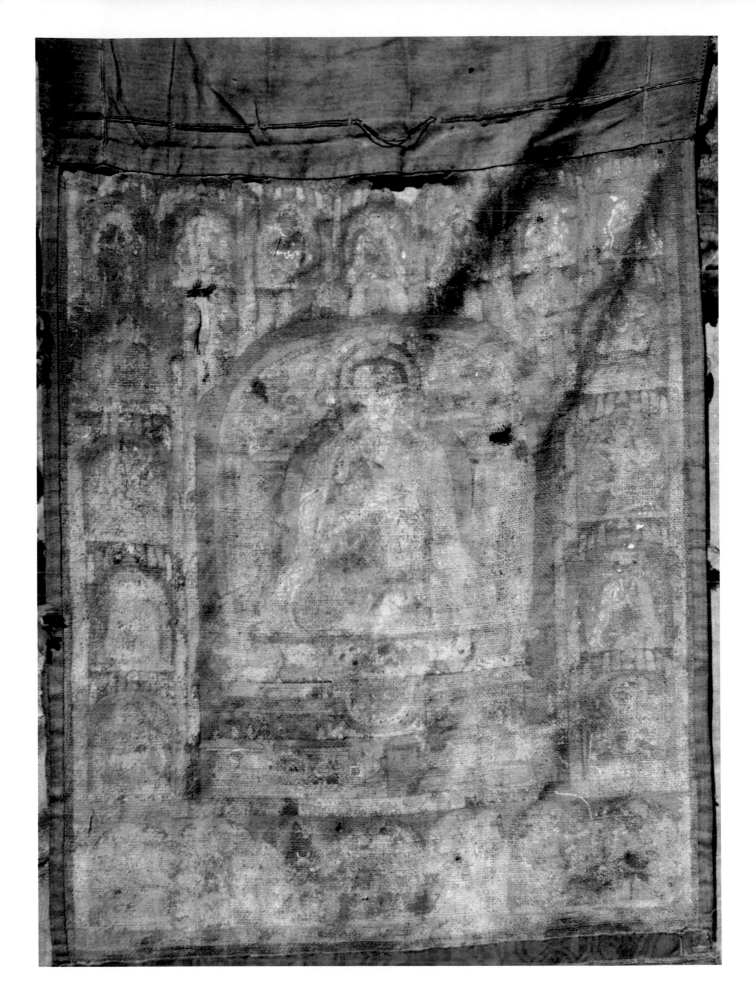

286　佛　唐卡　公元 12 世紀　高 33cm

287

288

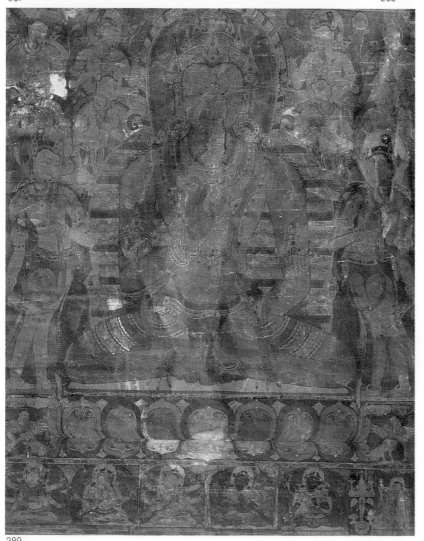

289

290

287　雙尊　唐卡
　　　公元 15 世紀　　41×30cm
288　佛之變相　唐卡
　　　約公元 15 世紀　　高 70cm
289　佛之變相　唐卡
　　　約公元 15 世紀　　高 70cm
290　佛之變相　唐卡
　　　約公元 15 世紀　　高 70cm

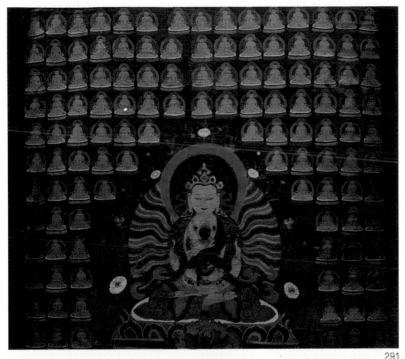

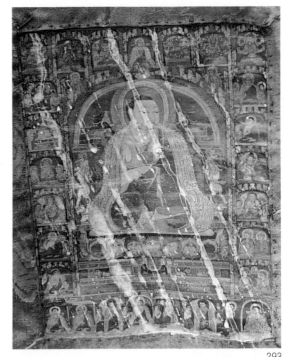

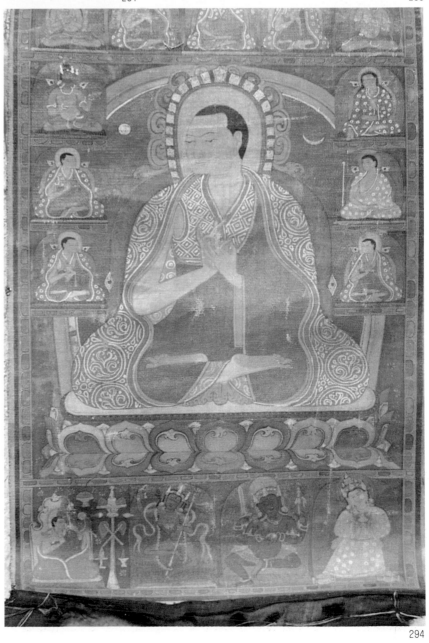

291　觀音（局部）
　　　唐卡　　公元 17 世紀
292　觀音　　唐卡
　　　公元 17 世紀　　高 62cm
293　尊者　　唐卡
　　　約公元 17 世紀　　高 60cm
294　尊者　　唐卡
　　　公元 17 世紀　　高 66cm

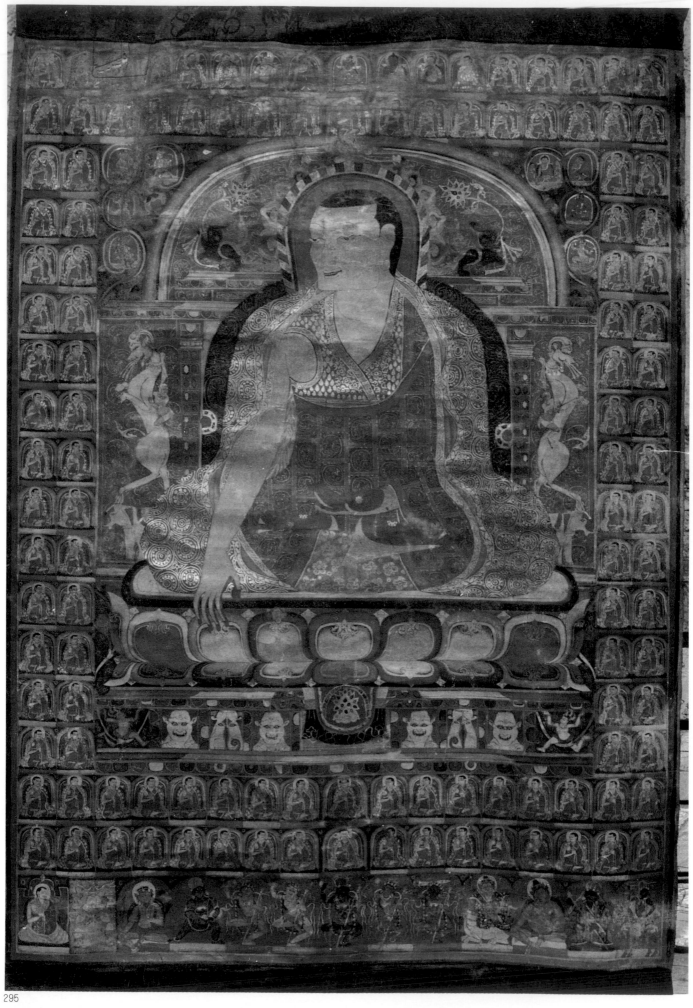

296

297

298

299

295　尊者　　唐卡　　公元 15 世紀　　高 55cm
296　尊者　　唐卡　　約公元 17 世紀　　高 80cm
297　尊者　　唐卡　　公元 15 世紀　　高 52cm
298　度母　　唐卡　　約公元 13 世紀　　高 81cm
299　佛與弟子　唐卡　約公元 13 世紀　　高 72cm

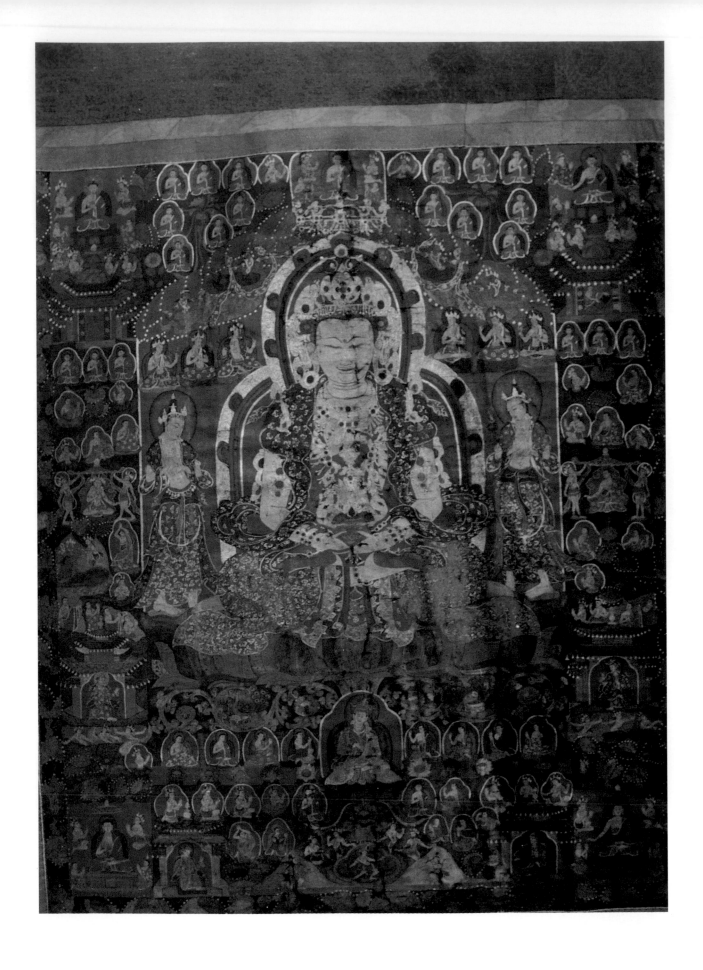

300 佛傳圖 唐卡 約公元 15 世紀 高 78cm

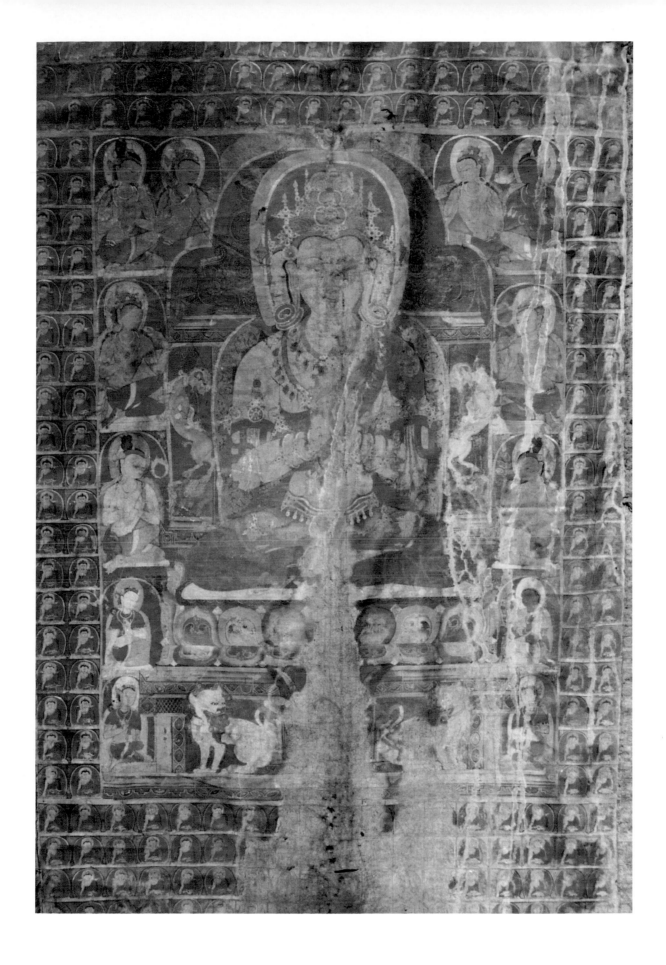

301 觀音 唐卡 公元 13 世紀 高 68cm

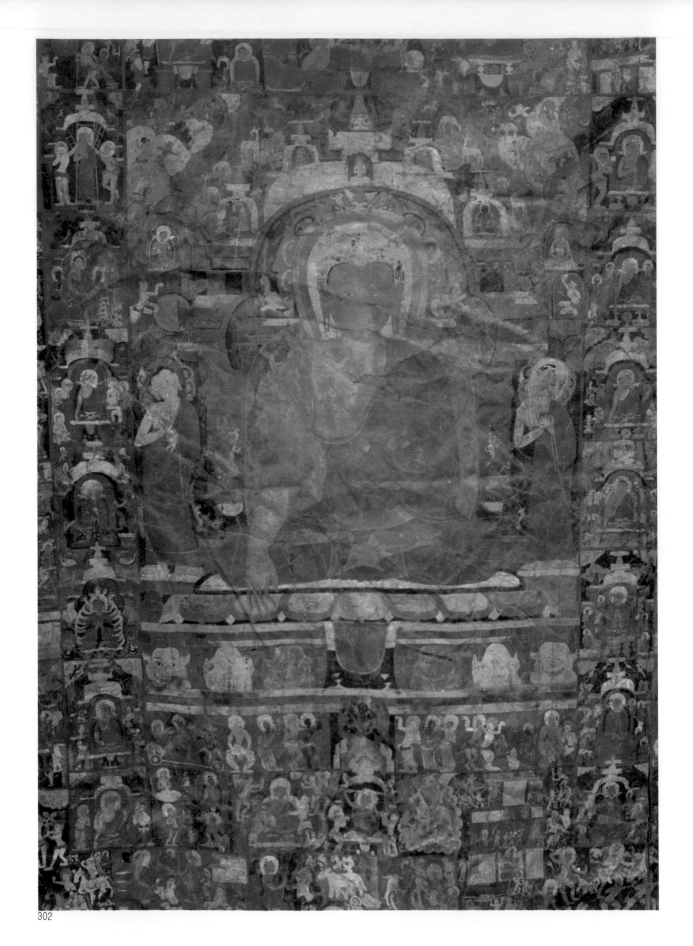

302

302　佛傳圖　　唐卡　　公元 12 世紀　　高 175cm
303　佛傳圖（局部）　　唐卡　　公元 12 世紀
304　佛傳圖（局部）　　唐卡　　公元 12 世紀
305　佛傳圖（局部）　　唐卡　　公元 12 世紀

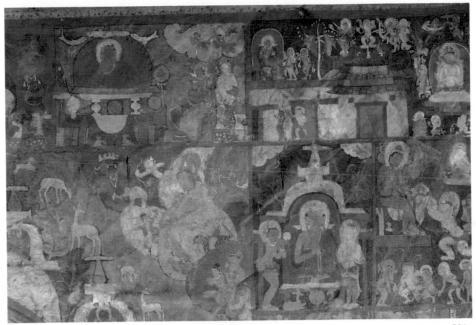

303

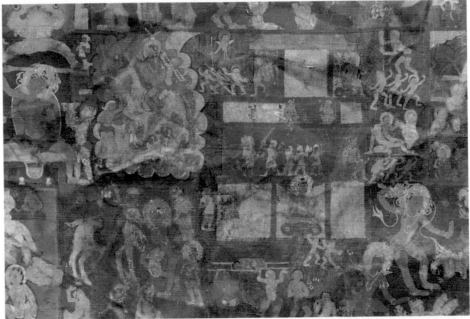

304

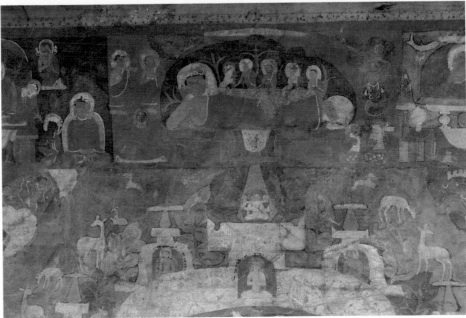

305

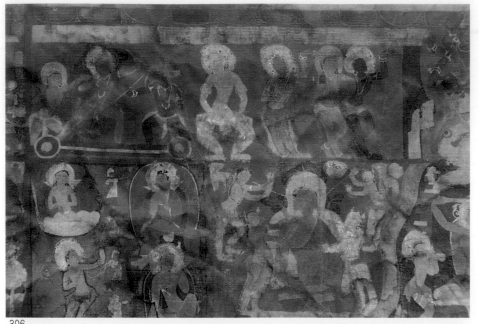

306

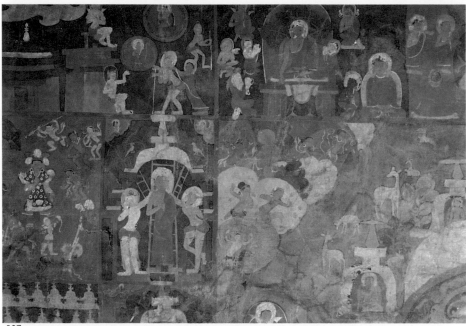

307

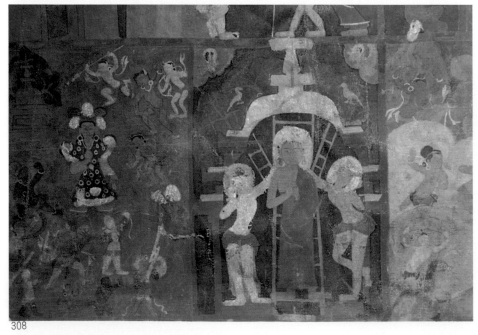

308

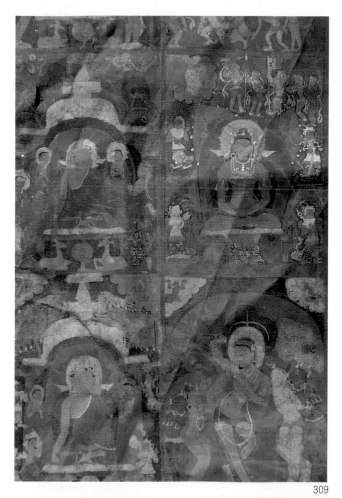

309

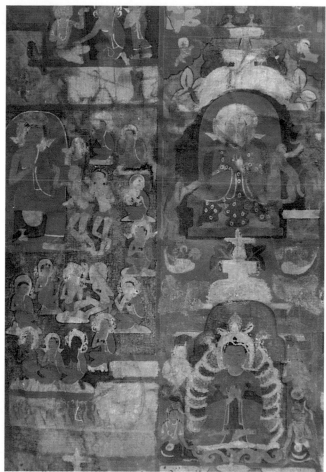

311

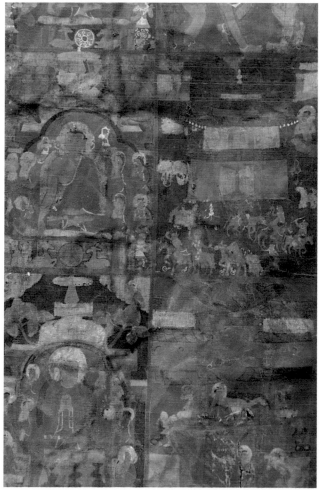

310

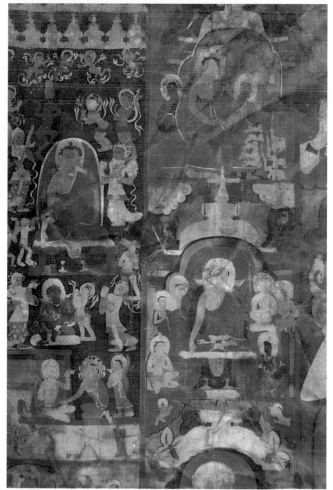

312

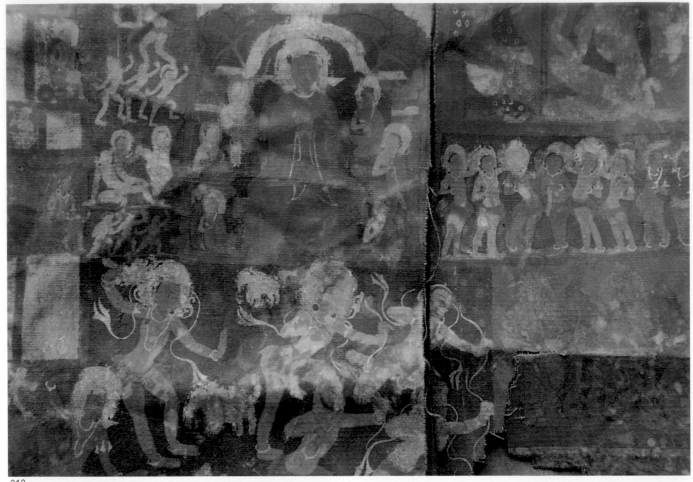

313

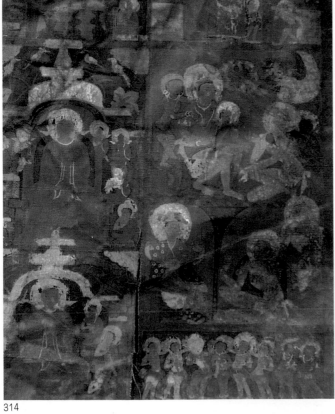

314

315

313　佛傳圖（局部）　　唐卡　　公元 12 世紀
314　佛傳圖（局部）　　唐卡　　公元 12 世紀
315　佛傳圖（局部）　　唐卡　　公元 12 世紀

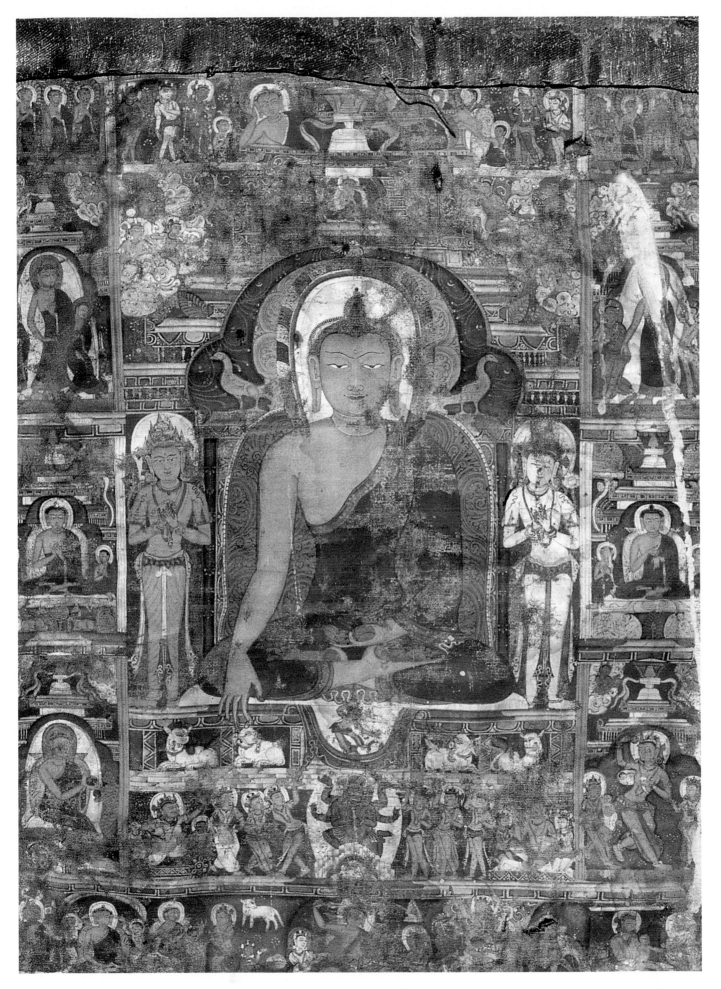

316　佛傳圖（局部）　唐卡　公元 14 世紀　高 81cm

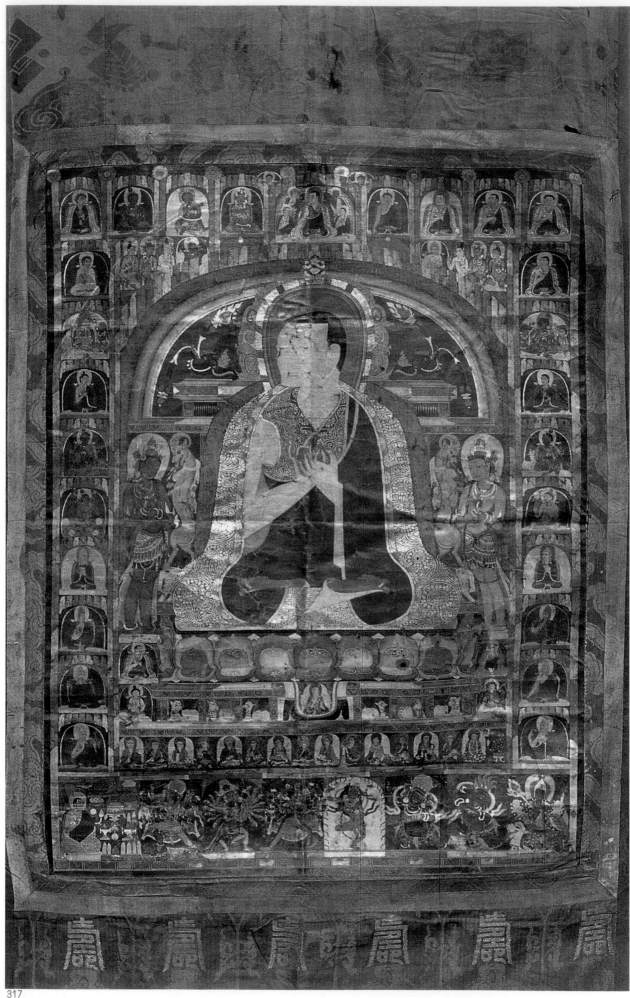

317

318

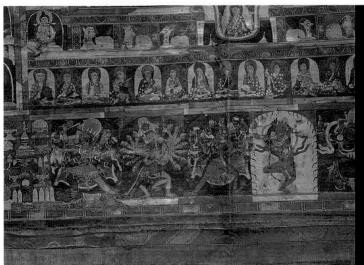

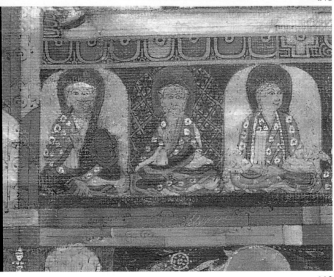

319

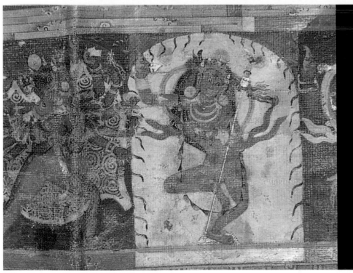

320

| 317 | 大成就者 | 唐卡 | 公元 14 世紀 | 高 70cm |
| 318 | 大成就者 | 唐卡 | 公元 14 世紀 | 高 74cm |
| 319 | 大成就者 | 唐卡 | 公元 14 世紀 | 高 54cm |
| 320 | 大成就者 | 唐卡 | 公元 14 世紀 | 高 69cm |

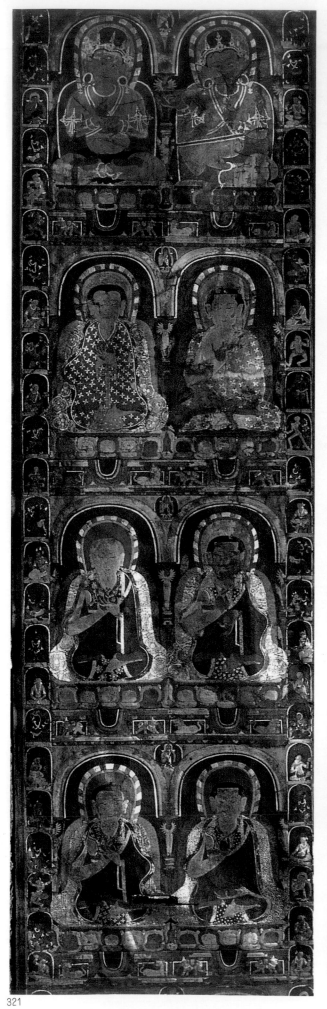

321

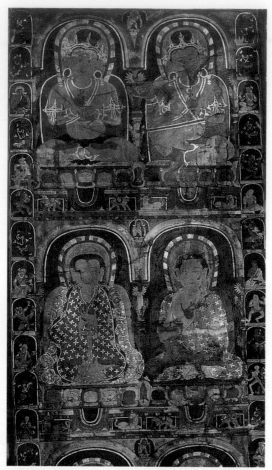

322

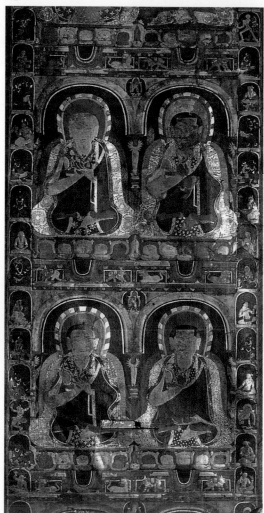

323

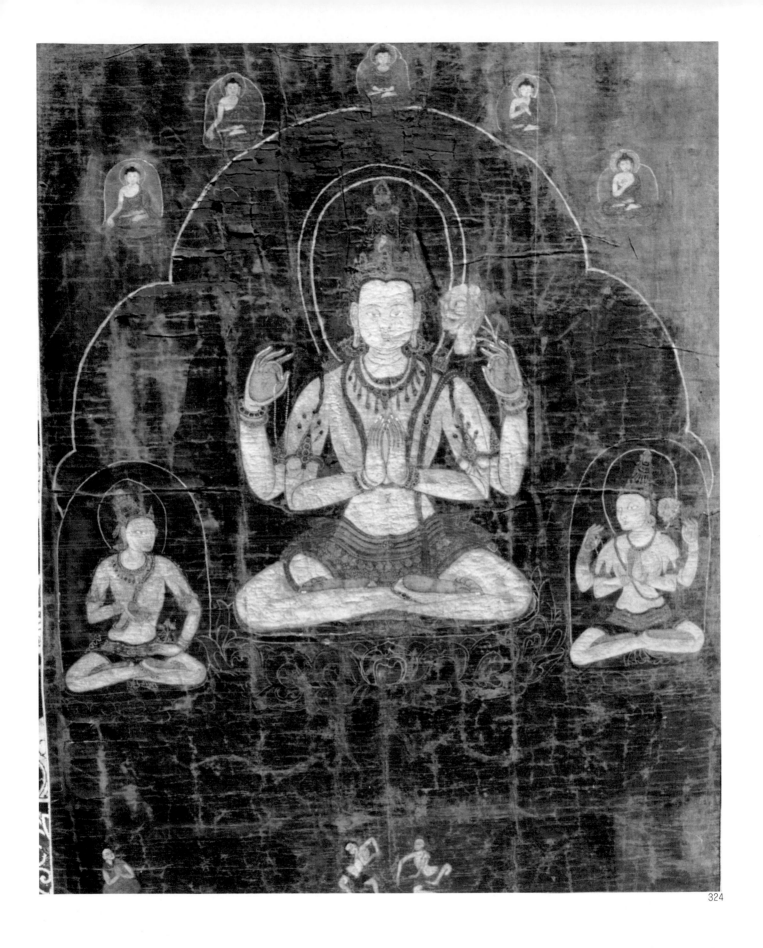

324

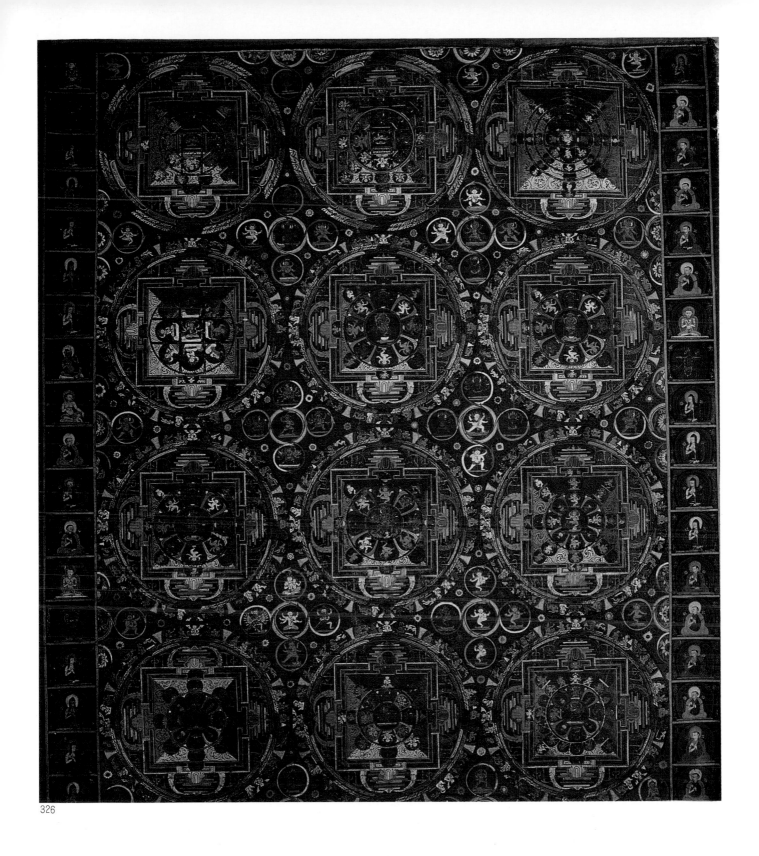

326

325　觀音　唐卡　公元 14 世紀　高 70cm
326　曼陀羅集萃　唐卡　約公元 13 世紀　高 103cm

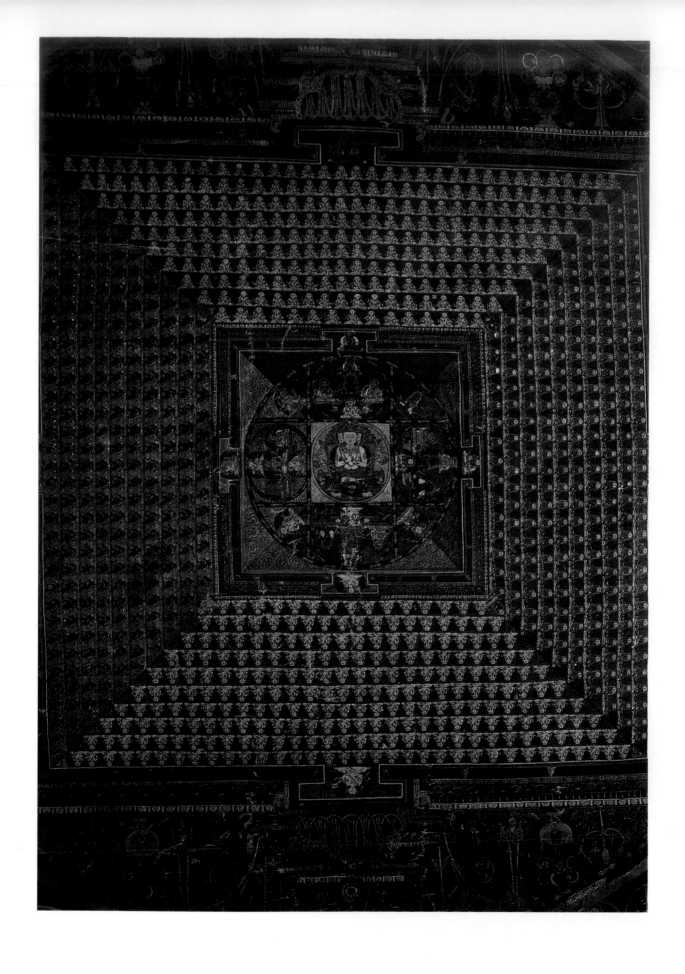

327　曼陀羅　　唐卡　　約公元 13 世紀　　高 43cm

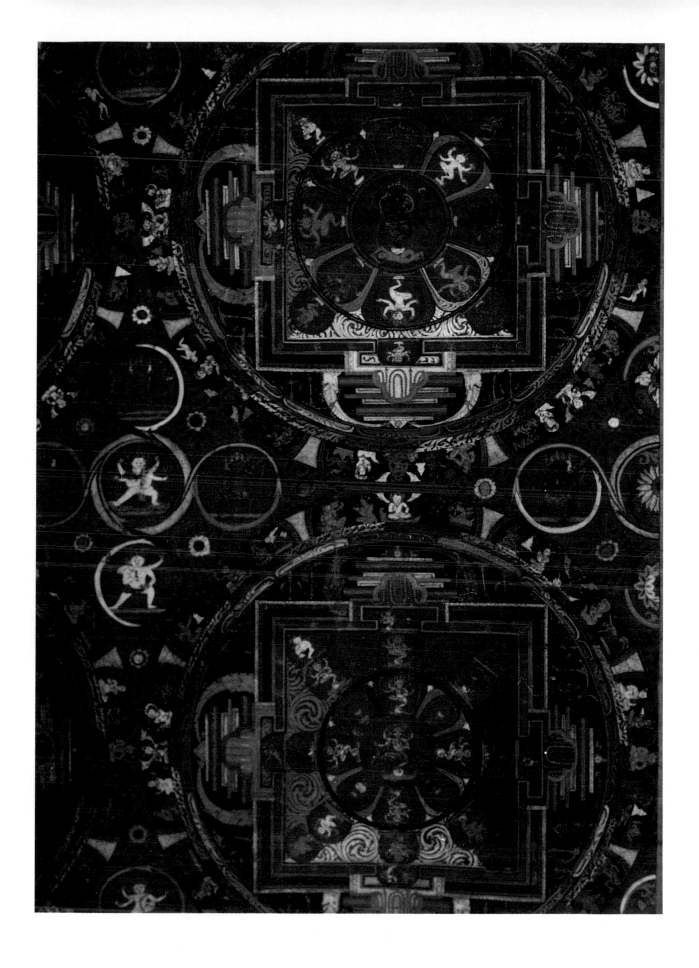

328　曼陀羅集萃（局部）　唐卡　約公元 13 世紀

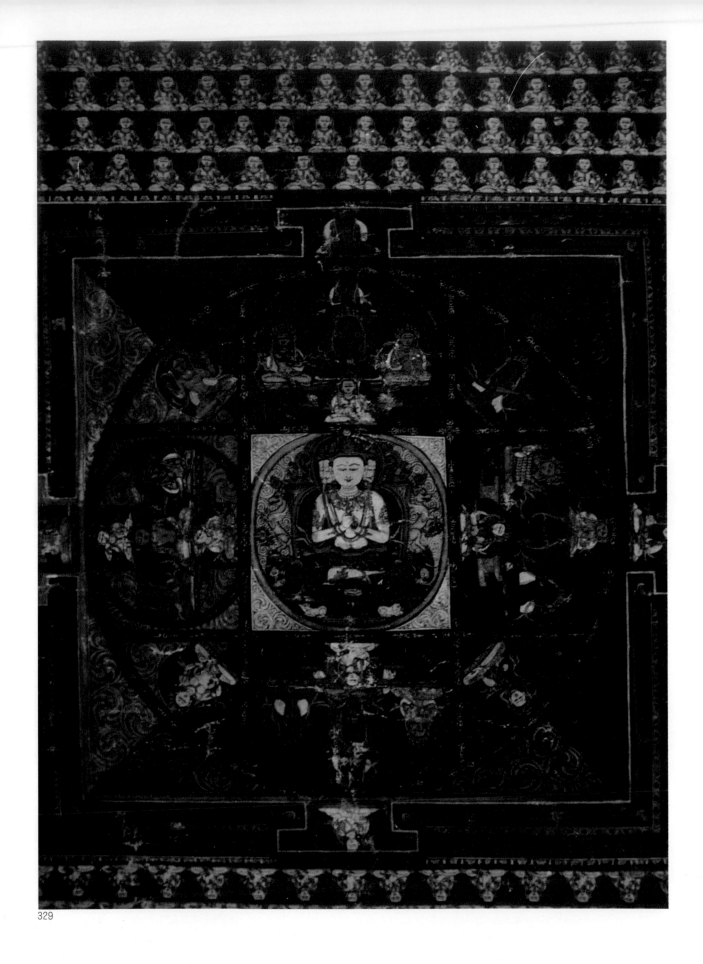

329

329 曼陀羅（局部） 唐卡 約公元 13 世紀
330 曼陀羅（局部） 唐卡 約公元 13 世紀
331 曼陀羅（局部） 唐卡 約公元 13 世紀

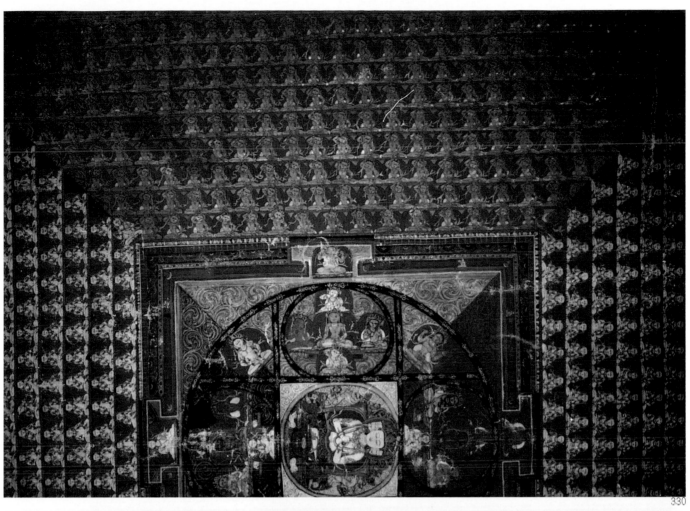

330

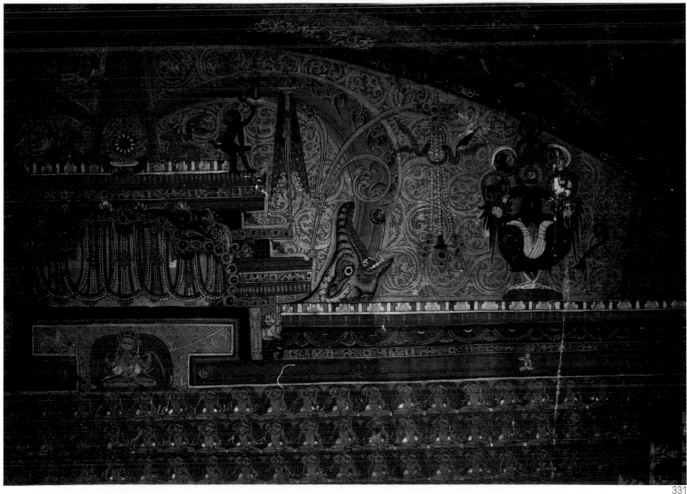

331

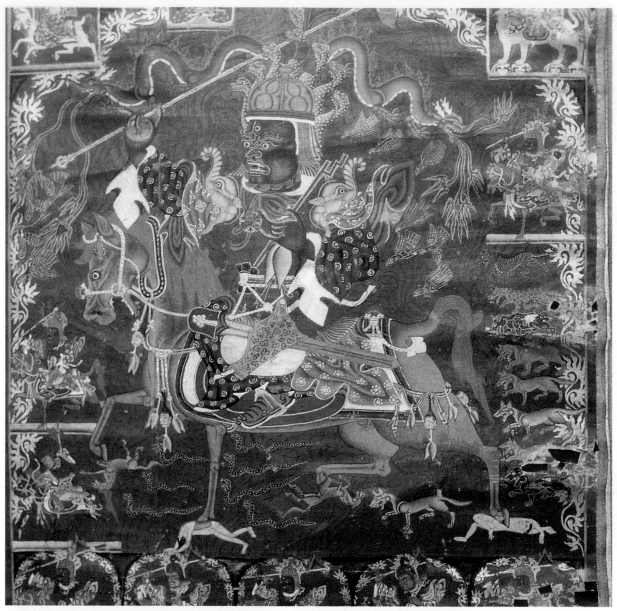

332

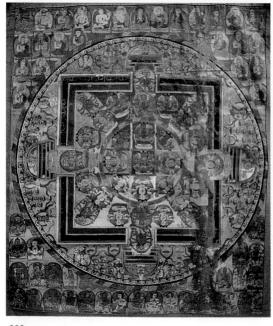

333

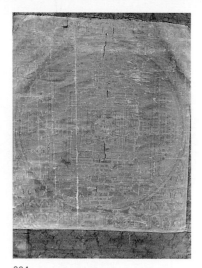

334

| 332 | 曼陀羅 | 唐卡 | 約公元 17 世紀 | 高 73cm |
|-----|--------|------|---------------|---------|
| 333 | 曼陀羅 | 唐卡 | 年代不詳 | 高 57cm |
| 334 | 曼陀羅 | 唐卡 | 公元 12 世紀 | 高 50cm |
| 335 | 曼陀羅 | 唐卡 | 約公元 13 世紀 | 高 70cm |

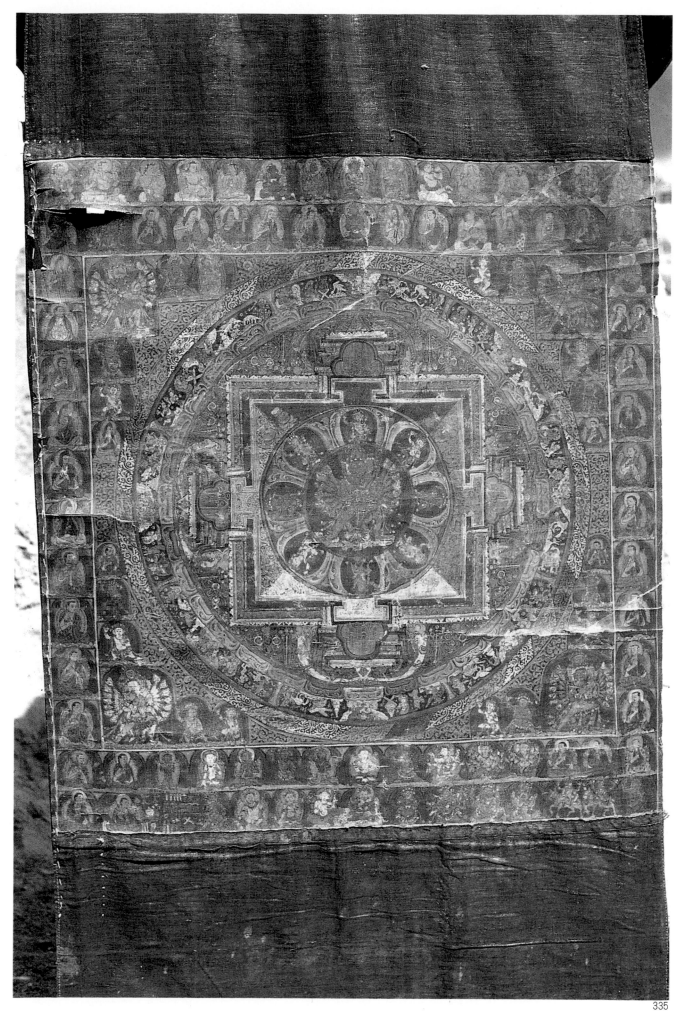

335

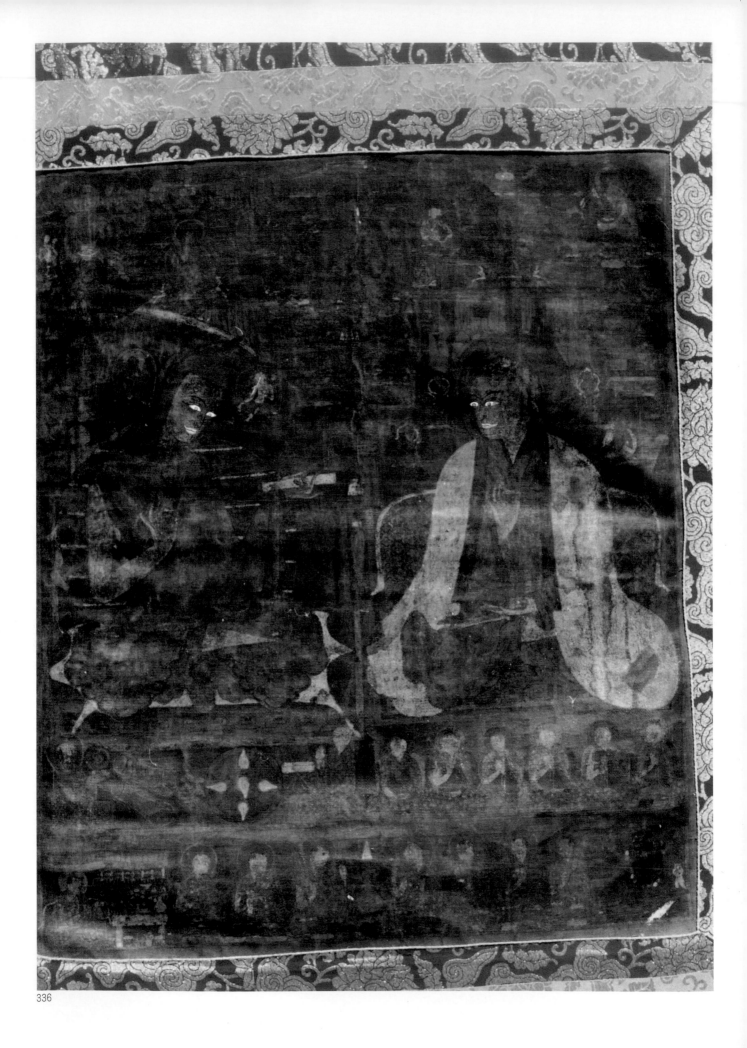

336

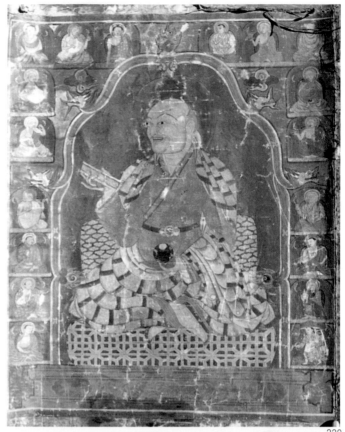

336　經辨圖　　唐卡　　約公元 13 世紀　　高 73cm
337　唐東結布　唐卡　　年代不詳　　高 44cm
338　智者　　唐卡　　年代不詳　　高 50cm
339　問道圖　　唐卡　　約公元 17 世紀　　高 80cm

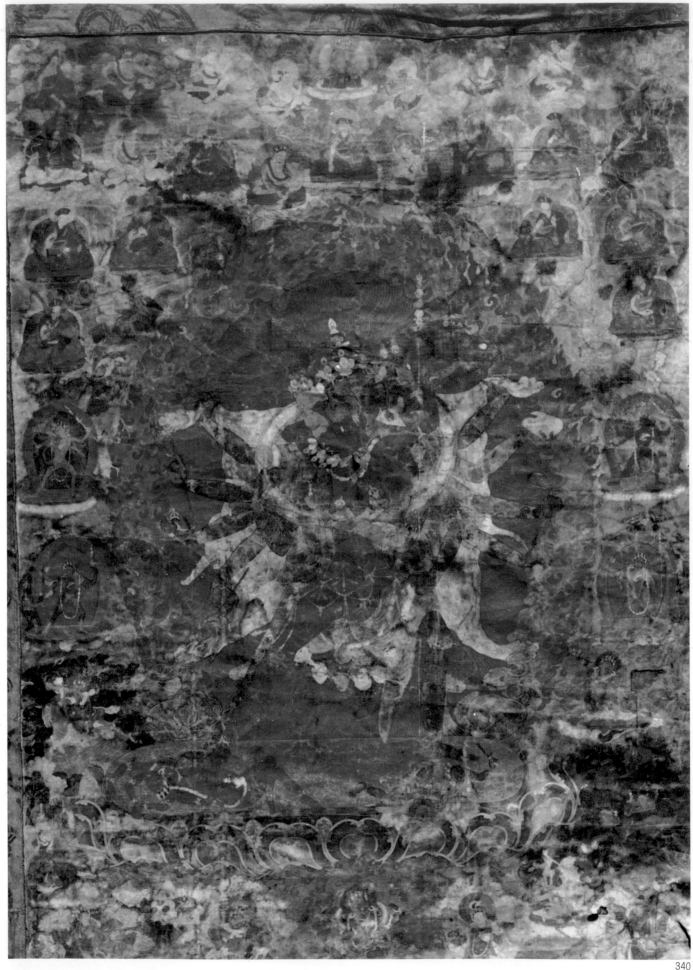

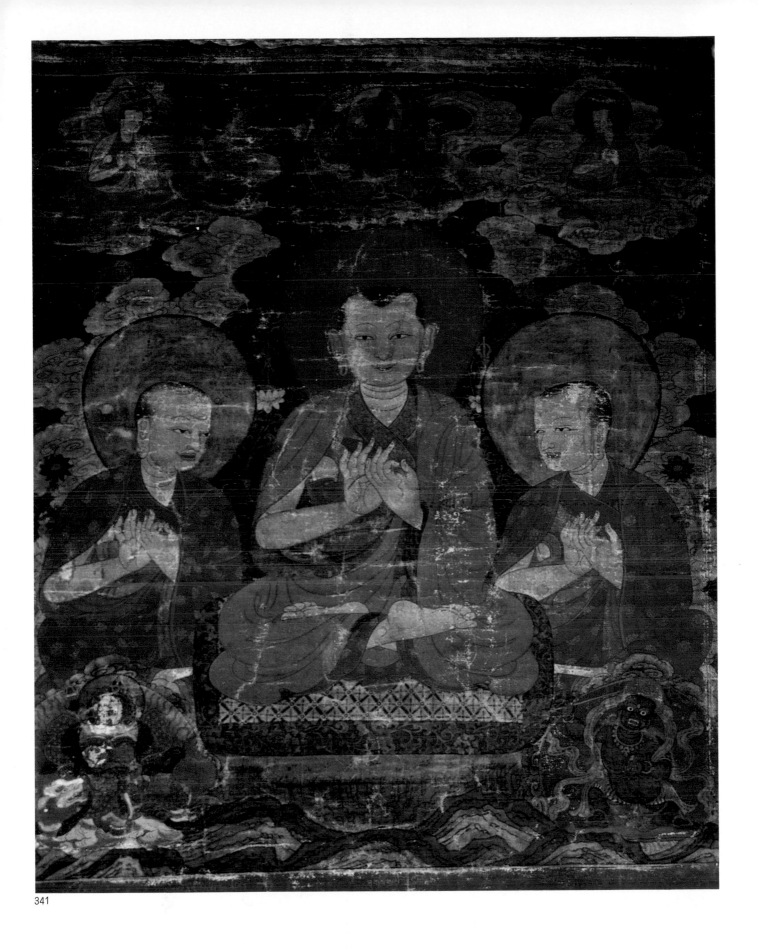

341

340　喜金剛　　唐卡　　約公元 17 世紀　　高 82cm
341　佛與弟子　唐卡　　年代不詳　　高 62cm

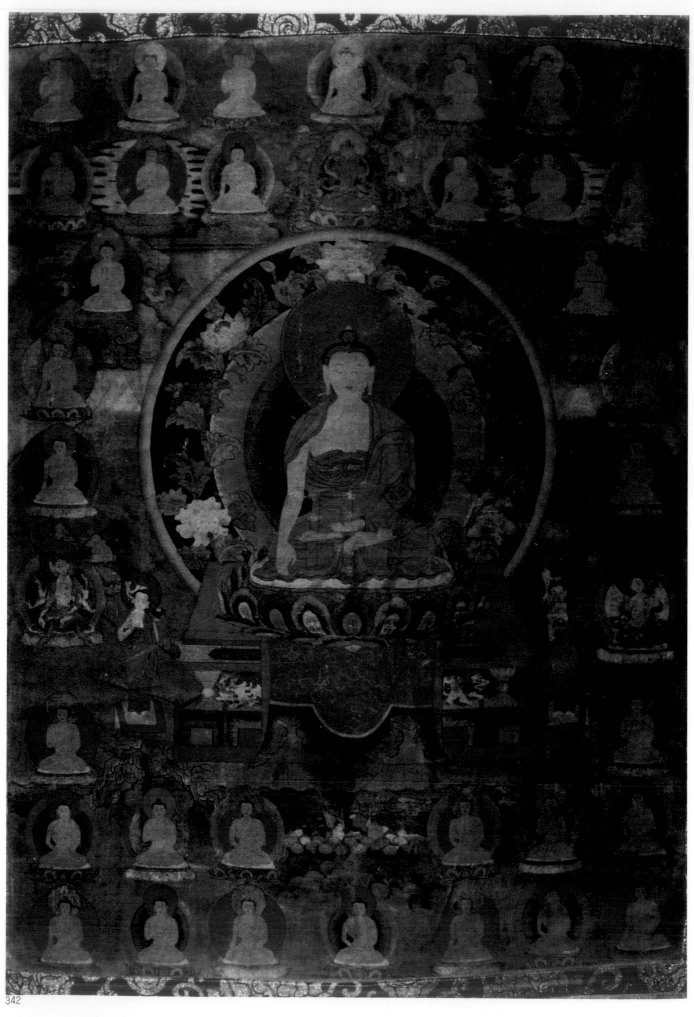

342

343-1

344

342　佛　唐卡　年代不詳　高 60cm

343－1　松贊干布畫傳　唐卡　布畫
　　　　公元1644～1911年　91×62cm

343－2　米拉日巴傳（藏傳佛敎噶舉派祖師米拉日巴
　　　　學道時遵導師之命修建桑噶古托的情景）
　　　　唐卡　布畫　公元1644～1911年　91×62cm

344　寺院圖　唐卡　約公元 15 世紀　高 90cm

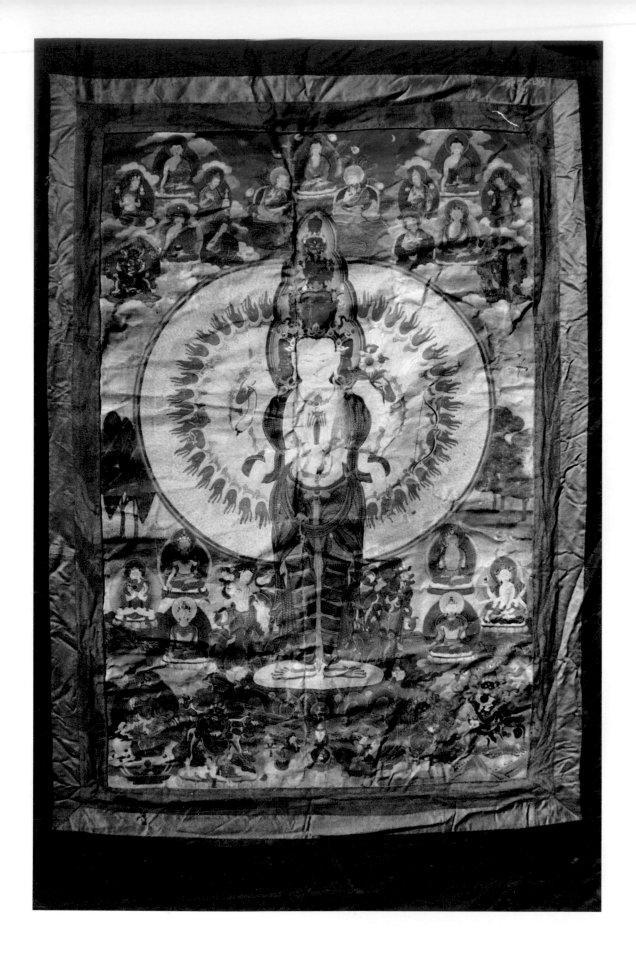

345　千手千眼觀音　　唐卡　　公元 18 世紀　　高 82cm

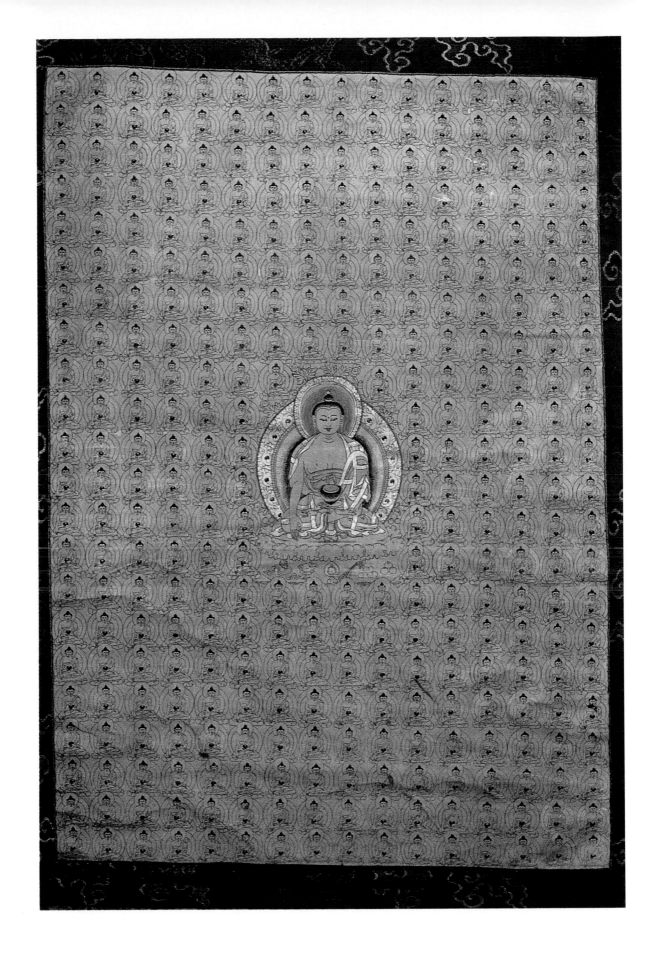

346　千佛　唐卡　公元18世紀　高60cm

347

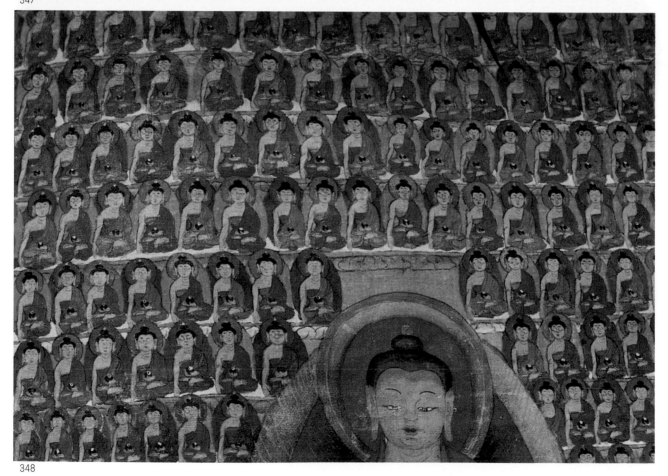

348

347　淨土變（局部）　　唐卡　　年代不詳
348　千佛（局部）　　唐卡　　公元 19 世紀
349　智慧樹　唐卡　　公元 19 世紀　　高 110cm

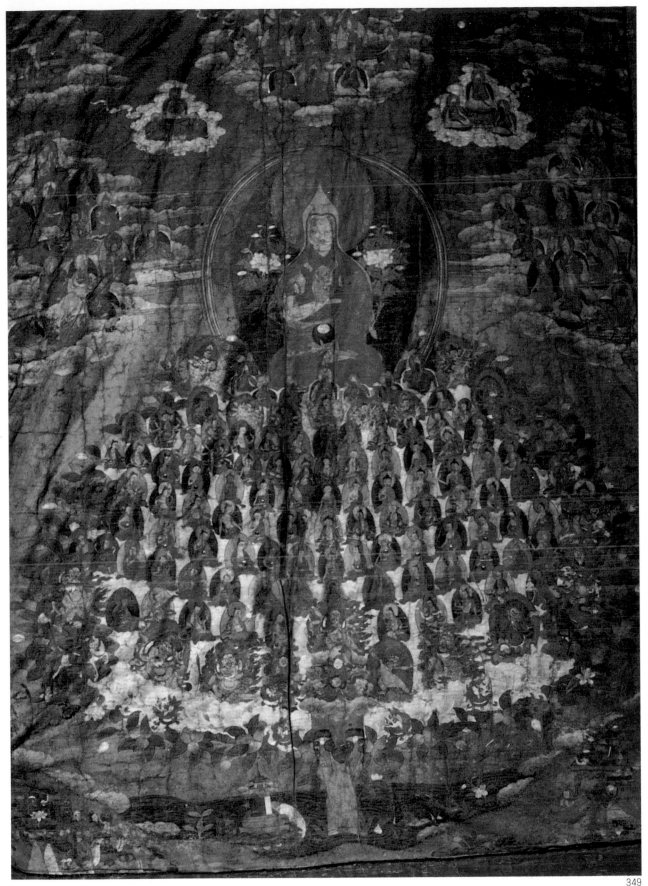

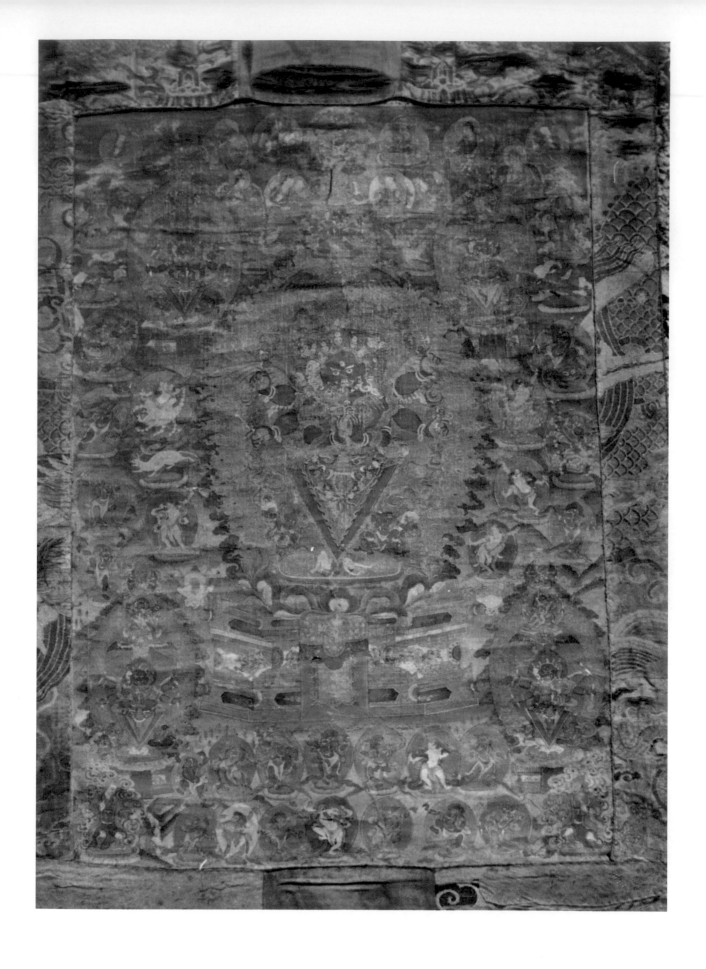

350 護法眾神 唐卡 公元 19 世紀 高 87cm

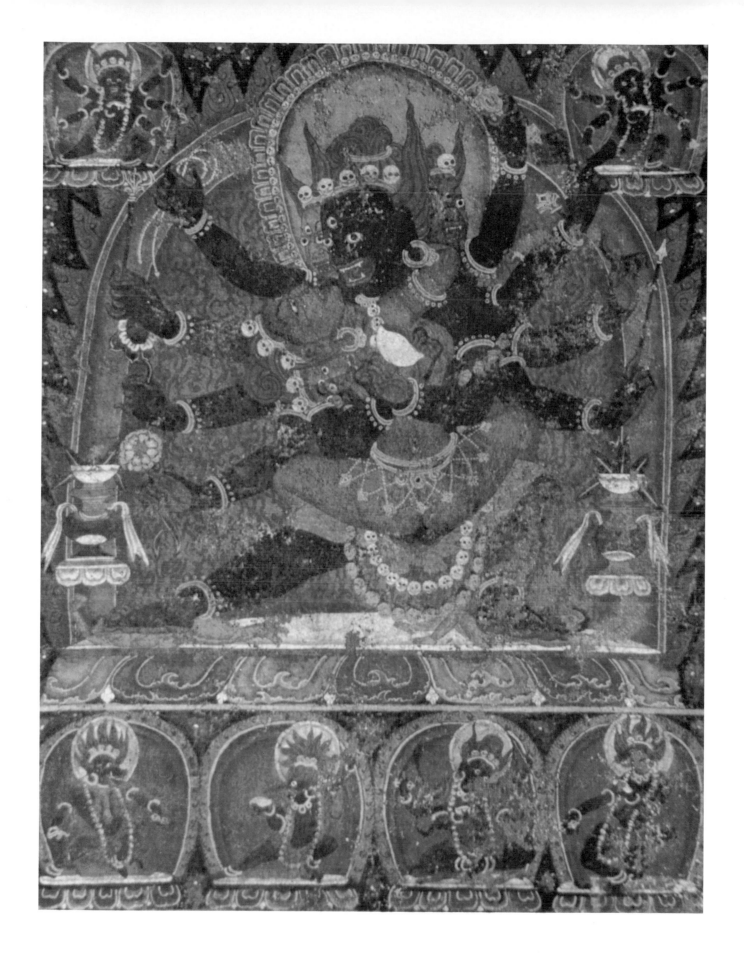

351 勝樂金剛　唐卡　公元 16 世紀　高 65cm

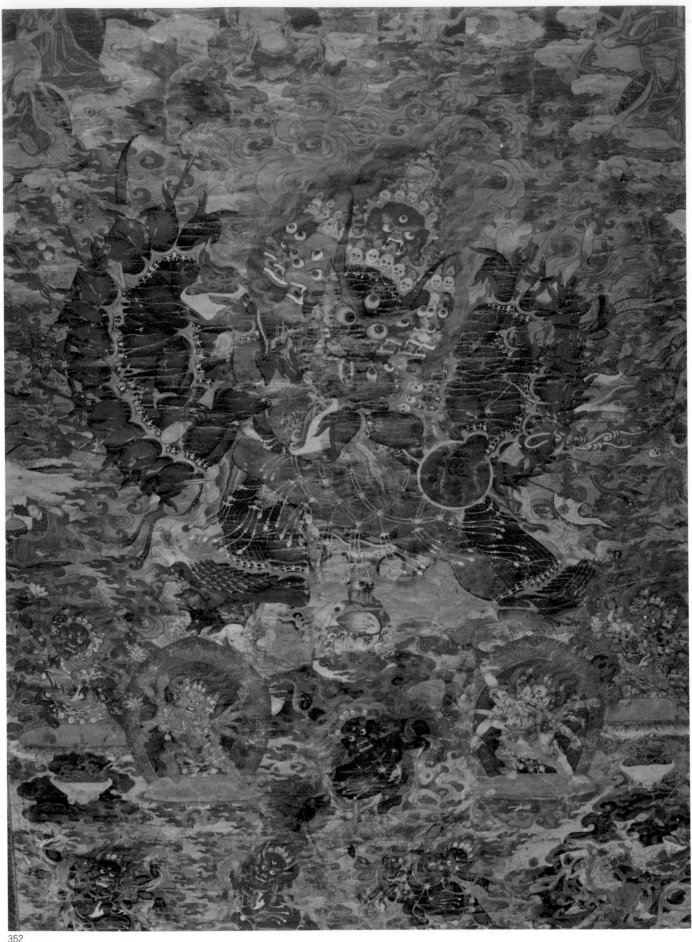

352

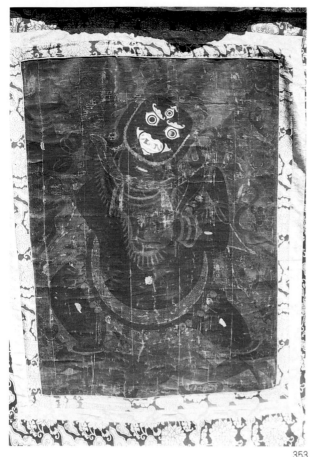

353

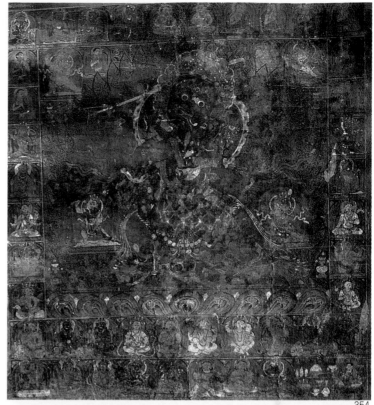

354

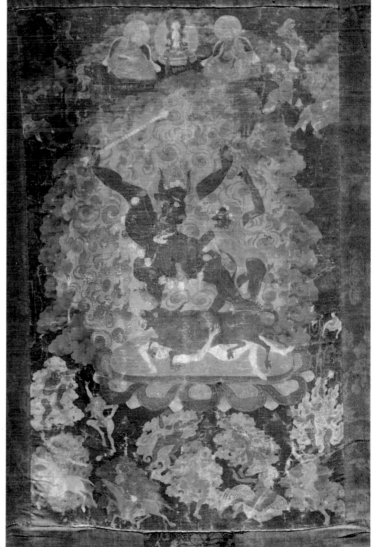

355

352　怖畏金剛　　唐卡
　　　公元 18 世紀　　高 98cm
353　護法　　唐卡
　　　約公元 12 世紀　　高 120cm
354　喜金剛　　唐卡　　年代不詳　　高 72cm
355　金剛　　唐卡　　公元 16 世紀　　高 60cm

356

356 金剛 唐卡 公元 17 世紀 高 70cm

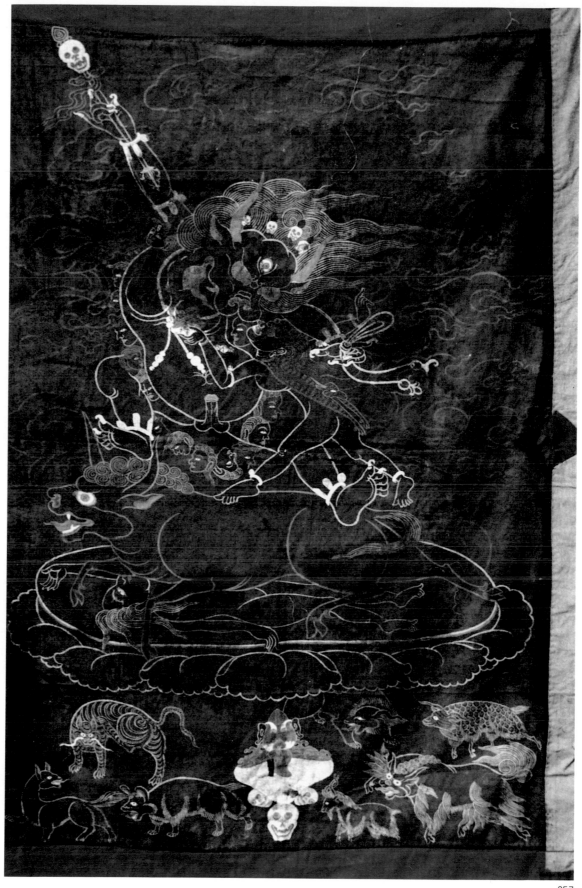

357　金剛　唐卡　公元 19 世紀　　高 71cm

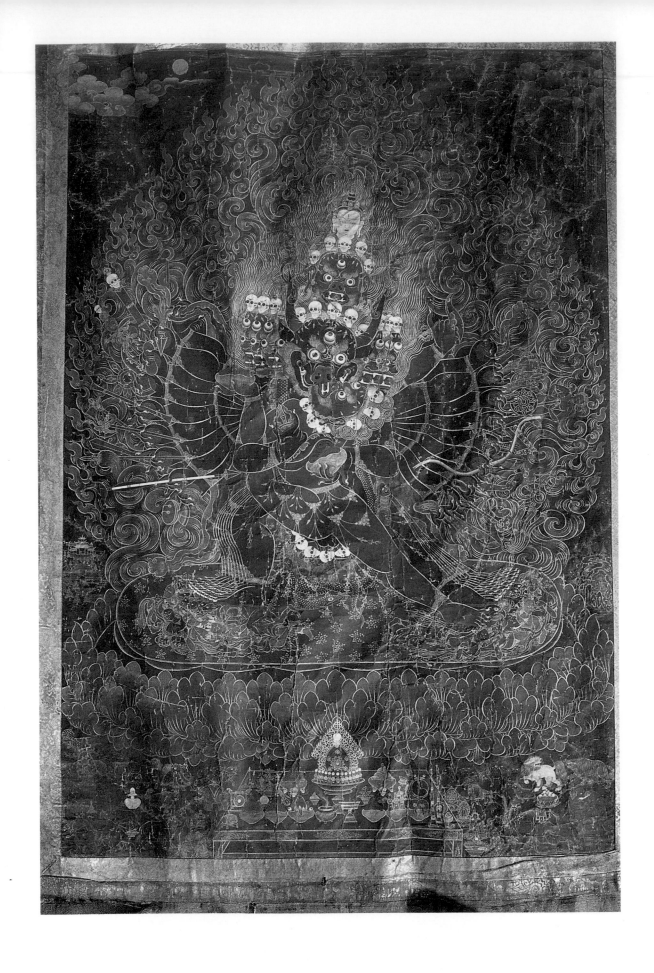

358　金剛　　唐卡　　公元 19 世紀　　高 87cm

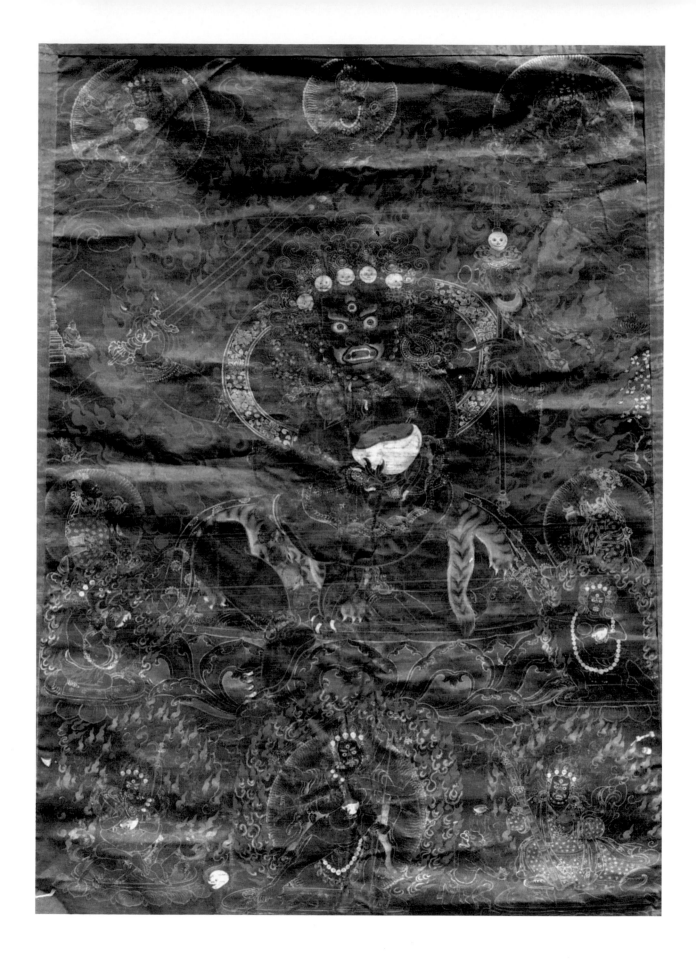

359 護法 唐卡 公元 19 世紀 高 80cm

360

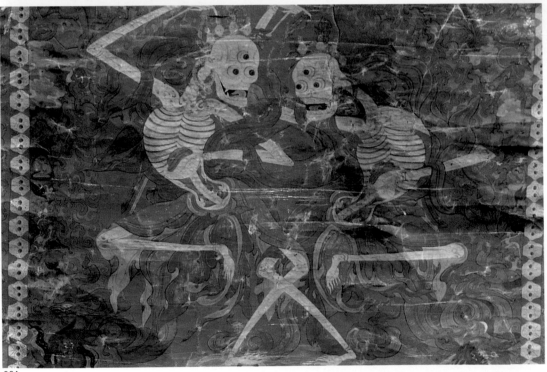

361

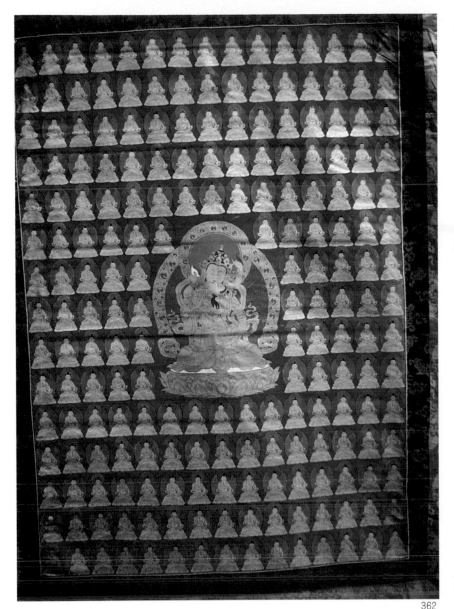

362

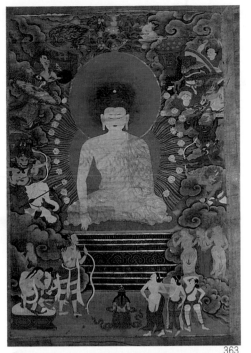

363

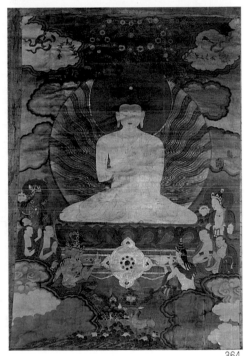

364

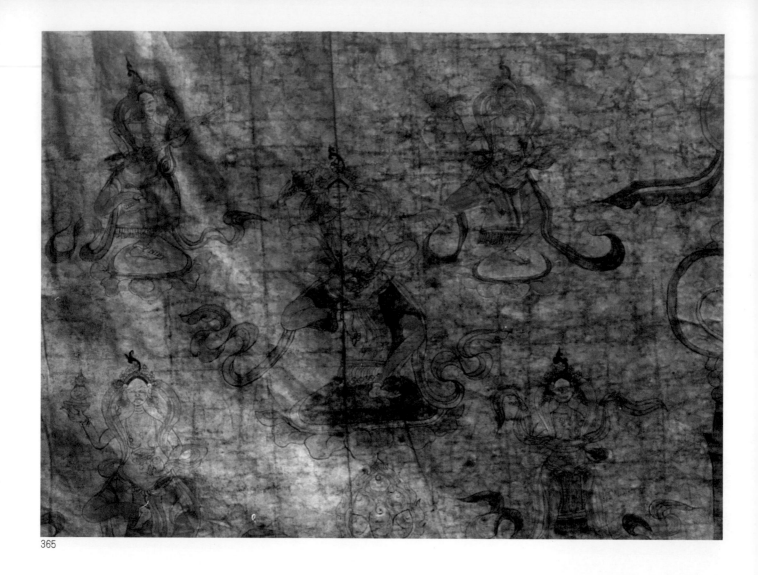

365

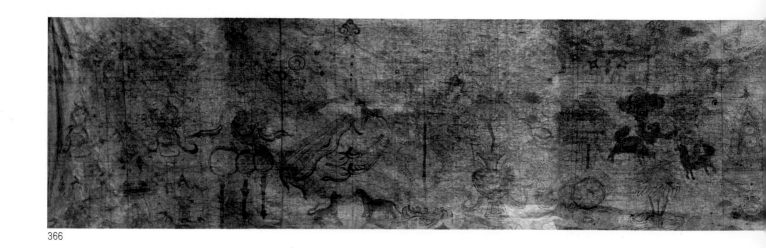

366

365　供敬長卷帛畫（局部）　　唐卡　　年代不詳

366　供敬長卷帛畫（局部）　　唐卡　　年代不詳　　高 93cm

367　供敬長卷帛畫（局部）　　唐卡　　年代不詳

368　供敬長卷帛畫（局部）　　唐卡　　年代不詳

368

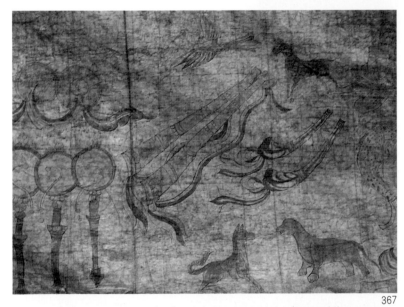

367

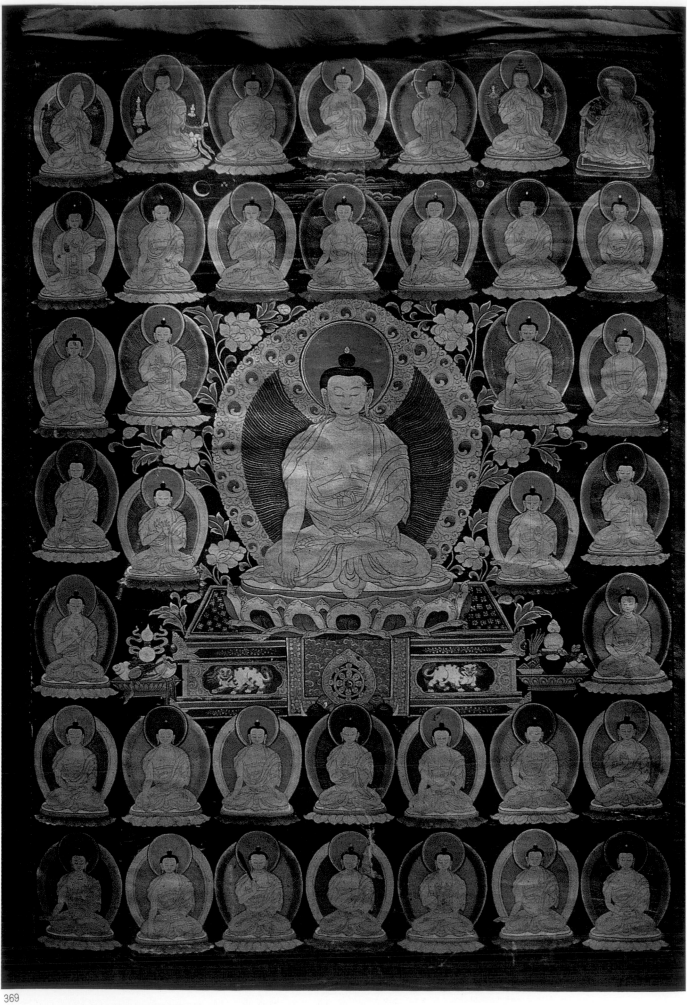

370

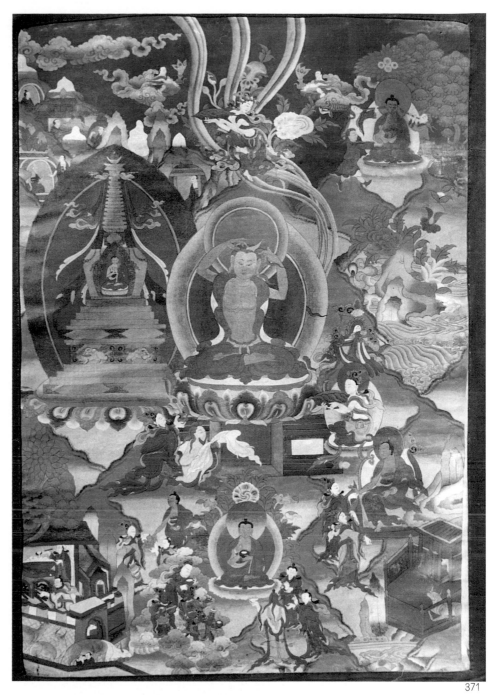

371

369　千佛　　唐卡
　　　近代　　高 71cm
370　度母　　唐卡
　　　年代不詳　　高 62cm
371　佛傳圖　　唐卡
　　　近代　　高 80cm
372　經卷插圖　　唐卡
　　　約公元 14 世紀
　　　高 16cm

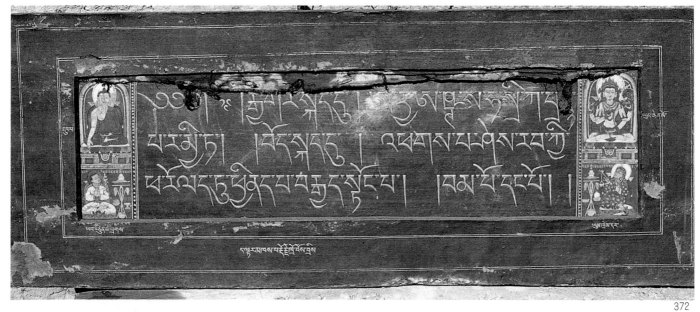

372

373

374

373　高僧　　唐卡　　年代不詳　　高 60cm
374　千手千眼觀音圖　　唐卡　　近代　　高 96cm
375　度母　　唐卡　　近代　　高 90cm

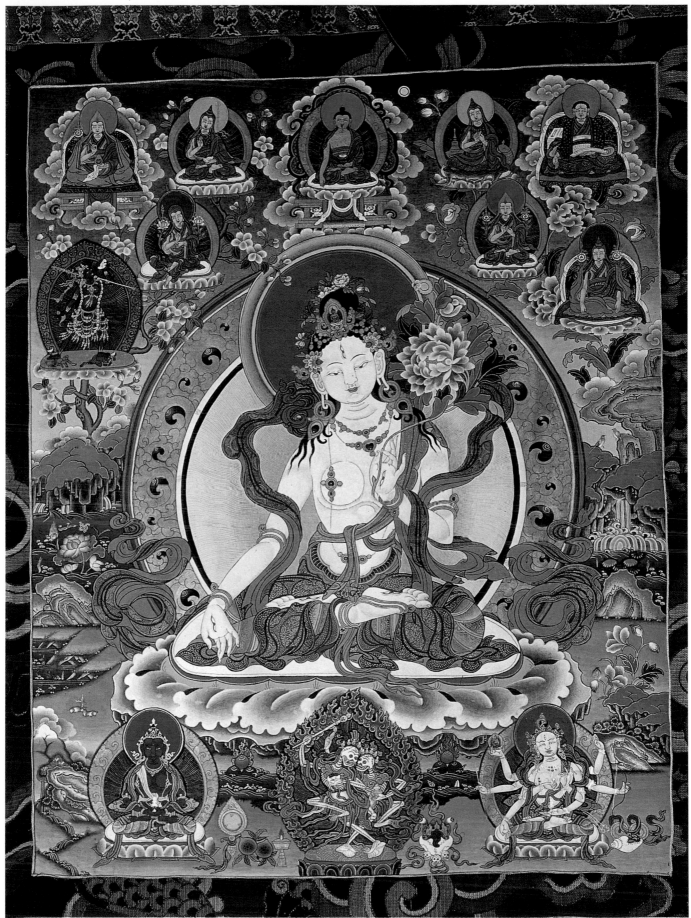

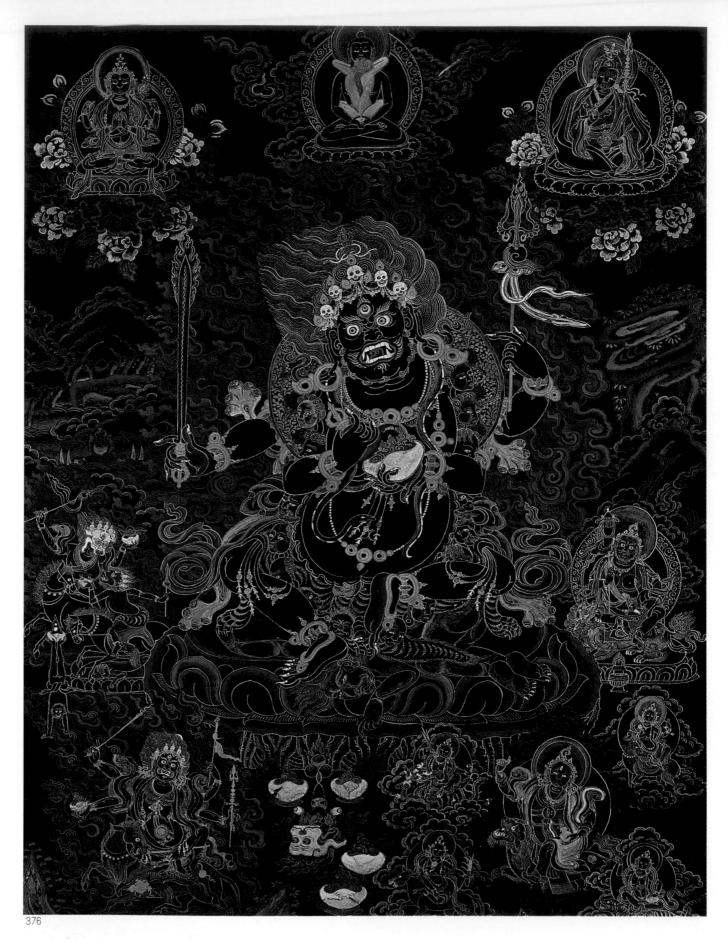

376

376　護法　唐卡　當代　高 90cm

377　帛畫經卷　唐卡　約公元 11 世紀　高 18cm

378　帛畫經卷　唐卡　約公元 11 世紀　高 18cm

377

378

217

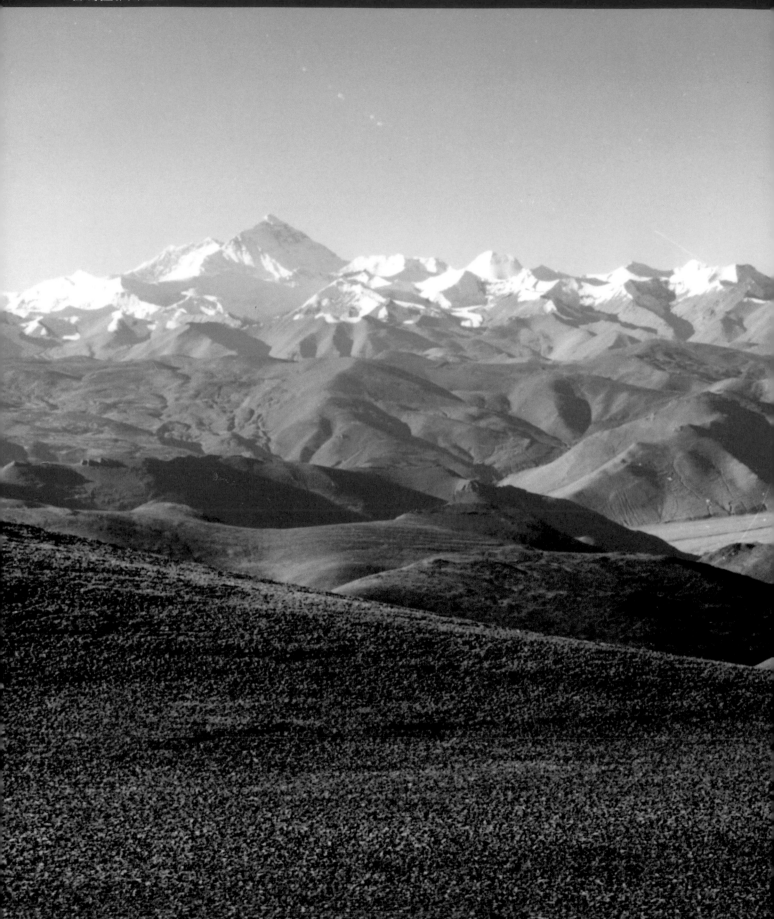

喜瑪拉雅山遠眺

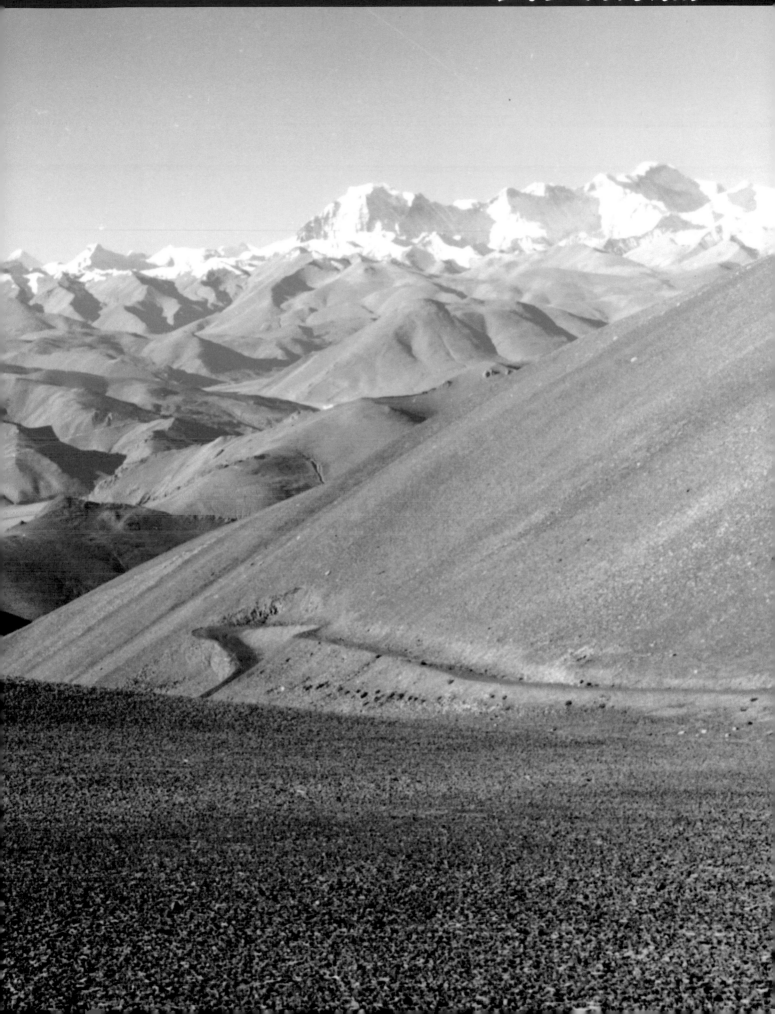

# （一）

# 編織藝術

千百年來，自給自足的自然經濟，制約著西藏民族的生存方式，同時也逐漸形成了藏民族獨特的審美取向。

僅就編織的範疇，從人們住的帳篷、穿的氆氌、繫的邦典、坐的卡墊、用的背包，直至牛馬羊驢各種牲口轡具、佩飾均是取之於自家的牛羊毛，捻、紡、染、編織而成。本篇所錄的一件件編織作品，無一不是精心著意地表達著藏民族的審美觀。

在西藏的農區，幾乎家家都有一架木製織機，每逢隆冬閒月，心靈手巧的婦女們，或創新，或依樣沒日沒夜地在一架架織機上細線密梭地編織著自己的希望與夢想。

從這些集實用與審美於一身的編織品中，我們不難發現藏民族從宗教氛圍裡回歸到人間煙火時所煥發出的那股生命熱情與創造活力。

379　牲靈佩飾　編織　近代　長25cm

380

382

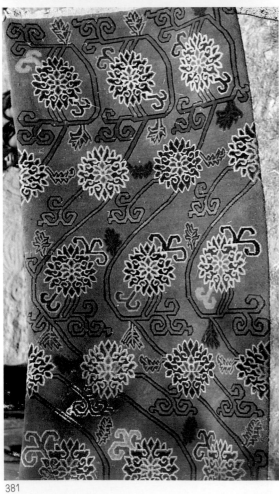

381

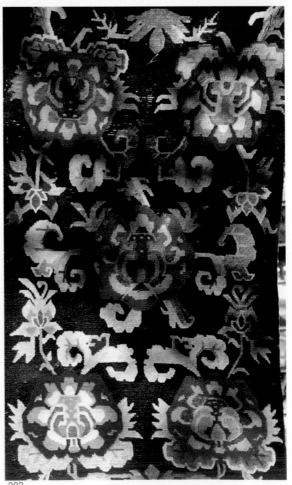

383

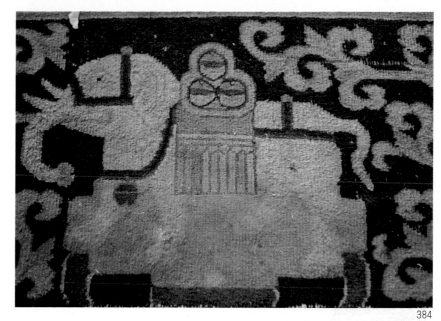

384

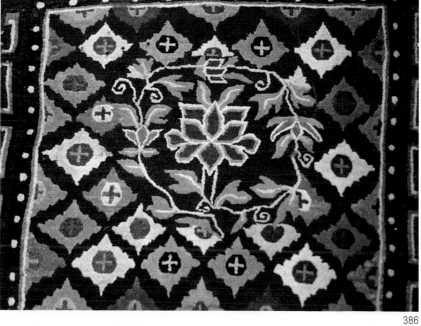

385

380　卡墊　　編織
　　　年代不詳　　　長 180cm
381　卡墊　　編織
　　　近代　　　長 180cm
382　卡墊　　編織
　　　近代　　　長 160cm
383　卡墊　　編織
　　　近代　　　長 180cm
384　卡墊（局部）
　　　編織　　公元 18 世紀
385　卡墊　　編織
　　　公元 19 世紀　　　長 180cm
386　卡墊　　編織
　　　近代　　　長 175cm

386

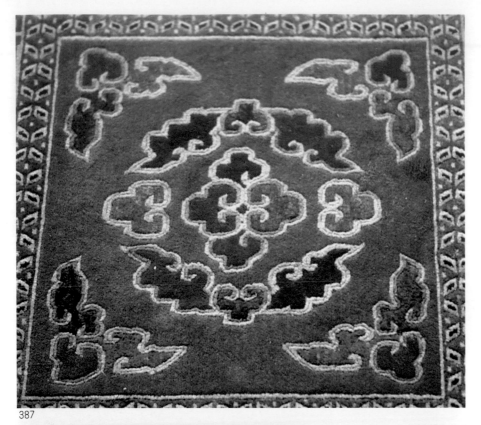

387

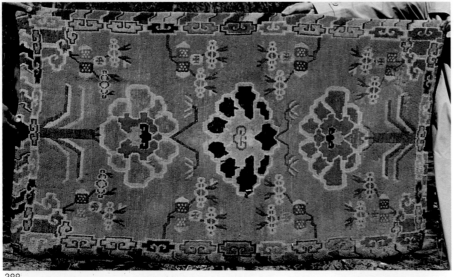

388

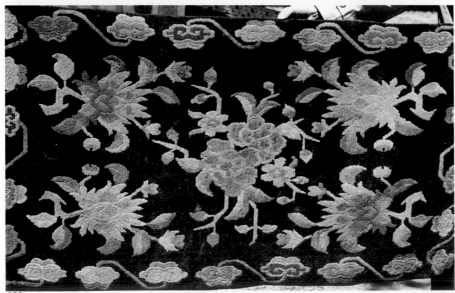

389

390

392

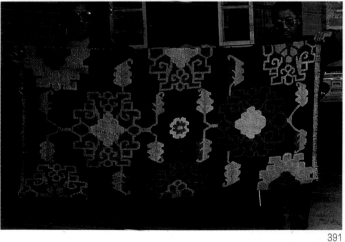

391

| 387 | 卡墊 | 編織 | 公元 19 世紀 | 長 170cm |
| 388 | 卡墊 | 編織 | 公元 19 世紀 | 長 175cm |
| 389 | 卡墊 | 編織 | 公元 19 世紀 | 長 170cm |
| 390 | 卡墊 | 編織 | 近代 | 長 180cm |
| 391 | 卡墊 | 編織 | 近代 | 長 175cm |
| 392 | 卡墊 | 編織 | 近代 | 長 175cm |

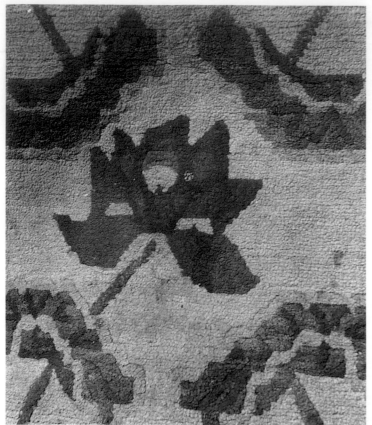

393

394

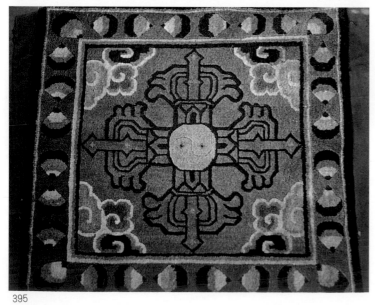

395

393　卡墊　　編織　　近代　　長180cm
394　卡墊　　編織　　近代　　長180cm
395　卡墊　　編織　　近代　　長180cm
396　藏南織繡　　織繡　　近代
397　藏南織繡　　織繡　　近代
398　藏南織繡　　織繡　　近代
399　藏南織繡　　織繡　　近代

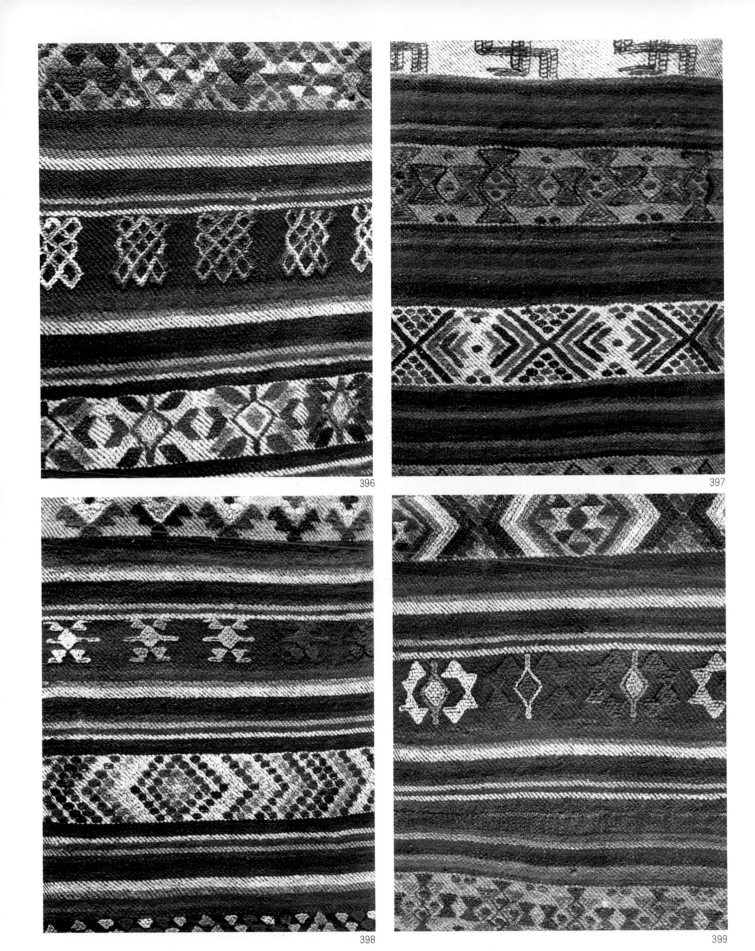

396

397

398

399

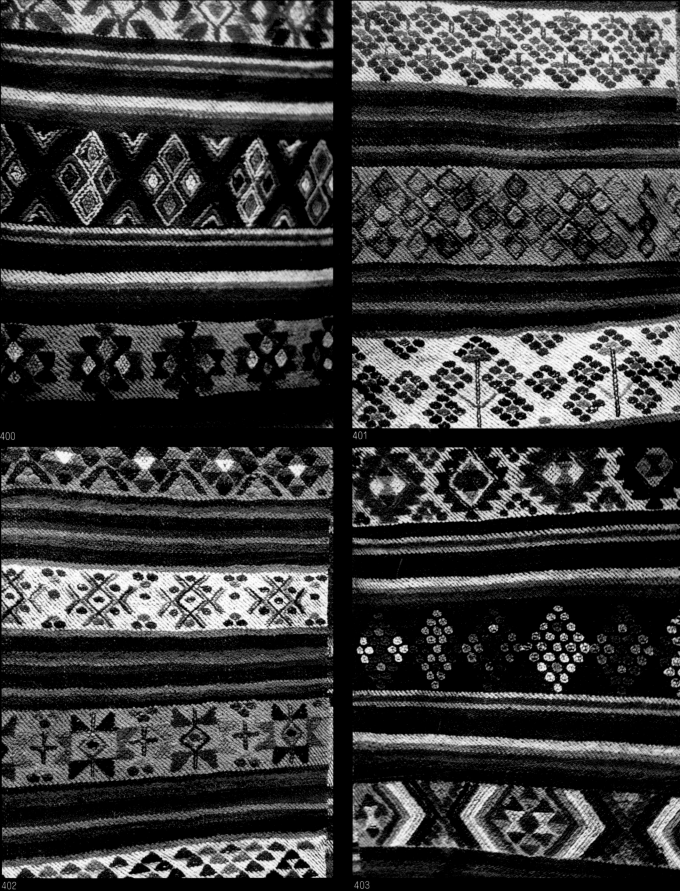

400

401

402

403

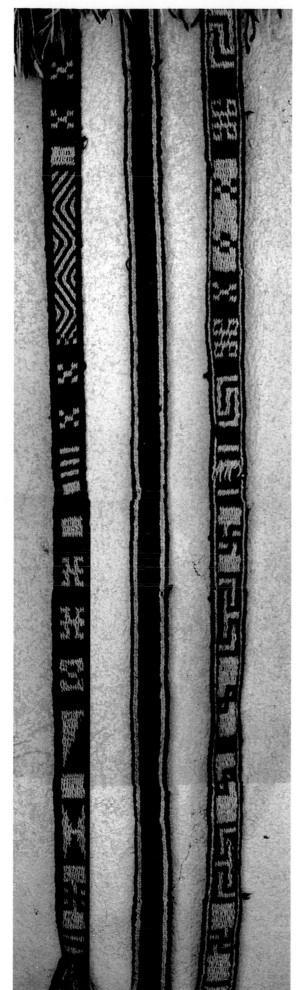

404

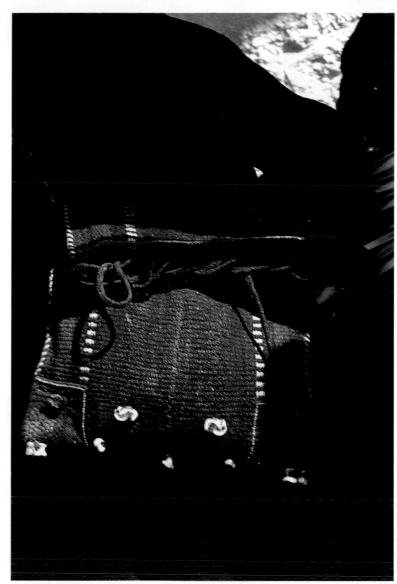

405

| 400 | 藏南織繡 | 織繡 | 近代 | |
|-----|---------|------|------|---|
| 401 | 藏南織繡 | 織繡 | 近代 | |
| 402 | 藏南織繡 | 織繡 | 近代 | |
| 403 | 藏南織繡 | 織繡 | 近代 | |
| 404 | 彩帶 | 編織 | 近代 | 長195cm |
| 405 | 背包 | 編織 | 近代 | 高37cm |

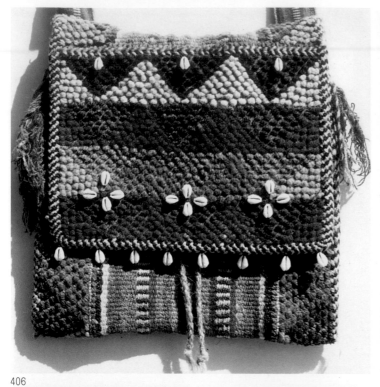

406

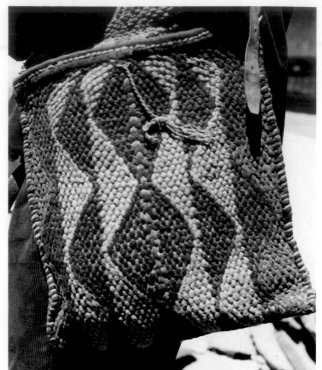

408

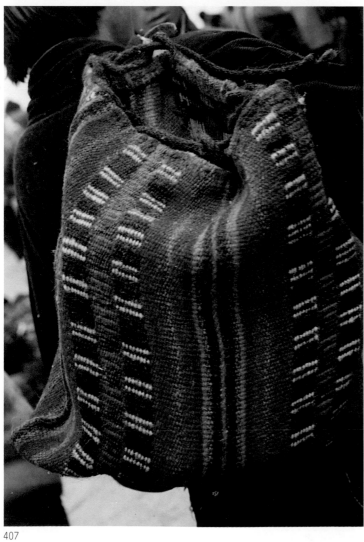

407

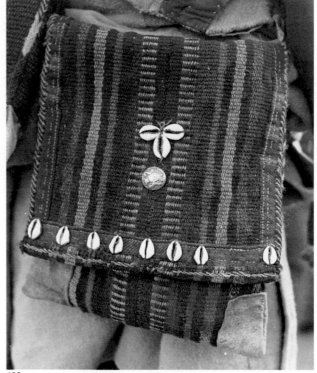

409

| 406 | 背包 | 編織 | 近代 | 高 40cm |
| 407 | 背包 | 編織 | 近代 | 高 35cm |
| 408 | 背包 | 編織 | 近代 | 高 35cm |
| 409 | 背包 | 編織 | 近代 | 高 33cm |
| 410 | 背包 | 羊毛線織 | 近代 | 高 45cm |
| 411 | 貝包 | 牛皮 | 近代 | 高 20cm |
| 412 | 邦典 | 羊毛線織 | 近代 | 高 78cm |
| 413 | 背包 | 羊毛線織 | 近代 | 高 50cm |

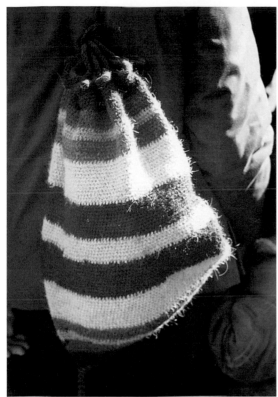

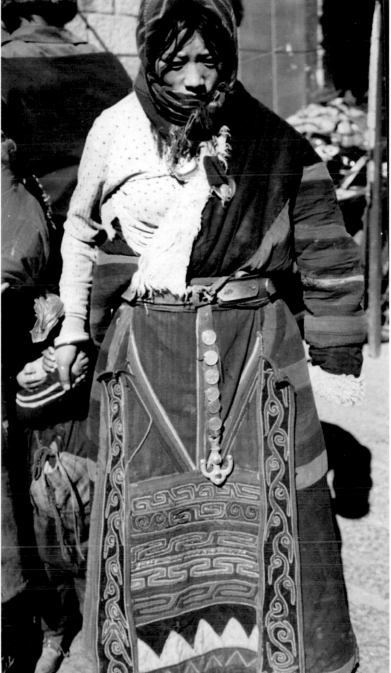

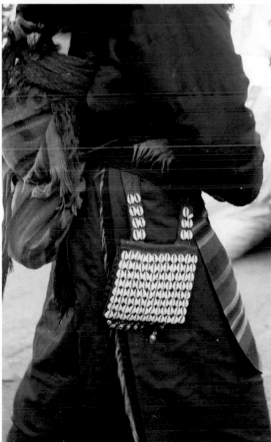

410

411

412

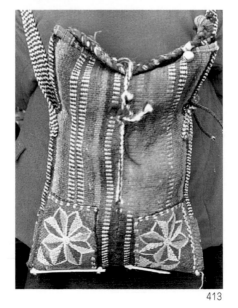

413

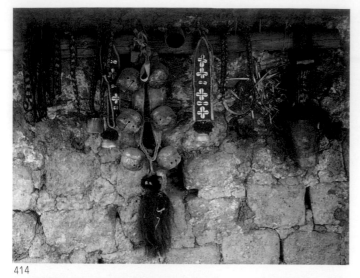

414

416

415

| 414 | 牲靈佩飾 | 編織 | 近代 | 高 25cm |
|-----|---------|------|------|---------|
| 415 | 牲靈佩飾 | 編織 | 近代 | 高 23cm |
| 416 | 牲靈面飾 | | | |
| 417 | 盛裝犛牛 | 編織 | | |

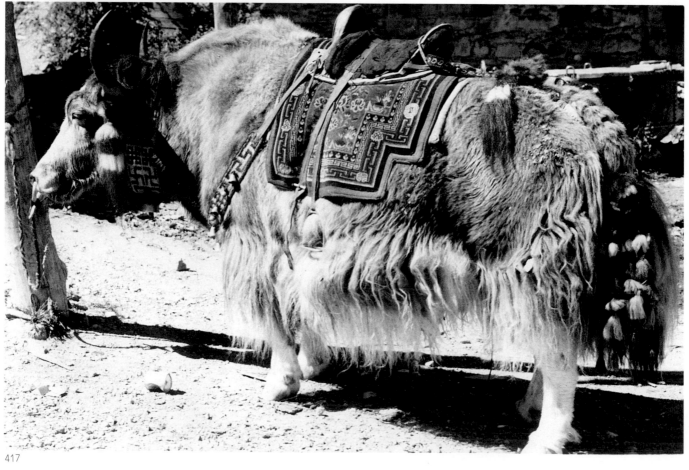

417

418

419

420

421

422

423

| 418 | 牲靈面飾 | 421 | 牲靈佩飾 | 近代 | 高 20cm |
|-----|---------|-----|---------|------|---------|
| 419 | 牲靈面飾 | 422 | 牲靈佩飾 | 近代 | 高 23cm |
| 420 | 放生羊   | 423 | 牲靈佩飾 | 近代 | 高 27cm |

424

425

427

426

428

| 424 | 牲靈佩飾 | 近代 | 高 22cm |
| 425 | 牲靈佩飾 | 近代 | 高 24cm |
| 426 | 牲靈佩飾 | 近代 | 高 21cm |
| 427 | 牲靈佩飾 | 近代 | 高 20cm |
| 428 | 牲靈佩飾 | 近代 | 高 23cm |

429

430

431

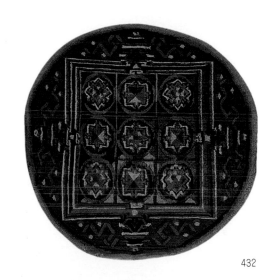

432

433

429　牲靈佩飾　　近代　　高 22cm

430　牲靈佩飾　　近代　　高 22cm

431　牲靈佩飾　　近代　　高 21cm

432　編織曼陀羅　近代　　高 81cm

433　編織門帘　　近代　　高 180cm

# （二）

# 天降石、護符、供
# 敬品藝術

　　天降石和護符應該統稱作信仰佩飾，藏族人民如此珍視，乃是由於它們的神聖意蘊所在。天降石多爲古代製造的金屬佩飾、掛飾，也有璞玉或古代石，其外觀酷似某種祥瑞之物。這些金石「作品」，因往往發掘於開犁布穀時的田野，或冬秋水枯之際的江邊澤畔，故被人們認爲是一種天降天賜之神物。

　　麋鹿、鳥雀、猛虎、雄鷹是天降石作者們樂此不疲的表現對象。

　　護符的類型品種極多，上層權貴佩戴的護符多爲純金純銀的精雕細刻之作，尋常百姓戴的則是銅皮敲製而成，圖案也較簡練概括，反倒有趣。

　　酥油塑是西藏高原獨有的工藝品種，與漢地的糖人面塑相仿，其表現內容豐富，手法細膩，久爲僧俗各界所喜聞樂見。人們熟悉的酥油花，多爲寺院僧侶藝人創作並供奉於佛殿堂奧之內。

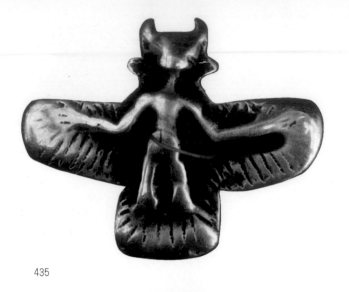

435

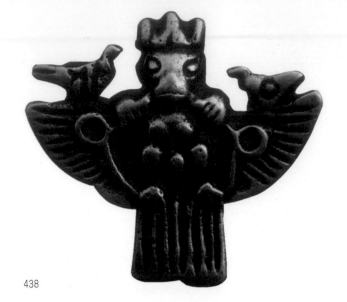

438

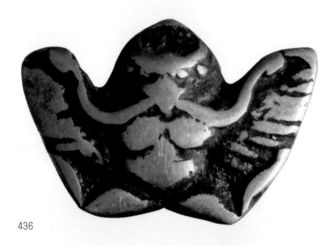

436

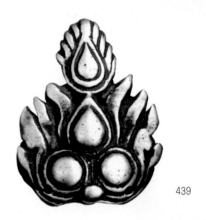

439

437

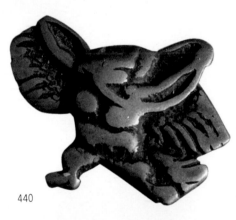

440

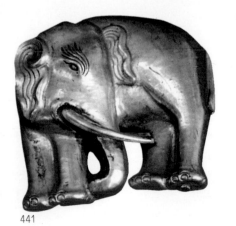

441

442

444

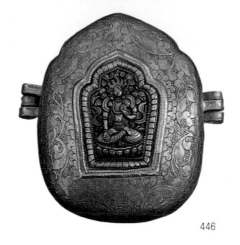

443

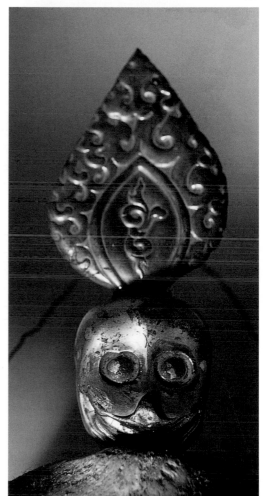

446

445

| 435 | 天降石 | 雕刻 | 年代不詳 | 高 5cm | 441 | 象 | 雕刻 | 約公元 17 世紀 | 高 6cm |
| 436 | 天降石 | 雕刻 | 年代不詳 | 高 5cm | 442 | 天降石 | 雕刻 | 年代不詳 | 高 3cm |
| 437 | 天降石 | 雕刻 | 年代不詳 | 高 6cm | 443 | 護符 | 雕刻 | 約公元 19 世紀 | 高 11cm |
| 438 | 天降石 | 雕刻 | 年代不詳 | 高 5cm | 444 | 天降石 | 雕刻 | 年代不詳 | 高 5cm |
| 439 | 諾布 | 雕刻 | 公元 18 世紀 | 高 4cm | 445 | 骷髏火焰 | 雕刻 | 約公元十八世紀 | 高 10cm |
| 440 | 天降石 | 雕刻 | 年代不詳 | 高 3cm | 446 | 護符 | 雕刻 | 近代 | 高 10cm |

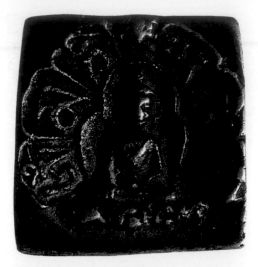

447

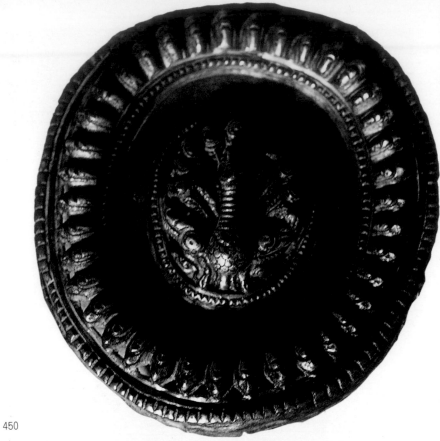

450

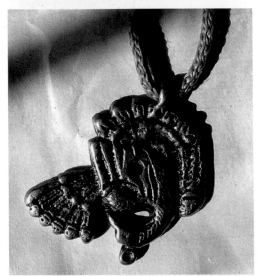

448

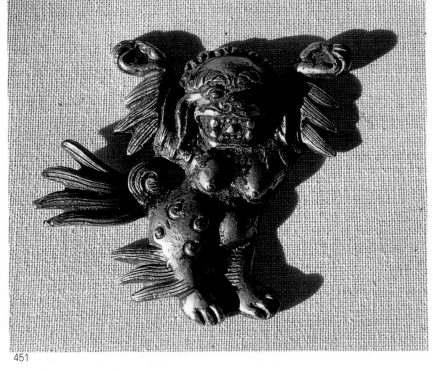

449

451

447　天降石　　　雕刻　　　年代不詳　　　高 6cm
448　天降石　　　雕刻　　　年代不詳　　　高 5cm
449　天降石　　　雕刻　　　年代不詳　　　高 3cm
450　孔雀　雕刻　約公元 18 世紀　　高 3cm
451　天降石　　　雕刻　　　年代不詳　　　高 4cm

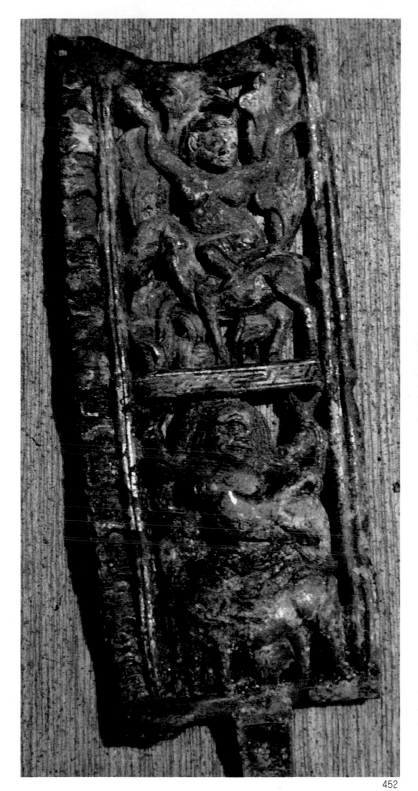

452

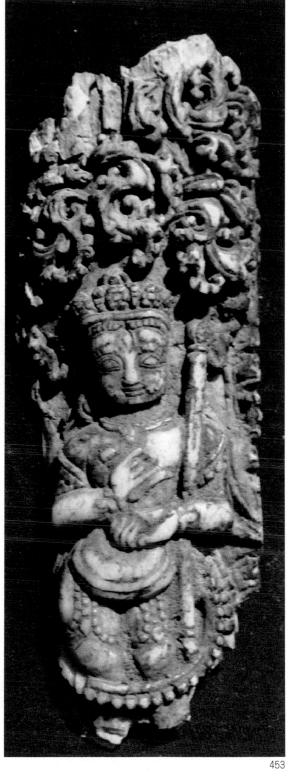

453

452　天降石　　雕刻　　年代不詳　　高 4cm
453　骨雕　　　雕刻　　約公元 13 世紀　　高 11cm

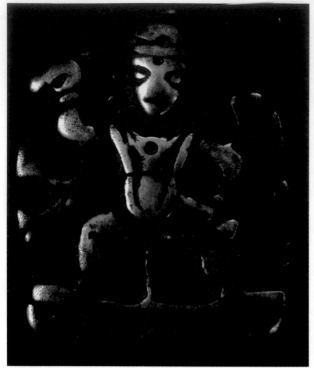

454

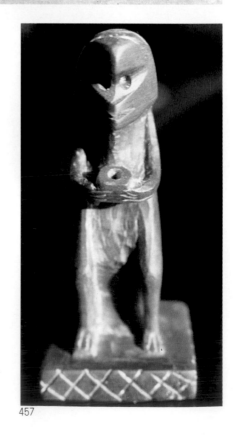

456

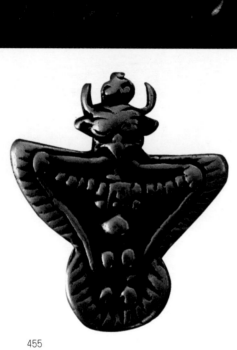

455

457

454　天降石　　雕刻　　年代不詳　　高 7cm

455　天降石　　雕刻　　年代不詳　　高 5cm

456　石猴　　雕刻　　近代　　高 12cm

457　石猴　　雕刻　　近代　　高 12cm

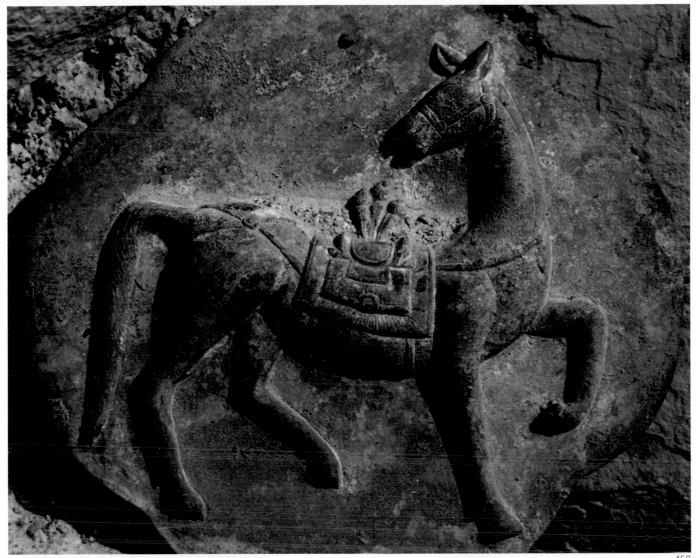

458

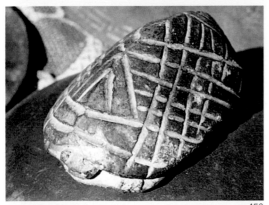

459

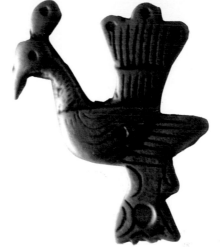

461

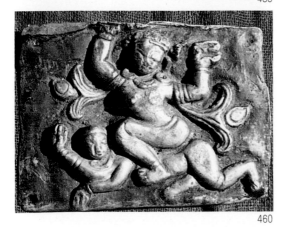

460

458　寶馬　　銅雕　　高 55cm
459　陶龜　　陶塑　　長 9cm
460　飛天・母嬰　　高 5cm
461　孔雀　　高 3.5cm

# 器物藝術

　　本篇所輯錄的器物，是從審美的視角出發，從宗教用品與民生器具中選拍的，有經堂中作法事的蓮壺，有添燈的酥油陶罐，也有藏族同胞須臾不可離身的酥油茶壺與青稞酒壺。這些作品與近期出土的達瑪拉山和拉薩郊區的古代黑陶、彩陶器皿相較，我們既可以橫向感受到西藏陶器與世界各民族陶器時代的共性與個性，又可縱向體會到西藏製陶技藝一脈相承的極地特徵，因爲至今，西藏大部分地區的製陶術與幾千年前沒有什麼不同。

　　考究的西藏陶器，一般均上本地出產的桔黃或墨綠兩種釉色，但很少呈現「入窯一色，出窯萬彩」的奇觀，其引人入勝處，主要是自身古樸自然的器形和界於非陶非瓷之間的特殊質感。

462

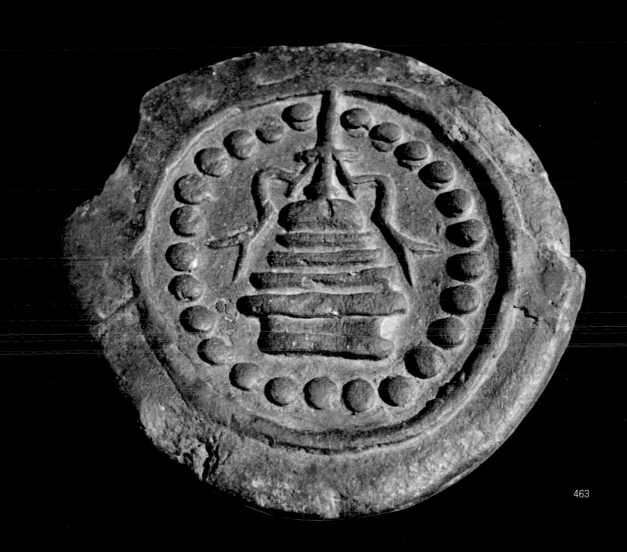

463

462　陶雞　　陶塑　　近代　　高 16cm
463　陶瓦當　　陶塑　　公元 19 世紀　　高 21cm

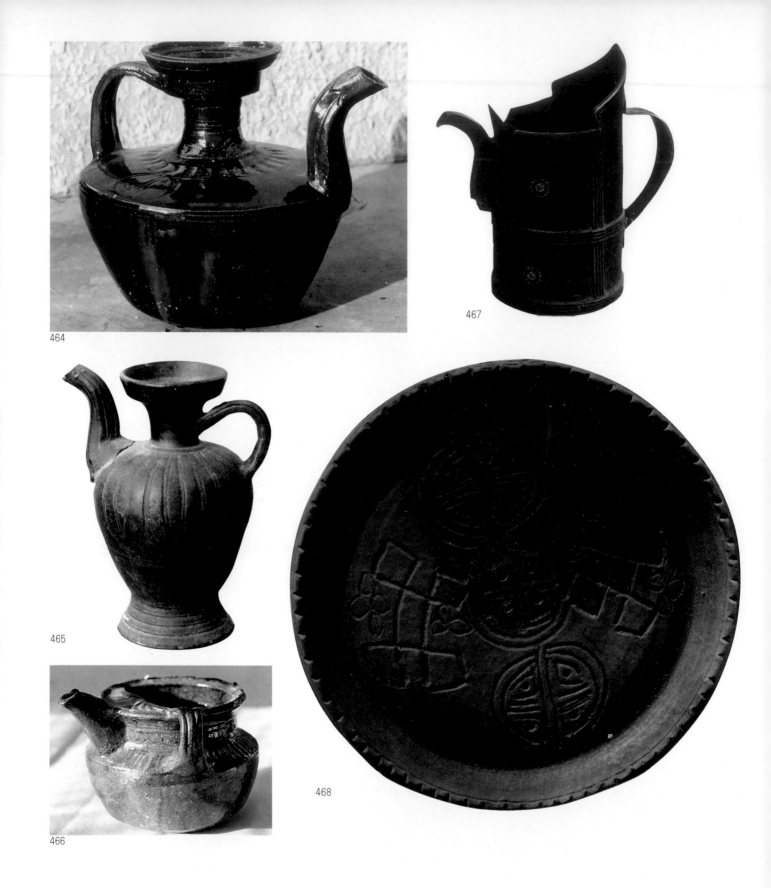

464　酥油茶壺　　陶塑　　近代　　高 29cm

465　酥油茶壺　　陶塑　　近代　　高 23cm

466　酥油罐　　陶塑　　近代　　高 18cm

467　僧帽壺　　公元 19 世紀　　高 27cm

468　陶盤　　近代　　高 20cm

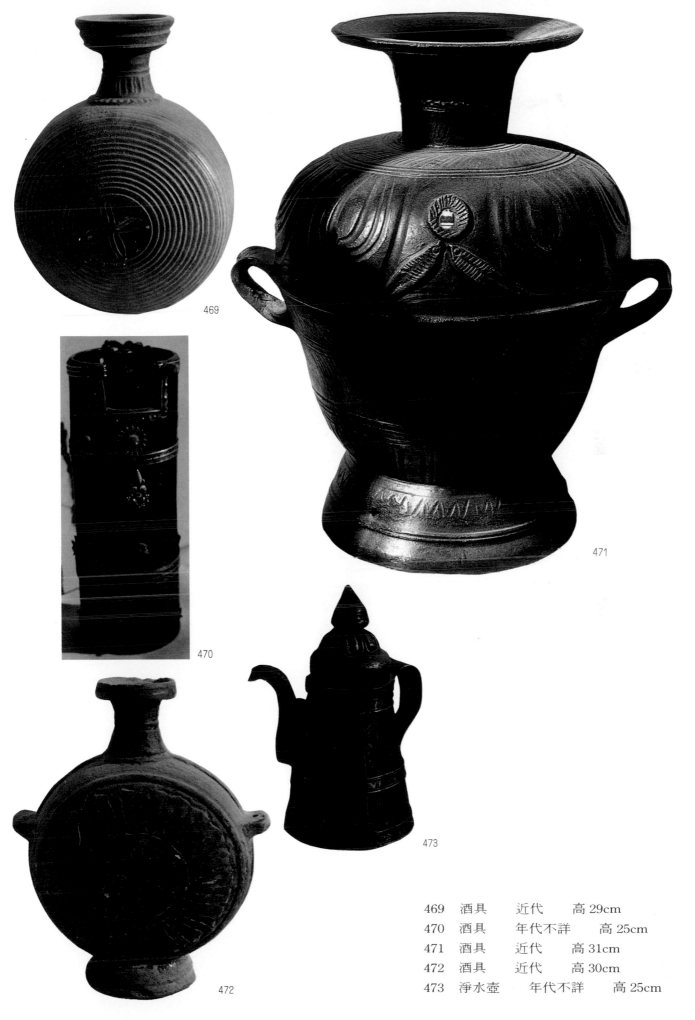

| | | | |
|---|---|---|---|
| 469 | 酒具 | 近代 | 高 29cm |
| 470 | 酒具 | 年代不詳 | 高 25cm |
| 471 | 酒具 | 近代 | 高 31cm |
| 472 | 酒具 | 近代 | 高 30cm |
| 473 | 淨水壺 | 年代不詳 | 高 25cm |

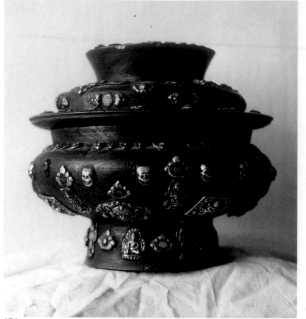

474

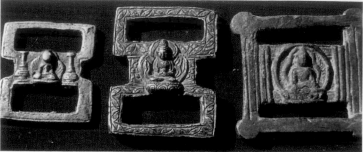

475

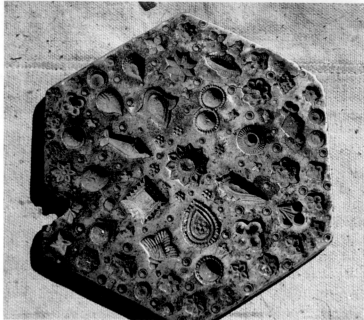

477

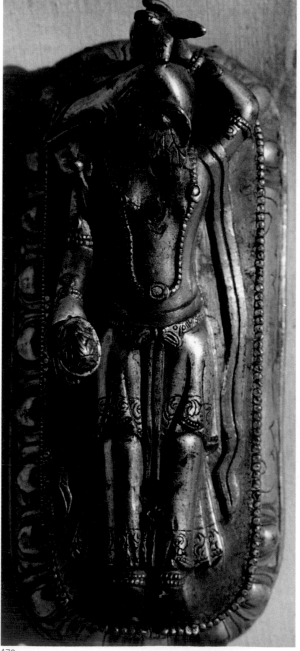

476

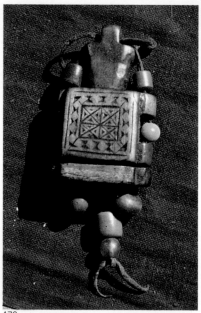

478

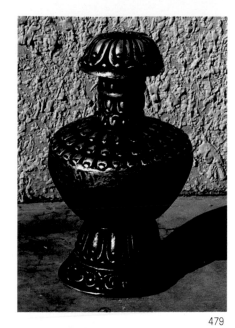

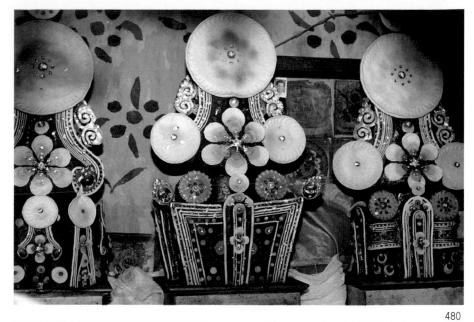

479

480

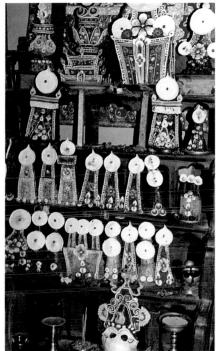

481

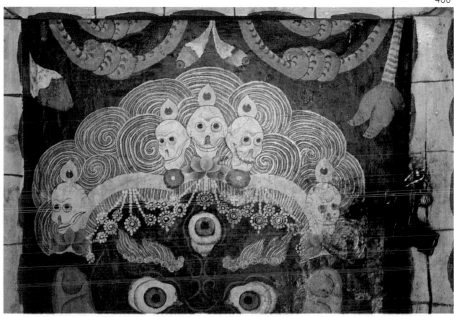

482

前藏展佛節　當代

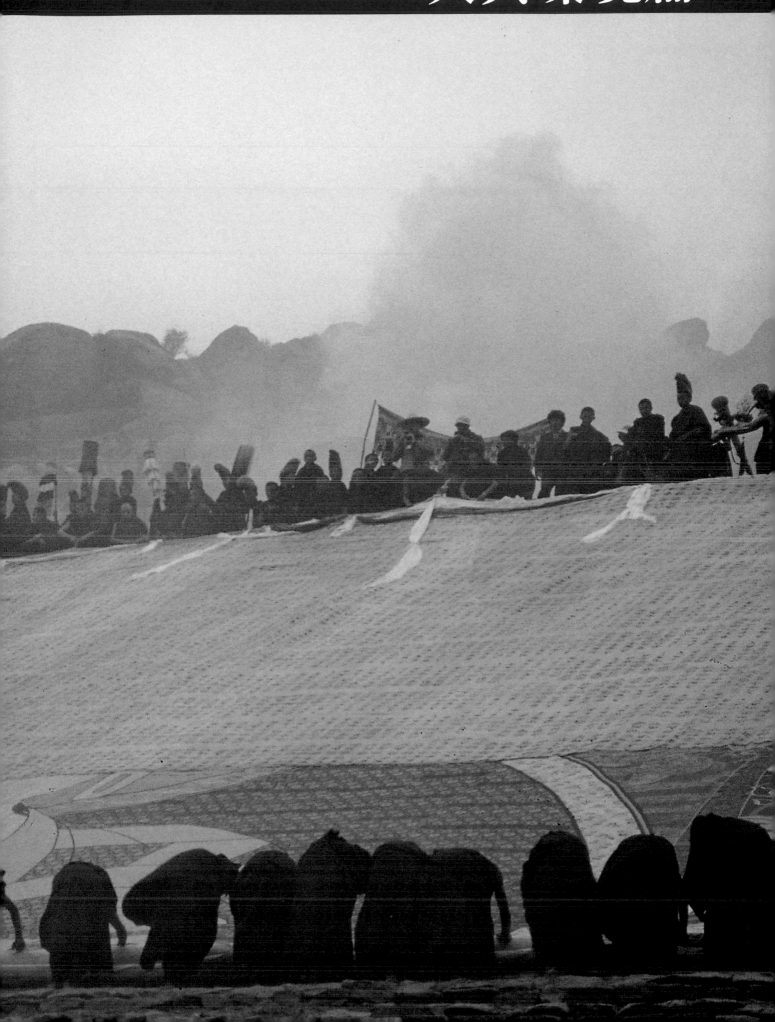

# （一）
# 人與環境

　　凡是到過西藏的人，大概都會得出這樣的共識：人與自然界的和諧統一，是這片高天厚土的最大特徵。古往今來，它不知誘惑著多少來過或沒來過雪域高原的人們。

　　外界稱西藏爲雪域，爲地球之第三極，其實除雪嶺冰峯外，西藏尚有大片的河谷綠洲，有浩莽的原始森林，有無際的草原與瀚海，有多如繁星的清澈，卻望不到底的江河湖泊，生存繁衍其間的西藏民族，世世代代堅韌不拔地創造著屬於自己的物質與精神的文明。日久天長，藏族人與險惡又變幻莫測的大自然似乎保持了某種契合，因而能做到隨遇而安和樂從天命。

　　天、地、人、動物、植物在這裡形成了相互依存的良性生態圈。我們多數凡夫俗子雖然不可企及佛教意念中的西方淨土，但在現實生活中的西藏高原上，卻可以程度不同地體會與感知其純真與靜謐，程度不同地體會與感知天人合一的美妙境界。而做爲一個人，倘若缺少了這種體驗，總是一種憾事。

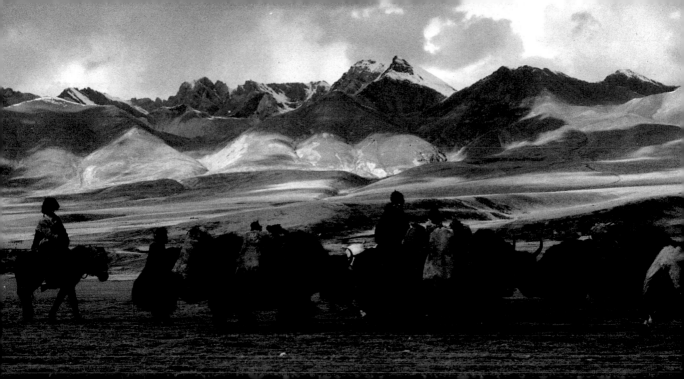

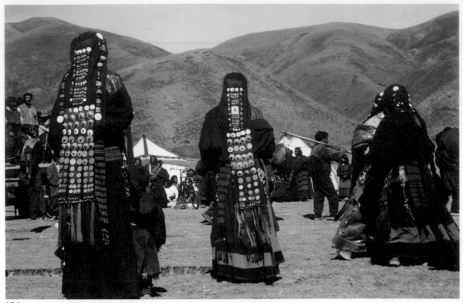

484

485

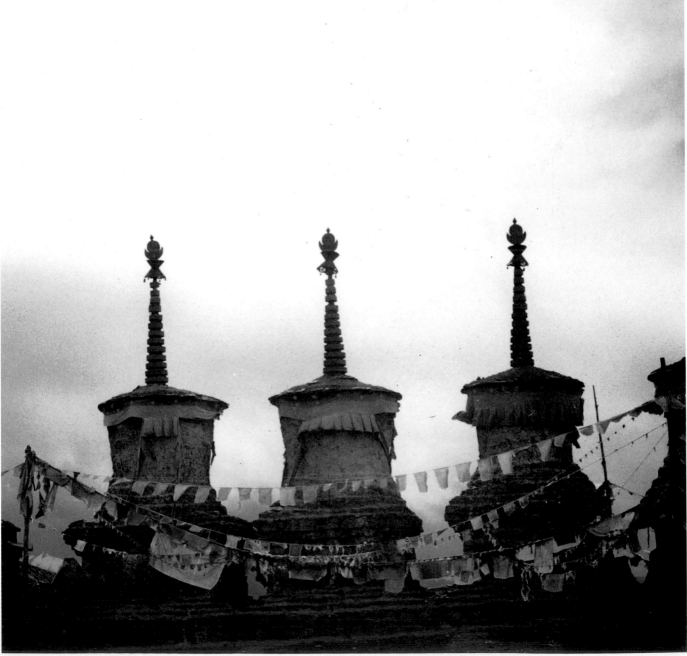

486

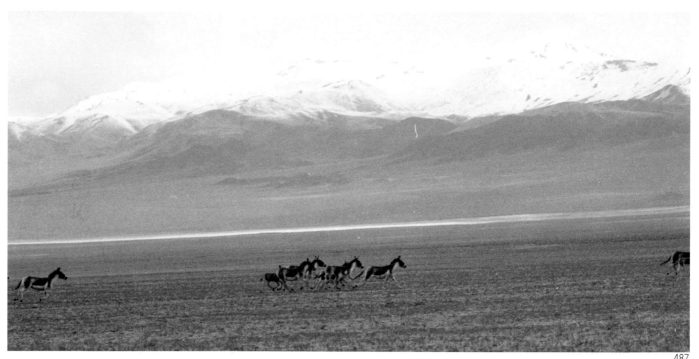

487

488

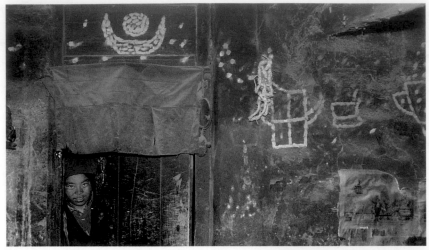

489

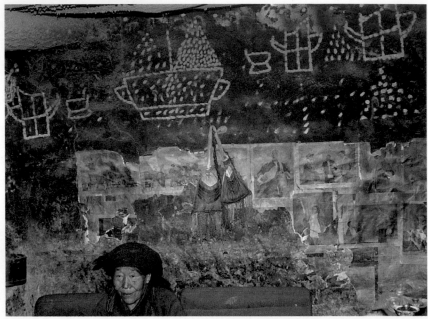

490

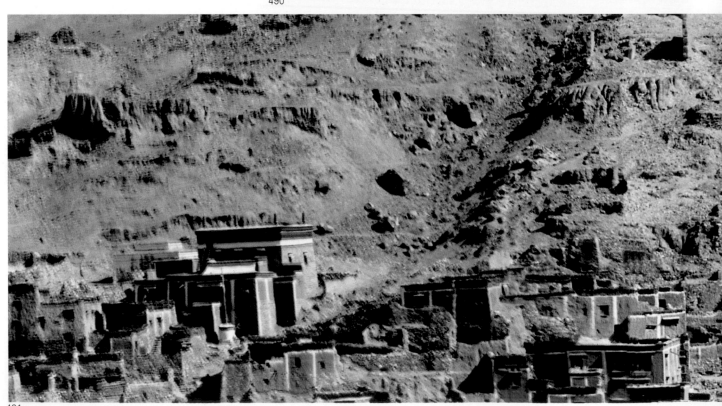

491

402

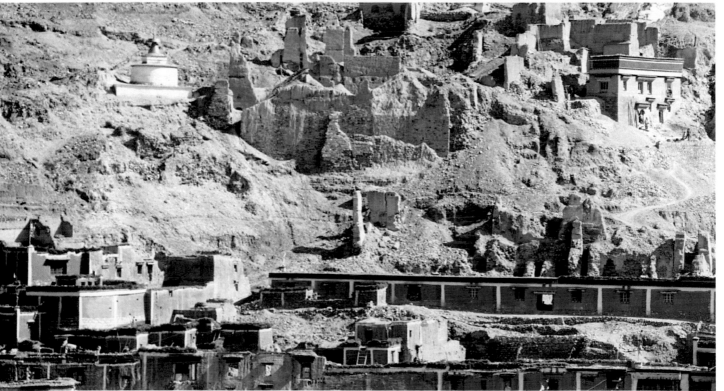

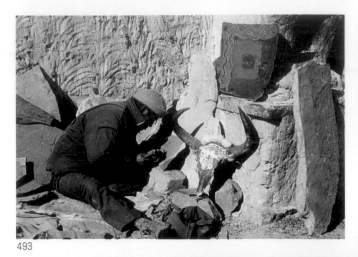

493

494

495

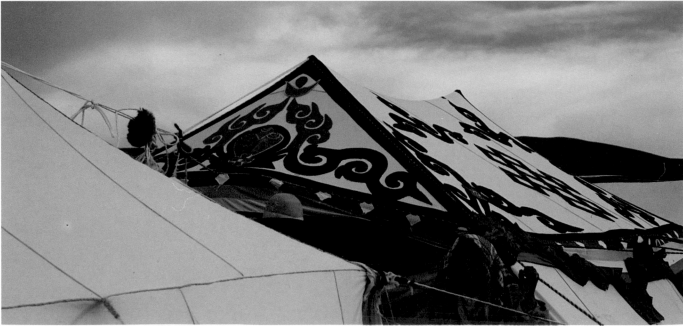

496

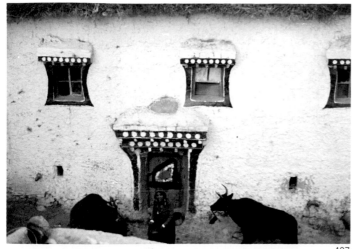

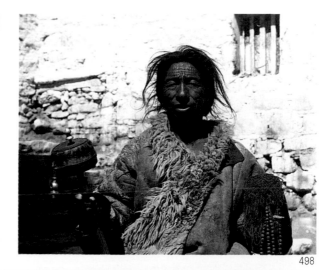

497

498

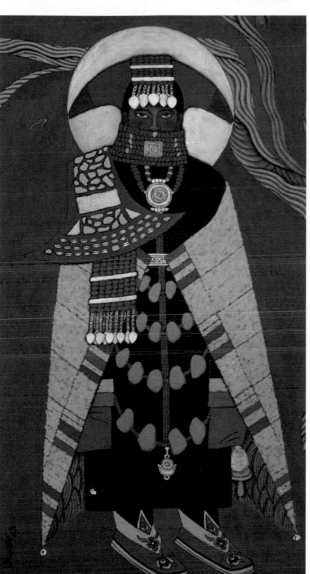

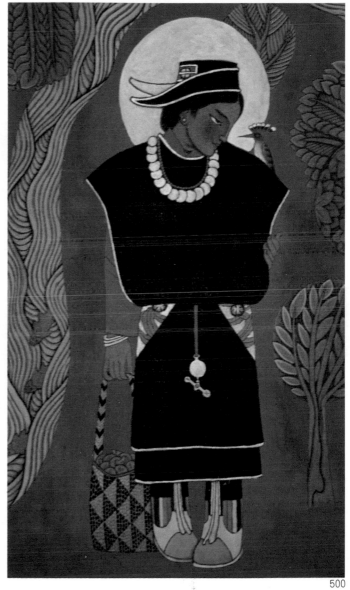

499

500

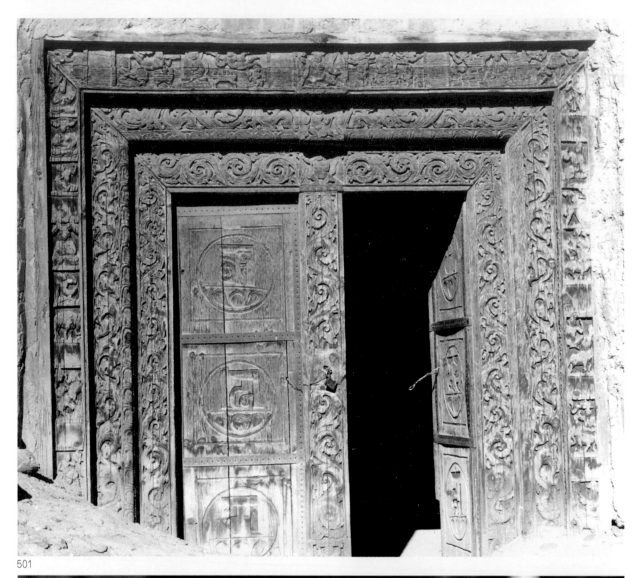

501

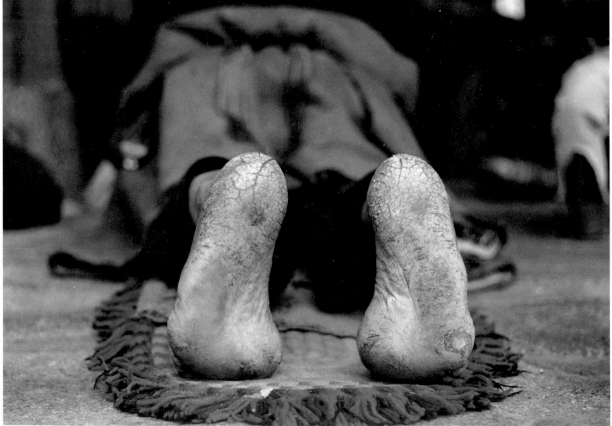

502

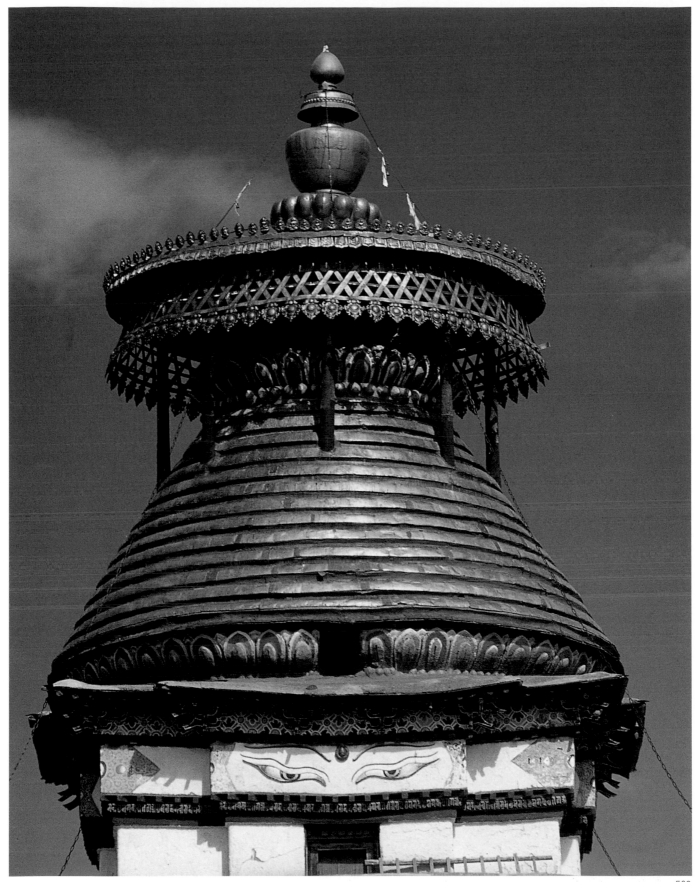

503

501　古格王朝遺址之門　　公元 11 世紀　　240×240cm

502　朝聖者

503　江孜十萬佛塔

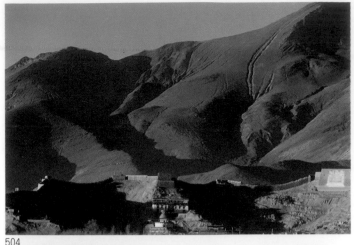

504

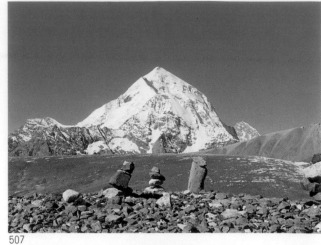

507

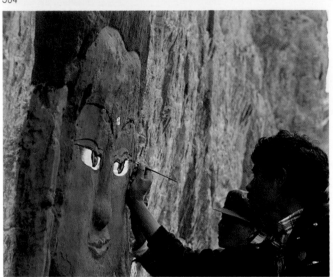

505

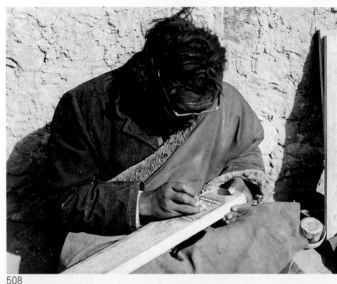

508

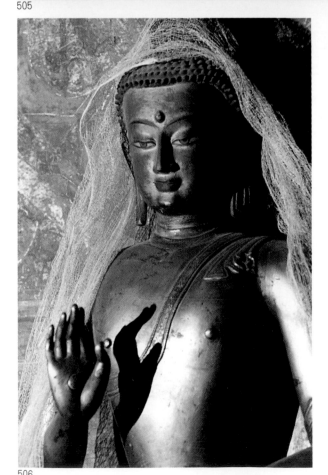

506

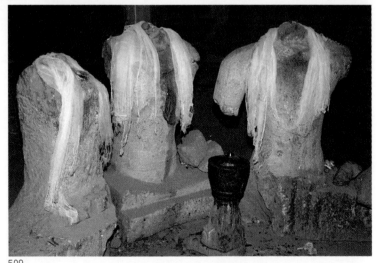

509

504　後藏重鎭江孜

505　虔敬的敷彩

506　披哈達的佛

507　無言之供祭

508　刻經版的藝匠

509　無言之供祭（據傳三尊石刻佛像爲公元6世紀作品）

510　藏王墓驅邪石獅　　約公元10世紀　　高169cm

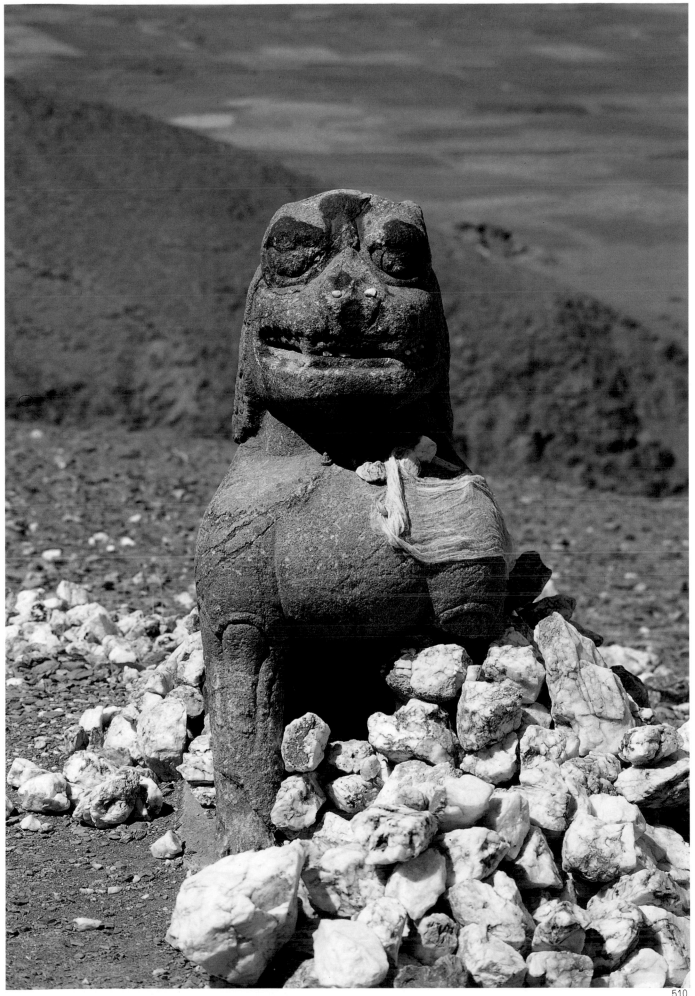

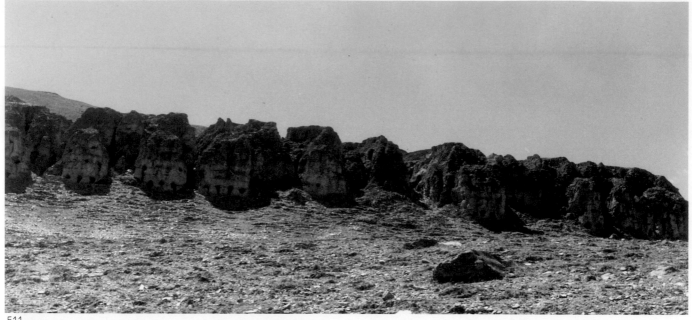

511

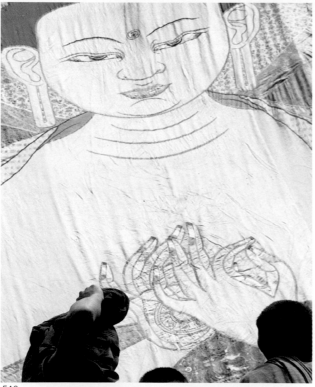

512

513

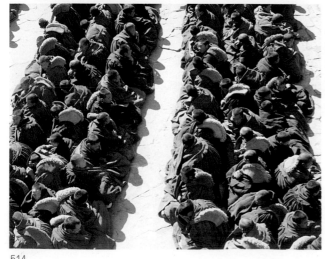

514

515

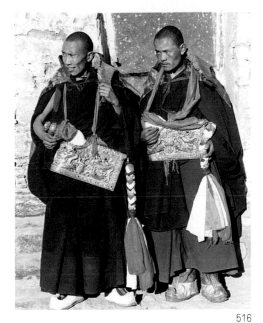

516

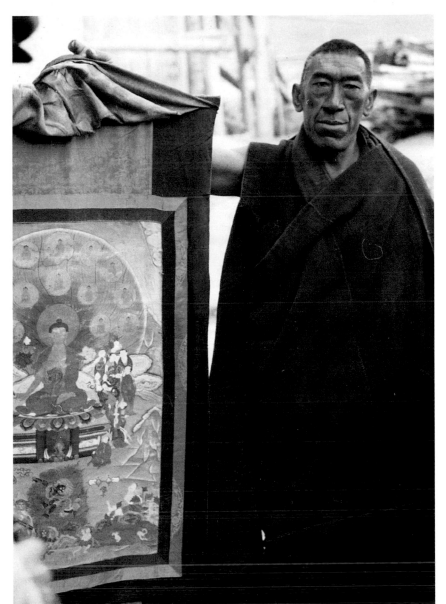

518

517

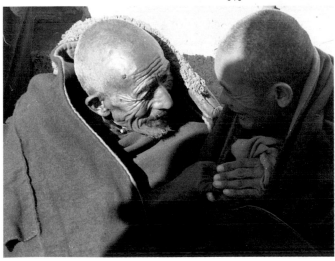

519

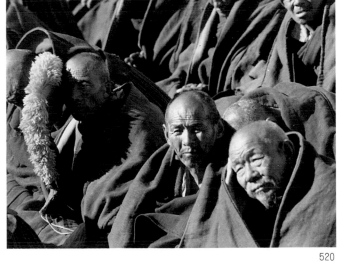

520

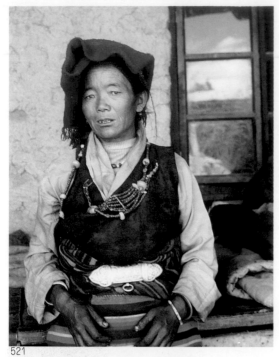

521

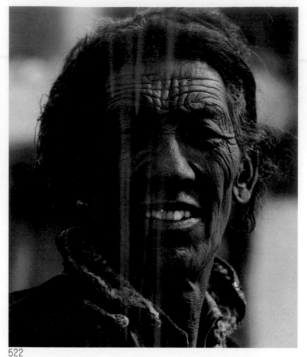

522

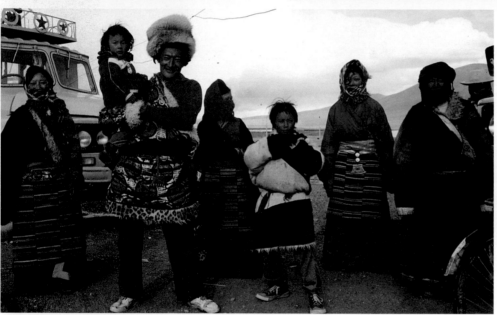

523

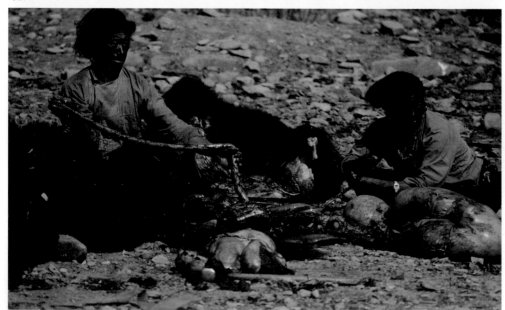

524

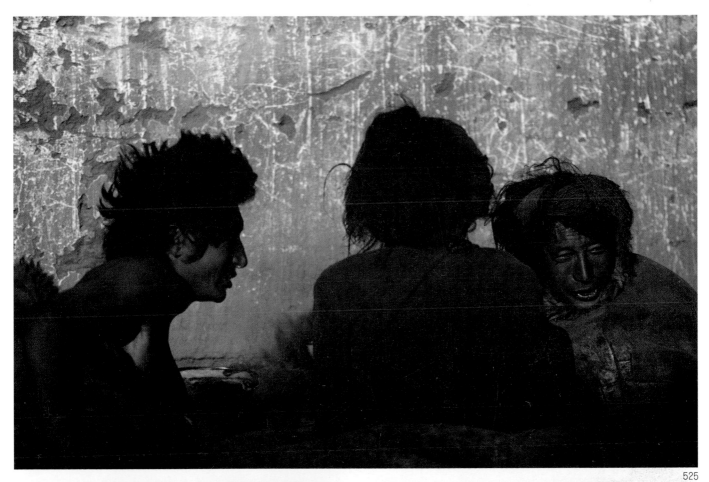

525

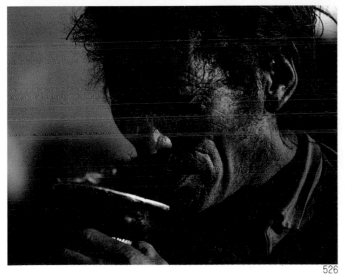

526

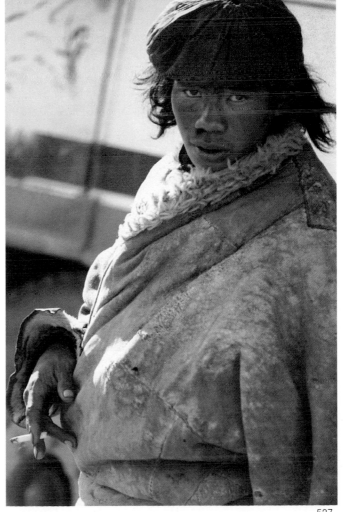

527

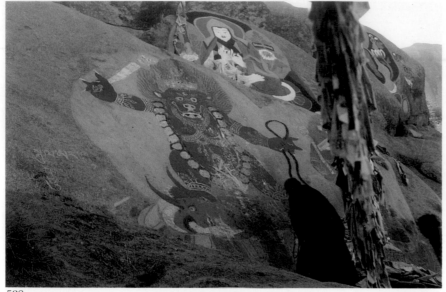

528

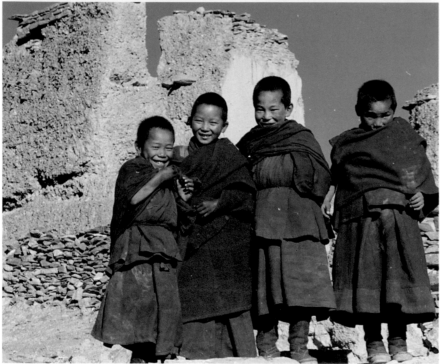

529

530

531

528　轉經

529　童僧

530　門帘　　布、氆氇呢　　100×120cm

531　卡墊　羊毛線編　　150×70cm

532　卡墊　羊毛線編　　180×90cm

533　氆氇呢

534　座墊　羊毛編　　150×60cm

535　穿禦邪裝的孩子

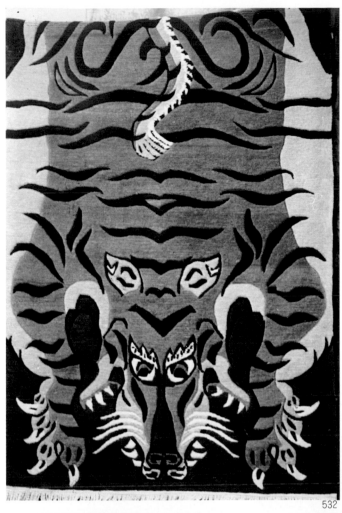

532

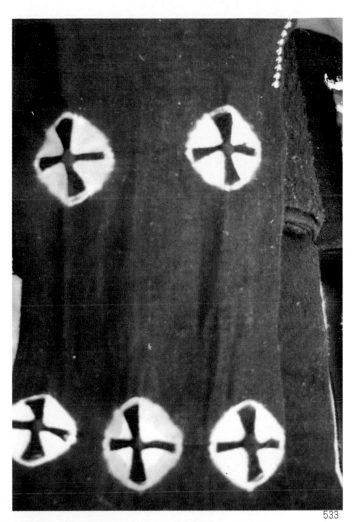

533

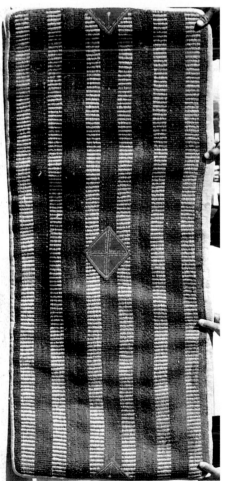

534

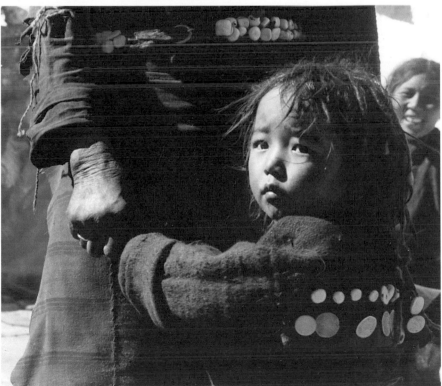

535

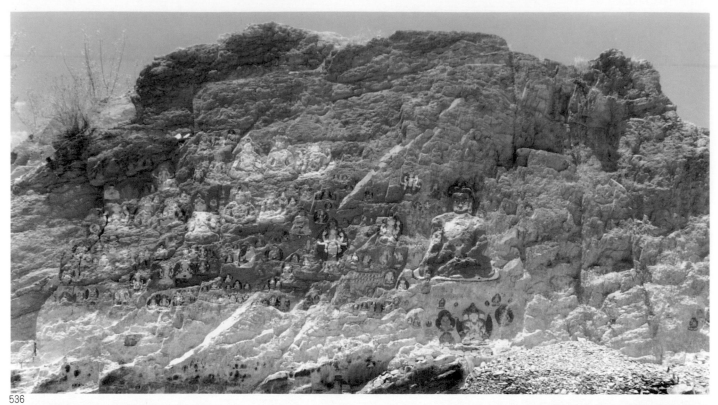

536

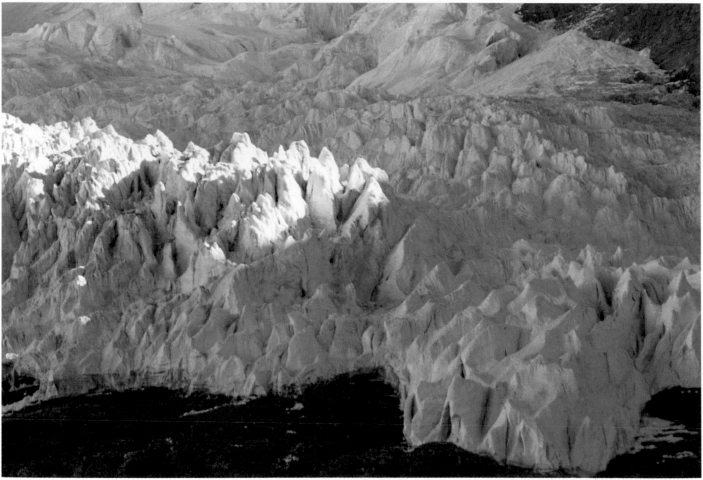

537

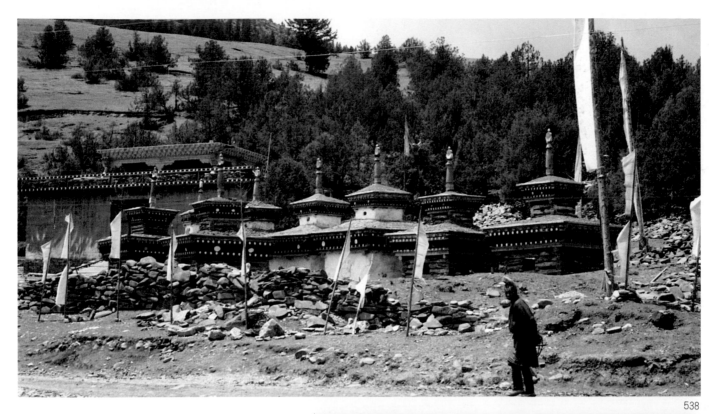

538

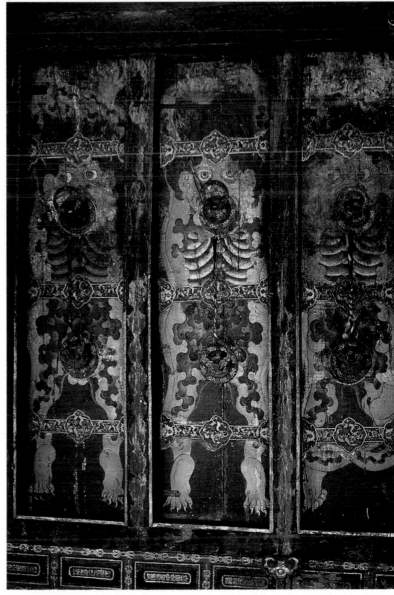

536　拉薩藥王山摩崖石刻（開鑿於約公元
　　　12世紀）
537　後藏冰塔林
538　藏東塔林
539　密殿之門

539

540

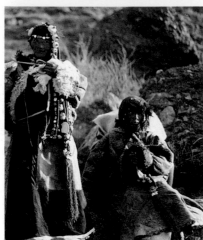

541

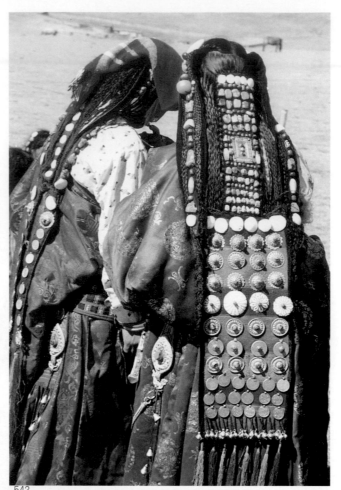

542

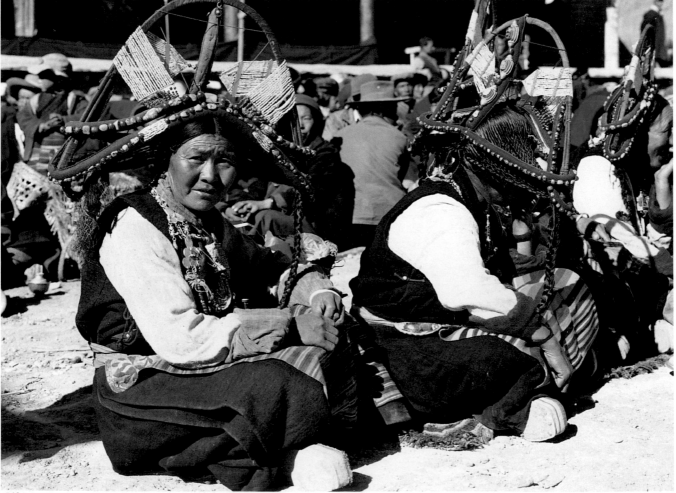

543

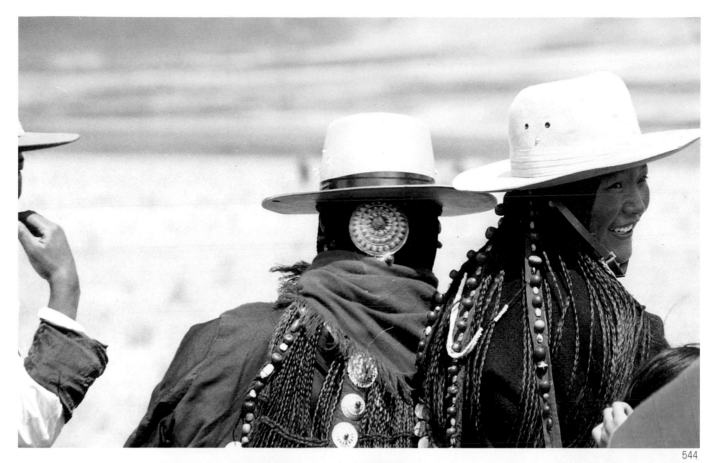

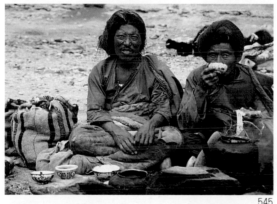

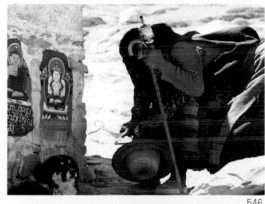

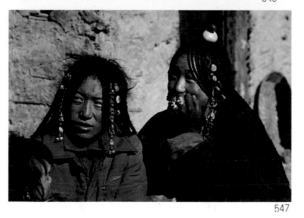

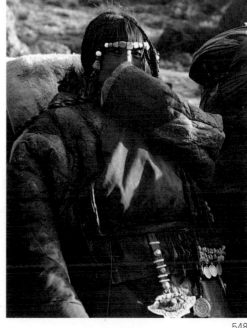

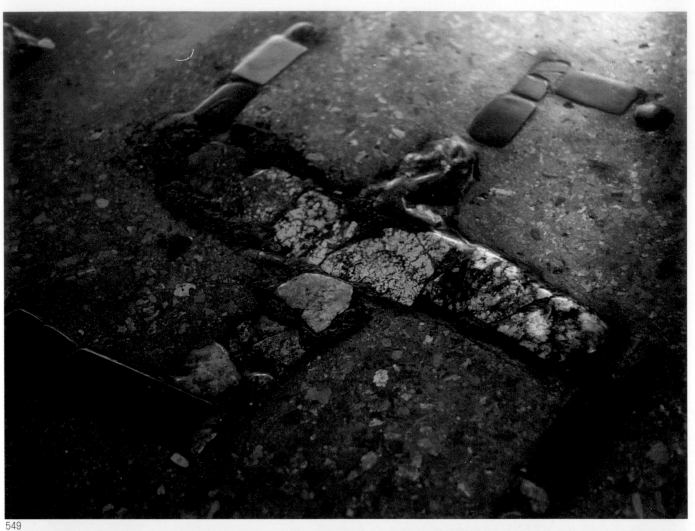

549

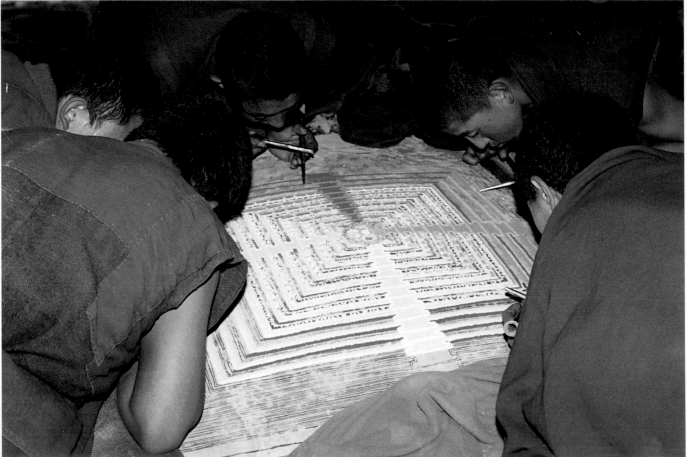

550

274

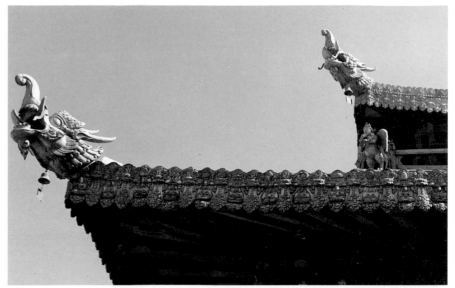

551

552

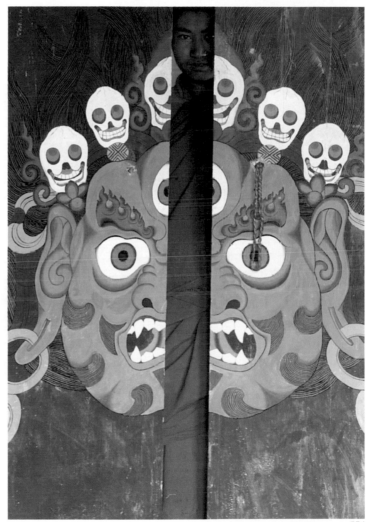

554

553

555

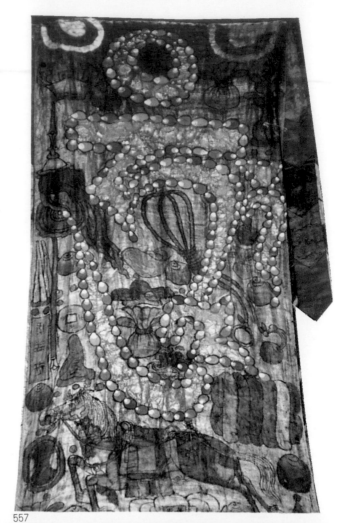

557

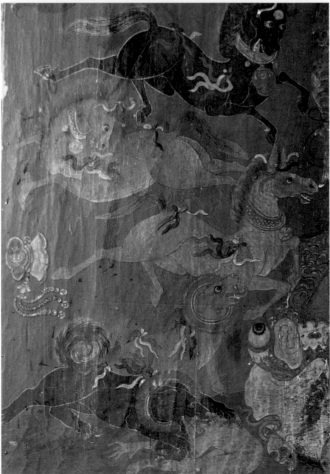

556

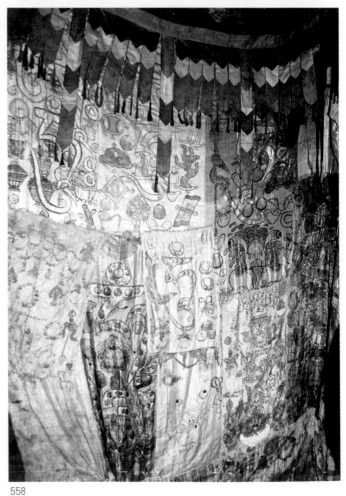

558

559

555　朵瑪　　近代　　　　　558　哈達畫　　年代不詳
556　木板畫　年代不詳　　　559　木板畫　　年代不詳
557　哈達畫　年代不詳

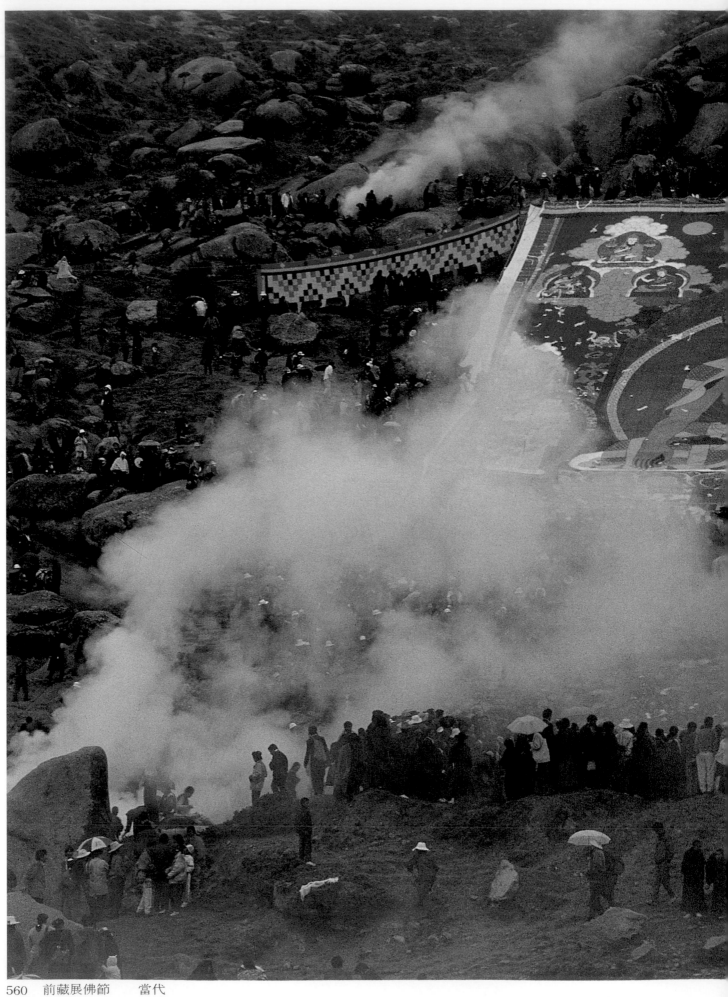

560　前藏展佛節　當代

278

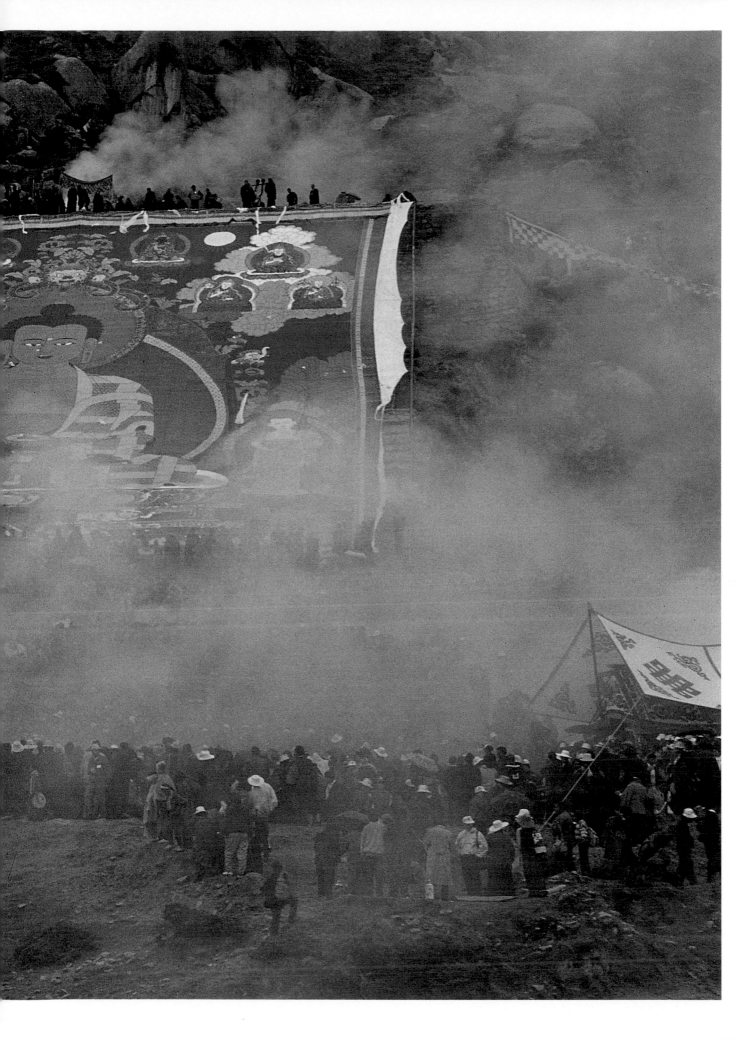

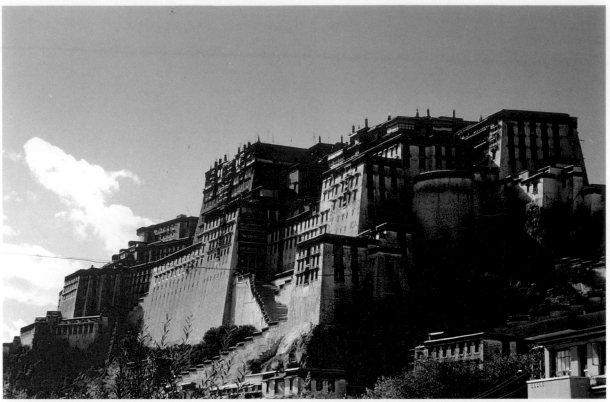

561

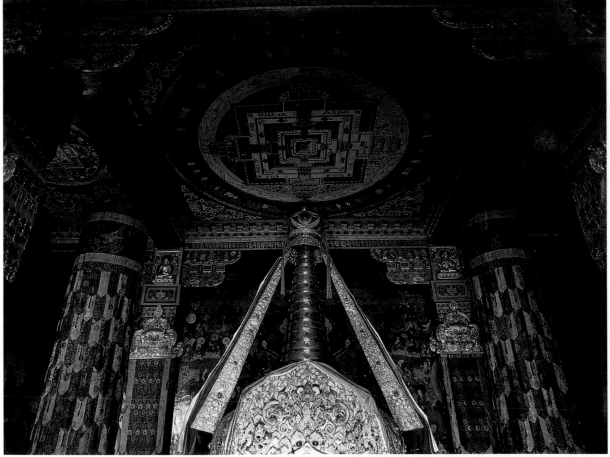

562

561　布達拉宮　　始建於公元七世紀　　　564　本敎曼陀羅　　近代　　邊長 100cm

562　活佛靈塔殿　　當代　　　　　　　565　本敎曼陀羅　　近代　　邊長 100cm

563　曼陀羅　近代　　邊長 81cm　　　566　本敎曼陀羅　　近代　　邊長 100cm

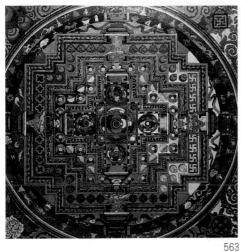

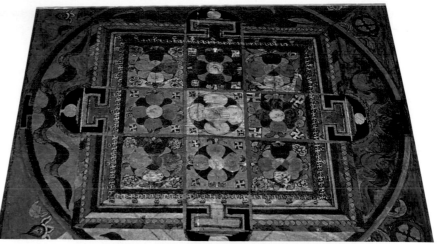

563

564

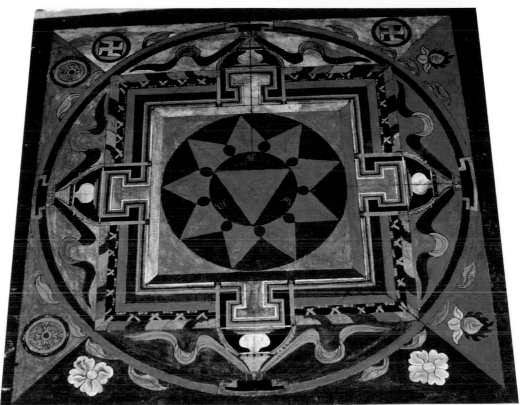

565

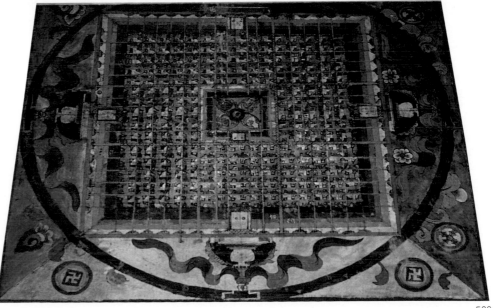

566

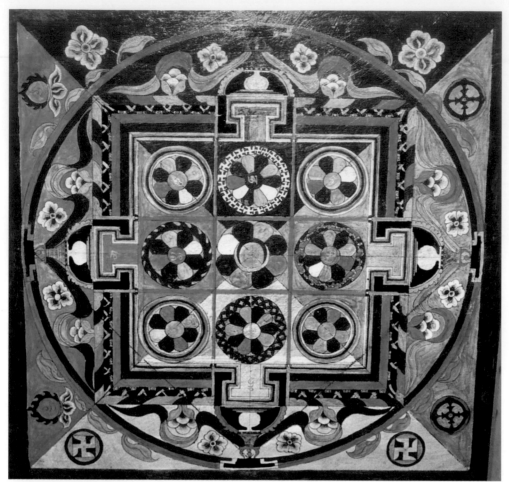

567

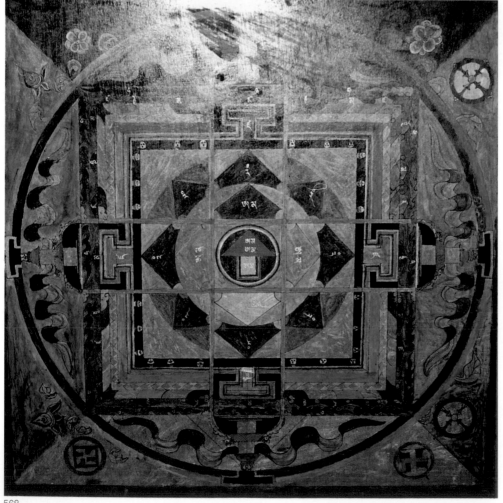

567　本敎曼陀羅
　　近代　　邊長 100cm
568　本敎曼陀羅
　　近代　　邊長 100cm

568

282

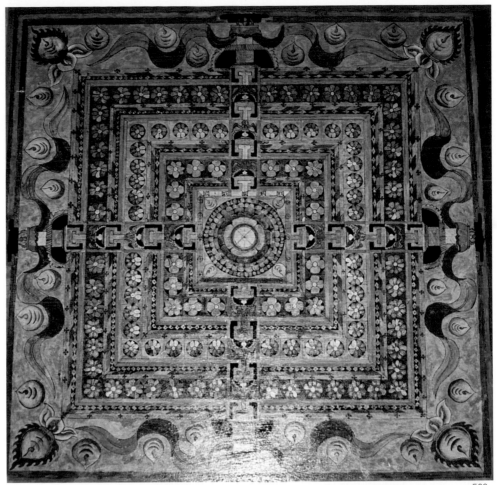

569

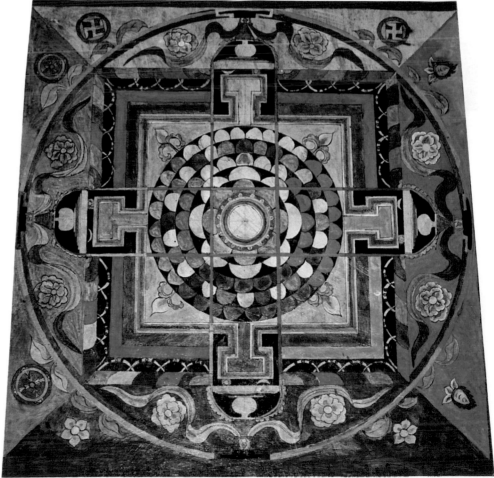

569　本教曼陀羅
　　近代　　邊長 100cm
570　本教曼陀羅
　　近代　　邊長 100cm

570

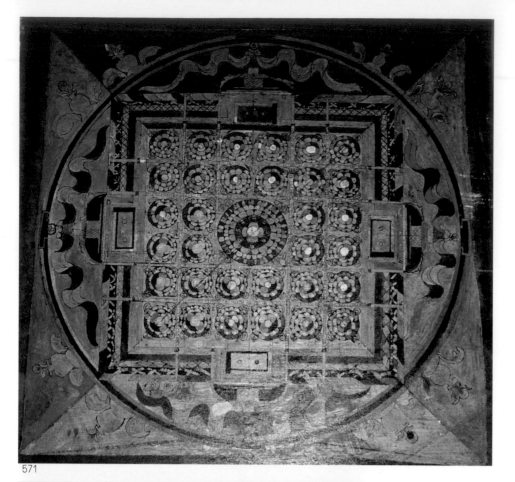

571

572

571　本教曼陀羅　　近代　　邊長 100cm
572　面具　　布織　　年代不詳　　高 27cm
573　布達拉宮
574　大昭寺
575　大昭寺前的祈禱

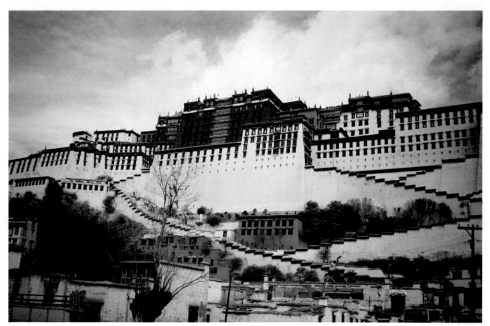

573

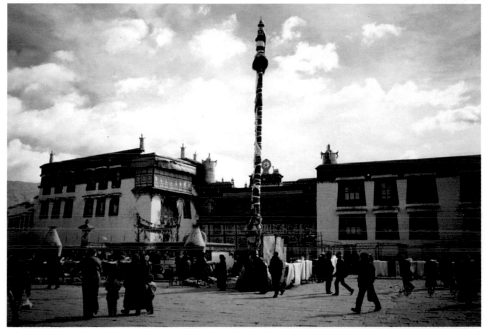

574

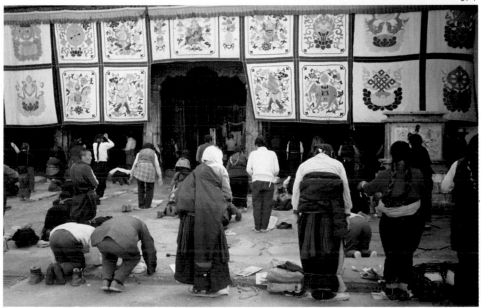

575

285

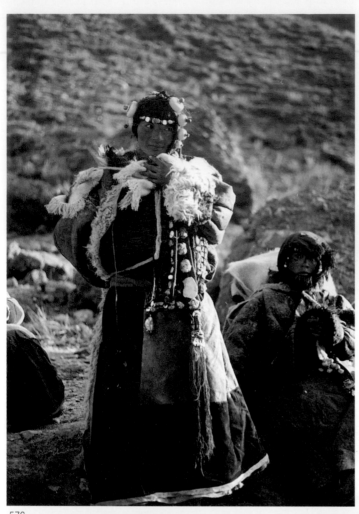

576

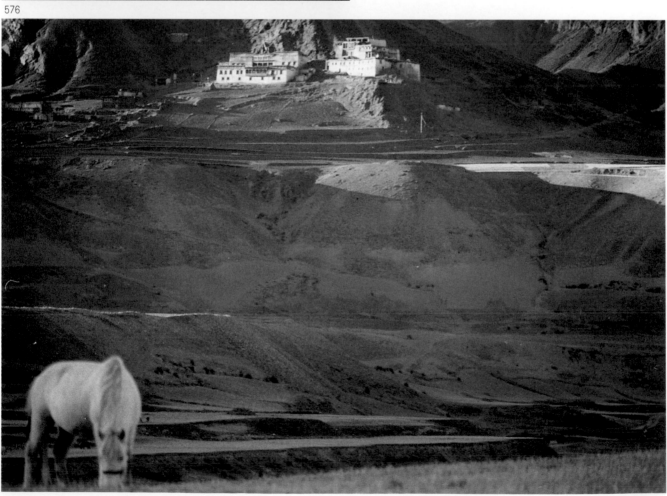

577

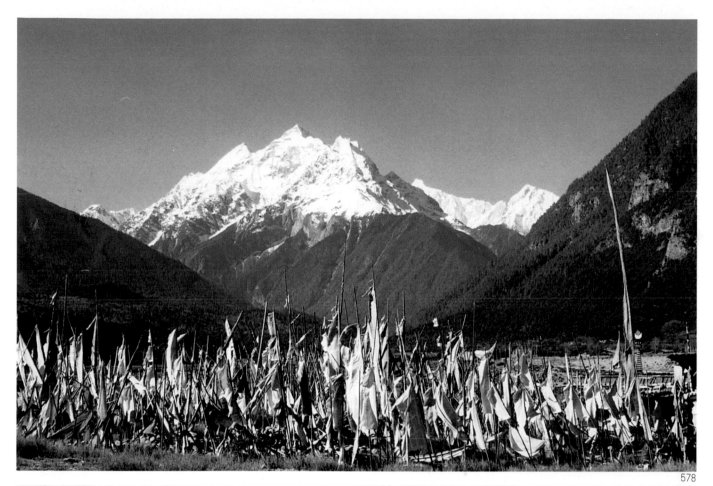

578

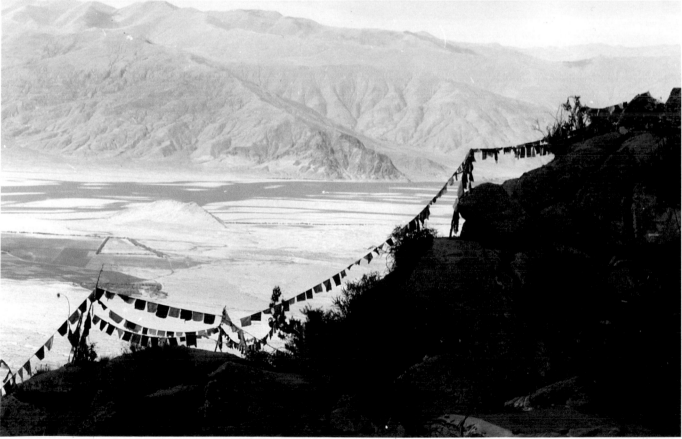

579

287

580

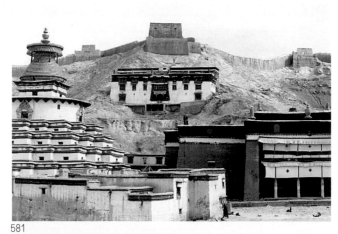

581

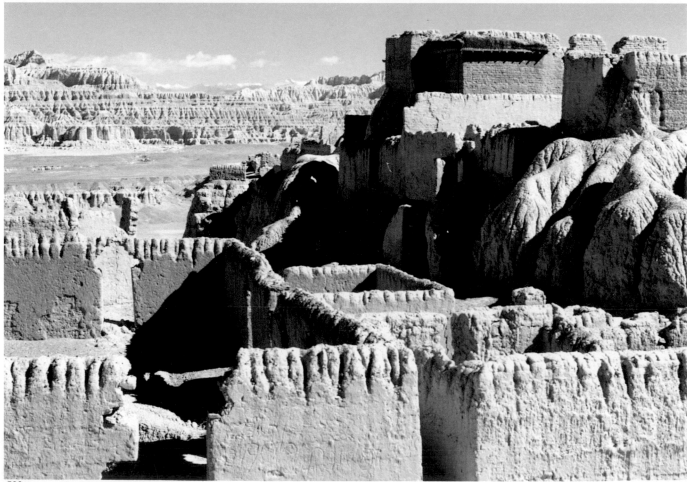

582

583 雅魯藏布江畔的桑鳶寺（相傳西藏第一座佛教
　　寺院）

584 雍布拉康（相傳西藏第一座宮殿）

585 甘丹寺展佛節

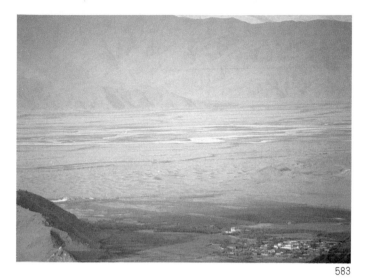

583

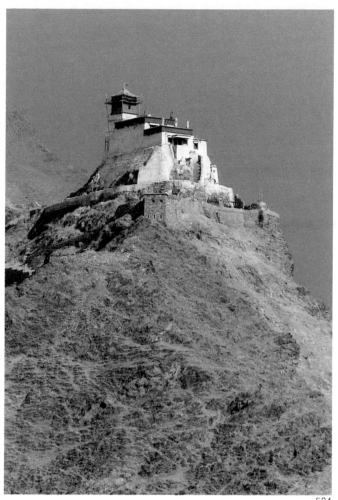

584

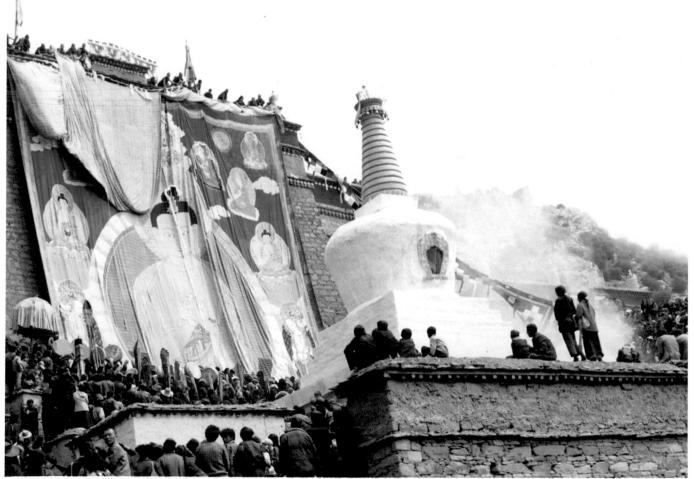

585

# 圖版目錄

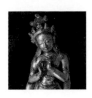

## 木雕藝術

## 銅雕藝術

# 唐卡

# 工藝美術篇

## 編織藝術

## 天降石、護符、供敬品藝術

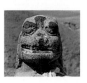

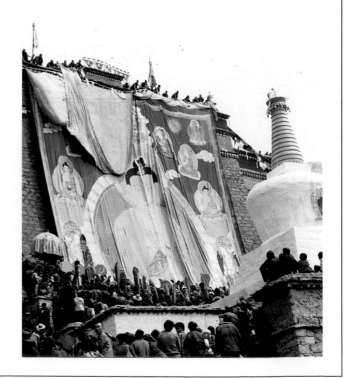

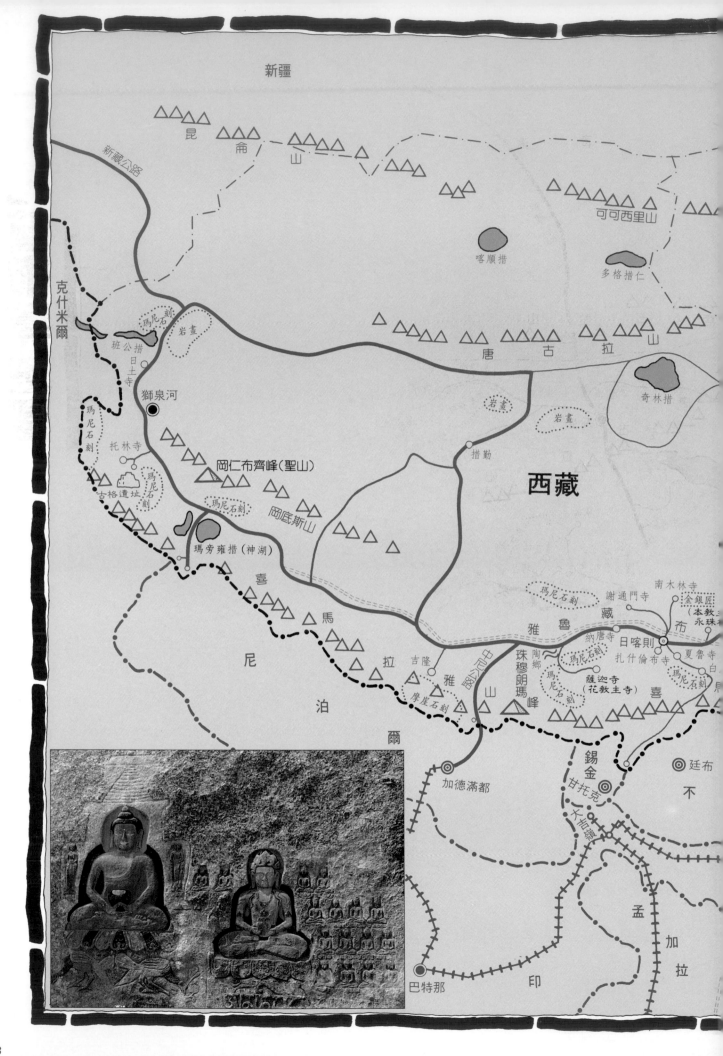

新疆

昆侖山

新藏公路

可可西里山

喀順措

多格措仁

克什米爾

瑪尼石刻

岩畫

班公措

日土寺

唐古拉山

奇林措

岩畫

瑪尼石刻

獅泉河

岩畫

措勤

托林寺

西藏

岡仁布齊峰（聖山）

瑪尼石刻

古格遺址

瑪尼石刻

岡底斯山

瑪旁雍措（神湖）

瑪尼石刻

謝通門寺

南木林寺

金銀匠

喜馬拉雅山

雅魯藏布

納唐寺

日喀則

本教

永珠

陶鄉

瑪尼石刻

扎什倫布寺

夏魯寺

尼泊爾

吉隆

雅礱

中尼公路

珠穆朗瑪峰

薩迦寺（花教主寺）

瑪尼石刻

喜

摩崖石刻

錫金

廷布

加德滿都

甘托克

不

大吉嶺

孟加拉

印

巴特那

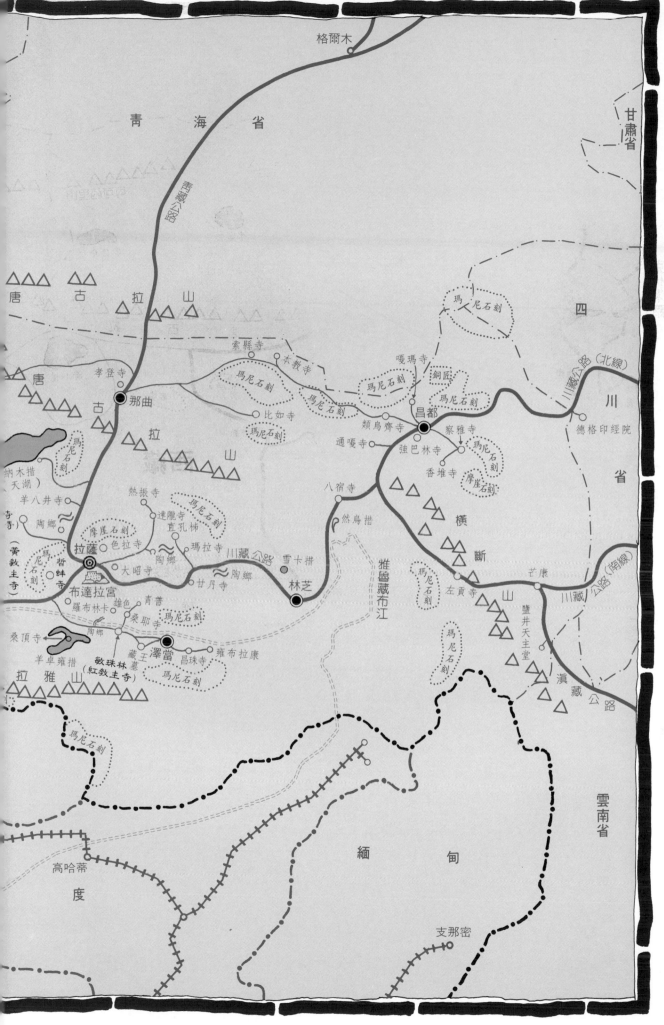

西藏文化藝術導遊圖

格爾木

青　海　省

甘肅省

唐　古　拉　山

青藏公路

四

川

川藏公路（北線）

唐古

瑪尼石刻

索縣寺

本教寺

孝登寺

那曲

比如寺

瑪尼石刻

瑪尼石刻

瑪尼石刻

瑪尼石刻

嘎瑪寺

銅匠

瑪尼石刻

瑪尼石刻

昌都

察雅寺

強巴林寺

瑪尼石刻

德格印經院

川

省

拉　山

瑪尼石刻

納木措
（天湖）

類烏齊寺

通嘎寺

香堆寺

摩崖石刻

羊八井寺

熱振寺

瑪尼石刻

八宿寺

橫

寺（黃敎主寺）

陶鄉

達隴寺

直孔梯

摩崖石刻

色拉寺

瑪拉寺

川藏公路

然烏措

斷

瑪尼
石刻

哲蚌寺

拉薩

大昭寺

陶鄉

雪卡措

瑪尼石刻

芒康

川藏公路（南線）

布達拉宮

廿月寺

陶鄉

林芝

左貢寺

山

羅布林卡

雄色

青普

瑪尼石刻

雅魯藏布江

桑耶寺

瑪尼石刻

鹽井天主堂

桑頂寺

陶鄉

藏王墓

昌珠寺

雍布拉康

瑪尼石刻

滇藏公路

羊卓雍措

敦珠林
（紅敎主寺）

澤當

瑪尼石刻

拉雅山

瑪尼石刻

雲南省

緬　　甸

高哈蒂

度

支那密

# 後記

　　歲末年初編就的《西藏藝術集萃》明天即快郵台北，此時此境的我，裹著臃胖的皮大衣（因室內無暖氣），摩娑著這本厚敦敦的書稿感慨繫之，真是如人飲水，冷暖自知。

　　我一九七三年進藏工作至今已整整二十一個春秋了，而自認為對西藏民族文化有所理解卻始於七〇年代末。好在那時中國大陸已有彩色攝影這一方法，我又每年有四、五個月下鄉采風的良機，故而十幾年來拍回的幾斤重的片子，這回經挑肥揀瘦後竟選出相當數字得見天日。

　　有些片子不理想，本擬補照，但西藏藝術尤其是散佚於大山大野之間的繪畫與雕刻之類，常常又是可遇而不可求，今日得見是緣份，明朝便會不翼而飛，令人扼腕。每每想到此點，我便自寬自慰，凡事古難全。

二十載寒暑，搭車，騎馬，徒步，我反覆踏訪了西藏的七十二個縣，上千個鄉村牧場及不可勝數的禪房寺院。行萬里路讀萬卷書的苦行鍛造，恐怕多少接近了點，且我讀的是整個西藏這本立體形象的豐厚巨著。

毋庸贅言，我多年的采風活動，也曾屢遭自然風險與人爲的阻撓，好在弱者總是有人相助的，理解與支持我的人們總是在我呼天喊地時伸出溫暖有力的雙手。而他們之中有些人如雪康・土登尼瑪與登塔二位已駕鶴西歸，竟不及看到包含著他們心血與熱情的這本書出版，實足嘆惜。

有人說，信仰與環境可以改變人的外貌與內心，二十多年來，我自己不就被塑造成如今這種只求溫飽，能讀書畫畫即無限滿足的非僧非俗的傢伙嗎？內地人說我像西藏人，西藏人說我不像漢族人，好在我自己並不覺得尷尬。

藏族畫家巴瑪扎西家貼著一條「善取不如善棄」的座右銘，我極喜之，並移用爲自己作人與作畫的境界標準：「善取不如善捨」。

攝影、編書於我是角色反串，承藝術家雜誌發行人何政廣先生不棄和誠意敦促，只好採用取捨之間的折中辦法，湊成以圖爲主以文爲副的此書，奉獻於讀者諸君面前，並乞方家教正。

部分圖片提供者爲：姜振慶，巴瑪扎西，翟躍飛，于英波，計美赤烈，張鷹，阿旺扎巴，周玉平，楊立泉，陳澤明，宗同昌，余友心。

參考書目有：

《紅史》才巴・貢嘎多吉

《西藏的神靈和鬼怪》（奧）內・沃杰科維茨

《西藏考古》（義）杜奇

《西藏佛教密宗》（英）約翰・布洛菲爾德

《異想天開》余友心

《西藏宗教概說》彭英全

在此一併致以衷心的敬意與謝意。

韓書力

一九九五年 月十五日於拉薩水流西舍

國立中央圖書館出版品預行編目資料

```
西藏藝術集粹 = Tibetan arts / 韓書力著. --
初版. -- 臺北市 : 藝術家出版 : 藝術總經銷
, 民84
    面 ;    公分
ISBN 957-9500-96-7(精裝)

1. 藝術 - 西藏 - 作品集

909                                84005674
```

# 西藏藝術集萃

### 作者●韓書力

發 行 人／何政廣
出 版 者／藝術家出版社
　　　　　臺北市重慶南路一段147號6F
　　　　　TEL：(02)3719692-3
　　　　　FAX：(02)3317096
美術設計／曾年有

總 經 銷　時報文化出版企業股份有限公司
　　　　　桃園縣龜山鄉萬壽路二段351號
　　　　　TEL:（02）2306-6842

印　　刷／欣佑彩色印刷有限公司

定價／　1200元
初版／1995年7月
　　　中華民國84年7月

ISBN：957-9500-96-7
行政院新聞局登記證第1749號